겸재 정선의
그림 선생

일러두기
이 책에 수록된 도판의 소장처는 책 말미의 〈수록 도판 일람〉에 실었습니다.

겸재 정선의 그림 선생
ⓒ 이성현 2023

초판 1쇄	2023년 5월 25일		
지은이	이성현		
출판책임	박성규	펴낸이	이정원
편집주간	선우미정	펴낸곳	도서출판 들녘
디자인진행	한채린	등록일자	1987년 12월 12일
편집	이동하·이수연·김혜민	등록번호	10-156
디자인	하민우·고유단	주소	경기도 파주시 회동길 198
마케팅	전병우	전화	031-955-7374 (대표)
경영지원	김은주·나수정		031-955-7376 (편집)
제작관리	구법모	팩스	031-955-7393
물류관리	엄철용	이메일	dulnyouk@dulnyouk.co.kr
		홈페이지	www.dulnyouk.co.kr
ISBN	979-11-5925-761-2 (03600)		

겸재 정선의
그림 선생

이성현 지음

들녘

역사에 '만일…'은 없다고 하지만, 우리는 그 '만일…' 때문에 역사를 배워야 한다.

　그러나 역사만큼 특정 집단이나 특정 시대의 필요에 따라 왜곡되기 쉬운 학문도 없으니, 역사를 통해 무언가를 배운다는 것은 말처럼 쉬운 일이 아니다. 비뚤어진 애국심에서 비롯된 맹목적인 믿음이 격랑을 일으키면 학문적 진실은 헛된 자부심에 쉽게 휩쓸려버리기 때문이다. 이런 까닭에 역사를 통해 무언가를 배우고자 하면 불편한 진실과도 마주할 수 있는 용기와 냉철한 이성이 필요하다고 하는 것이리라. 그런데… 문제는 사학자가 지나치게 신중한 탓에 역사적 진실의 근거가 되는 사료의 범주를 너무 좁게 잡아도 뜻하지 않게 역사 왜곡에 버금가는 폐해가 발생하게 된다는 것이다. 역사는 승자의 기록이기도 하기 때문이다.

　이는 결국 역사서에 기록된 것만으로는 역사적 진실에 접근하는 데는 한계가 따르기 마련이니, 사학자는 승자의 기록뿐만 아니라 패자의 목소리도 듣고 종합적인 판단을 내리려는 노력을 게을리해서는 안 된

다고 하겠는데… 문제는 그 방법이 간단치 않다는 것이다. 패자의 목소리는 역사서에 기록되어 있지 않은 탓에 역사서 밖에서 패자의 목소리를 찾아내야 하지만, 찾기도 어렵거니와 어렵게 찾아내었다고 하여도 객관적 사실로 인정받는 것은 더욱 어렵기 때문이다.

그래서 보수적인 학자일수록 지나치게 문헌 기록에 의지하려는 경향이 강하게 나타난다. 그러나 문헌 기록만으로는 합리적 해석이 불가능함에도 이를 고집하는 것은 학자의 신중함으로 변명할 수 있는 문제가 아니다. 이에 일찍이 공자께서는 제자들에게 누차 『시경詩經』을 읽으라고 하셨던 것으로, 이는 역사서에서는 결코 볼 수 없는 부분을 문예작품을 통해 읽어낼 수 있는 길을 제시해주고자 하셨기 때문이다. 그러나 어찌된 영문인지 오늘날 이 땅의 미술사가들은 예술작품을 다루고 있으면서도 정작 작품 분석이나 시문詩文 연구는 등한시한 채 문헌 연구에만 매달리고 있으니, 그 이유를 알다가도 모르겠다.

국왕조차 사초史草를 보지 못하도록 법으로 정해두는 등 최대한 객관적 기록을 남기고자 노력하였던 『조선왕조실록』조차 믿기 어려운 부분이 많건만, 어떤 문헌을 근거로 틀림없는 객관적 사실임을 주장할 수 있다는 것인지….

물론 사학史學은 믿을 수 있는 사료를 신중히 선별하여 초석을 놓는 것에서 시작되어야 한다. 그러나 이 또한 설득력 있는 학설을 이끌어내기 위한 하나의 방법일 뿐이다. 다시 말해 아무리 신뢰할 만한 문헌 기록을 근거로 하였다고 하여도 그것만으로 객관적 사실임을 입증하기엔 부족하고, 무엇보다 사학은 합리적인 설명을 필요로 하는 까닭에 사학자는 어떤 형태로든 설득력 있는 해석을 이끌어내야 할 의무가 있다.*

조선시대 선비의 그림을 연구함에 있어 시문詩文 연구는 결코 소홀

* 역사는 과거의 누군가에겐 삶이었던 탓에 우리가 자신을 미화하기도 하고 때론 거짓말로 위기를 모면하려 하듯, 옛사람들도 근거 없는 일방적인 주장을 통해 자신을 변호하는 기록을 남긴 경우도 많으니, 사학자의 객관적 시각이란 옛 기록의 나열로 얻어지는 것이 아니라 상식을 통한 냉철한 판단에 있다고 하겠다.

히 할 수 없는 부분이다.

왜냐하면 선비는 그림보다 시문에 능통한 자들이었고, 일반적으로
그림으로 생각을 표현하는 것보다 글로 생각을 전하는 것이 훨씬 쉽고
효과적인 방법이기 때문이다. 그러나 오늘날 조선 회화사 연구에서 가
장 취약한 곳이 바로 이 부분으로, 선비들의 그림에 병기되어 있는 제
화시題畫詩조차 심도 있는 연구가 이루어지지 않은 탓에 우리 옛 그림
의 위상이 여전히 흐릿하다. 이는 미술사가들이 한시漢詩에 익숙하지
않은 탓이기도 하지만, 어렵게 시문 연구를 통해 작품에 내포된 의미
를 읽어내었다고 하여도 이를 객관적인 학설로 인정받기 어려운 학계
의 풍토에서 비롯된 문제이기도 하다. 그러나 우물을 깊게 파려면 먼저
넓게 파라고 하지 않던가?
학자는 보다 설득력 있는 학설을 세우기 위하여 항상 열린 시각을
지녀야 하건만, 연계 학문의 성과물조차 수용하길 주저하는 것은 신중
함이라기보다는 안일함이 아닌지 깊이 생각해볼 일이다.*

천리마를 늙은 노새와 바꾸려는 사람은 아무도 없을 것이다.
그러나 학자의 무능과 빗나간 애국심이 합해지면 늙은 노새를 끌어
안고 천리마가 부럽지 않다며 애써 자위自慰하는 서글픈 일도 벌어지
는 법이다. 물론 제 눈에 안경이라고 천리마보다 늙은 노새가 더 좋다
고 계속 고집하겠다면 더 이상 할 말이 없다. 하지만 세상에는 분명 객
관적 가치 기준이 존재하고, 무엇보다 주관적 가치를 학문의 영역에서
다루어야 할 일인지 생각해볼 일이다. 그런데 조선 선비들의 그림은 왜
늙은 노새 취급을 받게 된 것일까? 어이없게도 이 땅의 무능한 미술사
가들이 그렇게 규정하였기 때문이다. 그런데… 그렇게 단정하게 된 근
거를 살펴보면 대체로 서구의 예술철학과 조형이론과 일관성 없는 단

* 동·서양을 막론하고 예
부터 문학과 미술은 자매
학문이라 부를 만큼 긴밀
한 관계를 유지해왔으며, 오
늘날 학문은 타 학문의 연
구 성과는 물론 연구 방법
론까지 적극 수용하여 학문
의 깊이와 범주를 넓혀감을
고려할 때 조선시대 선비의
그림을 연구함에 있어 詩文
연구는 선택사항이 아니라
필수적 요소라 하겠다.

편적인 동양화론을 적용한 결과로, 잘못된 판단 기준에서 비롯된 잘못된 결론 탓이라 하겠다.

그럼에도 불구하고 서구의 잣대를 들이대며 조선 선비의 그림을 늙은 노새로 만들어버린 미술사가들은 못난 조상도 내 조상이니 늙은 노새에게 애정을 가져달라고 슬그머니 값싼 애국심에 호소하고 있으니 어이없는 일이다. 그러나 이 또한 감성팔이일 뿐, 학자가 할 일은 아니다.

조선 선비들의 그림이 늙은 노새에 불과하다면, 문화의 다양성을 언급하며 애국심에 호소하는 것으로나마 명맥을 이어가고자 하는 미술사가들의 힘겨운 몸짓을 굳이 비난하고 싶은 마음은 없다. 그러나 만약 천리마를 늙은 노새로 잘못 규정한 탓이라면, 이는 조상을 욕되게 하고 후손에게 죄를 짓는 일이니, 지금이라도 원점에서 다시 천리마의 가능성을 면밀히 살펴봐야 할 것이다. 그러나 이 또한 문제는 방법론이다.

미술사학도 사학인 이상 당연히 역사학의 기본적인 성격에 따라 객관적인 실증뿐만 아니라 특정 양식의 변천 과정을 타당하게 설명할 수 있어야 한다.

이는 미술사학이 아무리 양식사를 기본으로 하고 있다고 하여도 도상해석학(iconology)을 통해 문화사적 의의를 정립하는 것에 목적을 두고 있다는 의미이다. 이런 관점에서 미술사가의 객관적 시각이란 결국 해석을 통해 완성된다고 할 수 있으며, 이를 위하여 객관적 증거와 합당한 연구 방법도 필요한 것이라 하겠다. 그러나 조선 선비들의 그림들에 대한 기존의 연구를 살펴보면 설득력 있는 해석을 이끌어내기 위한 방법론이 미비된 상태에서 일방적인 주장만 펼치는 경우가 너무 많은 것이 문제이다.

더욱이 이러한 일방적인 주장이 서로 충돌하는 경우에도 학문적 설득력을 통해 상대를 설복說伏시키기보다는 서로 목소리만 높이거나 무

대응으로 일관하는 경우가 대부분인데… 목소리만 키우는 것도 문제지만, 책임 있는 학자가 무대응으로 일관하는 것은 더 큰 문제이다. 왜냐하면 학자가 자신의 학설을 설파하는 것은 공적 행위에 해당되며, 공적 행위에 해당되길래 학자의 양심도 거론하는 것이기 때문이다.*

학자가 학문적 논쟁을 피하는 것은 학자이길 포기하는 것과 다름없건만, 왜 유독 선비의 그림과 관련되어 이런 기피 현상이 자주 발생하고 있는 것일까? 학문적 논쟁에 나서지 않는 것이 아니라 나서지 못하는 것으로, 이는 선비의 그림을 읽어낼 수 있는 객관적인 방법론을 갖추지 못하였기 때문이다.

사학자는 만 권의 역사서보다 한 점의 유물의 무게를 더 무겁게 느껴야 한다.

그러나 유물은 역사서와 달리 말이 없으니, 어느 때보다 사학자의 입이 필요한데… 연구자가 선비의 그림에 사용된 어법을 모르면 어떤 일이 벌어지게 되겠는가? 당연히 근거 없는 자의적 해석이 난무하고 있지만, 이를 바로잡아주어야 할 책임 있는 학자들조차 선비의 그림에 사용된 어법을 모르긴 마찬가지이니, 논리적 설복은 애당초 불가능한 일이 된다. 이런 까닭에 영악한 이야기꾼들은 세간의 주목을 받고자 근거 없는 주장으로 원로 학자들을 골라 물어뜯고, 원로 학자들은 봉변을 피하고자 한 걸음 물러나 수염을 매만지며 헛기침만 해대는 일이 반복되고 있건만, 왜 새로운 방법론을 도입하려 들지 않는지 도무지 이해가 되지 않는다.

조선시대 선비의 그림을 연구하려면 당연히 조선시대 선비가 어떤 존재인지 정확히 파악해두어야 할 것이다. 그러나 오늘날 미술사가들은 그저 선비라 하면 고아한 인품을 지닌 지식인부터 떠올리고 있으니

* 역사를 통해 무언가를 배운다는 것은 어떤 형태로든 해석을 피할 수 없다는 뜻이니, 사학자가 학문적 논쟁을 피하는 것은 자기주장(학설)이 없다는 말과 다름없다. 그러나 일부 학자들은 학문적 논쟁을 저잣거리의 다툼처럼 생각하며 무대응으로 일관하고 있는데… 이는 기득권에 안주한 채 학문적 진실을 학자의 권위 아래 두려는 짓과 무엇이 다른지 묻고 싶다.

답답한 일이다.

조선의 선비가 모두 고아한 인품을 지닌 존재였다면 조선의 역사가 그리 험난했을 리도 없고, 선비들이 모두 같은 생각을 지녔다면 피비린 내 나는 조선의 당쟁사는 어떻게 설명할 수 있을지 생각해보시길 바란다. 그러나 선비의 그림에 대하여 언급하며 '고고한 선비의 품격…' 운운하지 않는 미술사가는 본 적이 없으니, 조선의 선비보다 오늘의 미술사가들이 고고한 선비이고 싶어하고 있는 것은 아닌지 되묻고 싶다.

고고한 선비의 품격…

참 편리한 말이다.

이해할 수 없는 부분도 고고한 품격이라 하면 되고, 어설픈 솜씨도 고고한 품격이라 하면 토를 달 수 없으니, 이보다 편리한 말이 어디 있겠는가? 무엇을 선비의 품격이라 생각하는지 모르겠으나, 선비의 품격이란 것이 점잖은 말투나 몸에 밴 교양 있는 태도로 완성되는 것이라면 이 또한 형식일 뿐 아닌가? 선비의 품격이 있다면 이는 선비다움이라 하겠는데… 선비다움이란 선비의 역할을 충실히 행하는 것일 테니, 선비의 품격을 어디에서 찾아야 하겠는가?

선비는 시대를 선도하는 지식인이자 행동하는 양심이다.

이런 관점에서 선비의 품격이란 시대의 문제를 직시하고 적절한 대응책을 제시하여 보다 나은 세상을 이끌어내고자 노력하는 것이라 할 수 있으며, 이는 어떤 형태로든 정치적 행위와 연결되어 있기 마련이다. 그러나 오늘날 이 땅의 미술사가들은 한사코 조선 선비들의 그림을 정치적 행위의 일환으로 보려고 들지 않는다.

예술의 순수성에 대한 잘못된 인식 때문이다. 그러나 예술 또한 시대의 산물이라 할 때 구조적으로 시대의 맥락에서 벗어나 독자적 자율성을 가질 수 없음은 상식에 속하건만, 이를 거부감 때문에 외면하는 것은 학자의 자세라고 할 수 없다. 그럼에도 불구하고 조선 선비의 그림들을 실체도 불분명한 품격에 묶어두고 정치와 무관한 순수예술로 규정해온 탓에 조선 선비들은 지식인의 사회적 책무를 져버린 풍류객이 되어버렸고, 그들의 그림은 시대정신과 현실 참여 의식이 결여된 신선놀음이 되었으니, 이는 오늘날 선비가 무엇인지도 모르는 자들의 선비 흉내에서 비롯된 참담한 결과라 아니 할 수 없다. 조선의 선비는 신선의 삶을 기웃거리며 헛기침으로 한세상을 살다 간 사람들이 아니었다.

참 선비는 백성들의 고통에 눈물을 보이고, 때론 부조리한 세상에 쌍욕을 퍼부어댈 만큼 분노할 줄도 알았기에 존경을 받았던 것이건만, 그런 선비의 생각을 담아낸 그림이 신선을 꿈꾸며 탈속의 경지를 추구하였다면 무슨 울림이 있겠는가?

동양화를 업으로 삼은 지 40년이 되었지만, 솔직히 선비의 그림을 접한 순간 벅찬 감흥에 휩싸여본 적이 있었던지 돌아보게 된다. 그러나 미술사가들은 이에 대하여 선비의 높은 격조를 이해하지 못한 탓이라고 할지도 모르겠다. 사정이 이러한 탓에 교양 있는 지식인처럼 보이려면 억지로라도 찬사를 늘어놓아야 할 판이다.

선비의 그림이 주는 울림은 감각을 통해 전해지는 직접적인 감흥이 아니라, 선비의 그림에 내재된 의미를 읽어내고 공감할 때 전해지도록 설계되어 있다.* 그래서 예부터 동양화는 보는 것이 아니라 읽는 것이라 하였던 것이고, 선비의 그림은 표현 대상의 외형을 닮게 그리는 것이 아니라 그림 속에 담아둔 선비의 생각을 중시하였던 것이다. 그렇다면 오늘날 우리가 조선 선비의 그림들을 마주하며 별다른 울림을 느끼지 못하는 것은 격조의 문제라기보다는 내재된 의미를 읽어내지 못한

* 그림을 보고 느끼는 감흥은 크게 두 가지로 나눌 수 있다. 첫째는 그림에서 전해지는 시각적 자극에서 비롯된 느낌으로 감각적 쾌감이라 할 수 있으며, 둘째는 그림에 내포된 의미를 이해한 후 느끼게 되는 이성적 공감을 통하여 전해진다.

탓이라 해야 하겠는데… 이에 대한 일차적인 책임은 아무래도 학자들의 안일함과 무능 탓이라 하지 않을 수 없겠다.

동양화의 역사는 산수화의 역사라고 해도 과언이 아니다.

그러나 산수화는 사군자나 간단한 문인화류와 달리 선비들이 다루기엔 부담스러운 화목畵目이었던 탓에 산수화에 능한 사대부 출신 화가는 흔치 않았다. 이러던 차에 조선 후기 화단에 겸재謙齋 정선鄭敾이란 걸출한 선비화가가 등장하여 조선의 산하를 그려낸 진경산수화眞景山水畵를 이끌어내었으니, 겸재의 화업은 그대로 한국 미술사의 자부심이 되었다. 그러나 유감스럽게도 우리와 달리 외국에선 겸재의 진경산수화를 그다지 높게 평가하지 않는다. 물론 이는 진경산수화에 대한 이해가 부족한 탓이라 할 수도 있지만, 그보다는 우리 미술사가들이 겸재의 진경산수화를 잘못 소개한 것이 주된 이유가 아닌가 한다.

미술사가들이 겸재의 진경산수화를 소개할 때면 항상 '조선의 산하를 조선인의 시각으로 그려낸…'이라는 말과 함께 조선의 고유색을 강조해왔다. 그러나 조선인의 시각으로 그려낸 것이라고 하지만, 특별히 조선인의 시각을 담아내기 위하여 겸재가 창안해낸 독자적 화풍이나 화법이라고 주장할 만한 것이 없는 탓에 산수화의 역사에 획을 그을 만한 조형적 차별성을 주장하기엔 부족하다.* 그렇다면 남은 것은 조선의 산하를 소재로 하였다는 것뿐인데… 자국의 풍경을 소재로 다룬 걸출한 작가들은 웬만한 나라들에는 다 있는지라 이 또한 우리끼리의 자부심은 될지언정 세계적인 작품이라 하기엔 아무래도 무리가 있다. 그러나 문제는 이것이 겸재의 진경산수화가 지닌 한계라면 어쩔 수 없는 일이겠으나, 만일 겸재의 진경산수화가 지닌 진면목을 보지 못한 탓이라면 천리마에게 소금 수레를 끌도록 한 격이 되니, 신중해질 필요가 있다.

* 山水畵에서 각각의 畵法은 그림을 그리는 표현방법이기도 하지만, 그러한 표현법이 나오게 된 것은 단순히 묘사를 위한 것이 아니라 그런 방식으로 그리게 된 철학적 배경을 지니고 있다. 예를 들어 北宋시대 米芾이 창안해 낸 米法山水는 무의미한 點이 모여 山을 이루는 세상 다시 말해 이름 없는 백성들의 民意를 바탕으로 하는 나라를 희구하는 정치철학을 담고 있다. 이런 까닭에 예부터 '화가는 자신만의 皴이 있어야 한다.'고 하였던 것이다.

겸재는 선비의 그림을 추구하였다.

물론 여기서 말하는 선비의 그림이란 선비가 그린 그림이란 뜻이 아니라 선비의 그림에서 사용되는 특유의 조형어법으로 선비가 그림을 그리게 된 목적에 부합되도록 그려낸 그림을 의미한다고 하겠는데… 이는 역으로 그의 진경산수화가 단순히 우리 산하를 실감 나게 재현해내는 것에 목적이 있었던 것이 아니라 당시 조선에서 벌어지고 있던 시대적 문제에 대하여 나름의 견해를 피력하고자 그려졌을 개연성이 매우 높다는 뜻이기도 하다.** 왜냐하면 선비란 원래 그런 사람이었으니, 참된 선비의 그림 또한 그러하여야 하기 때문이다.

만일 겸재의 진경산수화가 당시 조선이 처한 시대적 문제를 다루고 있다는 증거가 발견된다면 이는 산수화의 지평을 새롭게 여는 일이자, 세계적인 작품이 될 수 있는 충분한 자격을 갖출 수 있게 된다.

미술사가들에 의하여 산수화는 동아시아인의 자연관(혹은 우주관)이 반영된 일종의 풍경화로 소개되어왔다. 이런 까닭에 전통산수화는 현실에서 벗어난 은일사상의 산물로 인식되어왔고, 이는 산수화의 치명적 약점이 되었다. 소위 산수화는 예술의 시대적 책무, 다시 말해 현실 참여 의식이 결여되었다는 뼈아픈 지적이 그것이다. 그러나 단언컨대 겸재의 진경산수화는 은일사상과 무관하며, 나아가 단순히 조선의 산하를 조선인의 시각으로 구현해내고자 제작된 것도 아니었다. 그렇다면 이를 어떤 방법으로 입증해낼 수 있을까?

방법은 의외로 간단할 수 있다. 겸재의 작품과 함께 쓰인 제화시와 제사를 정확히 해석한 후 겸재의 그림에서 발견되는 특이점과 겹쳐주는 방식으로 숨겨진 의미를 읽어내는 방법이 있다. 왜냐하면 산수화의 역사는 산수시山水詩의 역사와 긴밀히 연결되어 있는 까닭에 산수시를 통해 산수화에 내포된 의미를 읽어내는 것은 당연한 일이기 때문이다. 그러나 혹자는 이 지점에서 겸재의 그림과 관련된 제화시나 제사의 해

** 선비의 그림은 표현대상의 외형을 닮게 그리는 것이 아니라 그림속에 선비의 생각을 담아내는 것에 그 목적이 있다고 하는데… 선비는 세상을 바른 길로 이끌어 내야 할 책무를 지식인이자 예비 정치인이기도 하니, 선비가 그림에 담아 두고자 한 뜻이 무엇이 되어야 하겠는가?

석이 없었던 것도 아니건만, 그동안 미술사학계에선 왜 겸재의 진경산수화가 조선 후기 정치·사회적 문제를 다루고 있었음을 몰랐던 것이냐고 반문하실지도 모르겠다.

산수시에 대한 이해가 부족하였던 탓에 풍경 묘사의 관점에서 해석해왔기 때문이다. 그러나 산수시는 풍경을 묘사하기 위하여 쓰인 것이 아니라 산수풍경을 빗대어 현학적 인식론이나 정치·사회적 문제 등을 지적하는 것에 주된 목적을 두고 있었음은 상식에 속한다. 그러나 그간 미술사가들은 겸재의 진경산수화와 함께 장첩된 삼연三淵 김창흡金昌翕과 사천槎川 이병연李秉淵의 제화시와 제사를 해석함에 있어 그들이 선택한 시어詩語에 담긴 의미를 깊이 생각해보기는커녕 심지어 글자를 바꿔 읽고, 그것도 모자라면 근거 없는 의역으로 얼버무려 풍경 묘사의 틀 속에 억지로 구겨 넣기에 급급했던 탓에 눈앞의 명백한 증거조차 무시되었던 것이다. 예부터 학자가 선입견을 가지고 있으면 결론을 내려놓고 증거를 찾는 격이라고 한다. 또한 관점을 바꾸지 않으면 시력이 아무리 좋아도 절대 볼 수 없는 부분도 있기 마련이다.

그림을 보고 그것에 연상하여 지은 시를 제화시題畫詩라고 한다.

겸재의 그림에 삼연과 사천이 제화시를 써넣었다는 것은 그들의 제화시가 겸재의 그림을 시로 소개한 것이거나 해석해낸 것이란 뜻이 된다. 그러나 삼연과 사천의 제화시를 읽어보면 겸재의 그림을 감상한 후 이를 소재로 읊은 경우는 눈을 씻고 찾아봐도 찾기 어렵고, 대부분 그 반대의 경우에 해당된다.

그렇다면 제화시가 아니라 반대로 화제시畫題詩(그림을 그리게 된 동기가 된 시)라고 하겠는데… 앞서 언급하였듯 산수시에서 풍경 묘사는 비유의 일환일 뿐이니, 겸재의 진경산수화를 어떤 관점에서 봐야 할까? 당연히 겸재의 진경산수화는 삼연과 사천의 생각(시의詩意)을 그림

으로 구현해낸 것이라 해야 할 것이다. 그러나 기존 미술사가들은 언제나 겸재를 중심에 두고 해석해왔던 탓에 삼연과 사천이 마치 겸재의 보조자처럼 보이는 착시 현상이 일어났던 것인데… 당시 세 사람의 관계를 고려해볼 때 이는 상식에 어긋나는 억지일 뿐이다.*

겸재의 작품세계를 순수예술의 범주에 묶어두면 그의 진경산수화는 한 사람의 천재가 이뤄낸 개인적 성과물이 될 뿐이다.

하지만 그 결과 우리는 한 사람의 천재를 얻었을지는 몰라도 진경산수화의 시대정신은 그저 걸출한 화가의 출현 그 이상은 될 수 없었으니, 이것이야말로 천리마를 늙은 노새와 바꾸고 흐뭇해하고 있는 격 아닌가?

세상을 살다 보면 가끔 '내 딴에는 좋은 뜻에서 한 일인데…'라며 연신 사과를 해야 하는 경우도 생긴다. 짧은 소견으로 돕겠다고 섣불리 나서면 오히려 본의 아니게 피해만 주기 십상인데… 겸재의 진경산수화를 한사코 순수예술의 범주에 묶어두고자 하는 것이 이와 얼마나 다른 것인지 생각해볼 때도 되었다.

잘못 알려진 역사를 바로잡는 일은 어렵고도 어려운 일이지만, 반드시 해야 할 일이다. 왜냐하면 역사를 바로잡는 일은 단순히 역사적 진실을 밝혀내는 것 이상의 큰 소득, 다시 말해 역사적 진실과 함께 묻혀버린 진실의 가치가 오늘의 우리에게 큰 자산이 될 수 있기 때문이다. 이에 힘든 부탁임을 잘 알고 있지만, 필자는 여러분을 향해 다소 무리한 부탁을 하고자 한다. 그동안 감상의 대상으로만 여기며 즐겨왔던 겸재의 진경산수화는 잠시 잊고, 겸재의 그림에 내포된 의미를 읽어내기 위하여 익숙지 않은 한시와 사서삼경을 비롯한 동양의 고전을 해석해야 하는 낯선 여정에 적극적으로 참여해달라는 것이다. 여러분의 진경산수화에 대한 애정과 지식인다운 면모를 믿고, 겸재의 금강산 그림들을 중심으로 새로운 견해를 펼쳐놓았으니, 부디 흔쾌히 초대에 응하시어 함께 검증의 시간을 가질 수 있었으면 한다.

* 미술사가들의 주된 연구 대상은 겸재이니, 그를 중심에 두고 논지를 펼치는 것이 효과적인 방법임을 모르는 바는 아니나, 세 사람의 관계를 명확히 해두지 않으면 세 사람의 문예 활동이 어떤 관계 속에서 이루어졌는지 가늠할 수 있는 잣대를 잃게 된다. 겸재가 미술사에 등장하게 된 것은 그의 나이 서른여섯에 사천 이병연이 대표적 노론 강경파 장동 김씨 가문인 삼연 김창흡의 금강산 여행길에 동행할 수 있도록 천거해주었기 때문으로, 이후 겸재는 장동 김씨 가문의 비호 아래 평생을 함께하며 화업에 매진하게 되었음은 분명한 사실이며, 삼연과 사천은 당대의 대표적 문장가이자 시인으로 명성이 자자하였다.

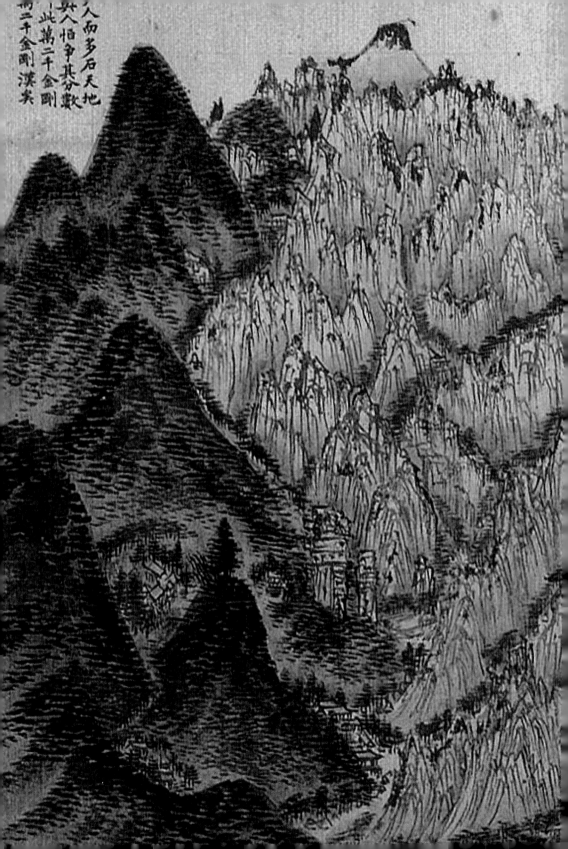

1부

금강산 만이천봉을 모두 부숴버리고 싶지만

〈단발령망금강산〉

斷髮嶺望金剛山

인간의 삶에 인연만큼 큰 변수도 없을 것이다.

부모 인연에서 비롯된 삶은 단 한순간도 인연과 얽히지 않는 경우가 없으니, 나의 삶이라 믿고 있는 것도 단지 믿음일 뿐 온전히 나의 것이라 할 수 있을지 의문이 들 정도이다.

이런 관점에서 겸재謙齋 정선鄭歚(1676-1759)이 서른여섯 되던 해 금강산 여행을 할 수 있도록 만들어준 인연에 주목하게 된다. 왜냐하면 화가로서 겸재의 이력을 살펴보면 그가 서른여섯이 되기 이전에는 작품은 물론 문헌기록 한 줄 전하는 바 없지만, 이 여행이 계기가 되어 제작된 《신묘년풍악도첩辛卯年楓嶽圖牒》으로 갑자기 그의 화명畫名이 조선 팔도에 널리 알려지게 되었기 때문이다. 조선시대 금강산 그림의 모본이자 진경산수화의 씨앗 격인 《신묘년풍악도첩》이 하늘에서 갑자기 뚝 떨어졌을 리는 없을 것이다. 그렇다면 그는 분명 어떤 형태로든 서른여섯 이전에도 화업에 종사하였을 텐데 이상할 정도로 그 흔적이 나타나지 않는다. 물론 오랜 세월이 흔적을 지워버린 탓이라 할 수도

있다. 그러나 서른여섯이 적은 나이도 아니고, 통상 당대에 명성을 얻은 경우엔 비교적 기록이 잘 정리되어 있음을 고려할 때 이는 매우 이례적인 경우라 하지 않을 수 없다.

이 지점에서 겸재 스스로 서른여섯 이전의 흔적을 지워버리고자 하였던 어떤 이유가 있었던 것이 아닌가 하는 의문이 든다. 큰 깨달음을 얻은 선사禪師들이 깨달음을 얻기 이전의 삶을 껍질처럼 여기듯, 화가들도 어떤 계기(깨달음)로 눈이 트이면 종종 이전의 작업에 가치를 두지 않는 경우가 있기 때문이다.* 이에 대한 연구는 향후 계속되어야 하겠지만, 적어도 《신묘년풍악도첩》이 겸재의 화업에 변곡점이 되었음은 누구도 부정할 수 없을 것이다.

그런데 문제는 겸재의 경우 변곡점이 곧 시작점이 되었다는 것이다. 변곡점이 시작점이 되려면 적어도 이전과는 완전히 다른 것으로 재탄생되었다는 전제를 필요로 하기 마련이다. 그렇다면 혹시 이것이 서른여섯 이전의 겸재의 화업을 찾을 수 없게 된 주된 이유가 아닐까?**

오늘날 미술사가들은 겸재의 진경산수화가 금강산 여행을 통해 체험하게 된 실경이 주는 감흥에서 비롯된 것이라고 한다.

물론 겸재에게 금강산 여행은 그림에 대한 생각이 바뀔 만큼 특별한 경험이었을 것이다. 그러나 명산대찰에만 부처님이 계신 것도 아니고, 발끝에 차이는 돌멩이에도 불성이 깃들어 있다고 한다. 다시 말해 금강산 여행이 겸재의 화업에 큰 영향을 주었음을 부정할 수 없으나, 그렇다고 그의 화풍이 특정 형식으로 정립된 필연적 요인이었다고 주장하기엔 무리가 있어 보인다. 왜냐하면 금강산 여행을 통해 실경이 주는 감흥을 경험하게 되었다고 하여도 그가 무엇을 주목하였는가에 따라 감흥의 성격은 얼마든지 달라질 수 있기 때문이다. 이런 관점에서 필자는 겸재가 금강산 여행을 하였다는 것보다 그가 왜 금강산 여행을

* 깨달음의 길을 구하는 자는 깨달은 자가 어떤 방법을 통해 깨달음에 도달할 수 있었는지 알고 싶어 하지만, 정작 깨달음을 얻은 자는 이미 다른 차원에 있는 까닭에 깨닫기 전의 자신을 기억하지 못한다. 또한 '강을 건너면 뗏목을 버려야 한다'고 한다. 이미 강을 건넌 자가 뗏목(강을 건너는 수단)을 버리지 못하면 새로운 경지로 나아가는 데 짐이 될 뿐이기 때문이란다.

** 겸재는 여든한 살이 되던 해 종2품 동지중추부사까지 올라 그의 삼대조三代祖까지 벼슬이 추증되었다. 이는 대과大科 급제자들도 오르기 어려운 직급으로, 그가 아무리 빼어난 화가였다고 하여도 도화서 화원 출신으로 관직을 시작하였다면 언감생심 바라볼 수도 없는 지위였다. 이는 겸재가 도화서 화원 출신이 아니라 선비의 신분으로 관직에 나가 선비화가였기 때문에 가능한 일이었다는 뜻이기도 하다. 이런 관점에서 서른여섯 이전 화가로서의 흔적이 나타나지 않는 것은 겸재가 노론 강경파 장동 김씨 가문과 함께하게 되면서 선비화가를 자임하고자 이전의 흔적을 지웠던 것이라 여겨진다.

하게 되었는가에 주목할 필요가 있다고 본다. 혹자는 이 지점에서 당연히 금강산을 직접 보고 경험하고자 여행을 하지 달리 무슨 이유가 있겠느냐고 반문하실지도 모르겠다. 그러나 이것이 그렇게 간단치 않다.

예를 들어보자.

"이번에 두 달 정도 이태리를 둘러보고 오게 되었어…"라는 지인의 말에 "와~ 좋겠다."라고 하였다면 이는 십중팔구 유명 관광지가 즐비한 이태리 관광을 떠올렸기 때문일 것이다. 그런데 그 사람의 사는 형편이 넉넉지 않다면 아마 다음과 같은 대화로 이어지게 될 것이다. "경비가 만만치 않을 텐데… 요즘 형편이 좋아졌나 봐…." "아…그게… 석재 가공업을 하는 지인이 새로운 사업 구상차 이태리 대리석 시장을 둘러보러 가는데 조언을 부탁한다며 같이 가자고 하길래…."

이처럼 이태리 여행이 모두 관광을 위한 것이 아니듯, 겸재의 금강산 여행 또한 명산대찰을 둘러보기 위한 것이라고 속단할 일은 아니다. 왜냐하면 겸재의 《신묘년풍악도첩》은 대표적 노론 강경파 장동 김씨 집안의 삼연三淵 김창흡金昌翕(1653-1722)의 제5차 금강산 여행을 수행하는 과정에서 제작된 것으로, 당시 이 여행을 계획하고 주관한 사람은 겸재가 아니라 삼연이었기 때문이다. 이는 당시 겸재의 금강산 여행의 성격과 그 결과물《신묘년풍악도첩》 또한 삼연의 여행 목적과 무관할 수 없다는 의미이기도 하다.

조선시대 선비 중 삼연 김창흡만큼 금강산을 자주 찾은 사람도 없을 것이다.

이에 대하여 미술사가들은 그가 금강산의 절경에 매료되었기 때문이라 한다. 그러나 그의 금강산 시 「망금강산望金剛山」을 읽어보면 오히려 금강산을 자주 찾을 수밖에 없게 만드는 일련의 상황에 짜증을 내고 있는 삼연의 모습과 만나게 된다.

數見物不鮮 수견물불선

屢度情易疲 루도정이피

夫何此楓嶽 부하차풍악

今我三來爲 금아삼래위

자주 봐온 물건(금강산)임에도 (여전히) 선명하지 않고

거듭하여 정情을 재보는 것도 쉬 피곤하게 하네

저것이 어찌 여기 풍악(금강산)에 있어

오늘 나는 세 번이나 찾아와 무엇을 하고자 하는가.*

塵區積百憂 진구적백우

出門偶及玆 출문우급자

自下斷髮嶺 자하단발령

屢叱我馬濟 루질아마제

속세에 쌓여가는 백가지 걱정거리는

불문佛門을 나서 짝을 만나 혼탁해진 것이니

(혼탁함이) 시작된 단발령 아래부터

거듭 꾸짖으며 나의 말발굽으로 짓밟아주리라.**

杏花照綠野 행화조록야

瑤草被漣漪 요초피련의

於焉己堪棲 어언기감서

進路轉懷奇 진로전회기

살구꽃이 푸른 들판을 비추자

* 이 시의 첫 연을 '자주 보는 사물은 신선하지 않고/ 여러 번 보면 싫증나는 법이건만/ 저 금강산이 무엇이길래/ 나로 하여금 세 번이나 오게 하나'라고 해석하며 '금강산 절경은 아무리 봐도 싫증이 나지 않는다'라는 의미로 읽는 경우가 많다. 그러나 이는 금강산 불교계의 심상치 않은 움직임이 있을 때마다 삼연 김창흡이 직접 현황을 파악하고 조치를 취하고자 금강산을 자주 찾고 있는데, 불교계의 의중을 파악하는 일이 여간 피곤한 일이 아니라고 짜증을 내고 있는 장면이다.

** 屢叱我馬濟를 힘겹게 단발령을 오르는 말의 무거운 발걸음에 채찍질하는 모습으로 풀이하기 쉬우나, 出門偶及玆가 대구對句임을 고려할 때 玆(혼탁함)를 부수는 濟(절구공이; 말발굽)로 해석해야 할 것이다.

신선 사는 곳의 풀(금강산 승려) 옷고름에 잔물결 일고

미처 알아채지 못한 사이에 이미 금강산 깊은 골짜기까지 (파문이)

도달하여도

진로를 돌려 염원하는 바를 생각함을 기이하게 여기네

高飆搴晚霞 고표건만하

半山出雲馳 반산출운치

峥嶸積玉標 쟁영적옥표

勢將逐風敲 세장축풍의

높은 곳에서 일어난 회오리 때늦게 저녁노을 걷어 올리고

(금강산의) 절반이 (통제를) 벗어나 구름과 함께 내달리니

험준한 산봉우리에 싸여가는 옥표(표지석)에도

(제각기 사찰의) 세력권을 지키며 쫓아가는 바람이 아름답다 하누나.

臨當九流水 임당구류수

氣狂不自持 기광부자지

금강산의 현황을 살피고자 아홉 물줄기에 임해보니

기氣가 미쳐 날뛰며 물줄기의 수원조차 간직하지 않네.

무슨 말인가?

　삼연은 이미 누차 금강산을 찾아다니며 금강산 불교계의 성향을 파악하고자 하였지만 여전히 실체가 불분명하고, 매번 승려들의 속마음을 떠보는 짓도 피곤한 일이라고 한다. 그럼에도 사찰과 승려들이 금강산에 또아리를 틀고 있는 탓에 오늘로 벌써 세 번째 금강산을 찾고 있

는데… 자신이 무엇 때문에 또 찾아왔겠냐고 한다. 속세와 선계가 엄연히 나뉘어 있건만, 금강산 승려들이 불문佛門 밖 속계를 넘보며 짝(동조자)을 찾아 세상을 혼탁하게 만들고 있으니, 큰 걱정이 아닐 수 없단다. 이에 자신은 속세와 불문의 경계인 단발령에서부터 이러한 불손한 움직임을 꾸짖고 싹을 짓밟아버리고자 또다시 금강산을 찾아오게 되었노라고 한다.

예상치 못한 내용에 눈이 번쩍 뜨인다. 그런데 아무리 조선이 숭유억불 정책을 취하고 있었다고 하여도 금강산 승려들이 국법을 어기며 한양도성에 허가 없이 함부로 출입한 것도 아니건만, 단발령 바깥을 기웃거린 것이 무슨 큰 죄라고 엄히 질타하며 짓밟아버리겠다는 것인지 쉽게 납득이 되지 않는다. 더욱이 삼연 김창흡에 의하면 이처럼 과도한 불교 탄압 행위를 이미 두 차례나 하였고, 또다시 이를 위해 금강산을 찾고 있다고 하고 있으니, 이를 어떻게 이해하여야 할까? 상식적으로 사찰은 금강산 골짜기에 있어도 포교를 하려면 단발령을 넘어 속세를 향할 수밖에 없는데, 이는 아예 금강산을 벗어나지 말라는 말과 다름 없으니, 억지도 이런 억지가 없다. 이것이 어찌된 영문일까?

'행화조록야杏花照綠野 요초피련의瑤草被漣漪'

유가儒家의 꽃[杏花]이 금강산 불교계에 빛을 비추자 금강산 승려[瑤草]의 가슴에 잔물결(동요)이 일어나고 있기 때문이란다.*

이는 삼연이 금강산 불교계의 동향에 예민하게 반응하였던 것은 금강산 불교계가 단발령 너머 유가의 선비들과 접촉하는 것을 경계하며 막고자 하였다는 의미 아닌가? 그렇다면 단발령 너머 유가의 선비는 누구이고, 도대체 금강산 승려들이 어떤 반응을 보였길래 삼연이 금강산까지 한걸음에 달려오게 되었던 것일까?

* 공자께서 제자를 가르치던 단을 일컬어 행단杏壇이라 하고 신선이 사는 곳을 일컬어 요포瑤圃라 함을 떠올려보면 삼연三淵이 선택한 시어 행화杏花와 요초瑤草가 무엇을 비유하고 있는지 쉽게 알 수 있을 것이다.

금강산 깊은 골짜기에 틀어박혀 수행에 매진하고 있던 승려들에게 어떤 유가의 선비가 "부처의 가르침을 공부하는 것은 결국 중생을 구제하기 위함인데, 도탄에 빠진 중생들의 고통을 외면한 채 언제까지 면벽좌선만 하고 있을 것인가? 자비심 없는 부처는 부처도 아니고 중생이 있길래 부처님의 가르침도 필요하건만, 중생을 외면한 채 성불을 한들 그것이 무슨 소용이랴."라는 식으로 금강산 선승들을 자극하였던 것이다. 그런데 숭유억불 정책을 펼치던 조선에서 불가의 대척점에 서 있던 유가의 선비가 무엇 때문에 금강산 승려들에게 포교를 독려하고 있었던 것일까? 삼연 김창흡이 무슨 근거로 이런 생각을 하게 되었는지 명확하진 않지만, 당시 금강산 불교계의 동향에 대해 언급한 부분이 있으니 일단 그가 무슨 말을 하였는지 계속 들어보자.

> 금강산 높은 곳에서 생겨난 회오리바람이 때늦게 저녁노을을 걷어 올리고 高飆褰晚霞
> 금강산의 절반이 속세를 향해 구름과 함께 내달리는데 半山出雲馳
> 험준한 산봉우리에 쌓여가는 옥표에도 岪嶂積玉標
> 사찰의 세력권만 지키면서 선승들을 쫓아내는 바람을 아름답다 하네 勢將逐風猷*

무슨 말인가?

금강산 높은 봉우리에 저녁노을이 비추고 있으니 조금만 더 시간이 지나면 어두운 밤이 찾아올 것이고, 밤이 되면 대다수 선승들이 위험한 산길을 나서길 주저하며 속세로 나가길 포기하게 되련만, 저녁 해가 조금 남아 있는 이 시점에 단발령 너머 유가의 선비들이 충동질을 해대는 탓에 금강산 선승들이 바짓가랑이를 걷어 올리고 절반이나 속세를 향해 서둘러 내달리고 있단다. 또한 사태가 이 지경에 이르게 된 것

* '늦을 만晚'은 '저녁 만晚'으로 읽어 '만하晚霞'를 '저녁노을'로 해석할 수도 있다. 그러나 만晚은 원래 '가장 적절한 시기를 놓친 상태'를 일컫는 글자로 만시지탄晚時之歎(기회를 놓쳐 한탄함)이 대표적 예라 하겠다.

은 금강산 깊은 골짜기에 암자를 두고 각기 세력권을 지켜오던 내금강의 대찰들이 선승들을 부양하며 세력권을 지키고 있는 것보다 이 기회에 선승들이 금강산을 떠나도록 부추겨 부담을 줄이고자 하고 있기 때문이라 한다. 고통스러운 수행에서 벗어나고 싶은 암자의 선승과 그런 선승들을 부양해야 하는 부담을 덜어내고 싶은 사찰의 입장이야 충분히 이해가 되는 부분이다. 그러나 이러한 사태를 촉발시킨 단발령 너머 유가의 선비들은 무슨 꿍꿍이가 있었던 것일까? 이는 차차 알아보기로 하고, 우선 삼연 김창흡이 왜 서둘러 금강산에 찾아왔는지 그의 말부터 마저 들어보자.

> 오늘날 금강산에서 벌어지고 있는 일의 실상을 파악하고자 직접 이곳을 찾게 된 것은〔臨〕 당연히 아홉 물줄기를 살펴보고자 함이 었는데… 아홉 물줄기의 기氣가 미쳐 날뛰며 수원水源조차 지키지 않는구나.*

* '臨當九流水/ 氣狂不自持'를 대구 관계를 통해 읽으면 氣는 삼연 김창흡이 금강산에 왕림하여〔臨〕 직접 본 것이란(금강산 불교계의 실상) 의미가 되며 '스스로 자自'는 '~로부터' '시작〔始〕'이란 의미로도 쓰이니 대구 관계에 있는 '흐를 류流'와 겹쳐 보면 '흐름의 시작점〔水源〕'이란 뜻이 된다. 또한 흔히 '지닐 지持'로 읽는 持는 '~을 지킴〔守〕'이란 의미로도 쓰인다.

그동안 아홉 물줄기를 경계로 금강산 불교계가 서로 견제하도록 분열책을 써왔으나, 분열책의 근간이 되는 경계가 무너져버렸단다.

이는 결국 삼연 김창흡이 그동안 금강산 불교계가 하나로 뭉치지 못하도록 분열책을 통해 불교계의 힘이 단발령 바깥으로 나오지 못하도록 통제하고 있었다는 의미와 다름없지 않은가? 그러나 삼연 김창흡이 아무리 위세 높은 장동 김씨 가문의 일원이라 하여도 이것은 삼연 개인의 힘 혹은 장동 김씨 가문의 힘만으로 가능한 일은 아니다. 조선이 숭유억불 정책을 쓰고 있었다고 하여도 금강산 불교계를 개인이 임의로 통제할 수는 없었을 테니, 결국 국가적 차원의 힘을 동원할 수 있는 존재이거나 적어도 그런 존재의 힘을 빌릴 수 있는 존재라야 시도라도 해볼 수 있는 일이기 때문이다. 그렇다면 만일 삼연이 그런 힘을 빌

릴 수 있었다면 어디에서 빌렸을까? 이 지점에서 삼연 김창흡이 대표적 노론 강경파 장동 김씨 가문의 일원이었음에 주목할 필요가 있다. 금강산 불교계의 힘이 단발령을 넘지 못하도록 통제하는 것이 삼연의 개인적 판단에 의한 것이 아니라 노론의 이익과 직결되는 모종의 정치적 판단에 의한 것이라면 불가능한 일이 아니기 때문이다. 그렇다면 당시 노론은 금강산 불교계의 힘을 통제해야만 할 어떤 특별한 이유가 있었던 것일까? 결론부터 말하면 조정에서 밀려난 남인南人과 소론小論 인사들이 금강산 불교계를 자극하여 연합 세력을 결성하면 큰 화근이 될 수 있었기 때문이었다.

흔히 삼연 김창흡은 부친 영의정 김수항金壽恒(1629-1689)이나 친형 영의정 김창집金昌集(1648-1722)과 달리 평생 벼슬길에 나서지 않고 초야에 묻혀 문예와 산수를 즐기던 인물로 소개되곤 한다.

그래서 미술사가들은 삼연 김창흡의 금강산 여행을 정치와 무관한 유람으로 이해하여왔던 것인데… 그의 삶을 단순한 풍류객 정도로 이해하는 것은 지나치게 순진한 접근법이다. 삼연은 부친 김수항이나 친형 김창집과 달리 현실정치에 직접 뛰어들지는 않았다. 그러나 노론의 대분열을 촉발시킨 '호락논쟁湖洛論爭'의 한복판에서 낙론洛論을 이끌던 대표적 인물 중 한 사람이 김창흡이었음을 간과해선 안 된다.* 노론의 뿌리이자 '무오류-절대존엄'으로 추앙받던 우암尤庵 송시열宋時烈(1607-1689)에게조차 "그 시기에 적합한 가르침을 펼쳤을 뿐…"이라 하고 "선악善惡과 화이華夷를 가릴 것 없이 천하를 통일한 자가 정통"이라며 서슴 없이 힘의 논리를 주장하던 그의 삶이 정치와 무관한 것일 수는 없기 때문이다. 현실정치인보다 정치 이념을 선도하는 사람이 더 정치적인 법이니, 더 이상 삼연을 풍류객으로 소개하는 일은 없었으면 한다.

미술사가들은 겸재 정선의 가장 큰 후원자로 장동 김씨 집안의 삼연

* 호락논쟁湖洛論爭은 18세기 노론계 성리학자들 사이에서 벌어진 유교 경전과 주자학의 정합성에 대한 사유에서 비롯된 것으로, 주요 주제는 '인성과 물성의 동이 문제[人物性同異]' '성인과 범인의 마음은 같은 것인가 아니면 다른 것인가의 문제[聖凡心同不同]' 등을 다루고 있다. 그러나 호락논쟁은 철학 논쟁에 그치지 않고 학파 분쟁으로 이어져 정쟁의 씨앗이 되었다. 이는 당시 사회에 대한 인식과 가치관의 정립 방식의 차이와 연결되었기 때문으로, 철학보다는 정파의 이익을 위한 논쟁으로 변질되었던 것이다.

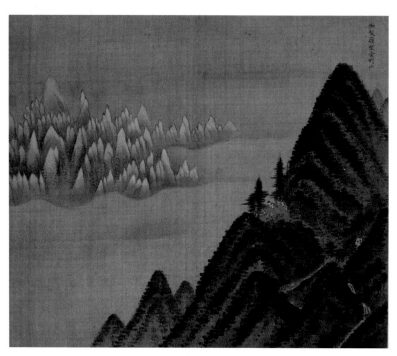

정선, 〈단발령망금강산〉, 1711, 36×37.4cm, 국립중앙박물관 소장

김창흡을 꼽는다. 그렇다면 겸재의 작품들은 삼연의 정치적 삶과 얼마나 거리를 두고 있었던 것일까? 이쯤에서 겸재의 화업이 미술사에 처음 등장한 《신묘년풍악도첩》 첫 장에 장첩된 〈단발령망금강산〉이란 작품을 감상해보며 이 문제에 대하여 차분히 생각해보도록 하자.

늦더위에 숨은 턱턱 막혀오고, 뻣뻣해진 장딴지는 남의 다리인 양 말을 듣지 않은 지 오래건만, 구불구불 단발령 고갯길은 여전히 가파르게 이어져 아득하다. 연신 흘러내리는 땀방울에 눈이 따가워도 돌부리가 웅크리고 있어 마음놓고 훔칠 수도 없고, 구운 가재처럼 벌겋게 달아올라 사방을 둘러봐도 이놈의 고개는 시원한 물 한 바가지는커녕 바람 한 점조차 인색하게 군다. 고개 너머가 불국토라더니 이 고개의 주인은 누구길래 이리 야박하게 구는 것인지… 단발령이 이리 험할진

대 만이천봉은 얼마나 가파를꼬…. 비 맞은 중처럼 궁시렁거리며 겨우 겨우 고갯마루에 올라보니 갑자기 눈이 번쩍 뜨인다. 금강산이다. 눈이 시원해지니 그늘도 뒷전이요, 장딴지가 후들거려도 아득히 펼쳐진 금강산에 넋을 잃고 연신 까치발을 치켜들게 되는 것이 천생 어쩔 수 없는 환쟁이로구나.

겸재가 소문으로만 듣고 상상해오던 금강산의 실경을 처음 목도하게 된 것은 가파른 단발령을 힘겹게 올라서면서였다. 멀리서나마 꿈에 그리던 금강산의 전경과 처음 마주하게 된 겸재는 한동안 금강산에서 눈을 뗄 수 없었을 테고, 이때의 감흥은 평생 그의 가슴 깊이 새겨졌을 것이다.

그런데 이상한 점은 '단발령에서 멀리 보이는 금강산'을 그린 〈단발령망금강산〉이란 제목이 무색할 정도로 겸재가 그린 금강산은 지나치게 단출해 보인다는 것이다. 굳이 단발령이 아니더라도 누구나 고갯마루에 올라 눈앞에 펼쳐진 처음 보는 장관과 마주하게 되면 시선을 빼앗기기 마련이건만, 조선 최고의 화가 겸재가 그토록 보고 싶어 하였던 천하 절경 금강산과 처음 마주하며 느낀 벅찬 감흥을 담아낸 그림이라 하기엔 어딘지 부족해 보이지 않는지? 생각해보라. 겸재는 왜 단발령에 올랐는가? 당연히 금강산에 가기 위함이었으니, 겸재의 여행 목적지는 단발령이 아니라 금강산이었다. 무슨 말인가? 설사 금강산이 천하 절경이 아니고 겸재가 조선 최고의 화가가 아니더라도 이는 긴 여정 끝에 두 눈으로 여행 목적지를 직접 확인할 수 있는 지점에 도달한 사람들이 보이는 일반적인 반응과는 거리가 멀다. 왜냐하면 겸재의 그림은 여행 목적지(금강산)가 아니라 여행 목적지를 처음 확인할 수 있었던 지점(단발령)에 초점을 맞춘 탓에 〈단발령망금강산〉이 아니라 '등단발령登斷髮嶺(단발령에 오름)'이 되어버렸기 때문이다. 〈단발령망금강산〉과

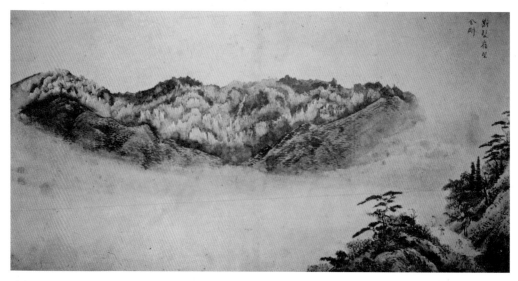

이인문, 〈단발령망금강〉, 종이에 담채, 23×45cm, 개인 소장

'등단발령'의 차이가 아직 실감나지 않는 분이 계시다면 유춘有春 이
인문李寅文(1745-1821)의 〈단발령망금강〉과 비교해보시길 바란다.

구름 속에서 모습을 드러낸 금강산이 마치 하늘에 떠 있는 듯, 동해
바다에서 전설 속의 봉래산蓬萊山*이 솟아오른 듯, 금강산의 특별함이
마치 선계仙界인 양 펼쳐놓은 것이 누가 봐도 걸작이다. 이는 금강산을
바라본 위치(단발령)만 간략히 표시해두고 보는 이의 시선을 아득히 펼
쳐진 금강산으로 이끌어주는 방식을 통해 자연스럽게 선계를 상상토
록 해낸 결과이다. 그러나 겸재는 단발령을 오르는 구불구불한 산길과
단발령 고갯마루까지 가마를 가지고 마중 나온 장안사 승려들과 겸재
일행이 만나는 장면을 그려 넣고자 단발령을 지나치게 크게 배치한 탓
에 결과적으로 금강산의 신비로운 절경을 담아낼 공간이 부족하게 되
었다.

이것을 실수라고 해야 할까, 아니면 무신경 탓이라 해야 할까? 백 번

* 삼신산三神山의 하나로
동해 바다 가운데 있으며
불로초가 자라고 신선이 살
고 있다는 전설상의 영산靈
山이자 여름 금강산을 부르
는 별칭.

을 생각해봐도 《신묘년풍악도첩》이 삼연 김창흡의 제5차 금강산 여행 길을 수행하며 제작되었음을 감안할 때 실수나 무신경 탓이라 할 수는 없을 것 같다. 왜냐하면 삼연에게 화가로서의 능력을 인정받을 수 있는 절호의 기회를 어렵게 잡게 된 겸재가 이를 가볍게 여겼을 리도 없지만, 무엇보다 삼연이 《신묘년풍악도첩》을 흡족해하였길래 이후 겸 재의 평생 후원자가 되었을 것이라 보는 것이 상식적이기 때문이다.

삼연 김창흡의 문예에 대한 안목은 당시 조선 선비들 사이에 정평이 나 있었다. 이런 삼연이 《신묘년풍악도첩》 첫 장에 장첩된 〈단발령망금 강산〉을 살펴본 후 고개를 끄덕였다는 것은 필경 우리가 알지 못하는 어떤 이유가 있었기 때문일 것이다. 그렇다면 혹시 겸재가 〈단발령망금 강산〉을 그리며 멀리 보이는 금강산의 모습이 아니라 단발령에 무게중 심을 두게 된 것 또한 삼연의 금강산 여행 목적을 반영하기 위하여 선 택한 포치(구도)법이 아니었을까? 왜냐하면 《신묘년풍악도첩》이 그려 진 것은 겸재가 서른여섯 되던 해였지만, 《신묘년풍악도첩》이 그려지고 36년이 지나 다시 제작된 《해악전신첩海嶽傳神帖》 속 〈단발령망금강〉의 모습 또한 크게 달라지지 않았기 때문이다.

이것이 의도된 포치법에 기인한 것이 아니라면 실수나 무신경의 차 원을 넘어 겸재의 화가로서 자질 혹은 감각을 의심할 수밖에 없지만, 이는 겸재의 위상과 겹치지 않는다. 그렇다면 이를 어떻게 이해하여야 할까?

앞서 우리는 삼연 김창흡의 「망금강산望金剛山」이란 시를 통해 삼연 의 금강산 여행이 단순히 유람을 위한 것이 아님을 확인한 바 있다. 또 한 삼연의 시 「망금강산」에 의하면 그가 세 번씩이나 금강산을 찾아오 게 된 이유가 "조정에서 밀려난 소론과 남인계 선비들이 금강산 불교 계를 선동하였고, 이에 부응한 승려들이 단발령 너머를 기웃거리며 연 합 세력으로 커지는 것을 막기 위함"이라고 하였다. 말하자면 삼연에게

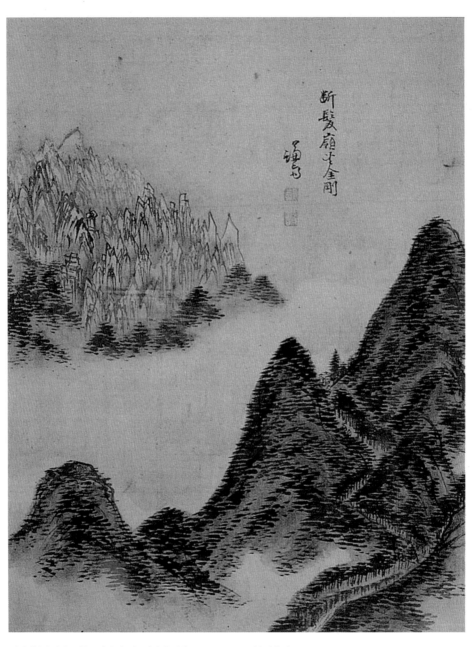

정선, 〈단발령망금강斷髮嶺望金剛〉, 비단에 담채, 32.2×24.4cm, 간송미술관

금강산 여행길은 정치적 문제와 결부된 힘들고 짜증나는 일이었던 셈이라 하겠다.

이런 관점에서 보면 겸재의 〈단발령망금산〉이 왜 굽이굽이 가파르게 이어지는 단발령에 초점을 맞추고 있었는지 비로소 이해가 된다. 금강산 불교계에 야기된 화근을 없애고자 어쩔 수 없이 또다시 금강산을 찾는 고달픈 여정이 시작되었음에 방점을 찍어두고자 하였기 때문이다.

전통산수화는 풍경화와 달리 흔히 시공간 개념을 통해 화면을 이끌어간다.*

이는 겸재의 〈단발령망금강산〉은 하나의 장면(공간)을 그린 것이 아니라 시간의 연속성과 결합된 공간, 다시 말해 시공간 개념을 통해 감상해야 한다는 의미이다. 그렇다면 이를 겸재의 〈단발령망금강산〉에 적용해보면 어떻게 될까? 〈단발령망금강산〉이라 하였으니 겸재는 현재 단발령 꼭대기에 있는 상태가 되고, 단발령을 오르는 길은 과거 시제가 되며, 멀리 보이는 금강산은 아직 도달하지 못한 미래 시제로 나눌 수 있을 것이다. 이렇게 세 개의 시점으로 나눠 〈단발령망금강산〉을 감상해보면 겸재가 얼마나 치밀한 계획하에 화면을 구성하였는지 실감하게 된다. 아직 실감이 되지 않는 분이 계시다면 삼연 김창흡이 금강산을 찾게 된 이유를 다시 떠올려보시길 바란다. 앞서 필자는 금강산 불교계의 동향을 직접 파악하기 위함이라 하였다. 그런데 당시 삼연은 이미 네 차례의 금강산 여행을 통해 금강산 불교계의 흐름에 대한 나름의 견해를 지니고 있었으나, 새로운 변수가 발생하여 금강산 불교계의 동향을 재차 살펴봐야 할 필요성이 제기된 상태였다.

무슨 말인가? 그가 향후 무엇을 목도하게 될지 모르는 상태였다는 의

* 전통산수화에 다시점多視点과 이동시점移動視点이 사용되는 것은 유시유종有始有終의 시간 개념을 통해 화면을 재구성하기 위함이다.

미이다. 그렇다면 당시 삼연이 처한 이러한 상황을 그림으로 표현하면 어떤 모습이 될까? 단발령을 오르는 힘든 여정이야 이미 겪은 일이니 정확히 그려 넣을 수 있지만, 단발령 고갯마루에서 멀리 보이는 금강산 불교계의 실상은 앞으로 직접 확인하고 판단을 내려야 할 대상인 까닭에 향후 직접 보고 판단을 내리기 전까지는 최대한 금강산 불교계에 대한 선입견을 배제한 채 냉철한 시각을 유지해야 한다. 이런 관점에서 보면 겸재가 〈단발령망금강산〉에 금강산의 모습을 간략하게 그려 넣었던 것은 당시 삼연 김창흡이 금강산을 찾게 된 이유와 마음가짐을 반영하기 위함으로 여겨지는 부분이라 하겠는데… 일렁이는 안개 속에 몸을 숨긴 반쪽짜리 금강산의 모습이 바로 삼연이 당시 파악하고 있던 금강산 불교계에 대한 불완전한 정보의 비유였던 셈이라 하겠다.*

화인 겸재 정선과 시인 사천 이병연은 언제나 함께하며 비익조比翼鳥**가 되어 한몸으로 날고자 하였다.

이에 미술사가들은 두 사람 사이에 행해진 '시화환상간詩畵換相看'

* 필자는 단발령에서 금강산을 본 적이 없지만, 조선 후기 문인화가 정수영鄭遂榮이 단발령에서 마치 기록하듯 꼼꼼히 그려 넣은 금강산 전경을 참고해보면 파노라마처럼 펼쳐진 금강산의 모습을 단발령에서 볼 수 있음을 알 수 있다.

** 비익조는 암컷과 수컷이 눈과 날개가 하나씩이라서 짝을 짓지 않으면 날지 못한다는 전설상의 새로, 서로의 모자라는 부분을 채워주는 동반자란 의미로 쓰인다.

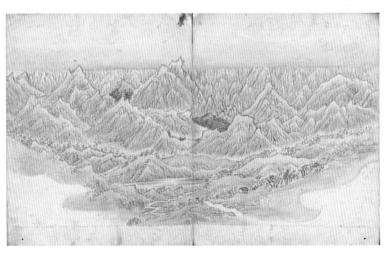

정수영, 〈금강전도〉, 《해산첩》 제3면, 1799, 종이에 엷은 색, 37.2×61.9㎝, 동원 이홍근 기증, 국립중앙박물관 소장

에 대하여 흔히 '사천과 겸재가 시와 그림을 바꿔보며 교유함'이란 의미라고 한다. 그러나 '볼 간看'은 '시간을 두고 변화의 추이를 살핌'이란 의미를 내포하고 있는 글자로, '시화환상간'은 '두 사람이 시와 그림을 교환하며 서로의 작품세계가 변화하는 과정을 살펴봄'이란 뜻에 보다 가깝다. 그런데 두 사람이 서로의 작품이 변화해가는 과정을 살펴보며 교유하였다는 것이 무슨 의미가 될까? 아니, 두 사람은 왜 서로의 작품이 변화하는 과정을 살펴볼 필요가 있었을까?*

두 사람이 하나의 주제를 시와 그림으로 표현하며 한목소리를 내고자 하였기 때문으로, 소위 '시중유화詩中有畵 화중유시畵中有詩'의 효과를 얻고자 하였던 것이다. 이는 겸재의 그림에 담긴 화의畵意와 사천의 시에 내포된 시의詩意가 상보적 관계라는 의미이자, 사천의 시는 겸재의 그림에 담겨 있는 의미(화의)를 가장 정확히 읽어낼 수 있는 수단이란 뜻이기도 하다. 이러한 사천 이병연의 시가 겸재의 화첩에 함께 장첩되어 있으니, 이쯤에서 사천의 입을 통해 겸재의 〈단발령망금강산〉에 내포된 화의畵意에 한 걸음 더 다가가서 보도록 하자.

* 두 사람이 시와 그림을 교환하여 서로의 작품이 변화하는 과정을 살펴보는 행위가 단순히 상대의 작품을 즐기는 것 이상의 어떤 목적과 결부된 것이라면 이는 서로의 작품세계에 영향을 주기 위한 방법이 될 수 있다. 또한 두 사람이 같은 것을 추구하며 한목소리를 내려면 당연히 두 사람의 시와 그림을 조율해주어야 하는 까닭에 완성된 작품에 이를 때까지 서로의 작품을 살펴보며 수정해나가는 과정이 필요할 수밖에 없었을 것이다.

垂路蜿蜒(若)聳龍 수로원연약용룡
岧嶢絶頂(表)雙松 초요절정표쌍송
忽逢天地(昭)明界 홀봉천지소명계
初見蓬萊(一)萬峯 초견봉래일만봉

仙關曉開(金)鎖鑰 선관효개금쇄약
瑤空秋束(白)芙蓉 요공추속백부용
何人到此(狂)歡喜 하인도차광환희
斷髮飄然(出)世蹤 단발표연출세종

사천 이병연의 위 시에 대하여 일찍이 간송미술관의 최완수 선생은

드리운 길 구불구불 용이 오른 듯
드높은 절정엔 쌍송雙松이 표난다.
홀연히 만난 세계 밝은 세계라
봉래산 일만봉을 처음 보겠네

아침이 신선궁궐 금 자물쇠 열면
아리따운 허공에 가을이 백부용白芙蓉 묶어 두겠지
어떤 사람이 이곳에 와 미치게 좋아하다가
머리 깎고 표연히 세상을 등졌나*

*최완수,『겸재를 따라가는
금강산 여행』(대원사, 2011),
66쪽.

라고 해석한 바 있다. 그런데 문제는 최 선생의 해석을 겸재가 그린 〈단
발령망금강산〉과 겹쳐보면 사천은 분명 한 쌍의 소나무[雙松]라 하였
으나, 겸재의 그림엔 전나무[栢]가 그려져 있다는 것이다. 이는 두 사람
이 함께 삼연 김창흡의 금강산 여행을 수행하며 본 단발령의 모습을 각

정선, 〈단발령망금강산〉 부분도, 1711, 36×37.4cm, 국
립중앙박물관 소장

정선, 〈단발령망금강〉 부분도, 비단에 담채, 32.2×
24.4cm, 간송미술관 소장

기 달리 묘사한 격인 탓에 납득할 만한 설명이 필요한 부분이라 하겠다.

혹자는 이 대목에서 겸재가 단발령 고갯마루에 전나무를 그려 넣은 것이 무슨 대수냐고 하실지도 모르겠다. 그러나《신묘년풍악도첩》과 36년 시차를 두고 그려진《해악전신첩》에도 소나무 대신 전나무를 그려 넣었을 뿐만 아니라 전나무를 부각시키고자 의도적으로 주변 수목과 차별성을 두고자 한 흔적이 역력한 까닭에 가볍게 보고 넘길 일은 아니다. 이는 단발령 고갯마루에 서 있는 커다란 전나무의 인상적인 모습을 보고 그려 넣은 것이 아니라 비유의 일환으로 전나무를 선택하였을 개연성이 매우 높은데… 문제는 겸재가 그려 넣은 전나부와 사천이 읊은 소나무가 비유의 일환이라면 그 의미가 간단치 않다는 것이다. 왜냐하면『시경』이래 동아시아 문예에서 소나무는 공신이나 독립 제후의 상징이 되었고 전나무는 흔히 종교인(승려)으로 해석되니, 단발령 꼭대기에 송松을 그려 넣으면 그곳이 현실정치의 영역이란 뜻이 되지만 백柏이 그려져 있으면 현실정치에서 벗어난 지역이란 의미가 되기 때문이다.

사천 이병연의 위 칠언시는 다섯 번째 글자(若, 表, 昭, 一, 金, 白, 狂, 出)를 시목詩目(시의를 함축해둔 글자)으로 쓰였다.*

이는 앞의 4자를 읽고 남은 3자를 읽어 해석하는 일반적인 칠언시와 달리 사천의 위 시는 4+1+2 혹은 4+(1+2) 형식으로 나눠 시의詩意를 이끌어내야 한다는 의미이다. 이런 방식으로 사천의 시를 읽어보면 그가 단순히 단발령의 풍광과 단발령에서 바라본 금강산의 전경을 읊고 있었던 것이 아님을 알게 된다.**

○ 수직으로 드리운 길을 꿈틀거리며 나아가는 뱀을〔垂路蜿蜒〕
　승려들이〔若〕 높이 떠받들며 용이라 하네〔算龍〕

* 한시漢詩는 평문平文과 달리 대구 관계와 의미체계를 통해 시를 구성하는 형식을 확인한 후 해석해야 하는데… 보통 칠언시는 4자를 먼저 읽고 3자를 읽어 하나의 의미로 연결시키는 경우가 대부분이다. 그러나 고도로 정제된 칠언시는 4자, 1자, 2자로 나눠 읽은 후 시의를 가늠하는 방식으로 해석해야 하는 경우가 많으니, 뒤의 3자를 하나로 읽어 의미를 잡으면 시의를 놓치게 된다.

** 만일 사천이 단발령 고갯마루의 풍광을 읊은 것이라면 '峯嶺絶頂表雙松'의 表雙松은 '유난히 눈길을 끄는 인상적인 한 쌍의 소나무'라는 의미가 되는 탓에 겸재 또한 이를 못 봤을 리 없건만, 전나무를 그려 넣은 이유가 설명되지 않는다.

○ (통행을 어렵게 하던) 높은 산의 위세가 절정에 달해 한계치에
도달하면 한 쌍의 소나무를[雙松] 두어야 하리

○ 홀연히 만나게 된 천지[忽逢天地]에 빛을 비춰[昭] 밝고 어두움
의 경계를 나누고자 함은[明界]

○ 처음 본 봉래산의 모습이[初見蓬萊] 한 덩이처럼 보이나[一] 자세
히 살펴보면 만 개의 봉우리로 이루어져 있기 때문이라오.[萬峯]

○ 신선 궁궐에 새벽이 열리면[仙關曉開] 병장기를 들고[金] 출입
을 엄격히 통제하며[鎖鑰]

○ 북두칠성 자루에 구멍 내어 가을에 묶어두고[瑤空秋束] 명백
히 누가 부용인지[芙蓉] 밝혀내야 하겠으나

○ 어느 누가 이곳에 도달하여[何人到此] 미친 듯이[狂] 크게 기뻐
하며[歡喜] 날뛰고 싶었으랴

○ 머리 깎고 궁색한 처지에 놓인 탓에[斷髮瓢然] 단발령을 벗어
나[出] 세속의 발자취를 따르려는 것뿐이라오.[世蹤]

무슨 말인가?

용이 분명하다면 단발령 고갯마루 정도는 가볍게 날아오를 수 있으
련만, 단발령을 꿈틀꿈틀 기어오른다고 하였으니, 이는 용이 아니라 이
무기라는 것인데… 금강산 승려들이[若] 맹목적으로 용이라 믿으며 누
군가를 떠받들고 있다고 한다. 이에 사천은 『주역』에 이르길 '잠룡물
용潛龍勿用(연못 속의 용이니 아직 쓰려고 하지 말아야 함)'이라 하였는바
용으로 성장할 가능성을 지닌 사려 깊은 존재라면 응당 조용히 실력
을 키우며 때를 기다려야 할 시기에 가파른 단발령을 꿈틀거리며 힘겹
게 오르고 있으니 설사 잠룡이라 하여도 성숙한 용으로 성장할 수 없
을 것이란다. 그럼에도 불구하고 겨우겨우 단발령 고갯마루에 오른 이

무기를 금강산 승려들이 용이라고 떠받들고 있는데… 이는 '비룡재천 이견대인飛龍在天利見大人(비룡이 하늘에 있으니 대인을 보면 이롭다)'을 외치는 격으로, 설익은 풋감을 베어 물었으니 머지않아 떫은맛에 도로 뱉어내게 될 것이라 한다. 쉽게 말해 어렵사리 단발령을 기어오른 이무기(외부 인사)를 통해 자신들이 원하는 바를 얻을 수 있을 것이라 여기며 금강산 불교계가 동요하고 있지만, 비룡은커녕 잠룡도 아니고 비룡이 될 가능성도 없으니, 크게 걱정할 필요가 없다는 뜻이다. 사천 이병연은 금강산의 관문 격인 단발령이 높은 산과 함께하고 있는 탓에 예전에는 통행을 어렵게 하는 장애물로 여겨왔지만, 금강산 불교계가 단발령 너머를 기웃거리는 작금의 상황에 직면하고 보니, 오히려 단발령이 더 높았으면 좋겠단다. 그러나 사람이 산을 더 높이 솟아오르도록 할 방도는 없고, 결국 관청이 나서서 단발령 고갯마루를 통제할 필요가 있다고 한다.* 그러나 단발령 봉쇄령은 갑자기 변한 금강산 불교계를 향해[忽逢天地] 스스로 그 이유를 소명토록[昭] 하여 밝음에 속한 지역(예전처럼 변함없이 승려의 본분을 지키고 있는 사찰)과 속세를 넘보며 정치권과 결탁하려는 어두운 지역의 경계를[明界] 긋고 이에 따라 차별적 조치를 취하기 위한 것일 뿐, 금강산 불교계에 대한 전면적 탄압으로 이어져선 안 된다고 한다. 왜냐하면 멀리서 보면 금강산 불교계가 한 덩어리처럼 보이지만, 실상을 자세히 살펴보면 제각기 처한 처지에 따라 노선을 달리하고 있으니, 전면적 봉쇄는 금강산 불교계가 하나로 뭉쳐 저항하도록 부추기는 꼴이 되기 때문이란다.

삼연 김창흡의 시는 금강산 큰 사찰들이 자체적으로 승려들의 일탈 행위를 통제하기는커녕 일부러 이를 방기하고 있다며 금강산 불교계를 하나로 싸잡아 비난하였다. 그러나 사천 이병연은 금강산 승려들이 모두 같은 생각을 지닌 것은 아니니, 금강산을 거대한 감옥으로 만들어서는 안 된다고 한다.

* 초요岧嶤는 흔히 '산이 높은 모양'으로 해석하지만, 岧嶤 이외에도 '산이 높은 모양'을 일컫는 말은 수십 가지이다. 이는 사천이 단순히 '산이 높은 모양'이란 의미를 담아내고자 岧嶤라는 시어를 선택한 것이 아니라 반드시 岧嶤여야 했기 때문이라 하겠다. 왕필王弼과 함께 위진魏晉시대 현학玄學의 시초로 받들어지는 하안何晏의 시에 '초요잠립岧嶤岑立 최외만거崔嵬欂居(높은 산들은 위에 서 있는 멧부리 높은 산들에 둘러싸인 거처)'라는 구절이 나오는데… 괴로움을 비유한 부분이다.

○ 상대적으로 살림이 넉넉한 큰 사찰들까지 새벽을 외치며 불문을 열어젖히는 사태에까지 이르르면〔仙關曉開〕당연히 병장기〔金〕를 들고 더욱 엄격히 단발령을 통제하고〔鎖鑰〕

○ 북두칠성의 자루에 구멍을 내어 가을 내내 묶어 두어〔瑤空秋束〕누가 부용(참 승려)인지 명백히〔白〕가려내야 하겠지만*

○ 어떤 불제자가 이유 없이 파계승이 되어 단발령을 나서면서 미친 듯 기뻐 날뛰겠는가?〔何人到此狂歡喜〕

○ 천시받는 중이 되겠다며 스스로 머리를 깎았을 땐 모두 굳은 결심과 함께하였을 텐데… 파계의 아픔과 회한 또한 고통이건만, 그것이 어찌 기뻐 날뛸 일이겠는가? 단지 머리 깎고 표주박같이 좁은 금강산 골짜기에 갇혀 수행만 하도록 해온 탓에 단발령을 벗어나 세속의 발자취를 따라 걷고자 하는 것일 뿐이라오.〔斷髮瓢然出世蹤〕

*'옥 요瑤'는 원래 '북두칠성의 자루'를 일컫는 글자로 북두칠성의 자루를 기울여야 국왕(하늘)의 은혜로 비유되는 국자 속의 물이 쏟아지게 되는데… 그 북두칠성의 자루에 구멍을 뚫어 벽에 걸어두고 가을 내내 묶어둔다는 것이 무슨 의미겠는가? '국가의 대소사를 관장하는 재상(북두칠성의 자루)이 평소 해오던 경제적 지원을 끊는 것으로 불교계에 압박을 가하면…'이란 뜻이다.

앞서 필자는 사천 이병연의 시구 '초요절정표쌍송岧嶢絶頂表雙松(높은 산이 절정에 달해 골칫거리가 되면 한 쌍의 소나무로 관문을 세우고)'와 달리 겸재의 그림엔 단발령 고갯마루에 소나무가 아니라 전나무를 그려져 있는 것에 의문을 표한 바 있다.

또한 이는 단발령의 실제 풍광을 바탕으로 한 표현이 아니라 『시경』이래 권신의 상징이 된 송松과 승려를 상징하는 백柏의 비유적 표현인 까닭에 두 사람이 각기 다른 상징물로 단발령을 묘사한 것은 가볍게 볼 일이 아니라 하였다. 사천의 시에 담긴 의미를 읽었으니, 이제 그 이유를 원점에서부터 다시 살펴보자. 겸재의 〈단발령망금강산〉과 사천의 시가 왜 쓰이게 되었는가? 금강산 불교계의 수상한 흐름을 감지한 삼연 김창흡이 직접 이를 확인하고 적절한 대응책을 마련하고자 제5차 금강산 여행길에 나섰기 때문이다. 이는 결국 삼연을 수행하며 탄생한

겸재와 사천의 작품 또한 삼연의 여행 목적에 따라 제작된 결과물로, 문예 형식을 활용한 일종의 보고서였던 셈이었던 것이다. 이런 관점에서 사천 이병연의 시가

何人到此狂歡喜 하인도차광환희
斷髮飄然出世蹤 단발표연출세종

○ 어느 누가 (파계승이 되어) 단발령 고갯마루에서 미친 듯 크게 기뻐하랴
○ 단지 머리 깎고 표주박 속처럼 좁디좁은 금강산 골짜기에 갇혀 수행만 하도록 한 탓에 (단발령을) 벗어나 세속의 발자취를 따르고 싶어 하는 것일 뿐이라오.*

라고 마무리되었음에 주목하게 된다. 왜냐하면 사천 이병연은 삼연 김창흡과 달리 금강산 승려들이 대거 단발령을 넘고 있지만, 이러한 사태가 조정에서 밀려난 남인계 인사들과 금강산 불교계가 연합하여 정치 세력화하기 위한 것이 아니라고 판단하였다는 의미가 되기 때문이다. 사천은 '초요절정岧嶢絶頂(높은 산의 위세가 절정에 달해도)' 여전히 골칫거리라면 '표쌍송表雙松(관청에서 단발령에 관문을 세워)' 금강산 승려들의 출입을 통제하라 하였던 것이다. 다시 말해 '표쌍송'의 전제가 성립되지 않는 한 관례에 따라 불교계가 금강산 승려들의 단발령 출입을 자체적으로 관리하도록 위임해두자고 주장하였던 셈이라 하겠다. 이런 관점에서 겸재가 그려낸 〈단발령망금강산〉을 다시 살펴보시길 바란다. 단발령 고갯마루에 승려의 상징인 전나무[栢]가 마치 관문의 문설주처럼 마주보고 서 있는 것을 확인하실 수 있을 것이다. 이것이 무슨 의미이겠는가? 겸재가 단발령 고갯마루에 전나무를 그려 넣었다는

* 최완수 선생은 '斷髮飄然出世蹤'을 '머리 깎고 표연히 세상을 등졌다'라고 해석하여 단발령에서 바라보는 금강산의 풍광이 너무 아름다워 머리 깎고 속세를 등진 것으로 풀이했으나 '세상일에 얽매임 없이 훌쩍 떠남'은 '회오리바람 飄'를 써서 표연飄然이라 하지 '표주박 瓢'를 쓰지 않는다.

것은 결국 삼연이 사천의 의견을 받아들여 금강산 불교계의 동요를 불교계 스스로 통제하도록 결정하였다는 의미 아니겠는가?

그런데 노론의 대분열을 촉발시킨 '호락논쟁湖洛論爭'의 한복판에서 '낙론洛論'을 이끌며 한 치도 물러서지 않을 만큼 자기주장이 강한 삼연 김창흡을 사천은 어떻게 설득할 수 있었던 것일까? 타당성 있는 논리도 논리지만, 무엇보다 완곡함을 잃지 않았기 때문이다. 앞서 소개한 사천 이병연의 제화시는 원래 3수로 구성된 연작시이다. 그러나 겸재의 《해악전신첩》에는 첫 수가 생략된 채 두 번째와 세 번째 시만 수록되어 있었던 것이니, 이쯤에서 첫 수를 마저 읽어보자.

夢想平生在嶺東 몽상평생재영동
紅塵空作白頭翁 홍진공작백두옹
如今始得尋眞境 여금시득심진경
還恐玆行是夢中 환공자행시몽중

꿈속에서도 생각하며 단발령 동쪽에 평생 머물고자 하였으나
전란의 먼지를 머리에 뒤집어쓴 늙은이가 (되어) 공空 사상이 만들어낸 밝음을
오늘에야 (다시) 시작하며 얻고자 신선의 경계를 찾아내었지만
돌아갈 두려움에 흐릿한 행보를 보임은 (아직) 꿈속에 있다는 증거라오.*

꿈속에서도 성불의 길을 생각하며 평생토록 금강산에 머물고자 한 승려들이 뜻하지 않은 전란(임진왜란)에 참전하여 아비규환을 직접 경험한 이후 다시 공사상空思想을 통해 밝음(깨달음)을 얻고자 오늘 다시 금강산을 수행처로 삼았단다.

* 이 부분을 '평생토록 금강산을 그려보다가/ 세속에서 헛되이 늙기만 했네/ 이제야 금강산을 참으로 와서 보니/ 오히려 이번 길이 꿈인가 두렵다'라고 해석하는 경우가 많다. 그러나 이 시는 사천 이병연이 아니라 늙은 승려의 관점에서 읽어야 한다. 왜냐하면 이 시가 쓰일 당시 사천은 마흔 살에 불과하여 자신을 白頭翁이라 하였을 리 없기 때문이다.

그러나 본의 아니게 속세의 물을 먹은 승려들이 다시 수행자 본연의 길을 걷고자 하니, 속세에 대한 미련과 두려움에 승려답지 않은 흐릿한 행보를 보이고 있지만, 이는 역으로 그들이 여전히 승려임을 증거하는 것이라 한다.

사천은 승려들이 꿈에서나 상상할 만한 생각[夢想]을 지닌 자들이라는 말로 시작하여 여전히 그 꿈속[夢中]에 있다는 말로 끝을 맺었다. 이는 금강산 승려들이 전쟁 전에도 성불을 꿈꾸는 중이었지만, 참혹한 전쟁을 겪고 나서도 여전히 성불을 꿈꾸는 중인 탓에 혹독한 수도승의 길을 다시 걸을 생각에 방황하고 있는 것이라고 하였던 것인데… 이는 역으로 중다운 중이 되고자 하지 않는다면 수행자의 길을 걷는 것을 두려워할 필요가 없건만, 그들이 두려워하는 것 자체가 참 승려가 되고자 하는 꿈을 지니고 있기 때문이 아니겠냐는 의미이다.

정치가들은 너 나 없이 인재를 탐내며 입버릇처럼 '지혜를 빌리고 싶다'고 한다. 또한 사내들은 흔히 하는 말로 '자신을 알아주는 사람을 위해 목숨도 내놓는다'고도 한다. 그런데 자신을 알아주는 사람이란 무엇일까?

자신의 능력을 알아주는 사람일 수도 있고, 자신을 믿어주는 사람일 수도 있지만, 그것이 무엇이든 결국엔 자신의 의견을 존중해주는 사람일 것이다. 이런 까닭에 인재를 얻어도 인재가 내놓은 의견을 타당한 이유 없이 묵살해버리면 힘들여 얻은 인재를 잃거나 쓸모없는 식솔만 거느리게 되기 십상이다. 이런 관점에서 보면 삼연 김창흡이 금강산 불교계에 대한 자신의 생각을 꺾고 사천 이병연의 판단을 받아들인 것은 그가 인재를 쓸 줄 아는 사람이었다는 의미이기도 하니, 장동 김씨들의 경쟁력은 여기에 있었던 것이 아닌가 한다.

〈내금강총도〉

內金剛總圖

지리산을 즐겨 찾는 산꾼들은 지리산을 어머니 품과 같은 산이라고
한다.

　이는 설악산이나 금강산 같은 화려함은 모자라지만, 지리산은 그 넉
넉한 품에 깃든 모든 것을 후덕함으로 길러내는 어머니의 덕성을 지닌
산이란 뜻일 것이다. 지리산이 넉넉한 품을 지닌 어머니 같은 산이라면
금강산은 만 가지 표정을 지닌 미인과 같은 산이다.

　미술사가들은 금강산을 진경산수화의 산실이라고 한다.

　이는 금강산의 아름다움에 반한 겸재 정선이 금강산의 아름다운 자
태를 실감나게 옮기고자 독창적인 화법을 창안해내었고, 이러한 경험
을 통하여 조선의 산하를 조선인의 시각과 감성으로 그려낸 조선 고유
의 산수화가 탄생하게 되었다는 것인데… 과연 그게 그런 것이라면 미
인에게 홀려볼 만도 하겠다.

　금강산은 뭇사람의 시선을 사로잡는 미인임엔 틀림없다.

그러나 문제는 금강산이 어떤 덕성을 지닌 미인으로 인식되는가에 따라 그 위상이 달라지게 된다는 것이다. 왜냐하면 아름다움의 기준은 시대에 따라 변하는 탓에 오늘날 우리가 찬사를 보내고 있는 금강산의 아름다움과 옛사람들이 언급한 금강산의 아름다움이 반드시 일치한다고는 단언할 수 없기 때문이다. 이는 겸재 정선이 그려낸 금강산 그림들이 오늘날 우리가 즐기고 있는 금강산의 절경을 재현해내고자 그린 것이 아닐 수도 있다는 뜻이기도 하다. 물론 겸재가 마주한 금강산의 절경과 오늘의 금강산의 모습이 크게 다를 리는 없을 것이다. 그러나 아름다움이 예술작품의 탄생으로 이어지는 과정에는 어떤 형태로든 문화와 얽히게 마련인 탓에 겸재가 금강산의 아름다움에 반해 이를 그림에 담아내고자 한 것이라고 주장하려면 먼저 그가 살던 시대의 문화, 다시 말해 당시의 미적 기준에 따라 금강산에서 아름다움을 발견하였다는 전제가 필요하다. 하지만 이것이 그렇게 간단치 않다. 왜냐하면 조선시대 선비문예에서 추구한 아름다움은 오늘날과 달리 기본적으로 문질론文質論이란 여과기를 거친 아름다움이었기 때문이다.* 그런데… 문질론은 일종의 도덕적 잣대이므로, 단순히 금강산의 아름다움을 옮긴 것이 아니라 당시 조선 사회의 도덕률을 통해 금강산의 아름다움을 재구성해낸 그림이어야 한다는 것이 문제이다.

이 지점에서 겸재의 금강산 그림들이 단순히 눈에 보이는 금강산의 화려한 자태를 담아내고자 그려진 것이라 할 수 있을지 근본적인 질문을 던지게 된다. 조선시대 선비문예의 미적 기준을 적용하면 아무리 금강산이 화려한 자태를 뽐내고 있다 하여도 그 화려함이 어떤 좋은 품성品性이나 덕성德性과 연결된 것이 아니라면 찬사의 대상은커녕 오히려 배척의 이유가 될 수도 있기 때문이다.

오늘날 많은 미술사가들은 조선 최고의 화가로 겸재 정선을 꼽는다.

* 옛사람들은 사람뿐만 아니라 동식물과 무생물, 심지어 인간의 삶의 터전이 되는 천지天地에 대하여 언급할 때조차도 천덕天德, 지덕地德이라 하여 덕성德性을 부여하였다.

그러나 정작 겸재 자신은 단 한순간도 온전한 환쟁이가 되고자 선비이길 포기한 적이 없었다. 물론 겸재뿐만 아니라 당시 많은 화가들이 선비의 그림을 그리고자 하였고 조선 회화사의 흐름을 선비의 그림을 그리고자 하였고, 굳이 이를 탓할 생각은 없다. 그러나 문제는 오늘날 이 땅의 미술사가들이 선비화가와 직업화가를 신분을 기준으로 나누고 있을 뿐, 선비화가의 작품을 직업화가의 그림과 다른 각도에서 읽어내지도, 읽어내려 하지도 않는다는 것이다.

선비의 그림이 쟁이의 그림과 다른 것이라면 당연히 선비의 그림과 쟁이의 그림을 각기 다른 기준을 통해 감상하고 평가함이 마땅할 것이다.

선비의 그림은 형사形寫(표현 대상의 외형을 닮게 그려냄)보다 사의寫意(그림 속에 담아낸 화가의 뜻)를 중시한다고 한다.

선비의 그림은 묘사력보다 그림 속에 내포된 작가의 생각이 얼마나 설득력을 지녔는가에 따라 평가되어야 한다는 뜻이다. 그러나 그간 미술사가들은 작품에 담긴 의미를 읽어내려는 노력 대신 품격을 운운하며 학문의 영역을 도덕으로 얼버무려왔는데… 인간이 지켜야 할 도리와 행동을 일컬어 도덕이라 할 때 도덕에도 기준이 있음을 잊어서는 안 될 것이다. 생각해보라. 옛 그림에서 느껴지는 선비의 품격이란 것이 작품에서 느껴지는 감각에 의존한 것이라면 이는 외모만 보고 사람을 평가하는 것과 다를 바 없지 않은가? 이는 결국 미술사가가 관상쟁이가 아니라면 선비문예에 내재된 의미를 읽어낸 후 당시의 도덕 기준에 따라 맛을 언급하든 격을 논하든 하는 것이 마땅한 일이건만, 안목 운운하며 알량한 권위로 이를 대신하려는 학자들이 많으니 한국 미술사의 앞날이 암울하다. 예술작품을 감상의 차원에서 즐기는 것과 달리 학문의 범주에서 다루고 있길래 미술사학이라 하고, 미술사학이 학문으로 취급될 수 있는 것은 이성과 논리로 학문적 체계를 갖출 수 있다

는 믿음에 기인하고 있는 것 아니었던가? 그러나 겸재의 금강산 그림들이 민족 미술의 자부심(진경산수화의 탄생)이 된 지 오래건만, 금강산 그림들에 내재된 의미를 학문적으로 규명하려는 노력 대신 값싼 민족적 자긍심을 자극하며 정설로 둔갑시키기에 급급하니, 이 땅에 미술사학이 존재하긴 하는 것인지 묻고 싶다. 이 지점에서 다시 한번 질문해보자.

겸재는 선비화가인가 아니면 직업화가인가?

우리가 겸재를 어떻게 평가하든 적어도 그는 선비임을 자임하였으니, 선비문예의 가치관과 표현방식에 따라 작업하고자 하였을 것이다. 이런 관점에서 겸재의 금강산 그림들이 그려지게 된 이유 또한 당시 조선 선비들이 추구해온 가치관과 무관하지 않을 것이다. 겸재의 금강산 그림들은 오늘날에 갑자기 부각된 것이 아니라 겸재가 왕성하게 작품 활동을 하던 당시 이미 조선 선비들 사이에서 널리 회자되고 있었음을 잊지 마시길 바란다.

고려대 박물관에 겸재 정선의 금강산 그림에 대한 인식이 송두리째 바뀔 만한 놀라운 작품이 소장되어 있다.

겸재가 그린 금강산 그림에 삼연 김창흡과 동계東溪 조구명趙龜命 (1683-1737)의 제사題辭(그림 속에 써넣은 글)가 나란히 병기되어 있는 〈금강내산도金剛內山圖〉라는 작품이다.

필자가 이 작품에 주목하게 된 것은 동계 조구명의 제사 중에 '금강산 만이천봉을 쇠망치로 모두 때려 부숴버리고 싶지만…'이란 대목이 나오기 때문이다.

만이천봉 없는 금강산은 금강산이라 할 수도 없건만, 그는 왜 이렇게 과격한 언사를 그것도 저토록 아름다운 금강산 그림에 써넣었던 것일까? 동계 조구명은 조선 후기 대표적 서화평론가이자 '도문분리론道文

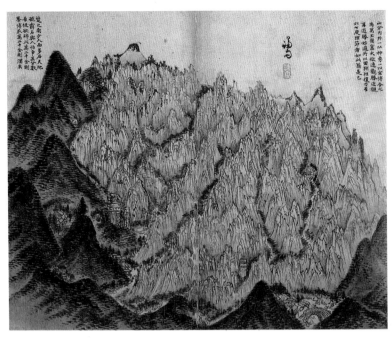

정선, 〈금강내산〉, 비단에 담채, 33.6×28.2cm, 고려대학교 박물관 소장

* 문예(文)에 빠지면 경학(道)에 해롭다는 소위 玩物喪志論에 맞서 經學에서 벗어난 문예의 독자성을 주장한 동계 조구명의 '도문분리론'은 조선 후기 문예계에 순수문예의 가치를 추구하는 이론적 기반이 되었다.

分離論'*을 주장한 문예사상가였음을 감안할 때 이는 결코 가볍게 보고 넘길 일이 아니다. 삼연 김창흡과 동계 조구명의 제사가 언제 어떤 연유로 겸재의 금강산 그림에 병기되게 되었는지 알려주는 정확한 기록은 아직 발견된 바 없다. 그러나 두 사람의 생몰년과 당시 정치 상황 등을 감안해볼 때 영조시대 전반기 탕평책을 주도하였던 귀록歸鹿 조현명趙顯命(1690-1752)이 겸재의 〈금강내산도〉를 입수하여 동계와 삼연의 제사를 함께 써넣도록 하였을 개연성이 매우 높아 보인다. 이는 귀록 조현명이 겸재의 금강산 그림 속에 삼연과 동계를 초대한 격이라 하겠는데… 귀록은 왜 두 사람의 만남의 자리를 금강산에 마련하였던 것일까? 이에 대하여 일찍이 간송미술관의 최완수 선생은

뒷날 소론 탕평 재상이 되어 세도를 좌우하며 겸재의 후원자가 되

었던 귀록 조현명에게 그려준 그림이었기 때문에…*

* 최완수,『겸재를 따라가는 금강산 여행』(대원사, 2011), 75쪽.

라고 그 이유를 설명한 바 있다. 말하자면 겸재가 자신의 후원자 격인 귀록 조현명에게 〈금강내산도〉를 그려주었다는 것이다. 그러나 이것이 사실이라면 이거야말로 겸재를 중심에 두고 조선 당쟁사를 다시 써야 할 판이다. 당시 노론과 소론이 얼마나 첨예하게 대립하였고, 노론과 소론 심지어 남인들까지 탕평책을 옹호하는 자는 국왕의 비위를 맞추며 권력을 탐하는 간신배로 취급하였음은『조선왕조실록』에 빼곡히 적혀 있건만, 어떻게 저런 주장을 할 수 있는지 놀라울 따름이다. 당시 탕평책이 활성화될 수 없었던 것은 공존을 모색할 수 없을 만큼 당파마다 입장이 달랐기 때문이다. 그런데… 상식적으로 입장이 다르면 각기 다른 주장을 펼치기 마련 아닌가? 이런 관점에서 귀록 조현명이 겸재의 〈금강내산도〉에 삼연과 동계의 제사를 나란히 써넣도록 한 것은 당시 금강산 불교계에 대한 노론과 소론의 인식 차를 명시해두고자 하였던 것으로 보는 것이 옳지 않을까? 그러나 이를 확인하려면 삼연과 동계의 제사를 해석해야 하는데… 삼연과 동계는 노론과 소론을 대표하는 문예사상가답게 함축적인 의미구조를 통해 문장을 쓴 탓에 그 뜻을 헤아리는 것이 만만치 않다. 그러나 겸재의 〈금강내산도〉에 병기된 삼연과 동계의 제사는 겸재의 금강산 그림은 물론 조선 후기 진경산수화에 대한 기존의 인식을 바꿀 만한 내용을 담고 있으니, 인내심을 가지고 읽어볼 가치는 충분하다. 그럼 이쯤에서 먼저 삼연 김창흡의 제사부터 읽어보자.

山分內外 一以神秀 一以宏博 合之爲萬玉圃窟 大抵遠觀勝近觀 再遊

勝始遊 所以徊翔往復 乃至六七度 理箚者如此翁是已

(산분내외 일이신수 일이굉박 합지위만옥포굴 대저원관승근관 재유승

시유 소이회상왕복 내지육칠도 이공자여차옹시이)

'산은 속과 겉으로 나누어서 보는데, 한쪽은 정신이 수려한 것을
보고, 다른 한쪽은 규모가 얼마나 크냐를 본다. 그리고 그 둘이
합쳐졌을 때 만옥萬玉의 못자리가 되는 것이다. 대체로 산은 멀리
서 보는 것이 가까이서 보는 것보다 낫고, 두 번 와서 보면 처음 볼
때보다 더 낫게 보인다. 그래서 이 늙은이는 이리 둘러보고 저리
둘러보고 예닐곱 차례나 행장을 꾸려 왕복했던 것이다.'

고려대 한국학연구소에서 출간한 『조선시대 선비의 묵향』이란 책에
쓰여 있는 해석을 옮겨보았다.

그러나 위 해석처럼 삼연이 '산의 정신성과 규모가 합해져야 만옥萬
玉(수많은 귀한 것)을 길러낼 수 있는 못자리(모내기를 할 모를 기르는 논)
가 될 것이다.'라고 한 것이라면 결국 산의 규모와 정신성을 함께 보는
이유가 만옥을 길러낼 못자리의 요건을 갖추고 있는지 파악하기 위한
것이 되지만, 문제는 이어지는 문장이 '대체로 산은 멀리서 보는 것이
가까이서 보는 것보다 낫고…'라고 하였다는 것이다. 이는 마치 수많은
인재[萬玉]를 길러낼 역량을 지닌 사람(못자리)인지 파악하기 위하여
겉으로 보이는 경력뿐만 아니라 인품도 보겠다는 말과 다름없는데…
어떻게 멀리서 보고 정확한 판단을 내릴 수 있다는 것인지 설명이 되
지 않는다.* 더욱이 멀리서 보는 것이 가까이서 보는 것보다 낫다면 멀
찌감치 자리를 잡고 관찰하면 될 일이건만, 행장을 꾸려 예닐곱 차례
나 산을 오르내렸다는 것은 또 무엇인가? 이는 산을 가까이서 보는 정
도가 아니라 산을 몸으로 체험하였다는 말과 다름없으니, 말의 앞뒤가
맞지 않는다.

이것이 삼연 탓이라 해야 할까, 아니면 해석의 오류라고 해야 할까?

* 삼연이 산의 규모뿐만 아
니라 정신성을 함께 본다고
하였던 것은 결국 그의 제
사題辭가 무생물인 산에 인
격을 부여하는 비유를 통해
쓰였다는 의미가 된다. 이런
관점에서 '산을 가까이서 보
는 것보다 멀리서 보는 것이
더 낫다.'라는 말은 사람을
가까이서 접하며 파악하는
것보다 멀리서 피상적으로
보고 판단하는 것이 더 좋
은 방법이라는 주장과 다름
없는데… 이를 상식적이라
할 수 있을까?

고려대 한국학연구소의 권위를 모르는 바 아니지만, 조선 성리학의 흐름을 바꾼 호락논쟁湖洛論爭의 한복판에서 낙론을 적극 펼친 삼연 김창흡의 글이 이렇게 허술할 수는 없으니, 아무래도 해석이 잘못된 것으로 봐야 할 듯하다. 왜냐하면 삼연의 낙론은 청나라를 오랑캐로 규정하며 조선중화朝鮮中華의 명분론을 주창한 호론과 달리 청나라는 타도의 대상이 아니라 배워야 할 대상이며 그 길만이 100년 이상 지속된 조선의 폐쇄성과 낙후성을 극복할 수 있다는 주장이었던 까닭에 그만큼 정교한 논리가 필요하였는데… 이는 삼연이 그만큼 논리적인 글쓰기에 능했다는 뜻이기도 하기 때문이다.*

삼연의 위 제사에 대하여 간송미술관의 최완수 선생은

> 산은 내외로 나누어져 있는데, 하나는 신기하고 빼어났으며, 하나는 크고 넓어 합치면 만 개의 옥으로 이루어진 밭과 굴이 된다. 대체로 멀리 보는 것이 가까이 보는 것보다 좋고, 다시 노니는 것이 처음 노니는 것보다 좋아서, 그런 까닭으로 빙빙 돌며 오가길 예닐곱 번에 이르도록 지팡이를 끈 사람은 이 늙은이 같은 이가 그일 뿐이다.

라며 고려대 한국학연구소와 약간 다른 해석을 해주었다.** 최 선생의 해석에 의하면 삼연 김창흡이 예닐곱 번씩이나 금강산을 찾은 사람은 자신뿐일 것이라며 금강산의 풍광에 대한 나름의 일가견을 늘어놓았다는 것이 된다. 그러나 그렇게 읽고 넘기기에는 삼연이 선택한 단어의 무게가 가볍지 않고, 무엇보다 앞뒤 문장 간에 인과성이 성립되지 않는 것이 문제이다. 만약 삼연이 '금강산은 내외로 나누어져 있는데[山分內外] 한쪽은 훌륭하고 기품이 있는 반면 다른 한쪽은 크고 넓어[一以神秀 一以宏博] 둘을 합치면 만 개의 옥으로 이루어진 밭과 굴이 된다[合

* 朝鮮中華思想은 야만족 清에 의해 明이 멸망한 후 性理學의 중심이 중국 대륙에서 조선으로 옮겨왔다는 것으로, 이는 대륙의 주인이 된 清과 멀리하며 조선의 고유색을 찾는 계기가 되기도 하였으나, 대륙과의 단절에서 야기된 많은 폐해에도 불구하고 이를 감내하도록 하는 명분론으로 쓰였던 탓에 조선이 쇠락하게 된 이유가 되었다.

** 고려대 한국학연구소는 '山分內外'를 '산은 속과 겉으로 나누어 보는데'라고 해석하였으나, 최완수 선생은 '산은 내외로 나누어져 있는데'라고 해석하여 산을 보는 방식으로 해석한 고려대 한국학연구소와 달리 눈에 보이는 산의 객관적인 모습을 서술한 것으로 풀이하였다. 최완수, 『겸재를 따라가는 금강산 여행』(대원사, 최완수), 75-76쪽.

之爲萬玉圃窟]라고 한 것이라면 '합지위습之爲(둘을 합하여 ~하고자 함)'가 아니라 '합지습之(둘을 합함)'라고 하여야 한다. 그러나 삼연은 분명 '합지습之'가 아니라 '합지위습之爲'라 하였으니 '둘을 합해 만옥포굴萬玉圃窟을 만들고자 함'이란 의미로 해석됨이 마땅할 것이다. 그런데 문제는 만 개의 옥으로 이루어진 채마 밭과 암굴을 만들고자 하였다면 당연히 그 이유를 언급하는 부분이 있어야 하건만, 이를 따로 설명해둔 부분이 없으니 난감한 일이다. 이는 결국 앞 문장에서 그 이유를 찾을 수밖에 없다는 것인데… 무엇을 근거로 만 개의 옥으로 이루어진 채마밭과 암굴을 만들고자 한 이유를 설명할 수 있을까?

삼연은 분명 '산분내외山分內外'라 하였다.

그러나 산山을 금강산으로 읽으면 내외內外는 내금강과 외금강을 지칭하는 것이 되어야 하지만, 겸재가 그려낸 것은 내금강의 전경이다. 이는 결국 '산분내외山分內外'는 '내금강의 안쪽과 바깥쪽'이란 의미로 해석될 수밖에 없는 부분이다. 그런데 삼연의 제사에는 '신수神秀'한 지역과 '굉박宏博'한 지역을 나눠줄 만한 기준이 보이지 않는 것이 문제이다. 그렇다면 삼연의 제사가 쓰여 있는 겸재의 〈금강내산도〉에서 그 기준을 찾아보면 어떨까?

겸재는 중향성에서 흘러내리는 물줄기를 경계 삼아 암봉으로 이루어진 만이천봉 지역과 이를 둘러싸고 있는 토산 지역을 흑백대비를 통해 분명히 나눠주고 있으니, 금강천 물줄기가 바로 '산분내외'의 경계선이 되는 셈이다.

그렇다면 '합지위만옥포굴습之爲萬玉圃窟'의 '합지'란 결국 '내금강의 만이천봉 지역과 이를 둘러싸고 있는 토산 지역을 하나로 합함'이란 의미가 되는데… 이어지는 글자가 '하고자 할 위爲'이다. 이는 결국 둘로 나뉘어 있는 내금강 지역을 하나로 합하기 위한 인위적인 노력이 행

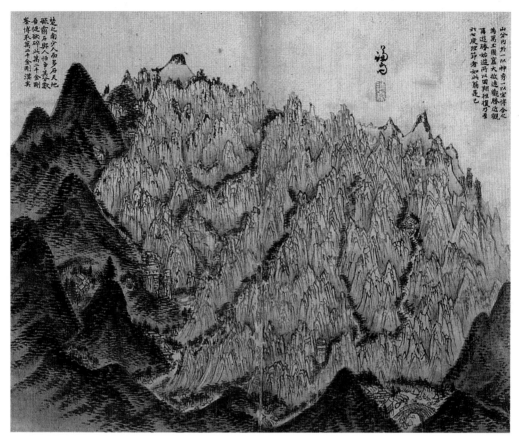

정선, 〈금강내산〉, 비단에 담채, 33.6×28.2cm, 고려대학교 박물관 소장

해지고 있다는 뜻이자, 삼연의 제사가 내금강의 풍광에 대하여 언급하고 있는 것이 아니라는 의미이기도 하다. 왜냐하면 내금강의 토산 지역과 암산 지역을 물리적으로 합하고자 하면 대규모 토목공사가 따라야하지만, 이것이 가능한 일도 아니고 그런 대규모 토목공사를 벌려야 할이유도 없기 때문이다. 도대체 삼연은 무슨 말을 하였던 것일까? 생각해볼 수 있는 것은 내금강의 토산 지역과 만이천봉 지역 간의 인적 통합에 관해 언급하고 있는 것이라 여겨지는데… 내금강에 둥지를 틀고있는 것은 승려들이다. 그렇다면 삼연의 제사는 결국 내금강 불교계의

통합에 대한 이야기를 하고 있었던 것 아닐까? 이런 관점에서 접근해보면 '만옥포굴萬玉圃窟'이란 내금강 불교계의 통합을 꾀하고 있는 이유이자 목표라 하겠는데… 대체 '만옥포굴'이 무슨 의미일까? 단서는 항상 현장에 있는 법이니, 다시 한번 겸재의 〈금강내산도〉를 주의 깊게 살펴보자.

내금강의 대표적 사찰 장안사長安寺, 표훈사表訓寺, 정양사正陽寺가 속한 토산 지역이 만이천봉을 둘러싸고 있는 모습이다. 그런데 무언가를 에워싸고 있다는 것은 무언가를 보호하기 위함일 수도 있고, 무언가를 가둬두기 위한 것일 수도 있다. 그렇다면 겸재의 〈금강내산도〉는 어느 경우에 해당된다고 해야 할까? 단언컨대 후자이다. 왜냐하면 내금강의 큰 사찰들이 만이천봉 지역의 암자를 보호하고자 에워싸고 있는 것이라면 이는 금강산 불교계 밖의 위해危害 세력으로부터 보호하기 위함이란 뜻이 된다. 그러나 당시 금강산 불교계에 위해를 가할 수 있는 외부 세력은 조정을 등에 업은 정치권력뿐이었으나, 이들이 작심하고 금강산 불교계를 탄압하고자 하면 달리 피할 방법이 없었기 때문이다. 이는 결국 겸재의 〈금강내산도〉는 만이천봉 지역의 선승들이 금강산 바깥으로 세력을 확장하지 못하도록 내금강의 큰 사찰들이 포위하고 있는 모습을 그린 것으로 해석될 수밖에 없는 부분이라 하겠다.

이런 관점에서 '만옥포굴'을 읽으면 만옥萬玉은 '만 개의 옥'이 아니라 '만이천봉'을 지칭하는 것이 되고, 포굴圃窟은 '남새밭과 암굴'이 아니라 '젊은 승려를 키우는 암굴(수행처)'이라는 의미가 되며, '만옥포굴萬玉圃窟'이란 '내금강의 주요 사찰들이 만이천봉 지역에 산재되어 있는 암자들을 흡수 통합하여 자신들의 젊은 불제자들의 수행처로 삼고자 함'이란 뜻이 된다.* 그렇다면 이어지는 '대저원관승근관 재유승시유大抵遠觀勝近觀 再遊勝始遊 소이회상왕복 내지육칠도所以徊翔往復 乃至六七度 이공자여차옹시이理笻者如此翁是已' 또한 금강산을 유람하는

모습과 달리 해석되어야 하는데… 이것은 무슨 이야기가 될까?

　최완수 선생이

> 대체로 멀리 보는 것이 가까이 보는 것보다 좋고, 다시 노니는 것
> 이 처음 노니는 것보다 좋은지라 빙빙 돌며 오가길 예닐곱 번에
> 이르도록 지팡이를 끈 사람은 이 늙은이 같은 이가 그일 뿐이다

라고 해석한 부분이다. 그러나 문제는 최 선생의 해석이 정확하다면 삼연 김창흡이 '대체로 멀리서 보는 것이 가까이에서 보는 것보다 아름답다.' 하더니 갑자기 '힘들게 금강산을 예닐곱 번이나 오르내린 자는 자신뿐 일 것이다.'라며 자랑하고 있는 모습이 된다는 것이다. 멀리서 보는 금강산이 가까이서 보는 금강산보다 아름답다면 단발령 고갯마루에서 멀리 보이는 금강산의 풍광을 즐기면 될 일이건만, 굳이 예닐곱 번씩이나 힘겹게 오르내릴 필요가 있을까?

　흔히 '볼 관觀'은 '~을 보다[視]'의 의미로 쓰이지만, '~을 내보이다[示]'라는 뜻으로도 쓰인다.

　또한 '볼 관觀'이 '~을 내보임[示]'의 뜻으로 쓰일 때는 '윗사람이 아랫사람을 교화敎化시키기 위하여 모범을 보임'이란 뜻과 함께 일종의 공시公示의 의미를 내포하고 있다. 이는 백성을 교화시키고자 하면 먼저 백성들의 삶의 현장을 직접 살펴본 후 실상을 정확히 파악하여 바른 처방을 내릴 때 좋은 결과를 얻을 수 있고, 좋은 성과를 얻어야 백성들이 우러러보게 된다는 일련의 과정이 함축된 글자가 '볼 관觀'이기 때문이다. 글자 한 자의 무게가 너무 버겁다고 하시는 분이 계실지도 모르겠다. 그러나 삼연 김창흡의 제사를 읽어보면 그는 '볼 관觀'자에 내포된 개념을 통해 문맥을 이어가고 있으니, 이를 건너뜔 수 없음을 양해하여주시길 바란다. 앞서 필자는 삼연이 '둘로 양분되어 있는 금강

산 불교계의 세력권을 장안사를 비롯한 대찰들이 만이천봉 지역에 산재되어 있는 암자들을 흡수 통합하여 젊은 승려들을 기르는 남새밭과 암굴(수행처)로 만들 것을 주문하고 있다.' 하였다. 이는 역으로 당시 내금강의 큰 사찰들과 별개로 독자적 세력권을 지닌 승려들이 만이천봉 지역에 뿌리를 내리고 있었다는 의미가 되는데… 내금강의 큰 사찰들이 강제로 이들을 흡수 통합하고자 하면 무슨 일이 벌어지겠는가?

아무리 승려라고 하여도 앉아서 터전을 빼앗길 리 없으니, 당연히 예상되는 반발에 대처할 방안을 마련한 후 벌집을 건드릴지 말지 결정하는 것이 순서일 것이다. 그래서 삼연은 '대저원관승근관大抵遠觀勝近觀'이라 하였던 것이다. 눈앞의 이익만 좇는 근시안적 생각으로는 장기적 안목으로 판단하고 행동하는 자를 이길 수 없단다. 이는 결국 내금강의 큰 사찰들이 만이천봉 지역의 암자들을 흡수 통합하고자 하면 많은 어려움이 따르겠지만, 장기적 안목으로 보면 대가를 치를 만한 충분한 가치가 있다고 하였던 것으로, 삼연은 이를 위하여 먼저 인내심을 가지고 설득을 하라고 한다.

'재유승시유再遊勝始遊'

처음 유설(설득)하는 것보다 재차 유설할 때 이길 확률이 높아지는 법이니, 열 번 찍어 안 넘어가는 나무는 없기 때문이란다.* 삼연은 만이천봉 지역에서 독자적 세력권을 형성하고 있는 선승들을 흡수 통합하는 것이 장기적으론 이익이 될 것이라고 한다. 그런데… 이는 역으로 지금 당장엔 별 이익도 없고 힘만 드는 일을 실행에 옮기도록 내금강의 큰 사찰들에게 종용하고 있는 격이 아닌가? 그렇다면 내금강의 큰 사찰들은 왜 만이천봉 지역의 암자들이 독자적 행보를 이어가도록 방치해두었던 것일까? 곁 식구를 거느리고자 하면 당연히 생계를 챙겨주어

* 흔히 '놀 유遊'로 읽는 遊는 '유세할 유遊'로도 읽는다. 선거철이면 후보자가 유권자를 향해 자신의 정치적 견해를 밝히며 지지를 호소하는 것을 일컬어 遊說라 하는 이유가 여기에 있다.

야 하고, 이는 결국 내금강 큰 사찰이 지닌 재화를 만이천봉 지역의 암
자들에게 나눠주어야 한다는 의미이기도 하기 때문이다. 이런 까닭에
내금강의 큰 사찰들은 만이천봉 지역의 암자들을 흡수 통합하길 꺼리
고 있었던 것인데… 이에 삼연은 눈앞의 이익만 좇는 근시안적 행동을
버리고 장기적 안목에서 판단하려고 하였던 것이다.

　늑대도 사람이 던져주는 고기 조각을 받아먹기 시작하면 개가 되는
법이니, 늑대를 개로 만들고자 하면 고기 조각을 아까워할 일이 아니
다. 필자의 행보가 조금 빠른 듯하니 이쯤에서 《해악전신첩海嶽傳神帖》
에 수록되어 있는 겸재의 〈장안사비홍교長安寺飛虹橋〉라는 작품을 감
상하며 이야기를 이어가보도록 하자.

　내금강 초입에 위치한 장안사長安寺는 내금강의 모든 물줄기가 한데
모여 빠져나가는 금강천 수구水口에 위치한 탓에 수량도 많고 물살도
빠른 여울이 절의 입구를 가로막고 있다.

　이에 장안사 앞을 흐르는 금강천에 비홍교飛虹橋라는 무지개다리를
놓았는데… 그 규모가 크고 아름답기까지 하여 조선시대 시인 묵객 사

〈장안사비홍교〉, 《해악전신첩》, 견본담채,
24.9×32.1cm, 간송미술관

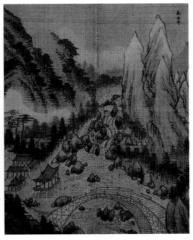

〈장안사〉, 《신묘년풍악도첩》, 견본담채,
37.5×36.6cm, 국립중앙박물관

이에 일찍이 비홍교는 장안사를 상징하는 명물로 회자되곤 하였다. 이런 까닭에서인지 겸재 또한 그의 첫 번째 금강산 화첩《신묘년풍악도첩》과 마지막 금강산 화첩 격인《해악전신첩》에 금강천을 가로지르는 비홍교의 인상적인 모습과 함께 장안사를 그려 넣어 주었다. 그런데… 비홍교를 중심에 두고 그려지던 장안사의 전형에서 벗어난 이례적인 작품이 간송미술관에 소장되어 있다.《신묘년풍악도첩》과《해악전신첩》에 장첩된 장안사의 모습과 이 작품을 비교해보면 누구나 그 차이를 실감하실 수 있을 것이다.

겸재는 왜 이런 식으로 장안사를 그렸던 것일까? 멀리서 보고 그린 장안사의 전경이 아니라 장안사를 보다 근접 시점에서 그리고자 하였기 때문일 것이다. 그러나 그림을 주의 깊게 살펴볼수록 장안사를 근접 시점에서 그리고자 하였다기보다는 장안사에서 행해진 어떤 대화에 대하여 언급하기 위함이 아닌가 하는 생각이 든다. 왜냐하면 근접 시점을 통해 장안사의 모습을 그리고자 한 것이라면 장안사의 모습을 상세히 담아내고자 하였을 것이지만, 대화중인 인물을 부각시키기 위

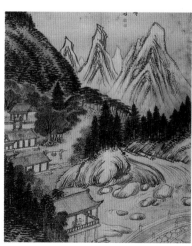

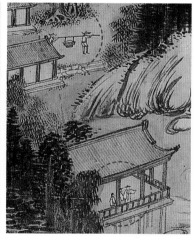

〈장안사〉,《해악팔경중》, 지본담채,
42.8×56cm, 간송미술관

〈장안사〉,《해악팔경중》, 부분도, 간송미술관

하여 장안사의 경물景物들이 하나같이 온전한 모습이 아니라 반쪽짜리가 되어버렸기 때문이다. 이런 까닭에 작품의 제목((長安寺))과 달리 장안사를 그린 것이라기보다는 '장안사에서…'라는 의미에 가까운 것이 되어버렸다. 이는 겸재는 장안사의 모습을 그리고자 하였던 것이 아니라 장안사에서 행해진 대화에 초점을 맞추었던 것이라 여겨지는 부분이다. 그렇다면 산영루 위에서 대화를 나누고 있는 선비는 누구이고, 무슨 대화를 나누고 있었던 것일까? 겸재의 금강산 여행길은 삼연 김창흡을 수행하며 사천 이병연과 함께하였으니, 두 사람의 선비는 삼연과 사천일 것이라 여겨지는데… 문제는 두 사람이 나눈 대화를 직접 들을 방도가 없다는 것이다. 그러나 겸재는 산영루 위에서 두 선비가 무엇을 주제로 대화를 나누었을지 가늠해볼 수 있는 힌트를 남겨두었으니, 여러분도 한번 찾아보시길 바란다. 그렇다. 두 사람의 승려가 함께 짐을 나르고 있는 장면이 바로 그 힌트이다. 아직 이해가 되지 않는 분이 계신다면 두 사람의 승려가 짐을 메고 어디로 향하고 있는지 자세히 살펴봐주시길 바란다. 두 승려가 정확히 어디를 향해 가고 있는지 단언할 수 없지만, 장안사에서 장안사 바깥 산속으로 물자를 반출하고 있는 모습이 분명하다. 이는 당시 장안사가 거느리고 있던 산속의 암자들에 물자를 지원하고 있는 장면이라 하겠는데… 두 승려가 향하는 산길과 산영루의 선비가 가리키는 방향이 각기 다르다.

우리는 흔히 어떤 일이나 이야기가 매끄럽게 전개될 때 잘 짜인 각본 같다고 한다.

그러나 극작가만 각본을 짜는 것은 아니다. 화가 또한 화면을 치밀하게 구성하여 이야기를 담아내는 법이니, 겸재가 눈앞에 펼쳐진 장면을 계획 없이 나열하는 것으로 작품을 완성하였다고 생각하면 큰 착각이다. 동작으로 의미를 전달하는 것이 어찌 말로 설명하는 것에 비할 수

있으랴만, 그렇다고 동작만으로 의미를 전하는 것이 불가능한 것은 아니기 때문이다. 단지 그림 또한 이런 방식으로 의미를 담아낼 수밖에 없는 탓에 무심히 보면 아무런 소리도 들을 수 없는 것이 문제이다.

그건 그렇고 겸재가 그려 넣은 반쪽짜리 비홍교를 다시 한번 살펴봐 주시길 바란다. 겸재가 장안사의 명물 비홍교를 온전한 모습으로 그려 넣고자 하였다면 화면 구성을 조금만 조정하였어도 충분히 가능한 일이었다. 그러나 겸재는 그렇게 하지 않았다. 또한 반쪽짜리 비홍교를 제거하여도 〈장안사〉라는 제목과 장안사의 또 다른 명물인 산영루를 통해 이곳이 장안사임을 알아보는 데 큰 문제가 없음에도 겸재는 반쪽짜리 비홍교를 고집하였고, 그 결과 마치 큰 그림을 잘라낸 것처럼 어정쩡한 모습이 되어버렸다. 겸재의 명성에 걸맞지 않는 구도 감각에 혼란스럽다. 그렇다면 이는 혹시 온전한 모양의 비홍교가 아니라 반쪽짜리 비홍교가 필요하였던 탓이 아니었을까?

산영루 위에서 대화 중인 선비의 손끝을 따라가면 금강천 건너편이 되고, 금강천 건너편에서 금강천을 거슬러 올라가면 만이천봉 지역에 이르게 된다.

그러나 이를 위해선 먼저 비홍교를 건너야 하는데… 비홍교가 반쪽짜리이다. 이것이 무슨 의미이겠는가? 장안사에서 뻗어나간 반쪽짜리 비홍교로는 금강천을 건널 수 없으니, 장안사 승려들이 비홍교를 경계로 만이천봉 지역으로 나아가려 하지 않는다는 의미가 아닐까? 필자는 앞서 삼연 김창흡의 제사題辭를 읽으며 내금강의 큰 사찰들이 장기적인 안목을 가지고 만이천봉 지역의 암자들을 흡수 통합할 것을 주장하는 내용이라 한 바 있다. 또한 삼연의 주장에도 내금강의 큰 사찰들이 주저하는 것은 만이천봉 지역의 암자들을 곁 식구로 거느리게 되면 이들에게 경제적 지원을 할 수밖에 없는데… 만이천봉 지역의 암자들을 거느린다고 당장 이득이 되는 것이 없었던 탓에 방치해두고 있었

던 것이라 하였다. 이러한 내용을 앞서 설명한 겸재의 〈장안사〉와 겹쳐 보면 이 그림이 무슨 이야기를 하고 있는지 가늠이 될 것이다. 혹자는 이 지점에서 삼연의 제사는 겸재의 〈금강내산도〉에 병기된 것인데⋯ 이를 겸재의 〈장안사〉와 연결시켜 설명하는 것이 합당한 것인지 지적 하실지도 모르겠다. 좋은 지적이다. 그러나 삼연 김창흡의 제사는 겸재 의 〈금강내산도〉뿐만 아니라 겸재의 《해악전신첩》 중 〈금강내산총도〉 에도 장첩되어 있는데⋯《해악전신첩》은 삼연이 세상을 떠난 지 25년 후에 그가 남긴 글을 모아 재편집한 것이며, 〈금강내산도〉에 병기된 삼 연의 제사 또한 삼연이 직접 써넣은 것은 아니다. 다시 말해 삼연의 제 사는 특정 작품을 염두에 두고 쓰였다기보다는 당시 금강산 불교계에 대한 그의 생각을 언급한 것인 까닭에 기본적으로 금강산 불교계에 대 한 노론의 입장을 반영하고 있는 겸재의 여타 그림들에 적용하여도 큰 무리가 없다고 하겠다.* 주제에서 조금 멀어진 듯하니 나머지는 여러분 의 판단에 맡기기로 하고, 이쯤에서 삼연의 제사를 마저 읽어보자.

所以徊翔往復 乃至六七度 理筇者如此翁是己
소이회상왕복 내지육칠도 이공자여차옹시이

최완수 선생이 '그런 까닭으로 빙빙 돌며 오가기를 이에 예닐곱 번 에 이르도록 지팡이를 끈 사람은 이 늙은이 같은 이가 그일 뿐이다.'라 고 해석한 부분이다.

그러나 최 선생의 해석은 삼연의 금강산 여행 목적을 유람에 두고 이에 맞춰 억지로 문맥을 이어준 것일 뿐, 이런 식으로 해석하기엔 많 은 문제가 따른다. 왜냐하면 흔히 '회상徊翔'은 '새가 빙빙 돌며 날아 올라가는 모습'의 형용으로 쓰이지만, '새도 한 번에 날아오르지 못하 고 빙빙 돌아 올라야 할 만큼 높은'이란 뜻에서 '진급이 느림'을 비유

* 겸재의 많은 금강산 그림 들은 현장에서 그려진 것이 아니라 훗날 금강산 여행의 기억을 더듬어 그려진 탓에 비슷비슷한 작품이 많고, 그 의 진경산수화는 표현 대상 자체보다 특정 장소에서 있 었던 일을 기록해두기 위하 여 제작된 경우가 태반이다. 이에 겸재의 특정 작품을 특정 題詩나 題辭와 반드시 1:1로 묶어둘 필요는 없다고 본다.

하는 말로 쓰이며, '이공자理筇者'를 '지팡이를 끈 사람'으로 읽으려면 '다스릴 리理'를 '끌다' 혹은 '지니다'의 의미로 읽어야 하지만, '다스릴 리理'를 '끌다'나 '지니다'의 의미로 읽을 방법이 없기 때문이다.*

* 최완수 선생이 '지팡이를 끈 사람'이라 해석한 부분이 정확히 무슨 뜻인지 알 수 없지만, 문맥상 '끌다'는 '지팡이를 지니고[持筇]' 혹은 '지팡이에 의지하여[倚筇]'라는 의미로 읽었다.

앞서 필자는 삼연이 내금강의 큰 사찰들이 만이천봉 지역을 흡수 통합할 것을 주장하며 장기적으로 보면 이것이 이익이라고 주장하였다고 하였다. 그렇다면 문맥상 이어지는 내용은 만이천봉 지역을 흡수 통합하여 어떤 이익을 얻을 수 있는가에 대한 이야기가 되어야 할 것이다. 그래서 '소이회상왕복所以徊翔往復 내지육칠도乃至六七度'라 하였던 것이다.

누군가를 경제적 지원까지 해가며 거느린다는 것은 통상 쓸모가 있기 때문일 것이다. 그런데 문제는 천리마도 길들일 수 없다면 무용지물인 까닭에 아무도 큰돈을 주고 사려 하지 않는다는 것이다. 무슨 말인가? 만약 내금강의 큰 사찰들이 삼연의 제안을 받아들여 만이천봉 지역의 선승들을 흡수 통합하게 되었다고 하여도 이들을 쓰임에 맞게 길들이는 것은 별개의 문제이니, 이에 대한 방안 없이 섣불리 일을 진행하도록 종용할 수는 없다. 그래서 '소이所以' 다음에 '회상徊翔(진급이 더딤)'이란 말이 이어졌던 것인데… '소이所以'는 '이유 혹은 까닭'이란 뜻이니, 앞선 문장에서 언급한 내용(만이천봉 지역의 선승들을 흡수 통합해야 하는 이유)에 해당되고, '회상徊翔'은 그들을 길들이는 방법에 대하여 언급한 부분에 해당된다고 하겠다.

만이천봉 지역의 암자들이 내금강의 큰 사찰에 편입된다는 것은 만이천봉 지역의 선승들이 독립된 존재에서 조직의 일원으로 바뀌게 된다는 뜻이자 조직문화의 위계질서 아래 놓이게 된다는 의미이기도 하다. 그런데 조직문화의 위계에 익숙해지면 자신도 모르는 사이에 점점 높은 지위를 탐하게 되는 것이 인간인지라 선승들도 결국엔 높은 지위를 탐하게 되기 마련이고, 이때 원하는 진급을 어렵게 만들면 궂은일

을 도맡아가며 진급에 매달리게 될 것이라고 하였던 것이다. 이는 결국 '회상徊翔(진급의 어려움)'이 바로 선승들을 길들이는 방법이란 뜻으로, 그래서 이어지는 말이 '왕복내지육칠도往復乃至六七度 이공자 理笻者'라 고 하였던 것이다.

'내금강의 큰 사찰에서 뿌리가 내릴 만하면 만이천봉 지역에 산재 된 암자로 내보내는 순환 배치[往復]를 예닐곱 차례 시키면[乃至六七度] 어느덧 젊은 패기는 사라지고 길들여진 늙은이[理笻者]로' 바뀌어 있을 것이란 뜻이다.

'이공자理笻者'.

금강산 불교계에서 공식적으로 지팡이를 짚고 다닐 수 있는 예순 살 이상의 노승이란 뜻이다.[*] 삼연의 말인즉 예순 노인이 될 때까지 길들 인 자를 수족으로 사용하면 그들이 혈기 왕성한 젊은 중을 알아서 통 제하게 될 테니, 이만하면 공들여 길들일 만한 가치가 충분하지 않냐 고 하였던 것이다. 그러나 이 또한 삼연의 일방적인 자기주장이자, 그렇 게 될 수밖에 없지 않겠냐는 것일 뿐 아닌가? 다시 말해 상대에게 확 신을 주려면 설득력 있는 주장과 함께 무언가 증거가 필요한데… 삼연 은 무슨 증거를 내보였을까?

'차옹시이此翁是已(이 늙은이가 증거하는바 이미 그러하다)'이다.

무슨 말인가? 이는 자신이 경험한 바로, 삼연 자신이 증인이란다. 그 렇다면 이는 역으로 삼연 김창흡이 이미 금강산 불교계를 길들여본 경 험이 있다는 뜻이 되는데… 당시 삼연의 뜻에 따라 움직이는 것은 내 금강의 큰 사찰들이었으니, 이를 어떻게 설명하여야 할까?

삼연 김창흡의 제사는 노론 지도부를 향하여 내금강의 큰 사찰들이 만이천봉 지역의 선승들을 흡수 통합할 수 있도록 지원해줄 것을 설득 하고자 쓰였기 때문이다. 그렇다면 이는 결국 만이천봉 지역의 선승들 을 길들이는 것이 장기적 안목에서 볼 때 노론에게 정치적으로 이득이

[*] 오늘날과 달리 옛날에는 지팡이를 짚을 수 있는 나 이를 법으로 제한하였다. 『禮記』 "五十杖於家 六十杖 於鄉 七十杖於國 八十杖於 朝(오십이 되면 집 안에서 지 팡이를 사용할 수 있고 육십 에는 고을에서 칠십에는 온 나라에서 팔십에는 조정에서 도 지팡이를 짚을 수 있다."

란 뜻이자, 역으로 만이천봉 지역의 선승들이 노론에 위협을 가할 수 있는 잠재적 정치세력이란 의미가 되는데… 승려는 정치인이 아니니, 이를 어떻게 이해하여야 할까? 승려가 정치에 직접 참여할 수는 없어도 특정 정치세력과 결탁하여 힘을 보태줄 수는 있기 때문으로, 이를 경계해야 할 만큼 당시 금강산 불교계가 정치적 영향력을 지니고 있었다는 뜻이기도 하다.

> 내금강 불교계는 안팎으로 양분되어 있는데 하나는 훌륭하고 기품이 높고 다른 하나는 크고 넓게 펼쳐져 있으니 둘을 합해 만이천봉 지역의 암굴을 종묘장으로 만들어야 하리. 대체로 장기적 안목이 근시안적 안목을 이기고 처음 유설하는 것보다 재차 유설하는 것이 이기는 법이라오. 진급을 더디게 하고 순환 배치를 예닐곱 번 시켜 길들여진 늙은이가 되면 (수족처럼 부릴 수 있으니) 이 늙은이가 이미 그 증거라오

> 山分內外 一以神秀 一以宏博 合之爲萬玉圃窟 大抵遠觀勝近觀
> 再遊勝始遊 所以徊翔往復 乃至六七度 理笻者如此翁是己

필자의 해석법이 익숙지 않고 그 내용이 파격적인 탓에 아직도 혼란스러운 분이 계실지도 모르겠다.

혹시 그런 분이 계신다면 삼연의 제사 중 '일이신수一以神秀'라고 한 부분을 곱씹어보시길 바란다. 아마 불교에 조금이나마 조예가 있는 분이라면 혀끝에 무언가 걸리는 느낌이 드실 것이다. 그렇다. '신수神秀'를 '훌륭하고 기품 있는'의 의미로 읽은 것은 '굉박宏博(크고 넓음)'과 뜻을 맞추기 위한 일종의 대구 관계를 통해 해석한 결과이지만, 불교도에게 '신수神秀'는 북종선北宗禪의 시조 격인 신수대사神秀大師를 지칭하는

이름이다.* 이는 당시 내금강 큰 사찰들이 신수神秀의 맥을 이은 교종教宗의 가르침을 따르고 있었음을 암시하기 위하여 선택한 용어로, 이를 놓치면 문장의 주어조차 잡을 수 없게 된다.

옛 문장가의 글들은 하나같이 짧은 문장 속에 많은 의미를 함축시키고 있지만, 정교하게 설계된 탓에 논지가 흐린 경우는 없으니, 학자라면 이를 항시 염두에 두고 있어야 한다. 왜냐하면 그것이 학문의 깊이를 결정하기 때문이다. 삼연 김창흡의 제사題辭에 내포된 의미를 읽었으니, 이제 금강산 만이천봉을 쇠망치로 부숴버리고 싶다고 한 동계 조구명의 문제의 제사를 읽어보도록 하자.

楚之南少人而多石 天地毓靈石與人 恒爭其分數 吾欲槌碎此萬二千金剛峯 博取萬二千金剛漢矣

초지남소인이다석 천지육령석여인 항쟁기분수 오욕추쇄차만이천금강봉 박취만이천금강한의

동계 조구명의 위 제사에 대하여 최완수 선생은

초楚나라 남쪽은 사람이 적고 돌이 많다. 천지가 정령精靈을 기르는데 돌과 사람이 항상 그 나누는 숫자를 다툰다고 한다. 나는 이 만이천금강산 봉우리를 때려 부수어 널리 만이천 금강인을 얻어내고 싶다.**

라는 해석과 함께 '금강산 일만이천봉의 빼어난 모습을 그와 같은 인재人材로 바꾸어놓았으면 얼마나 좋겠냐는 차원 높은 욕심을 부리고 있는 것이다.'라고 풀이한 바 있다.*** 그러나 최 선생의 해석을 읽어보면 조선 후기 최고의 서화 평론가이자 문예사상가였던 동계 조구명의 학식이 전혀 느껴지지 않는다. 왜냐하면 평론가와 사상가는 논리적 글

* 중국의 禪家는 5祖 弘仁의 두 제자 惠能(6祖)의 頓悟頓修(단번에 깨닫고 나면 더 이상 깨닫고자 수행할 필요가 없음)를 따르는 南宗禪과 頓悟漸修(단번에 깨달았다 하여도 악습을 제거하고자 계속 수행해야 함)를 주장한 神秀를 따르는 北宗禪으로 나뉘게 되었다.

** 이 제화시에 대하여 고려대 한국학연구소는 '초나라 남쪽에는 사람은 적고 돌이 많다. 하늘과 땅이 영기를 모은 곳으로 돌과 사람이 누가 수가 많은가를 항상 다투는 곳이기도 하다. 내 이 일만이천 금강산 봉우리를 쳐부수어 일만이천 금강산을 모조리 갖고 싶은 것이다.'라고 해석한 바 있다. 그러나 초나라 남쪽이 하늘과 땅의 영기가 모인 곳이라면 돌이 많고 사람이 적다는 것은 결국 그 영기를 받아들일 사람은 적고 돌만 많다는 뜻이 되는데… 이러한 현상이 금강산 만이천봉을 모조리 부수는 것과 무슨 관계가 있다는 것인지 묻고 싶다.

*** 최완수, 『겸재를 따라가는 금강산 여행』(대원사, 2011), 76~77쪽.

쓰기가 몸에 밴 사람인데… 최 선생의 해석에 따르면 앞뒤 문장 간에 인과성이 없는 까닭에 논리체계는커녕 문맥조차 연결되지 않기 때문이다.

『장자莊子·소요유逍遙遊』에 '명령冥靈'이란 고목에 대한 이야기가 나온다.

초나라 남쪽에 명령이란 나무가 있는데, 오백 년을 봄으로 삼고 오백 년을 가을로 삼는다고 한다.

楚之南有冥靈者 以五百歲爲春 五百歲爲秋

'작은 지혜는 큰 지혜에 미치지 못하고, 짧은 삶을 사는 자는 오랜 삶을 사는 자의 지혜에 미치지 못함[小知不及大知 小年不及大年]'이란 이야기와 함께 언급된 위 이야기는 오랜 경험을 바탕으로 한 큰 지혜를 비유하고 있다.

동계 조구남이 쓴 제사의 첫 대목 '초지남소인楚之南少人'은 『장자·소요유』의 '초지남유명령자楚之南有冥靈者'를 차용하여 쓴 것으로 '초나라 남쪽에는 큰 지혜를 지닌 자가 적어…'라는 문맥 속에서 해석되어야 할 것이다. 그런데 '초나라 남쪽[楚之南]'과 내금강 불교계가 무슨 관계가 있길래 동계 조구명은 '초지남楚之南'으로 이야기를 시작하였던 것일까? 물론 『장자·소요유』를 통해 '내금강 불교계엔 큰 지혜를 지닌 자가 적다'라는 의미로 가볍게 읽고 넘길 수도 있다. 그러나 '초지남소인楚之南少人'에 이어진 '이다석而多石'이 간단치 않다. 왜냐하면 문장 구조상 초나라 남쪽(내금강 불교계)에 큰 지혜를 지닌 사람이 적은 이유가 많은 돌[多石] 때문이란 의미가 되기 때문이다.

돌이 많으면 뿌리를 깊게 내리기 어려워 일반적으로 나무의 생육에 장애요인으로 작용하는 것은 틀림없다. 그러나 돌 틈에 뿌리를 내리

고 거목으로 성장한 경우도 많으니, 돌이 많은 것이 명령자冥靈者(큰 지혜를 지닌 자)가 적은 절대적 이유라고 할 수는 없다. 또한『장자·소요유』의 비유는 단순히 오래 생존하는 것에 있는 것이 아니라 오랜 생존을 통해 축적된 지혜, 다시 말해 생존 자체보다 다양한 경험을 겪어낸 존재의 지혜에 방점이 찍혀 있으니 같은 오백 년의 지혜라도 보다 많은 어려움을 겪어낸 지혜가 더 가치 있는 것이 되는 구조라 하겠다. 이는 역으로 돌이 많은 것이 오히려 큰 지혜를 지닌 자를 길러낼 수 있는 요인이 될 수도 있다는 의미이기도 하다. 그래서 동계 조구명의 이야기가 '천지육령석여인天地毓靈石與人 항쟁기분수恒爭其分數'로 이어졌던 것이다.

> 천지가 령靈을 양육할 때는 돌과 사람을 함께 두는 까닭에 항상
> 돌과 사람이 다투며 이것을 (돌과 사람이 함께하고 있는 상태) 나누
> 고자〔分〕 자주〔數〕 시도하여왔다.*

무슨 말인가?

인간의 령靈은 천지天地(삶의 터전)에 의해 양육되지만, 인간의 삶은 삶의 터전에 산재되어 있는 장애요인[石]과 항시 싸우며 그 장애요인[其]과 인간의 삶을 분리[分]해내고자 자주[數] 시도할 수밖에 없다는 뜻이다. 이는 역으로 인간의 지혜란 삶을 영위하는 과정에서 만나는 장애물[石]을 제거하며 파생된 결과물이란 의미와 다름없다. 그렇다면 동계 조구명이 '초지남소인이다석楚之南少人而多石'이라 하였던 것은 '내금강 불교계에 오백 년 큰 지혜를 지닌 고승이 적은 것은 돌(장애요인)이 많기 때문이라 핑계를 대고 있지만…'이라 하였던 셈인데… 이는 역으로 돌이 많은 것이 핑계가 될 수 없다는 의미이기도 하다. 그렇다면 내금강 불교계에 오백 년 큰 지혜를 지닌 고승이 적은 이유가 돌

* '헤아릴 수數'는 '자주' 여러 번'이란 의미로도 쓰이며, 이때는 '삭'이라고 읽는다. 예를 들어 소변이 자주 마려운 병을 삭뇨증數尿症이라 하며 보통보다 빠르게 뛰는 맥박을 삭맥數脈이라 한다.

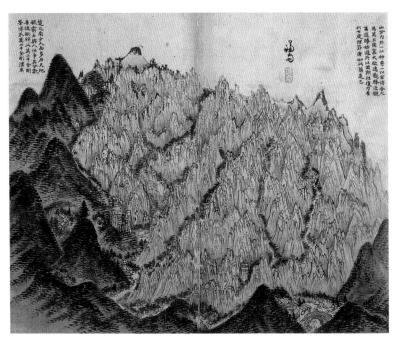

〈금강내산도〉, 견본담채, 33.6×28.2cm, 고려대학교 박물관

이 많기 때문이라고 주장하였던 사람은 누구였던 것일까? 이 지점에서 동계 조구명의 제사(題辭)를 겸재가 그린 〈금강내산도〉와 겹쳐보자. 그림 속에서 돌이 많은 곳을 꼽으라면 누구나 만이천봉 지역을 가리킬 것이다.

이는 결국 내금강 불교계에 오백 년 큰 지혜를 지닌 고승이 적은 이유는 만이천봉 때문이라고 하였다는 뜻이 되는데… 누가 이런 평계를 대고 있었겠는가? 당연히 만이천봉 지역과 명확히 구별되는 토산 지역, 다시 말해 내금강의 대표적인 큰 사찰인 장안사, 표훈사, 정양사의 승려들이 만이천봉 지역에 산재되어 있던 선승들을 핑곗거리로 삼았던 것이다. 그런데 삼연 김창흡이 그러하였듯 동계 조구명 또한 만이천봉 지역의 선승들을 골칫거리로 여겼던가 보다. 왜냐하면 이어지는 문장이 '오욕퇴쇄차만이천봉금강봉吾欲槌碎此萬二千金剛峯(내 욕심 같아선 이 만이천 금강봉을 때려 부수고 싶지만)'이라 하였기 때문이다. 그러나 동

계는 만이천봉을 때려 부수면 오히려 만이천봉의 부스러기를 널리 취하여 만이천 금강한(불법의 수호자)을 만들게 될 테니[博取萬二千金剛漢矣] 그렇게 할 수도 없다고 한다. 이는 곧 유가의 사람이(동계 조구명 자신이) 앞장서 만이천봉 지역의 선승들을 몰아내면 불가의 극렬한 저항만 불러올 테니, 내금강의 큰 사찰들이 자체적으로 이 문제를 해결할 수밖에 없다는 의미이다. 그런데 이 지점에서 곱씹어봐야 할 것은 동계가 만이천봉을 때려 부수면 만이천 금강한을 만들어내는 격이라고 하였다는 것이다. 이는 결국 이 문제가 단순히 금강산 불교계에 국한된 사안이 아니라는 뜻이기도 하다. 왜냐하면 불제자가 불법을 수호하는 것은 당연한 일이건만, 동계는 만이천 금강한(불법의 수호자)이 생겨나는 상황을 피하고자 하였기 때문이다. 그럼에도 불구하고 동계는 금강산 불교계의 문제에 개입하고 있으니, 이것이 어찌된 상황일까? 만이천봉 지역의 선승들이 금강산 불교계에 변화를 촉발시키고 있는데… 그것이 불교계에 국한된 것이 아니라 정치적 문제를 야기시키고 있었던 것이었다.

오백 년 큰 지혜는 금강산 불교계의 오백 년 전통이자, 교종敎宗의 맥을 이은 내금강 큰 사찰들의 역사이기도 하다.

그런데 오백 년 큰 지혜를 지닌 큰스님이 없는 탓에 금강산 불교계의 좋은 전통이 사라져버렸다고 한다. 그렇다면 동계가 언급한 금강산 불교계의 오백 년 전통이 무엇이었을까? 불교계에 국한된 것이 아니라 나라에도 도움이 되는 좋은 전통이라면 결국 호국불교의 전통 아니겠는가? 이런 관점에서 보면 금강산 불교계에 오백 년 큰 지혜를 지닌 큰스님이 없다는 것은 만이천봉 지역을 포함한 금강산 불교계를 하나로 아우를 수 있는 영향력을 지닌 큰스님이 없다는 뜻이 되고, 이는 결국 국가적 손실로 이어지게 되는 탓에 정치적 사안이 되었던 것이라 하겠

다.* 이런 까닭에 동계는 예전처럼 금강산 불교계가 하나되어 호국불교의 전통을 따르도록 만들고자 하여도 이 역할을 해낼 수 있는 지혜로운 승려도 없고, 그렇다고 만이천봉 지역의 선승들을 유가의 정치가가 힘으로 몰아내면 극렬한 종교적 저항이 따를 테니, 답답할 뿐이라고 하였던 것인데… 이는 곧 당시 금강산 불교계의 영향력이 그만큼 컸다는 의미이기도 하다. 그러나 동계 조구명은 내금강 큰 사찰들이 만이천봉 지역의 선승들을 핑계 대고 있지만 이는 핑계일 뿐, 문제를 해결할 의지가 없기 때문이라고 한다. 그렇다면 동계는 내금강 큰 사찰들이 왜 만이천봉 지역의 선승들을 방치해두고 있다고 보았던 것일까? 동계 조구명이 이에 대하여 무슨 이야기를 하였는지 듣고자 하면 먼저 『시경·주남』의 「한광漢廣」이란 시를 읽어봐야 한다.

필자가 동계의 제사를 최완수 선생과 달리 해석하게 된 것은 '초지남楚之南'에 내포된 의미를 『장자·소요유』에서 찾아내어 '초지남소인楚之南少人'을 '초나라 남쪽에는 (오백 년 큰 지혜를 지닌 명령冥靈 같은) 인재가 적어'라는 뜻으로 읽어내었기 때문이다. 그런데 이와 비슷한 내용이 『시경·주남』「한광」에서도 나온다.

흔히 「한광漢廣」은 연모하는 여인을 얻지 못한 사내의 비통한 심정을 노래한 시로 소개되는 경우가 많다.

그러나 이는 비유일 뿐 온갖 핑계를 대가며 한수漢水를 경계로 더 이상 영토를 확장하려 들지 않으면서도 계속 군비를 늘리고 있는 조정 탓에 초楚나라 경제가 파탄 나고 있는 상황을 고발하고자 쓰인 시이다. 그런데 이 시를 지은 시인은 초나라 북쪽 국경 지역(한수 유역)의 지방관으로, 시인의 시점에서 보면 남쪽에 위치한 조정의 정책을 비판하고 있는 모습이 되는 까닭에 말 그대로 '초지남楚之南(초나라 남쪽)'에 대해 읊은 것이 된다. 다시 말해 『시경·주남』「한광」이란 시에는 '초지남'이란 말이 없지만, 그 내용을 읽어보면 결국 '초지남소인楚之南少人

(초나라 남쪽에 ~한 사람이 적은 이유)'에 대한 이야기를 담아낸 작품이
라 하겠다.

남유교목 南有喬木　남쪽에서 취한 높은 나무는
불가휴식 不可休息　휴식을 허락하지 않네
한유유녀 漢有游女　한수에서 취한 헤엄치는 너의
불가구사 不可求思　생각을 구하는 것을 허락하지 않네
한지광의 漢之廣矣　한수는 넓다며
불가영사 不家泳思　헤엄쳐 (건너려는) 생각을 허락지 않네
강지영의 江之永矣　강의 흐름은 영원할 것이라며
불가방사 不可方思　변방의 생각을 허락치 않네*

한수漢水 남쪽의 초楚나라 조정의 콧대 높은 관료들은 쓸데없는 일
에 매달려 열심히 일하는 척만 할 뿐, 수영에 익숙한 인재들을 얻고서
도 그들의 생각을 들으려 하지 않고 한수는 넓으니 수영해서 건너려는
생각을 하지 말라고 한다. 또한 강은 영원히 흐를 테니 변방의 너희
들은 쓸데없는 생각을 하지 말라며 한수 유역의 지방관의 의견을 묵살
하고 있다고 한다. 이는 결국 한수를 능히 건널 수 있는 인재를 확보해
놓고도 한수를 경계로 영토를 넓히려 들지 않는 탓에 영토 확장의 기
회를 놓치고 있는데… 우리가 한수를 건널 수 있으면 상대 또한 한수
를 건널 수 있건만, 넓은 강이 영원히 흐를 것이라며 걱정하지 말라고
하고 있으니, 답답한 일이라 한다.

교교착신 翹翹錯薪　우뚝우뚝 솟은 것을 갈마들여 땔감으로 만드니
언예기초 言刈其楚　간언(諫言)을 베어낸 자리엔 가시나무뿐이라오
지자우귀 之子于歸　함께하고자 모인 동지들은 돌아가버리고

* 이 부분에 대한 일반적인
해석은 '남쪽에 우뚝 솟은
나무 있지만 쉬어 갈 수 없
네/ 한수가에 아가씨 있지
만 얻을 수 없네/ 한수는 넓
디넓어 헤엄쳐 갈 수 없고
강물은 길디길어 뗏목을 띄
울 수 없네'라고 한다. 그러
나 흔히 '계집 녀女'로 읽는
女는 원래 관직이 없는 자
를 일컫는 말로 오늘날의
'너 여汝'와 같은 의미였다.

언말기마 言秣其馬 충언(忠言)은 말의 사료가 되었다네

한수광의 漢水廣矣 한수는 넓고 넓으니

불가영사 不家泳思 헤엄쳐 건널 생각도 말고

강지영의 江之永矣 강의 흐름은 영원할 테니

불가방사 不可方思 변방의 의견은 듣지 않겠다 하네*

* 이 부분에 대한 일반적 해석은 '울창한 잡목 속의 가시나무를 베어내네/ 저 아가씨가 내게 시집오면 말에 꼴을 먹여야겠네/ 한수는 넓고 넓어 헤엄쳐 갈 수 없고/ 강물은 길디길어 뗏목도 띄울 수 없네'라고 한다. 그러나 인과관계가 성립되지 않는 탓에 문맥이 연결되지 않는다.

잘난 놈은 베어다가 땔감으로 만들고, 충언을 올리면 목이 달아나는 초나라 조정엔 가시를 한껏 세운 고슴도치들만 득실거리는 탓에 한수 이북을 개척하고자 모인 동지들은 결국 뿔뿔히 흩어져버렸단다. 하지만 그럼에도 불구하고 그간 올린 충언에 조정 대신들은 오히려 경계심을 보이며 혹시 모를 반란에 대비하고자 군부만 우대하고 있다고 한다.

교교착신 翹翹錯薪 우뚝우뚝 솟은 것을 갈마들여 땔감으로 만드니

언예기루 言刈其蔞 충언을 베어낸 자리엔 물쑥만 자라네

지자우귀 之子于歸 함께하고자 모인 동지들은 원래 있던 곳으로
　　　　　　　　　　돌아가고

언말기구 言秣其駒 급기야 충언은 망아지 사료로 쓰이는데

한수광의 漢水廣矣 한수는 넓고 넓으니

불가영사 不家泳思 헤엄쳐 건널 생각일랑 하지 말고

강지영의 江之永矣 한수는 영원히 흐를 테니

불가방사 不可方思 변방의 의견은 허락할 수 없다 하네**

** 이 부분에 대한 일반적 해석은 '울창한 잡목 속에서 갈대풀만 베어내네/ 저 아가씨가 내게 시집오면 망아지에게 꼴을 먹여야겠네/ 한수는 넓디넓어 헤엄쳐 갈 수 없고/ 갈물은 길디길어 뗏목도 띄울 수 없네'라고 하지만, 뗏목으로 해석할 만한 글자가 없다.

나라의 인재가 될 만한 재목은 베어내어 땔감으로 만들어버린 탓에 초나라엔 고만고만한 자들만 넘쳐날 뿐 큰 인재가 없고, 충언을 올리면 목이 달아나니 영양가 없는 물쑥만 무성(경제가 무너짐)하단다. 그러나 나라가 이 지경이 되었건만, 반란을 걱정하는 조정 대신들은 군대

를 늘려가며 자자손손 권력을 독점하고자 포석을 깔고 있으니, 나라의
앞날이 암담할 뿐이란다.

『시경·주남』「한광」을 읽었으니 이를 동계 조구명의 제사와 겹쳐보자.

'초지남소인이다석楚之南少人而多石'의 '초지남소인'은 「한광」의 시인
이 초나라 남쪽에 위치한 조정을 향하여[楚之南] 오백 년 큰 지혜를 지
닌 사람이 적다[少人]고 한 대목과 겹쳐지고, '이다석而多石'은 지혜롭
지 못한 초나라 조정 대신들이 핑곗계거리로 삼았던 '한지광의漢之廣矣
(한 수는 넓고 넓어)'에 해당됨을 알 수 있을 것이다.* 또한 동계 조구명이
'천지가 영靈을 양육함에 있어 사람과 돌을 함께 두는 까닭에 언제나
사람과 돌이 다투며 각기 나뉘고자 자주 시도해왔다[天地毓靈石與人 恒
爭其分數]'라고 한 부분은 '한수漢水라는 장애요인을 극복해낸 수영에
능한 인재를 통해 영토 확장에 나설 것을 주장한 시인의 외침'과 겹쳐
지며, 동계가 '욕심 같아선 망치로 만이천봉 모두 때려 부숴버리고 싶
지만, 오히려 불교계의 반발만 불러올 테니[吾欲槌碎此萬二千金剛峯 博
取萬二千金剛漢矣]'라 한 부분은 '초나라 조정이 영토 확장을 주장하는
변방의 충신들을 탄압하며 끝내 허락하지 않아도 그렇다고 반란을 일
으킬 수는 없어 뜻을 함께하며 모인 동지들이 뿔뿔이 흩어진' 장면과
겹쳐지는 것을 확인하실 수 있을 것이다.

그렇다면 『시경·주남』「한광」을 통해 동계 조구명의 제사를 읽어보
면 무슨 이야기가 들려올까?

> 내금강 불교계의 큰 사찰들에는 오백 년 큰 지혜를 지닌 큰스님이
> 적은 탓에 능력 있고 야심찬 젊은 승려들이 만이천봉 지역으로 진
> 출하고자 하여도 돌이 많아 어렵다며 허락하지 않는데… 이는 안
> 락함에 젖은 자의 핑계일 뿐이다. 천지가 인간의 령靈을 양육함에
> 인간과 돌(장애요인)을 함께 둔 것은 고달픈 삶에서 야기되는 번뇌

* 조구명은 『시경·주남』「한
광」에서 楚나라 조정이 영
토 확장 정책을 허락하지
않으며 내세운 핑곗거리 漢
水를 多石으로 바꿔주었다.
이는 「한광」의 내용을 통해
금강산 불교계의 상황을 빗
대며 금강산의 특성에 맞춰
漢水 대신 多石(만이천봉)이
라 바꿔주었던 것으로, 시의
무대가 漢水 유역에서 금강
산 지역으로 바뀌었기 때문
이다.

를 극복해가는 과정을 통해 깨달음에 도달할 수 있도록 하기 위함으로, 이는 큰 깨달음을 얻고자 하면 항시 번뇌를 떨쳐내고자 거듭 노력하라고 한 교종敎宗의 가르침(돈오점수頓悟漸修)에도 위배되는 일이건만, 어찌 작은 깨달음에 안주한 채 성불의 길로 나아가려 하지 않는가? 지도자의 현명함은 멀리 보고 바른길을 제시함에 있건만, 멀리 보기는커녕 작은 개울 너머 만이천봉 지역도 보려 들지 않으니, 어찌 금강산 불교계를 하나로 통합시킬 수 있겠는가? 금강산 불교계의 통합을 거듭 주장하여도 돌아오는 것은 호된 꾸지람 끝에 암자로 쫓아내기 일쑤이니, 내금강의 큰 사찰에는 흐릿한 눈빛으로 실실 웃는 승려들만 넘쳐나는구나. 사정이 이러하니 신도가 늘어날 리 없고, 신도가 줄어드니 하루가 다르게 절의 살림이 쪼그라드는데… 혹여 암자로 쫓겨난 젊은 승려들이 절 뺏기에 나설까 두려워 기골이 장대한 호법승만 배불리 먹이고 있으니, 아~ 큰 스님이란 자의 도량이 저리 간장 종지만 해서야… 마음 같아선 독단으로라도 만이천봉에 웅크린 채 저마다 고집을 꺾지 않고 버티고 있는 독불장군들을 모두 끌어내고 싶지만, 큰스님이 허락하지 않은 일을 벌였다간 종단 전체가 등을 돌릴 테니, 진퇴양난이로구나. 언젠가 만이천봉 지역에 호랑이가 나타나 내금강의 큰 사찰들을 향해 으르렁대면 큰스님의 도력으로 물리칠 수 있다 함인지 아니면 호법승의 몽둥이로 때려잡겠다는 것인지, 답답한 일이로다. 만이천봉을 덮고 있던 얼음과 눈이 녹고 있건만, 비홍교 아래 교룡蛟龍은 봄이 온 줄도 모르고 잠만 자고 있네…

필자는 앞서 겸재의 「금강내산도」에 삼연 김창흡과 동계 조구명의 제사가 함께 병기되어 있게 된 것은 동계의 종형 귀록 조현명이 당시 금강산 불교계에 대한 노론과 소론의 인식차를 명시해두고자 하였기

때문일 것이라 하였다.

물론 삼연과 동계가 노론과 소론의 대변자도 아니고, 몇 줄 안 되는 짧은 제사로 당시 금강산 불교계에 대한 노론과 소론의 인식 차를 언급하는 것이 무리일 수도 있다. 그러나 영조 치세기의 탕평 재상 귀록 조현명이 겸재의 「금강내산도」에 두 사람의 제사를 나란히 써넣게 하였다는 것 자체가 당시 금강산 불교계의 문제가 이미 정치적으로 다뤄지고 있었다는 의미이며, 삼연과 동계가 조선 후기 문예계에 끼친 영향력을 감안할 때 이는 결코 가볍게 볼 일은 아니다.

삼연은 만이천봉 지역의 선승들을 돈으로 회유하고 위계로 길들일 것을 주장하며 이는 자신이 내금강 큰 사찰들을 길들인 방법으로, 이미 효과가 검증된 것이라 하였다. 이는 중도 편안함을 추구하는 속세의 인간과 다를 바 없으니, 돈의 논리로 길들이자 하였던 것인데… 문제는 그 재원을 어디에서 충달할 것인가이다. 이에 반해 동계는 내금강 큰 사찰들에 큰 지혜를 지닌 큰 스님이 없는 것이 가장 큰 문제라며, 안락함에 빠진 내금강 큰 사찰들의 지도부가 오히려 만이천봉 지역으로 진출하려는 젊은 승려들을 막고 있다고 진단하였다. 이는 결국 만이천봉 지역에 웅크린 채 반골 기질을 키워가는 선승들이 문제를 일으키고 있길래 이들을 견제하도록 조정이 내금강 큰 사찰들을 지원하고 있음을 누구보다 내금강 큰 사찰들 잘 알고 있는데… 무엇 때문에 애써 만이천봉 지역을 흡수 통합하려 들겠냐는 말과 다름없다. 그러니 어찌해야 하겠는가? 조정의 지원을 줄이고 내금강 큰 사찰들이 스스로 경쟁력을 높이도록 해야 하지만, 내금강 큰 사찰에 오백 년 큰 지혜를 지닌 큰스님이 없어 만이천봉 지역의 선승들을 설복시키기는커녕 선승들의 논리에 제대로 대응하지도 못하고 있으니, 이 또한 해법이라 할수는 없다. 그런데 이 지점에서 드는 의문이 하나 있다.

내금강 큰 사찰들이 호국불교라는 좋은 전통을 지니고 있었다고 하여도 겸재가 활동하던 시기엔 특별히 전란의 조짐이 없었건만, 노론과 소론이 모두 금강산 불교계의 동향에 왜 이리 촉각을 곤두세우고 있었던 것일까? 조선이 숭유억불 정책을 쓰고 있었음은 상식이고, 금강산 불교계가 하나로 통합되면 불교계의 힘이 그만큼 커지기 마련인데… 불교계의 힘이 커질수록 유가에 부담이 될 것을 몰랐다고 해야 할까? 결론부터 말하면 당시 금강산 불교계 향방에 따라 노론과 소론의 정치적 입지가 달라질 수 있었기 때문이다. 이런 까닭에 노론과 소론은 금강산 불교계를 놓고 줄다리기를 하였던 것이니, 당시 금강산에선 또 다른 정치판이 벌어졌던 것이라 하겠다. 이런 관점에서 보면 명망 높은 선비들의 수많은 금강산 시들이 왜 쓰였으며, 겸재의 금강산 그림 속에서 발견되는 이해할 수 없는 부분과 금강산이 조선 후기 문예의 중심으로 갑자기 떠오르게 된 이유가 비로소 설명된다.

연꽃이 아름답게 피는 것이 어찌 사람의 눈에 들기 위함이겠으며, 꽃이 꿀을 머금고 있는 것이 어찌 벌과 나비를 먹이기 위함이겠는가?

〈만이천금강저〉

萬二千金剛杵

서산대사 휴정休靜(1520-1604)은 일흔 무렵 정여립鄭汝立의 난에 연루되어 큰 곤욕을 치르게 되었다.

요승 무업無業이 서산대사의 시 한 편을 근거로 무고하였던 것이다. 그러나 당시 선조께서는 오히려 이 시를 칭찬하며 상까지 내렸다고 한다. 확실한 물증도 없이 의심만으로 명망 높은 선비들이 죽임을 당하던 살벌한 정국에서 서산대사가 별 탈 없이 곤경에서 벗어날 수 있었던 것은 부처님의 큰 뜻이 따로 있었기 때문이었나 보다.* 그런데 선조께선 서산대사의 시에서 대체 무엇을 봤길래 상까지 내리며 풀어주라 하였던 것일까?

> 萬國都城如垤蟻 만국도성여질의
> 千家豪傑等醯鷄 천가호걸등혜계
> 一窓明月淸虛枕 일창명월청허침
> 無限松風韻不齊 무한송풍운부제

* 정여립의 난으로 율곡 이이 사후 권세를 잡고 있던 東人들이 실각하였고(己丑獄事) 전라도는 반역향으로 낙인찍혀 호남인의 등용이 제한되었으며, 이후 동서·붕당의 골이 더욱 깊어져 임진왜란에 대비하지 못하는 원인이 되었는데… 기축옥사에 연루되어 희생당한 선비가 천여 명에 달하였다.

만국의 도성들을 다스린 국왕들은 개미 둑 위의 개미와 같고

수많은 명가를 이룬 호걸들은 술 단지에 꼬인 초파리와 같다며

온 세상의 모든 창을 비추는 밝은 달이 맑아져도 헛된 베개는

끝없이 부는 솔바람의 여운이 고르지 않다 하는구나.

무슨 말인가?

석가모니의 가르침이 행해진 이래 수많은 나라의 국왕들이 이룬 위업이란 석가께서 이룬 위업에 비하면 고작 개미집에 불과하고, 명가를 이룬 호걸들의 삶 또한 술 단지에 꼬인 초파리와 다름없다며 많은 사람들이 불문에 귀의하고 있단다.* 그러나 난세를 피해 불문에 의탁한 많은 선비들이 어두운 세상을 밝힐 밝은 달이 구름을 벗어나도 헛되이 잠만 자고, 맑은 정치가 정착되기엔 아직 이르다며 세상 탓만 하고 있다고 질타하였던 것이다. 이는 결국 불문은 속세의 도피처가 아니며, 선비와 승려는 밝은 세상을 이끌어야 할 사회적 책무가 있음을 일깨워주기 위하여 쓰인 시라 하겠다.

숭유억불을 표방한 조선에서 중이 된다는 것은 온갖 천대와 억울함을 감내해낼 각오가 필요한 일이었다. 그러나 불교가 절정에 이른 당唐나라에도 조세를 회피할 목적으로 중이 되는 것을 금하는 법이 있었고, 조선의 사대부들이 승려들을 비난할 때면 항상 '무부무군無父無君(부모의 은혜도 모르고 나라의 은혜도 모르는)'을 언급하였던 것은 '마땅히 해야 할 도리(사회적 책무)를 외면하는 족속'으로 여겼기 때문이었음을 간과해선 안 된다. 왜냐하면 조선 사대부들이 나름의 명분을 내세우며 불교를 탄압하는 것과 별개로 이를 타개하고자 노력하는 것은 불교계의 몫이기 때문이다.

억압받는 자가 세상을 탓하고 원망하는 것이야 흔하디흔한 일이다.

* 西山大師가 '萬國都城如垤蟻'라 읊은 부분은 『孟子·公孫丑』에서 '어떤 군주도 공자의 도에서 벗어날 수 없다.'는 주장 끝에 '太山之於丘垤 河海之於行潦 類也(태산의 줄기가 개미 둔덕이 되고 하해가 길바닥에 고인 물이 되어도 同類이다)'라고 한 부분을 변용한 것이다. 또한 첫 연과 둘째 연은 儒家의 明道가 행해지던 시기를, 셋째와 넷째 연은 亂世를 비유하고 있으며, 萬一千——一無는 끊임없이 변화하는 우주의 이치를 함축하고 있다.

그러나 억압 속에서도 묵묵히 자신이 해야 할 도리부터 챙기는 경우는 흔치 않은 일이니, 아마 선조께선 서산대사의 이 점을 높이 사서 죽음 대신 상을 내렸던 것이리라. 선조와 서산대사의 이때의 인연은 1592년 압록강변 의주에서의 만남으로 이어지게 된다. 임진왜란이 발발하였기 때문이었다. 8도 16종 도총섭都摠攝이 되어 의승병義僧兵을 일으켜달라는 선조의 부탁에 서산대사 휴정은 조선팔도의 승려들에게 격문을 보냈고, 이후 서산대사의 제자들은 혁혁한 전공을 세웠음은 새삼다시 거론할 필요가 없을 것이다.

그런데 온몸에 피칠갑을 한 채 전장을 누비던 의승병들은 임진왜란이 끝난 후 어찌되었을까?

일부 포상이 있었으나, 대부분 피 냄새에 찌든 승복을 그대로 입은 채 깊은 산속으로 돌려보내졌다. 물론 의승병들이 보상을 약속받고 전란에 뛰어든 것은 아니었지만, 그래도 내심 불교계에 대한 조정과 사대부들의 인식이 바뀌길 기대하고 있었을 것이다. 그러나 공식적으로 바뀐 것은 하나도 없었다. 아니 오히려 승병들의 힘을 직접 목격하게 된 조정과 사대부들은 경계심을 보이며 승려들을 깊은 산속으로 몰아넣고 산문 출입을 엄히 통제하였다. 중도 인간인지라 이때의 기억은 아무리 빨아도 지워지지 않는 승복의 핏자국과 함께 금강산 승려들의 가슴속에 진한 얼룩으로 남게 되었다.

백헌 이경석의 금강산 시

白軒 李景奭

옛 속담에 '똥 누고 간 우물도 다시 마실 날이 있다.'고 한다.

두 번 다시 안 볼 것처럼 매몰차게 떠난 사람이 훗날 다시 찾아와 통사정을 하게 되는 경우를 빗댄 말이다. 그런데 임진왜란이 끝나고 53년이 지난 후 말 그대로 똥 누고 간 우물에 물 한 사발을 청하러 찾아온선비가 있었다. 백헌白軒 이경석李景奭이란 분이다. 말끝마다 '북벌설치北伐雪恥(북벌로 병자호란의 치욕을 씻어냄)'를 입에 달고 살던 서인西人들이 말과 달리 효종의 북벌 계획에 번번이 제동을 걸어대자 백헌 이경석이 금강산 불교계를 찾았던 것인데… 백헌은 당시 금강산 불교계의 반응을 금강산 시를 통해 상세히 기록해두었다.

> 歷踏烟霞路不迷 역답연하로불미
> 洞深風露轉凄凄 동심풍로전처처
> 峰回未得藏流水 봉회미득장유수
> 暗洩仙區是此溪 암설선구시차계

風煙處處共相隨 풍연처처공상수

紫馬今從此嶺歸 자마금종차령귀

斷髮還爲斷腸地 단발환위단장지

夕陽携酒更依依 석양휴주갱의의

何須斷髮學僧爲 하수단발학승위

僧在畵中還不知 승재화중환부지

誰似世間垂白髮 수사세간수백발

老來來賞倍新奇 노래래상배신기

흔히 백헌 이경석의 위 시를 다음과 같이 해석하는 경우가 많다.

안개·노을 두루 밝아도 길을 잃지 않았는데

골짜기 깊어 바람·이슬 차니 마음이 쓸쓸해진다

봉우리 둘러쳐도 물줄기 감추지 못해

신선 마을 누설한 흐르는 이 계곡물

바람·안개 곳곳마다 함께 따르다

벼슬살이하는 그대 오늘 이 고갯마루에서 돌아가네

머리카락을 자르는 곳 되려 애간장 끊어지는 곳

석양에 술잔 잡고 못내 아쉬워하네

어찌 머리카락을 자르고 중이 되는 것을 배우랴

중이 그림 속에 있어도 모르는 것을

세상에 백발 드리운 사람 누가 이와 같을까?

늙은 뒤 와서 보니 더욱 새롭고 기이하다.

위 해석에 따르면 금강산의 절경에 반한 백헌 이경석이 차마 중이 될 수는 없어 단발령을 나서며 느낀 심회를 읊은 것이 된다. 그러나 위 시의 첫 연은 금강산의 풍광을 읊은 것이 아니라 금강산 승려들의 속 내를 비유한 것이고, 둘째 연은 금강산 불교계를 설득하고 있는 백헌과 금강산 승려 간에 나눈 대화의 내용을 담고 있으며, 마지막 연은 금강 산 불교계의 냉담한 반응을 전하고 있다.

(금강산 불교계를) 차례로 답사해보니 봄 안개 속에서도 길을 잃지 않았으나/

골짜기 깊은 곳의 바람(변화의 기운)과 이슬(땀)이 슬픔과 원망으 로 변했네*/

산봉우리를 돌고 돌아도 아직 얻지 못함은 (속세에 대한 미련을 끊 지 못함) 흐르는 물을 (금강산에) 저장하려는 격일세/

어두컴컴한 골짜기에서 새어 나오는 물줄기가 신선 구역(금강산 불 교계)을 흐를 수밖에 없음을 이 계곡이 증거한다오

바람을 일으켜 안개를 이곳저곳으로 흩어버리고 함께 받들며 따 르라고 하자/

벼슬아치의 말이 되어 오늘을 따른다 해도 (결국) 이 고개로 돌아 오게 되리라 하네/

단발을 되돌리고자(환속還俗) 애간장 끊어내는 고통을 준 속세지 만**/

해가 기울고 있으니(국가적 위기) 술잔을 나누며 다시 한번 서로 의지하자 하였네/

어찌 잠시 머리카락을 자르고 배운 것이 중을 위한 것이랴/

* '凄凄'는 단순히 '차갑다' 는 뜻이 아니라 '찬바람을 몸으로 견뎌내야 하는 몹시 처량하고 비참한 처지'를 일 컫는 표현으로, 흔히 '슬퍼 하고 원망함'이란 의미로 전 환되어 쓰인다.

** '斷髮還爲斷腸地'의 '還 爲'는 '~으로 돌아가고자 함'이란 뜻이니, '머리를 깎 고 창자가 끊어지는 듯이 고통스러운 땅[斷腸地]으로 돌아가고자 함'이란 의미가 되며, 이때 地는 금강산[仙 界]의 대척점 격인 俗界를 지칭하는 것이 된다.

중을 계획 속에 넣고도 환속시킬 방법을 알지 못하는구려*/
어느 누가 흡사 속세 같은 이곳에서 백발을 늘어뜨리고 싶겠는가/
늙음이 찾아와 장차 보상이 있으면 새롭고 기이함이 배가 된다 함
인가/

임진왜란 당시 의승병이 되어 혁혁한 공을 세웠으나, 불교계에 대한 인식과 처우가 달라진 것이 없자 이에 낙심한 금강산 승려들의 가슴엔 슬픔과 원망이 가득 차게 되었다고 한다.

이에 속세와 인연을 끊고 불심으로 슬픔과 원망을 다스리고자 용맹 정진하고 있지만, 만이천봉이 겹겹이 둘러싸고 있어도 금강산 밖으로 흘러나가려는 계곡물을 막을 수 없듯, 속세를 향한 미련을 끊지 못하고 있단다. 이는 역으로 금강산 승려들을 속세로 끌어낼 적절한 명분을 제시하고 공들여 설득하면 이들을 다시 속세로 이끌어낼 수 있을 것이란 의미이기도 한데… 문제는 그 명분이 또다시 의승병이 되어달라며 애국심에 호소하는 길뿐이었다는 것이다. 이에 금강산 승려들은 '벼슬아치의 말이 되어 오늘(지금) 따라나선다 하여도 전란이 끝나고 나면 결국 단발령으로 돌아오게 될 것이 뻔한데, 누가 다시 의승군이 되려 하겠냐'고 하더란다. 이에 백헌 이경석은 '애간장을 끊어내는 파계破戒의 고통을 겪게 한 속세지만, 종묘사직이 기울고 있으니 섭섭한 마음을 한잔 술로 풀고 다시 예전처럼 조정과 불교계가 서로 의지하며 난세에 대처하자'고 설득하였던 것이고, 이에 금강산 승려들은 '유가의 사대부가 잠시 불경을 배운 것으로 참 승려의 길을 논하는 것이 어찌 승려들을 위한 것이겠냐'며 '중을 멋대로 정치적 계획에 포함시켜놓고 정작 중의 환속을 이끌어낼 방법은 모르시는구려…'하고 되받아치더란다. 무슨 말인가? 간단히 말해 우국충정을 들먹이며 값싼 감성팔이 하지 말고, 의승병이 필요하면 그에 합당한 보상책을 마련하여 다시 오

라 하였던 것이다. 금강산 불교계의 셈법이 저잣거리 셈법을 뺨친다고 할 만한 내용이다. 그러나 장돌뱅이 사회에도 법이 있으니, 바로 신용이다.

생각해보라. 전쟁에 대비하여 전문적으로 양성된 군인들도 참혹한 전쟁을 겪고 나면 많은 후유증이 따르기 마련이건만, 혹여 개미라도 밟을까 성긴 짚신을 신고 다니던 승려들이 왜병의 목을 베고 가슴팍을 찌른 경험을 어찌 쉽게 떨쳐낼 수 있었겠는가? 또한 이들이 짊어진 번뇌의 무게에 광인처럼 변해가는 선배들을 곁에서 지켜본 젊은 승려들은 또 무슨 생각을 하였겠는가?

그래서 이어지는 시구가 '수간세간수백발誰似世間垂白髮 노래래상배신기老來來賞倍新奇'라 하였던 것이다.

'어느 누가 흡사 속세처럼 변해버린 이곳(금강산의 사찰)에서 저들처럼 백발을 늘어뜨린 채 (중도 아니고 속인도 아닌 모습으로) 살고 싶겠는가? (사정이 이러하건만) 훗날 늙은이가 되어서야 보상이 내려지면 새롭고 기이함이 배가 된다고 하고자 함인가?'

시 한 편으로 정묘호란 무렵의 정세와 금강산 불교계의 반응을 단정적으로 말할 수는 없을 것이다.

그러나 시인도 시인 나름이니, 이 시에 내포된 이야기를 결코 가볍게 보고 넘길 일은 아니다. 역사는 백헌 이경석을 인조仁祖, 효종孝宗, 현종顯宗을 보필하며 50여 년간 위태로운 정국을 이끌어간 명재상으로 기록하고 있다. 정묘호란 때 강원도를 돌며 군사를 모집하고 군량미를 조달하고 쓴 「격강원도사부노서檄江原道士夫老書」의 문장력은 누구나 인정하는 바이고, 우암 송시열을 비롯한 산림학자들을 천거하여 반정 공신들의 전횡에 맞선 것도 그였으며, 효종의 북벌 계획을 간파한 청나

라의 추궁에 '국왕께서는 모르는 일이고 모든 책임은 자신에게 있다' 며 처벌을 자청한 자도 그였다.* 이런 사람이 가볍게 글을 썼을 리도 없 지만, 무엇보다 그의 정치 이력은 처음부터 끝까지 정묘·병자호란과 얽 혀 있었으니, 그의 금강산 시가 어찌 유람의 감흥을 읊기 위한 것이겠 는가?

백헌 이경석이 금강산을 찾은 것은 효종 2년(1651) 가을이었다.

인조반정의 일등공신으로 영의정까지 지낸 김자점金自點(1588-1651) 이 효종의 북벌 계획을 청에 밀고하자 '국왕께서는 모르는 일이고, 모 든 책임은 영의정인 자신에게 있다'고 주장하여 백마산성에 감금된 후 '영불서용永不敍用(영원히 관직에 등용하지 않음)'을 조건으로 석방된 바 로 그해였다. 그래서인지 많은 학자들은 그의 금강산 여행을 일종의 위 로 여행 정도로 여기는 경우가 많다. 그러나 이는 그가 금강산 유람 후 남긴 『풍악록楓嶽錄』이 기행문 형식 속에 한시漢詩를 섞어 넣는 방식으 로 쓰인 탓에 금강산 여행에서 느낀 감흥을 읊은 것으로 오해한 것일 뿐, 그의 금강산 시를 음미해보면 유람에 목적이 있지 않았음이 분명하다.

효종께선 백헌의 무사귀환을 위하여 '영불서용'을 약속하며 그의 석 방을 이끌어냈지만, 북벌 계획을 포기했던 것은 아니었다. 아니 오히려 효종은 북벌을 주장하는 박서朴遾를 병조판서에 임명하고 북벌 계획에 박차를 가했으니, 백헌 이경석이 금강산 여행에 나서기 한 달 전(효종 2 년 8월) 일이다. 효종의 뜻이 이러하였건만, 백헌이 관직에서 물러났다 고 한가하게 유람 길에 나섰겠는가? 공식적인 직함이 없어도 그는 효 종의 북벌 계획에 도움을 주고자 금강산 불교계를 찾아 나섰던 것인데 … 이때 쓴 또 다른 금강산 시가 전해온다.

천상백옥경 天上白玉京 천상의 백옥경에는

* 宋時烈은 白軒이 三田渡 비문을 쓴 장본인이라며 그 를 鄕原(일신의 안위를 위하 여 세상에 피해만 주는 위선 자)라 하였다. 그러나 송시 열의 주장처럼 만일 백헌이 삼전도 비문을 쓰며 필요 이상의 굴욕적인 글을 썼다 면 인조께서 그에게 계속 중 책을 맡겼을 리 만무하다. 西人들은 송시열을 공자에 버금가는 인물이라며 宋子 라 떠받들지만, 南人들은 집 에서 키우던 개를 '시열이' 라고 불렀다고 한다. 난세를 헤쳐 나가려면 때론 명분보 다 현실감각이 필요한 법이 나, 난세를 벗어나면 결국엔 명분을 고집한 자가 득세하 기 마련이니, "똥 누러 갈 때 와 나올 때가 다르다"고 하 는지도 모르겠다.

호호은하류 浩浩銀河流　아득히 은하수가 흐르네

은하광차장 銀河廣且長　은하는 넓고도 길어

세세수견우 歲歲愁牽牛　해마다 견우는 시름에 잠긴다오

욕도차미이 欲渡嗟未易　건너고자 하나 한숨뿐 쉽지 않아

우랑소옥황 牛郎訴玉皇　견우가 옥황상제께 호소하니

옥황위지감 玉皇爲之感　상제께서 견우의 마음과 함께하고자

호룡기동방 呼龍起東方　용을 불러 동방을 일으키게 하였네

뇌정동백일 雷霆動白日　우뢰 소리로 밝은 태양을 움직이게 하고

일파은파결 一派銀河決　한줄기 은하수 물골을 터주어

주향중향성 注向衆香城　중향성을 향해 물을 쏟아부으니

옥동양분열 玉洞兩分裂　옥동이 둘로 갈라졌다오

　백헌 이경석의 금강산 시는 옥황상제가 은하수 한줄기를 금강산 중향성에 쏟아부어 내금강에 두 개의 물줄기가 생겼다는 이야기로 시작된다.

　그런데 옥황상제께서 은하수 한줄기를 쏟아붓게 된 이유가 은하수 때문에 직녀를 만나기 어렵다는 견우의 하소연을 들어주기 위함이었단다. 언뜻 읽으면 재미있는 전설로 여기기 십상인 내용이다. 그러나 전설도 나름의 설득력을 필요로 하는지라 어느 정도 그럴듯한 타당성이 필요한데… 문제는 아무리 많은 물을 금강산에 퍼부어도 견우가 가볍게 건너뛸 만큼 은하수의 폭을 줄일 수 없다는 것이다. 그렇다면 이 시는 무슨 이야기를 담고 있을까? 백헌 이경석이 무슨 이야기를 하고 있는지 듣고자 하면 먼저 옥황상제는 조선의 국왕, 은하수는 조선의 국시인 성리학性理學, 견우와 직녀는 동인東人과 서인西人, 중향성은 금강

산 불교계로 바꿔 읽을 필요가 있다. 이렇게 읽으면 '성리학에 대한 견해차가 큰 탓에 서인西人들과 함께하기 어렵다는 동인들의 하소연에 국왕께서 이를 해소하고자 변칙적으로 국법을 운용하였는데… 이것이 엉뚱하게 금강산 불교계가 양분되는 이유가 되었다'는 숨겨진 이야기가 들려온다. 그러나 백헌 이경석이 활동하던 시기(인조~현종)는 서인과 남인이 대립하고 있던 시기였으니, 백헌의 금강산 시는 남인의 원류 격인 동인과 서인이 한창 다투던 선조 치세기까지 거슬러 올라가야 하는데… 이때 무슨 일이 있었던 것일까?

선조 24년(1591) 서인의 영수 격인 송강松江 정철鄭澈(1536-1593)이 왕세자(훗날의 광해군) 책봉 건으로 좌의정에서 파면되자 정여립의 모반 사건으로 움츠러든 동인들이 득세하게 되었다. 이는 선조께서 서인들을 견제하기 위하여 동인들에게 힘을 실어주고자 하였기 때문이다. 그렇다면 선조께선 동인들에게 힘을 실어주고자 왜 금강산 불교계를 양분시켰던 것일까? 임진왜란 이후 서인들이 금강산 불교계를 지원하며 자신들의 배후 세력으로 키워왔기 때문이다. 물론 이는 향후 지속적인 연구가 필요한 부분이지만, 당시 백헌을 비롯한 적지 않은 정치가들이 그렇게 생각하고 있었음은 분명해 보인다.* 백헌 이경석의 금강산 시는 선조의 정치적 판단에 따라 금강산 불교계가 억지로 양분된 이후 야기된 부작용에 대한 이야기로 이어진다.

장천작쌍류 長川作雙流 긴 내를 두 줄기로 나누자
은은백홍기 隱隱白虹起 각기 숨어 흰 무지개를 일으키네
정위백장담 淳爲百丈潭 물을 끌어당겨 깊은 연못이 되고자 하고
현위만폭수 懸爲萬瀑水 만폭을 매달아놓고자 하네

분분분빙설 紛紛噴氷雪 뒤섞여 뿜어내는 얼음과 눈에

* 南人의 거두 미수眉叟 허목許穆(1595-1682)은 西人의 뿌리 격인 율곡栗谷 이이李珥(1537-1584)의 문묘종사에 반대하며 '그의 학문은 유교가 아니라 불교에 바탕을 둔 것으로… 그의 학문은 불교의 頓悟法이지 공자의 가르침이 아니다.'라고 하였다. 사실 율곡은 금강산 마하연에서 승려 생활을 하였고, 이때 율곡은 이미 진사시험에 합격한 상태였으니, 한때의 방황이나 감언이설에 속아 출가하였다고 변명할 여지는 없다. 다시 말해 허목이 '율곡의 학문은 불교의 인식론을 기반으로 하고 있다.'고 주장한 것은 나름의 근거가 있으며, 당시 허목의 주장에 동조하는 선비들이 적지 않았음도 무시할 수 없다.

괵괵명결환 瀱瀱鳴玦環 갈라진 물줄기 서로 둥근 옥을 부르지만

동서협절벽 東西挾絶壁 동서로 나뉘어 절벽을 끼고 있고

백석산기간 白石散其間 흰 돌이 그 사이에 흩어져 있네

상유천인대 上有千仞臺 위에서 취한 높은 대에는

양학증차서 兩鶴曾此棲 한 쌍의 학이 거듭 이곳에 둥지를 틀고

청백공상화 靑白共相和 청학과 백학이 함께 받들며 조화를 이루고자

비상첩여제 飛翔輒與齊 날아오를 때면 항시 함께 가지런히 하였다오

'백홍관일白虹貫日(흰 무지개가 태양을 관통함)'이란 말이 있다.

'국왕의 신상에 위해危害를 가하는 일이 벌어짐'이란 뜻으로, 흔히 반란의 조짐을 일컫는 말로 쓰인다* 그런데 백헌 이경석은 장구한 세월을 하나로 흐르던 물줄기를 두 줄기로 나뉘어 흐르게 만들자[長川作雙流] 두 개의 물줄기는 각기 숨어 반란의 기운을 일으키며[隱隱白虹起] 깊은 연못과 폭포를 만들어내고자 하고 있단다. 이는 결국 선조께서 동인에게 힘을 실어주고자 금강산 불교계를 양분시킨 것이 반란의 씨앗을 뿌린 격이 되었다는 말과 다름없으니, 놀라운 일이다. 선조의 조치에 금강산 불교계가 반발하는 것은 어찌 보면 당연한 일이라 할 수도 있다. 그러나 반란과 반발심은 차원이 다르건만, 백헌은 어찌 '백홍白虹'이란 표현을 썼던 것인가?

서인의 힘을 빼기 위해 금강산 불교계를 양분시켰다는 것은 결국 금강산 불교계를 강제로 서인을 지지하는 세력과 동인을 지지하는 세력으로 나누었다는 뜻이자 금강산 불교계가 정치 세력화하는 단초를 제공하였다는 의미이기도 하다. 이런 까닭에 이때부터 금강산 불교계는

*『戰國策·魏策』 '聶政之 刺 韓傀也 白虹貫日' '섭정을 자극한 탓에 (결과적으로) 한나라가 커졌으니, 이는 흰 무지개가 태양을 꿰뚫은 격이다.'

각기 힘을 비축하고[渟爲百丈潭] 거침없이 정치적 견해를 피력하고자[懸爲萬瀑水] 하게 되었으니, 이제 더 이상 단순한 불제자가 아니라 정치적 이해관계에 따라서는 반란에도 가담할 수 있는 잠재적 위협이 되었기 때문이다.* 그러나 이는 금강산 불교계가 원하던 바가 아니었던 까닭에 서인과 동인이 대립하던 엄혹한 겨울이 지나고 봄이 찾아오자 눈과 얼음이 녹은 물이 함께 흐르듯 양분된 금강산 불교계는 서로를 부르며 통합을 모색하고 있지만, 이미 동서로 나뉘어 제각기 절벽(지지기반)을 끼고 있는 까닭에 각기 자기주장만 펼칠 뿐, 상대의 주장을 수용하려 하지 않는다고 한다. 여기에 정치와 무관한 참 불교를 주장하는 승려들이[白石] 만폭동 계곡에 즐비하니, 금강산의 물소리는 한목소리를 내지 못하고 시끄럽기만 하단다. 이에 백헌은 과거 동인과 서인이 대립하고 있을 때도 국가적 문제에는 협력을 하였건만, 이제는 이를 기대하기 어려우니, 암담할 뿐이라고 한다. 그런데 백헌 이경석은 금강산 불교계가 이렇게 변한 것은 금강산 인근 고을 수령들이 금강산 불교계를 방치한 탓으로, 이는 고을 수령의 직무를 망각한 오만한 짓이라 한다.

* '渟爲百丈潭(물이 고일 수 있도록 깊은 연못이 되고자 함)'을 『史記』의 '決渟水致之海(물꼬를 터주어 고인 물이 바다에 도달하고자 함)'과 비교해보면 '자연스러운 흐름을 막아 인위적으로 힘을 비축함'이란 의미임을 알 수 있으며, '매달아둘 懸懸'은 '누구나 볼 수 있도록 懸示함', 다시 말해 '公告' 혹은 '公示'와 같은 뜻이 된다.

시문옥적성 時聞玉笛聲
농영하외부 弄影霞外浮
풍진욕홍동 風塵欲鴻洞
신물안긍류 神物安肯留

시절에 대한 소문과 옥피리 소리에도
그림자를 희롱하며 저녁노을 밖을 떠도는데
바람이 먼지를 일으키며 한 덩어리 골짜기를 욕심내면
신물인들 어찌 편안함 사이에 머물 수 있으랴

일거불복래 一去不復來

백운공유유 白雲空悠悠

단견양봉래 但見楊蓬萊

석상유대자 石上留大字

모두가 떠나 돌아오지 않고

흰 구름만 하늘을 유유히 떠도는데

단지 보이는 건 양사언의 글귀뿐

돌 위에 새긴 큰 글자에 머물고자 함인가

각화조화형 刻畵造化形

차사역태자 此事亦太恣

아체진세간 我滯塵世間

금일시득래 今日始得來

돌에 새겨둔 계획은 조화를 꾀하고자 함이나

이 일을 그대로 되풀이하는 것은 몹시 방자한 일이로다

내가 속세에 묻혀 살다가

오늘에야 이를 처음 얻고자 찾아왔노라

임류내명주 臨流乃命酒

위작일대배 爲酌一大杯

거배환양학 擧杯喚兩鶴

지아래차부 知我來此不

흐르는 물을 직접 확인하면 어주御酒가 보일 것이니

술잔을 기울이고자 하면 모두가 하나되는 큰 술잔을 받으라

술잔을 들어올려 한 쌍의 학을 부르노니

나를 아는 자라면 찾아와 이를 거부하진 않으리

성주어자극 聖主御紫極

차막류단구 且莫留丹丘

학호조귀래 鶴乎早歸來

오여이동유 吾與爾同遊

성스러운 주인 국왕의 보랏빛이 극에 달하고

여기에 더해 더없이 머무는 단구라니…

그대들은 학이 아니던가 빨리 돌아오라

내 그대와 함께 유설을 펼치고자 하노라

백헌 이경석이 금강산 불교계를 찾은 것은 효종의 북벌 계획에 도움을 주고자 함이었다.

이는 군대라는 것이 논두렁을 어슬렁거리던 농사꾼을 잡아다가 창칼을 쥐어준다고 만들어지는 것도 아니고, 무엇보다 군대를 양성하는 비용을 감당할 수 있을 만큼 국가재정이 넉넉한 것도 아니었기 때문이다. 이런 까닭에 조직 생활을 통한 결속력과 위계에 따른 명령체계를 갖춘 불교계에 또다시 기댈 수밖에 없었던 것인데… 이는 승려 조직이 여러모로 군대의 특성과 비슷한 면이 있었기 때문이었다. 그러나 임진왜란 때와 달리 금강산 불교계는 효종의 북벌 정책에 호응하려 들지 않았다. 이에 백헌은 금강산 인근 고을 수령들이 만폭동 너럭바위에 새겨진 봉래蓬萊 양사언楊士彦(1517-1584)의 글귀 '봉래풍악 원화동천 蓬萊楓嶽 元化洞天'에 머물며 금강산 불교계를 적극적으로 설득하려 하지

* 흔히 '蓬萊楓嶽 元化洞天'
을 '봉래산과 풍악산은 원래
조화로 이루어진 별천지'로
해석하는 경우가 많다. 그러
나 이는 봉래(여름 금강산)
와 풍악(가을 금강산)을 따
로 거론한 이유가 설명되지
않는다. 또한 元化는 '근원
과 조화를 이룸' 혹은 '근원
을 통해 변화를 이끌어냄'이
란 뜻으로 '세상을 좋은 방
향으로 변화시킴', 다시 말
해 敎化의 의미를 내포하고
있다. 『左傳·文公 18년』, 堯
擧八元 使布五敎于四方(요임
금의 8가지 근원을 들어올려
五敎를 사방에 반포하니…).

않고 있기 때문이라 한다. 그런데 양사언의 글귀 '봉래풍악 원화동천'
이 무슨 의미일까?*

　　흔히 '봉래蓬萊'는 여름 금강산을, '풍악楓嶽'은 가을 금강산을 지칭
하는 것으로 해석하는 사람들이 많지만, 원래 '봉래'는 동해 바다에 있
다는 전설상의 섬인 삼신산三神山의 하나이고, '풍악'은 조선시대 금강
산을 부르는 공식 명칭이었다. 다시 말해 '봉래'는 종교적 관점에서 붙
여진 이름이고, '풍악'은 행정적 명칭이라 하겠는데… 종교적 관점의
'봉래'와 행정구역으로서의 '풍악'이 '원화동천元化洞天'하였다는 것이
무슨 의미이겠는가?

　　'으뜸 원元'은 '~의 근원이 되는 일이나 사람'이란 뜻으로, '어질고 착
할 원[善良]'으로도 읽는다. 이는 '으뜸 원元'이 단순히 '~의 시작[始]'이
란 뜻이 아니라, '선량함과 함께 오래도록 지속되어온 것의 시작', 다시
말해 '선량하기에 오래도록 지속된…'에 방점이 찍혀 있는 글자이기 때
문이다. 여기에 '동천洞天'은 '신선이 사는 세계'라는 뜻이니, '원화동천
元化洞天'은 '어질고 착한 일이 오래도록 지속되어 금강산 골짜기가 신
선이 사는 별천지로 변하였음'이란 의미가 된다. 이는 결국 종교적 관점
의 '봉래'라는 이름과 행정적 명칭인 '풍악'이 있지만, 백성들이 이곳을
신선이 사는 별천지라 부르는 것 자체가 이미 종교적 특수성을 인정하
고 있다는 반증으로, 이 지역 종교인들이 오래전부터 어질고 착한 존
재로 백성들이 인식해온 결과라는 뜻이 된다. 이런 관점에서 보면 백헌
이경석이 금강산 인근 고을 수령들을 향해 봉래 양사언의 글귀 '봉래
풍악 원화동천'에 머물고자 함이냐고 질타하였던 것은 금강산 지역을
국가의 행정력이 미치지 않는 치외법권 지역으로 인정해서는 안 된다
는 의미라 하겠다.

　　왜냐하면 금강산도 엄연히 조선 땅이고, 승려도 조선 백성이니 당연
히 고을 수령은 금강산 불교계를 보호하고 관리할 책임이 있기 때문이

다. 이에 백헌 이경석은 봉래 양사언의 '봉래풍악 원화동천'을 그대로 따라 하는 것은(금강산 불교계를 행정의 치외법권 지역으로 두는 것은) 몹시 방자한 일이라 하였던 것인데… 이는 일개 지방관이 임의로 처리할 수 있는 권한 밖의 사안이었기 때문이다.* 그러나 금강산 불교계를 설득해야 할 지방관들의 협조가 미미했던지 백헌은 급기야 '술잔을 들고 한 쌍의 학을 부르노니[擧杯喚兩鶴] 나를 아는 자라면 찾아와 이를 거부하진 않으리[知我來此不]'라는 말끝에 '그대들은 학이 아니던가? 빨리 돌아오라[鶴乎早歸來]. 나 그대와 함께 유설에 나서고자 하노라[吾與爾同遊]'라며 순수한 애국심에 호소하였던 것인데… 이에 얼마나 호응이 있었을지 궁금해진다. 왜냐하면 순수한 애국심만으로 협조를 이끌어내기엔 붕당의 골이 너무 깊었고, 무엇보다 북벌 정책이 실제화되면 무신들의 위상이 높아질 것이 뻔한 탓에 이를 반기는 선비가 흔치 않았기 때문이다.** 그나마 다행인 것은 효종 3년(1652) 정월 승군僧軍을 각도에 배치하였다는 기록이 남아 있는 걸 보면 백헌 이경석의 호소에 호응해 온 학도 있었던가 보다.

마르코 폴로Marco Polo의 『동방견문록』을 읽은 유럽인들은 중국인들이 돌에 불을 붙여 난방을 한다는 이야기를 믿지 않았다고 한다.

중국에만 석탄이 있었던 것이 아니지만, 그때까지 유럽인들에게 석탄은 그저 까만 돌멩이에 불과하였기 때문이다. 그러나 이런 유럽인들이 훗날 석탄을 기반으로 산업혁명을 이끌어내었으니, 역사의 아이러니라 하지 않을 수 없다. 백헌 이경석이란 익숙지 않은 인물의 금강산 시를 통해 천하절경으로만 소개되어온 금강산에 대한 뿌리 깊은 인식이 쉽게 바뀌기는 어려울 것이다. 그러나 오늘날 우리가 금강산을 어떻게 인식하든 이와 별개로 적어도 조선 후기 명망 높은 선비들 사이에 금강산은 단순한 유람의 대상이 아니었음은 그들이 남긴 수많은 문예작

* '刻畵造化形'의 '각화'는 '그림을 돌에 새김'이란 뜻이 아니라 '돌에 글씨를 새겨 계획함'이란 의미이며, 造化形의 形은 '형상 형形'이 아니라 '나타낼 형形' 다시 말해 『大學』의 '此謂誠於中形於外(내면의 성실함이 겉으로 드러남)'의 誠中形外의 의미를 담고 있다고 하겠다.

** 孝宗은 병자호란의 치욕을 당하고도 여전히 무장을 낮춰보는 문신들을 향해 '전시에 서생이 군사를 지휘하는 것은 큰 폐단'이라며 특별무과시험을 실시하고 이들을 지방 수령에 임명하고자 하였다. 또한 효종 5년에는 무신 출신 柳赫然을 승지에 임명하기도 하였는데… 이때마다 문신들은 강력히 반발하였다.

품들이 증거하고 있다. 단지 문제는 석탄이 무엇인지 알아보지 못한 탓에 그저 까만 돌이라 여기고 있을 뿐, 불을 붙여볼 생각조차 하고 있지 않으니 답답할 따름이다. 이야기가 주제에서 조금 벗어난 듯하니, 이쯤에서 정조正祖 치세기의 명재상 번암樊巖 채제공蔡濟恭(1720-1799)의 금강산 시를 읽으며 까만 돌멩이에 다시 한번 불을 붙여보도록 하자.

번암 채제공의 금강산 시

―

樊巖　蔡濟恭

高樓一嘯攬蓬壺　고루일소람봉호
天備看山別作區　천비간산별작구
無數飛騰渾欲怒　무수비등혼욕노
有時尖碎不勝孤　유시첨쇄불승고

夕陽到頂光難定　석양도정광난정
殘雪粘鬟態各殊　잔설점환태각수
香縷蒲團吟弄穩　향루포단음롱온
謝公登陟笑全愚　사공등척소전우

영조 25년(1749) 서른의 채제공이 내금강 정양사正陽寺에서 만이천
봉을 바라보며 읊은 「헐성루감만이천봉歇惺樓瞰萬二千峯」이란 시이다.
　이 시에 대하여 일찍이 성균관대의 안대회安大會 교수는

높은 누각에서 휘파람 불고 선산仙山을 바라보니

산을 구경하라 하늘이 만든 특별한 자리로구나

봉우리들 수도 없이 날고뛰며 벌컥 화를 내다가

때로는 뾰족하고 자잘해져 못 견디게 외로워하네

석양은 정상에 이르러서 어지럽게 부서지고

잔설은 꼭지에 달라붙어 천태만상 제각각일세

향 사르고 부들자리에서 편안히 읊조리면서

힘겹게 산을 오른 바보 같은 사령운을 비웃네

라고 해석한 바 있다. 또한 안 교수는 특히 3구와 4구가 유명하다며, 이는 '마음껏 권세를 휘두르다 세력을 잃은 권력자의 처절한 외로움을 은유하였기 때문'이란 설명 끝에 '깨어 있는 자의 자리에서 보면 정상에 올라 있는 자들의 망가진 뒤끝이 잘도 보인다.'라는 말을 덧붙여두었다. 안 교수가 무엇을 근거로 이런 부연 설명을 하게 되었는지 알 수 없지만, 아마 '사공등척소전우謝公登陟笑全愚'의 '사공'을 사령운謝靈運(385-433)으로 해석하였기 때문일 것이다.* 그런데 안 교수도 잘 알고 있겠지만, 사령운의 산수시山水詩는 그의 작위爵位가 공公에서 후侯로 강등되는 등 정치적 야망이 꺾이게 되자 정치적 불만을 산수시 형식에 담아낸 것이다. 이는 역으로 채제공의 위 시를 사령운의 산수시 풍과 연결시키려면 채제공의 금강산 시 또한 자연풍광을 읊은 것이 아니라는 전제하에 해석되어야 한다는 뜻이기도 하다.

또한 시인의 역량은 시의詩意(시에 담아둔 시인의 생각)를 시의 형식을 통해 자연스럽게 전하는 것에 있는 만큼 치밀하고 체계적인 의미 구조와 함께하기 마련이다. 이런 까닭에 잘 쓰인 시는 시의가 한곳에 멍울처럼 뭉쳐져 있는 경우는 없다. 이는 결국 안 교수의 해석과 달리 채제

* 陶淵明과 함께 산수전원 시의 창시자로 불리는 謝靈運의 山水詩는 老·莊類의 玄言詩와 달리 인위적 수사의 경향이 강하다. 이는 그의 산수시에 내포된 정치적 비유가 직설적이란 뜻이자 정치적 필화의 대상이 되기 쉽다는 의미로, 그가 모반죄로 처형당하게 된 원인이 되었다.

공의 「할성루감만이천봉」은 첫 구부터 정치적 비유를 통해 시의를 풀어내야 한다는 의미이다.

> 고루(헐성루)에서 모두가 휘파람을 불며 봉호(만이천봉)를 잡아당기고자 하지만/
> 하늘이 준비해둔 (천일대에서) 만이천봉의 추이를 살펴보니 별천지를 만들고 있네/
> 무수히 (많은 자들이 찾아와) 높이 날고자 (만이천봉에) 욕계欲界의 분노를 뒤섞고자 하지만/
> 때를 취해 뾰족함을 부수는 것으로 고립감을 이겨낼 수 있는 것은 아니라오*

무슨 말인가?

정양사의 할성루에 올라 저마다 만이천봉을 자기 쪽으로 잡아당기려 하고 있지만, 이는 정양사 승려들의 말만 듣고 (전제로) 만이천봉을 향해 함께하자고 호소하는 격이란다. 그러나 정양사에서 조금 떨어진 천일대天逸臺에 올라 만이천봉 지역의 추이를 살펴보면 할성루에서 본 것과 달리 (정양사 승려들의 말과 달리) 만이천봉 지역의 선승들은 자신들만의 별천지를 만들고자 함이 분명하니, 그들을 자기편으로 끌어당기고자 한들 헛고생일 뿐이라 한다. 그런데 채제공에 의하면 할성루에서 만이천봉을 잡아끌려는 자들은 만이천봉 지역 선승들에게 욕계欲界, 다시 말해 인간의 본능적 욕망을 자극하며 분노를 섞어 넣고 있단다.** 이는 결국 보상을 약속하며 만이천봉 지역의 선승들을 자극하고 있다는 것인데… 이에 번암 채제공은 만이천봉 지역의 선승들이 적당한 때를 골라 (때가 무르익었다는 판단하에) 만이천봉의 뾰족함을 부수는 것은 (만이천봉 지역 선승들의 특성을 저버리고 타협하는 것은) 고립을

* '高樓一嘯攬蓬壺'의 '잡아다릴 람攬'은 '상대의 손을 잡아당김(手取)'이란 뜻이다. 이는 결국 安 교수가 '선산을 바라보니'라고 해석한 것은 '잡아다릴 람攬'을 맷대로 '두루 볼 람攬'으로 바꿔 쓴 격인데… 책임 있는 자리에 있는 만큼 신중하고 책임감 있게 행동하시길 바란다.

** 佛敎에서는 三界(色界, 無色界, 欲界)를 반드시 떨쳐내야 할 집착과 망상의 근원이라 한다.

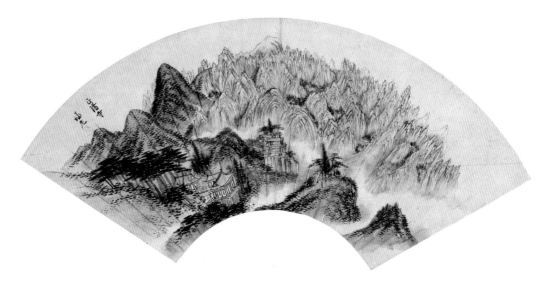

〈정양사〉, 지본담채, 61×22.2cm, 국립중앙박물관

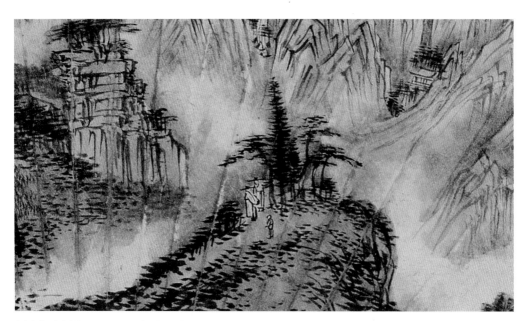

〈정양사〉, 지본담채, 61×22.2cm, 국립중앙박물관, 부분도

벗어날 수 있는 방법이 될 수 없을 것이라 한다. 무슨 말인가? 쉽게 말해 감언이설에 속아 정치적 사건에 휘말리지 말고, 선승답게 수행에 전념하며 성불의 길을 걸으라고 하였던 것이다.

겸재가 그린 〈정양사正陽寺〉를 살펴보면 할성루가 아니라 천일대 위에서 만이천봉 지역을 가리키며 대화를 나누고 있는 선비가 그려져 있다.

또한 송강 정철의 「관동별곡」에선, '정양사 진헐대(훗날 천일대로 불리어짐) 고쳐 올아 앉은 마리/ 여산 진면목이 여기야 다 뵈나다'라고 하였다. 이는 송강도 정양사의 할성루에서 만이천봉 지역을 살펴보는 것에 만족하지 않고, 천일대로 자리를 옮겨 만이천봉 지역을 세심히 살펴봤다는 뜻인데… 천일대에서 만이천봉을 살펴보니 비로소 여산 진면목을 알겠노라고 한다. 그런데 소동파의 시구 '불식여산진면목不識廬山眞面目(여산의 진면목을 알지 못함)'은 여산의 풍경을 언급하고자 함이 아니라, 인간의 불완전한 인식론을 지적하고 있으니, 송강 정철이 '여산 진면목이 여기야 다 뵈나다'라는 말이 무슨 의미이겠는가?

한마디로 '천일대에 올라 만이천봉 지역을 살펴보니, 만이천봉 지역의 선승들이 왜 저런 생각을 하고 있는지 비로소 이해가 된다.'라고 하였던 것이다. 이런 관점에서 보면 번암 채제공이 「할성루감만이천봉」의 첫 대목을 '고루(할성루)에서 모두가 휘파람을 불며 봉호를 잡아당기고자 하지만[高樓一嘯攬蓬壺] 하늘이 마련해둔 (천일대에서) 만이천봉의 추이를 살펴보니 별천지를 만들고 있네[天備看山別作區]'이라 하였던 것도 결국 상대를 제대로 판단하려면 남의 말에 휘둘리지 말고 직접 확인해야 한다는 의미라 하겠다.

석양빛이 산봉우리에 도달하였으나 그 빛을 규정하기 어렵고/
잔설이 상투 끝에 붙어 있는 탓에 각기 다른 태도를 보이는구나/

향을 실마리로 맷방석을 모으고자 시줏돈을 희롱하는 시를 읊는
데/
사령운이 (만이천봉에) 올라도 온전한 바보가 되어 비웃음거리만
되리*

곧 사라지게 될 석양빛이 만이천봉에 도달한 것이건만, 그 빛이 석양
빛인지 아침햇살인지 판단하는 것조차 어려워하고, 아직 잔설이 상투
끝(금강산의 고지대)에 남아 있는 겨울의 끝자락인 까닭에 만이천봉의
선승들이 모두 무사히 겨울을 날 수 있을지 장담할 수 없는 상태라고
한다.

상황이 이러하니 만이천봉 지역의 선승들은 할성루에서 휘파람을
불며 함께하자고 하는 속세의 야심가들의 제의에 혹할 수밖에 없었던
것인데… 시줏돈을 흔들어 보이며 만이천봉 지역의 선승들을 자신들
의 대자리 밑에 까는 맷방석(완충제)으로 만들고자 하고 있단다. 이에
번암 채제공은 설사 몰락을 앞둔 속세의 정치가가 만이천봉 지역 선승
들의 마음을 얻는다고 하여도 이는 반쪽짜리 바보가 온전한(진짜) 바
보가 되는 격으로, 세상의 비웃음거리가 될 뿐이라고 한다. 왜냐하면
몰락을 앞둔 정치가가 조력자(만이천봉의 선승)를 얻지 못한 상태에선
무모한 짓을 벌이지 않을 테니 반쪽짜리 멍청이라도 될 수 있지만, 조
력자와 함께 일을 도모하면 완전한 멍청이가 되기 때문인데… 이는 산
수시山水詩를 읊으며 정치적 불만을 토로하던 사령운이 결국 반역죄로
죽임을 당했음을 잊지 말라는 경고와 다름없다.

번암 채제공의 금강산 시 「할성루감만이천봉」은 그의 나이 서른에
쓰였다.

그런데 채제공이 아무리 뛰어난 인물이었다고 하여도 이제 겨우 서
른의 초급 관료가 만이천봉 지역 선승들의 사정과 이들을 자극하여

정치 세력화하려는 정치가들의 작태를 어떻게 이토록 단정적으로 언급할 수 있었던 것일까? 1754년 정월 함경도 병마절도사의 보좌관인 북평사北評事로 부임한 채제공은 육진六鎭의 변경을 순시하며 강대국 청淸에 억눌린 조선의 현실에 비분강개하였는데… 돌아오는 길에 금강산 정양사에서 만이천봉을 보고 쓴 시가 전해오니, 서른 살에 쓴 「헐성루감만이천봉」의 전작 격이다.

早起憑欄始豁然 조기빙란시활연
洞雲寥廓日輪懸 동운료곽일륜현
虛明本体何曾損 허명본체하증손
依舊叢霄萬二千 의구총소만이천

채제공이 스물다섯에 쓴 「정양사」라는 시이다.
이 시에 대하여 일찍이 한국고전번역원 양기정 책임연구원은 다음과 같이 해석한 바 있다.

일찍 일어나 난간에 기대니 처음 시야가 툭 트이고
골짝 구름 피어오르는 드넓은 창공엔 해가 걸렸네
맑고 밝은 본체가 일찍이 손상된 적 있었던가
변함없이 하늘로 우뚝 솟은 일만이천봉이여

양 연구원의 해석에 의하면 위 시는 만이천봉의 숨 막히는 절경과 마주한 시인의 벅찬 감흥을 담아낸 것이 된다.
그러나 그렇게 읽고 넘기기엔 채제공이 선택한 시어詩語가 간단치 않다. 우선 양 연구원이 '시야가 툭 트이고'라고 해석한 '활연豁然'은 흔히 '넓은 모양'을 형용하는 말로 쓰이지만, 이는 『대학』의 '일단활연관통

언一旦豁然貫通焉(하나의 이치를 통해 모든 의문을 깨우침)'에서 유래된 것으로, '하나를 깨우치자 마치 장막을 걷어낸 듯 깨달음이 넓게 펼쳐짐'이란 의미이며, '일찍 조早'는 '아침 조朝'와 달리 '동틀 무렵[晨]'에 해당되는데… 정양사는 내금강에 위치한 탓에 늦은 아침이 되어서야 비로소 해를 볼 수 있다. 이는 결국 정양사에서 본 만이천봉 지역의 일출광경을 묘사한 것이 될 수 없다는 반증으로, 채제공의 위 시는 『대학』의 가르침을 골간 삼아 진리를 깨우치기 위한 올바른 인식론에 관하여 언급하고 있다고 하겠다.

조기빙란시활연 早起憑欄始豁然
동운료곽일륜헌 洞雲寥廓日輪懸
허명본체하증손 虛明本体何曾損
의구총소만이천 依舊叢霄萬二千

일찍이 흥기한 것을 난간 삼아 시작하길 하나의 깨달음을 통해 세상 만물의 이치를 깨우칠 수 있다고 하지만
금강산 골짜기를 가득 채운 구름 텅 비고 넓어 둥근 바퀴를 매달아 놓고 태양이라 하네
헛된 밝음을 근본과 몸으로 삼았으니 어찌 거듭되어온 손실이 아니랴
옛것에 의지한 채 옹기종기 모여 그대들만의 하늘을 이룬 만이천봉이여

세상에 변화하지 않는 것은 없으니, 오늘의 지식인은 오늘의 문제에 답할 수 있는 오늘의 학문(깨달음)을 이끌어낼 책무가 있다.

그러나 옛 학문에 기댄 채 오늘의 문제와 마주하는 안일함 탓에 많

은 문제들이 누적되고 있단다. 이에 채제공은 만이천봉 지역의 선승들이 금강산 골짜기를 가득 채운 구름 속에 갇혀 태양을 보지 못하고 법륜法輪(부처님의 가르침)을 매달아놓고 이를 태양이라 하고 있는데… 부처님의 가르침이 어두운 세상을 밝히는 빛이라 할 수는 있지만, 그렇다고 태양은 아니란다. 왜냐하면 부처님의 깨달음이란 결국 현상계를 통해 얻은 깨달은(빛) 것일 뿐 깨달음(태양) 자체는 아니고, 무엇보다 만이천봉 지역의 선승들 또한 부처님이 아닌 탓에 부처님의 깨달음을 온전히 전할 수도 없기 때문이란다. 이런 관점에서 보면 중이 깨달음을 얻는다는 것은 결국 부처님 말씀을 거의 부처님 수준에 가깝게 이해하게 되었다는 것일 뿐이니, 이는 역으로 매달아놓은 법륜도 선승들의 깨달음의 수준에 따라 달라지는 구조라 하겠다. 그럼에도 불구하고 헛된 밝음을 근본으로 삼고, 이를 바탕으로 몸을 만들면 당연히 그 쓰임 또한 헛된 것이 될 뿐인데… 이처럼 손실이 누적되고 있으니, 이것이 무엇 때문이겠냐고 한다. 아무리 번성하던 것도 효용을 다하면 사라지기 마련이건만, 변화하는 세상에 새로운 깨달음으로 불광佛光을 밝히지 못하고 있는 탓에 아무도 귀히 쓰고자 하지 않기 때문이다. 사정이 이러함에도 그저 옛것에 기댄 채 자기들끼리 옹기종기 모여 자신들만의 하늘을 이루고 있는 만이천봉 지역을 보고 있자니, 답답할 뿐이란다.

　사람은 누구나 저마다의 신념을 하늘 삼아 살아가기 마련이다. 그러나 방구석에만 머무르면 천장이 하늘이 되는 법이니, 만이천봉 지역을 별천지라 자랑하기에 앞서 만이천봉 지역에서 올려다본 손바닥만 한 하늘이 온 세상을 덮고 있는 넓고 넓은 하늘이 아님을 알아야 큰 쓰임을 얻지 않겠냐고 하였던 것이다. 스물다섯 젊은 채제공의 말의 무게를 실감하실 수 있는 기회가 되셨길 바란다.

　번암 채제공은 만이천봉 지역에 은거한 채 별천지를 만들고 있는 선승들을 향해 변화하는 세상에 부합하는 보편적 진리를 깨우쳐 쓰임을

얻지 못하면 고립된 존재로 전락하게 될 것이라고 하였다.

또한 경제적 지원을 약속하는 속세의 야심가들에게 현혹당해 그들의 정치놀음에 휘말리면 선승다움도 잃게 될 것이라 한다. 그렇다면 채제공은 만이천봉 지역 선승들에게 무엇을 기대하고 있었던 것일까? 정치 밖에서 부처님의 자비를 실천하는 일이다. 그러나 문제는 이를 실천하려면 만이천봉 지역을 벗어나 백성들 곁으로 다가서야 하는데… 앞서 살펴보았듯 삼연 김창흡을 비롯한 노론 강경파들은 금강산 승려들이 단발령을 넘지 못하도록 막고 있었으니, 이 또한 정치적으로 풀어주어야 할 문제 아닌가? 이 지점에서 쓰임은 쓰고자 하는 자의 손에 달린 것일까, 아니면 쓰임을 받고자 하는 자의 노력에 달린 것이라 해야할지 묻게 된다.

표암 강세황의 금강산 시

豹菴 姜世晃

번암 채제공이 정조 치세기의 대표적 명재상이라면 표암 강세황은 정조시대 조선 문예계를 이끌던 종장 격인 인물이었다.

채제공의 금강산 시를 읽었으니, 내친김에 표암 강세황의 금강산 시를 읽으며 정조 치세기의 금강산 불교계에 대한 인식을 살펴보도록 하자.

忙上高樓對亂峰 망상고루대난봉
乍看峭拔乍巃嵸 사간초발사롱종
何來海上群仙會 하래해상군선회
驚見天邊萬玉叢 경견천변만옥총

暮靄霏微多變態 모애비징다변태
霜楓點綴更脩容 상품점철갱수용
憑誰喚起黃公望 빙수환기황공망
千載毫端落妙蹤 천재호단락묘종

仙山夢想苦難親 선산몽상고난친

忽向樓頭見面眞 홀향루두견면진

未有詩篇能狀物 미유시편능장물

誰將繪事巧傳神 수장회사교전신

定知名下無處士 정지명하무처사

如向書中見古人 여향서중견고인

且引坡翁廬嶽例 차인파옹려악례

休將拙語取嘲嗔 휴장졸어취조진

표암 강세황의 금강산 시 「등헐성루登歇惺樓(헐성루에 올라)」이다.

위 시에 대하여 국립중앙박물관에서 표암 탄신 300주년 특별전을 열며 제작한 도록에 다음과 같은 해석이 붙어 있다.*

* 국립중앙박물관, 『표암 강세황』(2013), 291쪽.

높은 누대에 서둘러 올라 들쑥날쑥한 산봉우리 마주하니

이리 보면 힘찬 모습 저리 보면 험준한 모습일세

어찌하여 해상의 여러 신선들 모임에 왔던가

놀라서 하늘가 수많은 옥봉우리를 보네

저녁노을 어슴푸레 변화가 많고

서리 맞은 단풍 알록달록 다시 단장하네

누구에게 부탁하여 황공망을 불러내어

천년토록 붓끝에 오묘한 자취 남길까

신선의 산은 꿈속의 생각이라 직접 보기 어려운데

문득 누대 꼭대기에서 참모습을 보노라

경물을 잘 묘사한 시편이 아직 없으니

누가 그림을 그려서 교묘히 정신을 전하리

분명 명성 아래 헛된 선비 없음을 알겠으니

책 속에서 옛사람을 뵙는 듯하네

우선 여산의 참모습을 알 수 없다는 동파의 말을 끌어오니

옹졸한 말로 조롱과 꾸짖음을 당하지 말게나

위 해석에 의하면 표암은 일찍이 금강산 만이천봉의 빼어난 절경을 실감나게 표현해낸 작품을 본 적이 없는 탓에 소동파의 시구 '불식여산진면목不識廬山眞面目(여산의 진면목을 알지 못함)'로 대신하였으나, 혹여 비웃음을 당하지 않을까 걱정하고 있는 것이 된다.

그러나 위 해석은 직역에 근거하지 않은 의역과 해석에서 빠진 글자가 너무 많은 것이 문제이다. 한시漢詩 해석의 수준은 글자 한 자의 무게에서 비롯됨을 고려할 때 책임 있는 해석자라면 당연히 시를 구성하고 있는 모든 글자를 한 자도 빠뜨리지 않고 해석해야 함을 원칙으로 삼아야 할 것이다.* 생각해보라. 표암 강세황은 기로과耆老科 장원에 문신정시文臣庭試 장원 급제자였다. 이런 표암이 소동파의 '불식여산진면목'이 인간의 불완전한 인식론을 비유하는 시구임을 몰랐겠는가? 그런데 금강산의 절경을 실감나게 표현할 시편이 아직 없어서 이를 인용하고 있노라 하였다니, 이것이 말이나 될 법한 소리인가? 표암이 금강산 시를 읊으며 소동파의 '불식여산진면목'을 인용하고자 한다고 하였던 것 자체가 금강산의 절경을 노래하고자 쓰인 시가 아니라는 말과 다름없다.

급히 고루(헐성루)에 올라 어지러운 봉우리들을 마주보며

처음 살펴본 가파른 산을 뽑아 올리자 잠깐 사이 높은 산들이 줄

* 山水詩 특히 금강산 시의 경우 많은 해석자들이 풍경 묘사에 대한 선입견을 가지고 해석하는 경우가 많은데 … 山水詩에서 풍경 묘사는 비유의 일환일 뿐 풍경 묘사 혹은 풍경이 주는 감흥을 전달하는 것에 목적을 두고 있지 않으며, 漢詩의 수준이 높아질수록 구사된 詩語가 개념 글자에 가까워지는 탓에 글자 한 자를 놓치면 詩意를 놓치기 십상이니, 해석에서 빠지는 글자가 없어야 한다.

지어 나타나네

어찌 해상에서 찾아와 신선의 회합에 끼어들어 무리를 이루는가

놀라 바라본 하늘가엔 옥이 총총히 모여 만 개가 되었네

언뜻 읽으면 바쁜 여정에 쫓긴 표암이 서둘러 헐성루에 올라 마주 보이는 만이천봉 지역의 절경을 감상하는 것으로 오해하기 십상인 부분이다. 그러나 문제는 두 번째 시구 '사간소발사롱종乍看峭拔乍龍嵸'을 어떻게 해석할 것인가이다.

'잠깐 사乍'는 '별안간' 혹은 '처음'이란 뜻으로 쓰이고, '볼 간看'은 '시간을 두고 변화의 추이를 관찰함'이란 의미를 내포하고 있으니, 사간乍看이란 '잠시 변화의 추이를 살펴봄'이란 의미가 된다. 그런데 '사간소발乍看峭拔'이라 하였으니, 이는 결국 '잠시 변화의 추이를 살펴보다가 (만이천봉 가운데) 가파른 봉우리를 선택하여 뽑아 올렸다'는 뜻이 되는데… 문제는 이어지는 글자가 '사롱종乍龍嵸'이라 하였다는 것이다. 왜냐하면 흔히 '롱종龍嵸'은 '가파르고 높은 산'의 형용으로 쓰이지만 어원을 살펴보면 그 의미가 간단치 않기 때문이다.

『상림부上林賦』에 '숭산촉촉 롱종최외 崇山矗矗 龍嵸崔巍'라는 말이 나온다. '숭산이 우뚝 솟아 곧고[直] 의로움[義]을 세우자 이를 따르는 높은 산들의 산맥을 이루었다.'는 뜻이다. 이는 결국 표암이 '사간소발 사롱종'이라 하였던 것은 '처음부터 관심을 두고 변화의 추이를 살펴봐온 가파른 봉우리를 뽑아 올리자 잠깐 사이에 높은 산들이 줄지어 산맥을 이루었네…'라고 하였던 셈이 된다.* 무슨 말인가? 『상림부』에서 숭산이 곧고 의로움의 비유로 쓰였듯 표암의 「등헐성루」 또한 만이천봉의 절경을 읊은 것이 아니라 비유의 일환으로 쓰였다는 뜻으로, 이 지점에서 표암이 왜 만이천봉을 주목하고 있었던 것인지 윤곽이 그려진다. 만이천봉 지역의 선승들 중에서 곧고 의로운 자를 발탁하여 그를

* '乍看峭拔乍龍嵸'의 '뺄 발拔'을 '뽑아 올림', 다시 말해 '선택하다[選]' '발탁拔擢하다'라는 뜻으로 해석하였다. 『漢書』 '今復拔擢 備内朝臣(오늘 다시 발탁함은 장차 조정 대신으로 쓰고자 준비함이니…)'.

중심으로 만이천봉 지역 선승들을 곧고 바른 길을 걷도록 만들고자 하였다는 의미이다. 그런데 이어지는 시구가 '하래해상군선회何來海上群仙會'라 하였으니, 이는 결국 만이천봉 지역에 동해안 지역 승려들이 모여들어 무리를 이루길래 놀라 하늘가를 바라보니 만 개의 봉우리가 모여 있더란다.

'경견천변만옥총驚見天邊萬玉叢'.

이것이 무슨 의미일까? 상식적으로 표암이 정양사 헐성루에서 만이천봉 지역을 살펴보는 가운데 갑자기 만이천봉이 생겨났을 리는 없다. 그렇다면 이는 만이천봉 지역엔 내금강의 선승들뿐만 아니라 동해안 유점사 소속 암자들이 섞여 있었던 것이라 여겨지는데… 문제는 표암이 이를 미처 염두에 두지 못하고 있었다는 것이다.

> 때늦게 피어오른 아지랑이가 변하여 눈이 날릴 조짐에 제각기 태
> 도를 달리하고
> 점점이 연결되어 있던 단풍나무 간단한 예물과 함께 다시 얼굴을
> 내미네
> 누구에게 의탁해야 (자신의 존재를) 다시 환기시킬 수 있겠는가 황
> 공망이여
> 천 가지를 실은 붓끝에 아름다운 발자취를 그려주시게

표암은 늦게나마 (만이천봉 지역에) 화기애애한 분위기가 조성되었으나, 뒤늦게 유점사 소속 암자들이 나름의 주장을 하며 끼어들자 다시 냉랭하게 분위기가 바뀌었고, 이에 추위가 다가오는 조짐을 간파한 자들은 저마다 처한 입장에 따라 태도를 바꾸고 있다고 한다.[暮靄霏微多變態]*

* 靄는 '아지랑이가 피어오르는 모습'으로 靄靄라 하면 화기애애한 모습을 일컫는 말이 된다.

도대체 무슨 일이 벌어졌던 것일까?

'풍신楓宸'이란 말이 있다.

한漢나라 궁전에 단풍나무를 많이 심은 것에서 유래된 말로 '국왕이 거처하는 곳'이란 뜻으로 쓰인다. 그런데 표암의 다음 시구가 '상풍점철갱수용霜楓點綴更脩容'이니, 이는 결국 서리 맞은 붉은 단풍(전직 관료)이 간단한 예물과 함께 청탁을 하러 찾아왔다는 의미 아닌가? 그렇다면 전직 관료 출신들이 왜 만이천봉 지역 선승들 사이에 끼어 은거하고 있었던 것이며, 그들은 또 누구였던 것일까? 결론부터 말하면 정쟁에서 밀려난 정치가들, 특히 남인南人계 인사들이 만이천봉 지역에 산재된 유점사 소속 암자에 몸을 의탁하고 있었던 것이다. 승려들과 달리 이들은 복권을 꿈꾸며 만이천봉 지역의 암자에 몸을 의탁한 채 하루하루 버티고 있었건만, 모처럼 찾아온 화기애애한 분위기가 싸늘하게 식어버렸으니, 그들이 어찌해야 하겠는가? 또다시 진절머리 나는 추운 겨울을 만이천봉 지역의 암자에서 버텨내야 할 일에 망연자실해하던 그들은 고심 끝에 표암을 찾아와 청탁을 하였던 것이다. 그래서 이어지는 시구가 '빙수환기황공망憑誰喚起黃公望'이 된 것으로, '누구에게 의탁하여야 사라져가는 기억을 상기시킬 수 있겠는가 황공망이여'라고 하더란다.

무슨 말인가? 잊혀진 존재는 죽은 것과 다름없으니, 국왕의 기억에서 사라져버린 자신의 존재를 상기시켜 회생의 기회를 잡을 수 있도록 부탁한다고 하더란다. 그런데 이 지점에서 주목할 것은 그들이 표암을 황공망에 비유하였다는 점이다. 물론 이는 표암이 고위 관료이자 명망 높은 문인화가였던 탓에 원대元代의 대표적 문인화가 황공망에 빗댄 것이라 하겠으나, 황공망의 그림들이 몽고족에게 나라를 빼앗긴 한족漢族의 독립운동과 연관되어 있음을 감안해보면 그 의미가 간단치 않다.

정조 7년(1783) 표암 강세황은 조부와 부친에 이어 정1품 이상의 고위 관료들만 들어갈 수 있는 기로소耆老所에 들어가게 되었다.

환갑이 되어서야 영조의 배려로 미관말직 능지기(영릉참봉寧陵參奉)가 될 수 있었던 그가 불과 10년 만에 정2품 한성부 판윤漢城府尹(현 서울시장 겸 서울고등법원장 겸 서울 고등검찰청 검사장)까지 초고속 승진한 놀라운 결과였다. 표암이 오랜 야인 생활을 할 수밖에 없었던 것은 그의 부친 백각白閣 강현姜鋧 (1650-1733)이 신임사화 때 노론계 정치인들을 다스린 일로 영조께서 즉위하자마자 노론에 의하여 삭출되었던 탓에 관직에 나갈 엄두도 낼 수 없었기 때문이었다. 그러나 영조에 이어 왕위에 오른 정조께선 노론을 견제하기 위하여 그에게 날개를 달아주었으니, 천리마도 주인을 못 만나면 소금 수레나 끌어야 하는 것이 정치판의 생리라 하는지도 모르겠다.

정치가 표암 강세황의 이력을 대충 살펴보았으니, 이제 앞서 언급하였던 만이천봉 지역에 은거 중인 전직 관료[霜楓]가 왜 표암을 황공망에 비유하였던 것인지 다시 생각해보자. 그들 또한 노론에 의하여 관직을 잃고 만이천봉 지역에 은거하게 되었기 때문이다. 간단히 말해 노론의 탄압에 오랜 야인 생활을 할 수밖에 없었던 표암이 누구보다 자신들의 억울함을 잘 알고 있지 않느냐고 하였던 것이다. 그래서 이어지는 시구가 '천재호단락묘종千載毫端落妙蹤'이다. '그대의 붓끝에 나의 벼슬길이 달렸으니, 부디 나의 아름다운 발자취를 그려주어 국왕께서 낙점(승락)하시도록 도와주시길…'

그들도 세상이 바뀌었다고 만이천봉 지역에 은거 중인 전직 관료들이 모두 재발탁될 수 없음을 잘 알고 있었기에 서둘러 청탁에 나섰던 것인데… 그들 생각엔 적어도 1/10은 구제받을 수 있을 것이라 기대하고 있었던가 보다.* 그렇다면 표암은 이에 대하여 어떻게 생각하였던 것일까?

* 豹菴의「登歇惺樓」는 連作詩로 4편의 시는 유기적으로 의미체계가 연결되어 있다. 그런데 첫 수의 驚見天邊萬玉叢과 둘째 수의 千載毫端落妙蹤을 비교해보면 萬이 千이 되었음을 확인하실 수 있을 것이다. 이는 1/10은 재등용해줄 것이라 기대하며 은거자들이 청탁을 해 왔다는 의미를 함축하고 있다.

신선의 산에서 헛된 꿈을 꾸고 있는 자를 가까이하기 어려워 괴롭 던 차에/
무심결에 향한 헐성루에서 (나를) 향한 참모습을 보게 되었으나/
아직 시편을 얻지 못한 탓에 (국왕께 올릴) 장계에 능히 올릴 만한 인물인지 확신이 서지 않네/
누가 장차 형식을 갖춰 정신을 온전히 옮기는 일을 공교히 하려나

만이천봉 지역에 은거 중인 전직 관료의 청탁을 받고 보니 그들의 사정을 모르는 바 아니지만, 그렇다고 가까이할 수도 없어 괴롭던 차에 무심결에 헐성루에서 만이천봉 지역을 살펴보던 중 자신을 향하고 있는 참된 얼굴을 발견하게 되었단다.

흔히 인재를 찾는 자는 그만그만한 자들뿐, 빼어난 인재가 없다고 한숨을 쉰다. 그러나 넓고 넓은 세상에 어찌 빼어난 인재가 없겠는가? 단지 선택권을 지닌 자가 소극적으로 주변을 살피거나 찾아오는 사람 중에서 고르려 할 뿐, 적극적으로 숨은 인재를 찾아 나서려 하지 않는 탓에 찾지 못하는 경우가 태반이다.

물론 쓰임을 얻고자 하는 자는 적극적으로 자신을 드러내야 한다. 그러나 문제는 숨은 인재는 가공하지 않은 원석과 같아 자신이 지닌 잠재적 능력을 모르고 있는 경우가 많다는 것이다. 이는 결국 숨은 인재를 찾아내려는 적극적인 노력과 숨은 인재를 알아보는 안목 그리고 숨은 인재를 가공해낼 수 있는 능력을 갖춘 자만이 빼어난 인재를 곁에 둘 수 있다는 뜻이기도 하니, 좋은 물건을 구하려면 발품을 팔아야 하는 법이라 하는지도 모르겠다. 표암은 정양사에 앉아 찾아오는 사람들을 만나보니 쓸만한 인재는 없고, 사적 감정을 자극하며 청탁해 오는 자들 때문에 골치가 아프던 차에 정양사 앞 헐성루에 올라 건너편

만이천봉 지역을 한 발 더 다가서서 살펴보니 다듬어지지 않은 원석이 눈에 들어오더란다. 그런데 이어지는 시구가 '미유시편능장물未有詩篇能狀物'이라 하였으니, '국왕에게 천거할 만한 인물인지 아직 확신할 수 없지만…'이란 전제를 달아두었다.* 그렇다면 표암은 국왕께 인재를 천거하기에 앞서 무엇을 확인하고자 하였던 것일까? 표암은 이에 대하여 '수장회사교전신誰將繪事巧傳神(그 누가 장차 회사를 공교히 하여 정신을 전할 수 있으랴)'라고 하였는데… 이 시구에 내포된 의미를 정확히 읽어 내려면 먼저 『논어·팔일論語·八佾』편에 나오는 '회사후소繪事後素'의 뜻을 명확히 해둘 필요가 있다.

> 자하가 (공자께) 질문하길 『시경·위풍』 「석인碩人」에 '어여쁜 미소 얌전하구나 아름다운 눈매로 뒤돌아보네 새하얀 바탕에 예쁘게 꾸미려고 해야 할 텐데… 아'라는 시구가 나오는데, 왜 이렇게 말하고 있는 것입니까? 라고 묻자 공자께서 '회사후소繪事後素'이리라, 라고 대답하셨고, 이에 자하는 '예후호禮後乎'**

라고 하였다는 대목에서 유래된 유명한 말이다. 그런데… 문제는 '회사후소'에 대한 해석이 아직도 분분하다는 것이다. 혹자는 '먼저 바탕을 희게 한 후 예쁘게 꾸미는 것'이라 하고, 혹자는 반대로 '먼저 예쁘게 꾸민 후 바탕을 희게 정리하는 것'이라고 주장한다. 그림을 그리는 일에 국한시키면 전자의 주장이 타당한 듯 보이지만, 문제는 이 대목이 교육의 효과에 대하여 언급하며 예를 든 것일 뿐, 그림 그리는 방법에 대하여 말씀하신 것이 아닌 까닭에 '회사후소'를 교육의 관점에서 보면 후자의 주장이 옳다. 왜냐하면 교육[繪事]을 통하여 본질의 변화[後素]를 이끌어낼 수 없다면 교육 무용론이 되기 때문이다.

흔히 늑대를 길들여도 늑대의 야생 본능은 변하지 않는다고 한다.

* 흔히 '있을 유有'는 '없을 무無'의 반대개념으로 쓰이지만, 有는 '~을 취하여 내 것으로 지님(取, 得, 保)'이란 의미를 내포하고 있는 글자이다. 이는 결국 '未有詩篇'은 '시편이 아직 없다'가 아니라 '아직 시편을 취하지 못한 상태', 다시 말해 '아직 온전한 시편을 완성하지 못하였음'이란 뜻으로, 아직 국왕에게 천거할 만큼 확신이 서지 않았다는 의미가 된다.

** '子夏問曰 巧笑倩兮 美目盼兮 素以爲絢兮 何謂也. 子曰 繪事後素 曰 禮後乎'

물론 늑대의 본성이 단기간에 바뀔 수는 없다. 그러나 늑대를 길들여 생겨난 것이 개이지만 개는 늑대가 아니고, 교육으로 인간의 본성을 변화시킬 수 있다고 믿기에 인성 교육이란 말도 있는 것 아니겠는가? 그렇다면 공자께서 '회사후소'라고 대답하시자 자하가 '예후호禮後呼'라고 한 부분은 어떻게 해석해야 할까? 회사繪事(꾸미는 일)는 예禮에 해당하니 '예(교육/형식)가 행해진 후 부르는 것이죠?'라고 하며 공자님의 말씀에 동의하였던 것이다. 이에 대한 논의는 기회가 있을 때 다시 언급하기로 하고, 일단 표암의 시구부터 마저 해석해보자.

수장회사교전신誰將繪事巧傳神
어느 누가 장차 예禮를 익혀[誰將繪事] 정신을 온전히 전하는 일
[傳神]에 훌륭한 솜씨[巧]를 보이려나*

* '傳神'은 '傳神寫照'의 준말로 東晉 時代 顧愷之가 초상화론을 언급하며 소위 '인물의 정신을 그림에 옮기는 일'에 가치를 둔 畵論에서 비롯된 것이다. 이는 표현 대상의 객관적 묘사보다 '~답게' 그려낼 것을 요구한 격인데… 훗날 南齊의 화론가 사혁謝赫은 이는 필경 사실의 왜곡으로 이어지게 될 것이라고 지적한 바 있다.

『논어·학이』 편에 '여절여차 여탁여마 如切如磋 如琢如磨(용도에 맞게 자르고, 다듬고, 쪼아내고, 갈아내듯)'이란 말이 나온다.

공자께서 쓰임을 얻고자 하는 자는 쓰임에 적합하도록 스스로를 변모시켜야 한다고 말씀하신 부분인데… 쓰임에 적합하게 스스로를 변모시키는 일이란 결국 예禮(형식)를 통해 자신(본질)을 다듬어내는 것과 다름없다. 이는 역으로 표암이 '그 누가 장차 회사(형식)를 공고히 하는 것으로 정신을 온전히 옮기랴…'라고 하였던 것 또한 아무리 빼어난 인재라 하여도 예禮(형식)를 통해 쓰임에 적합하도록 스스로를 변모시킬 수 없다면 무용지물이란 뜻이 된다.

흔히 '심성과 달리 행동이 거칠어 오해를 사는 경우가 많다'고 한다. 그러나 설사 오해에서 비롯된 것일지라도 잡음은 잡음이고, 이런 자는 중히 쓰고 싶어도 잡음 때문에 망설이게 마련인데… 문제는 예禮를 가식적이라 여기는 사람이 의외로 많다는 것이다. '보기 좋은 떡이 더 맛

있다'고 한다. 떡도 보기 좋은 것을 고르건만, 쓰임을 얻고자 하는 자가 자신의 생각을 전하는 일에 정성을 들이지 않으면 성의가 없다며 거들떠보지도 않기 십상이다. 이런 까닭에 일찍이 공자께선 '예禮를 모르면 설 수가 없다'라고 하셨던 것이리라. 하지만 그럼에도 불구하고 표암 강세황은 국왕에 대한 충성심과 예禮를 익힌 단풍나무(만이천봉 지역에 은거 중인 전직 관료) 대신 다소 거칠고 정제되지 않은 은거자를 주목하였으니, 이는 역으로 그의 자질을 높이 평가하였길래 과연 변화를 이끌어낼 수 있을지 걱정도 하였던 것이라고 하겠다. 이에 표암은 만이천봉 지역에 은거 중인 빼어난 처사의 능력을 귀히 쓰고자 적극적인 설득에 나섰던 것인데… '중이 제 머리 못 깎는다'고 하지만, 그것도 머리를 깎아달라는 부탁을 전제로 언급될 수 있을 뿐이라고 한다.

> 확고히 정립된 지식과 이름 아래서 초야에 묻혀 조용히 사는 처사
> 는 없으니/
> 이는 그들이 향한 서책 중 옛사람이 발견한 것과 마찬가지라 하였네/
> 여기에 더해 소동파의 '여산의 진면목을 알지 못하네'라는 시구를
> 예를 들어도/
> 서산대사의 졸렬한 가르침을 조롱하며 화까지 내는구나

표암은 만이천봉 지역에 은거한 채 학문을 닦고 있던 선비에게 '그대의 학문이 확고한 지식에 도달하였다면 이를 세상에 이롭게 쓰이도록 나서야 함이 마땅하건만, 어찌 은거를 고집하는가?'라며, '이는 그대가 공부해온 서책 또한 옛 선인들이 깨달은 바를 세상에 이롭게 쓰고자 서책으로 남긴 덕택이니, 그대의 학문 또한 세상에 이롭게 쓰이도록 해야 하는 것도 마찬가지 이치'라고 설득해보았지만, 마음을 바꾸려들지 않더란다. 이에 소동파의 시구까지 인용하며 거듭 설득해봐도 요지부

동이더란다. 표암이 무슨 말을 하였는지 구체적으로 알고자 하면 '정지명하무처사定知名下無處士'가 무슨 뜻일지 가늠해봐야 한다.

'정지定知'를 글자 그대로 읽으면 '정해진 지식'이란 뜻이 되고, 이어지는 '명하名下'를 '이름 아래'로 해석하면, '정지명하'란 '이미 알려진 학문(기존의 학문)에 대한 지식으로 이름난…'이란 의미가 되는데… 문제는 이런 자를 표암이 그토록 설득하고자 정성을 다했을지 의문이 든다. 왜냐하면 학식이 아무리 높아도 그것이 널리 알려진 기존 학문의 범주에 머물러 있다면 다소 수준 차는 있겠지만 그런 학자는 조선팔도에 널려 있고, 무엇보다 변화하는 세상에 큰 도움이 되지 않기 때문이다. 이런 관점에서 표암이 은거 중인 선비를 벼슬길로 이끌어내고자 재차 삼차 설득하였던 것은 그의 학문 세계가 기존 학문의 범주에 다를 뿐만 아니라 나름의 체계와 설득력을 지닌 것으로 판단하였기 때문이었을 것이다. 그렇다면 이는 성리학性理學을 국시國是로 삼고 있던 조선 왕조에 변화를 줄 만한 새로운 학설, 다시 말해 성리학에 대한 새로운 견해와 관계된 것이 아니었을까? 왜냐하면 조선 왕조의 국시를 바꿀 수는 없지만, 성리학에 대한 이론을 재정립하는 것은 가능하고, 새로운 학설을 통해 새로운 정치이념과 정책을 이끌어낼 수도 있기 때문이다. 사실 조선시대 붕당사를 살펴보면 결국 성리학에 대한 해석의 차이에서 비롯된 것이었고, 표암이 활동하던 정조 치세기의 개혁정치 또한 성리학에 대한 새로운 견해(학설)를 기반으로 추진할 수밖에 없었기 때문이다.

이런 관점에서 읽으면 '정지명하定知名下'란 '기존 성리학과 다른 새로운 학설로 (만이천봉 지역에서) 명성이 자자함'이란 뜻이 되고, '무처사無處士'는 '새로운 학설을 정립한 선비가 세상을 외면하고 은거하는 경우는 없음'이란 의미라 하겠다. 그렇다면 이어지는 시구 '여향서중견고인如向書中見古人'의 서책과 고인은 구체적으로 어떤 책과 누구를 지칭하는 것일까?

'같을 여如'를 접속사 혹은 문장부사로 읽어 앞 시구와 연결시켜 해석해보면 『논어』를 떠올릴 수 있을 것이다. 왜냐하면 공자의 학설은 변화하는 시대에 맞춰 삼경三經을 재해석하여 정립시킨 것이고, 『논어』가 쓰인 것도 공자의 학설을 통해 현실정치의 변화를 이끌어내기 위함이었기 때문이다. 이는 결국 '그대가 읽은 『논어』 속 옛사람(공자)이 자신의 학설을 현실정치에 적용시키고자 얼마나 노력하였는지 보지 못하였는가? 유가의 선비가 학문에 매진하는 것은 자기만족이나 지적 유희를 위한 것이 아님을 공자님의 행적이 증명하건만, 그대는 어찌 은거를 고집하며 세상을 외면하고자 하는가?'라고 설득하였던 것이다. 한마디로 선비는 자신의 학문적 성과물이 세상에 이롭게 쓰이도록 노력해야 할 의무가 있다고 하였던 것인데… 그럼에도 불구하고 은거를 고집하자 표암은 급기야 소동파의 시구까지 인용하며 세상에 대한 관점을 바꿔보라고 하였단다.

横看成嶺側成峯 횡간성령측성봉
遠近高低各不同 원근고저각부동
不識廬山眞面目 불식여산진면목
只緣身在此山中 지연신재차산중

소동파의 위 시에 대하여 흔히

비스듬히 보면 능선이 되고 옆에서 보면 봉우리 되고
멀게, 가깝게, 높게, 낮게 볼 때마다 제각기 다르네
여산의 참모습을 알기 어려운 것은
단지 이 몸이 이 산속에 있기 때문이네*

* '横看成嶺側成峯'에 담긴 의미를 정확히 읽고자 하면 먼저 '가로 橫橫'과 '곁 측側'을 명확히 구분해주어야 한다. '가로 橫橫'은 '세로 종縱'의 반대개념이니 '橫看'이란 '시선을 가로로 옮겨가며 추이를 살펴봄'이란 의미가 되고, '곁 측側'은 '~의 측면' 혹은 '~의 곁[傍]'이란 뜻으로, 산봉우리의 측면을 일컫는 것이 된다. 그런데 여산의 봉우리를 사람이 만들어낸 것이 아니니 成嶺과 成峯은 결국 관찰자가 여산의 산세를 보며 임의로 산봉우리와 고갯마루를 정한 결과 어떤 것은 산이 되고 어떤 것은 고개가 된 것이란 의미로, 이때 '이룰 성成'은 '~을 하고자 할 성成', 다시 말해 '할 위爲'와 같은 뜻이 된다.

라고 해석하곤 한다. 그러나 이 시는 인간이 어떤 사물이나 사안을 인식하는 방식의 불완전성에 대하여 지적하고자 쓰인 것이다. 소동파는 '여산의 산봉우리들을 살펴본 후 저곳이 고갯마루라고 하지만, 이는 그 고갯마루가 관찰자 임의로 정한 산봉우리 곁에 있기 때문'이라고 한다. 이는 결국 특정 지점을 고갯마루라 하는 것은 특정 시점에서 바라본 산세(지형)를 전제로 내린 결론인 까닭에 전제가 바뀌면 결론도 달라지기 마련이란 의미로, 관찰자의 시점에 따라 산세의 흐름이 달라지듯 관찰자가 옳다고 믿는 인식 기준 또한 그저 개인적 관점인 까닭에 일반론이 될 수는 없다고 하였던 것이다. 소동파는 이에 불완전한 인식 기준을 통해 온전한 여산을 인식하는 것은 구조적으로 불가능한 일이건만[不識廬山] 사람들은 여산의 한 면만 보고[面目] 이를 여산의 참모습[眞]이라 한단다. 그러나 이는 단지 인연에 따라 여산의 깊은 산속에 몸을 두게 된 탓에 그렇게 인식하게 된 것일 뿐[只緣身在此山中]이란다. 한마디로 범주 안에 갇힌 자는 범주 밖을 추론할 수 있을 뿐 범주 밖을 확인할 수 없다는 뜻이다.

소동파의 「제서림벽題西林壁」에 내포된 의미를 살펴봤으니, 이제 이를 통해 표암이 만이천봉 지역에 은거 중인 선비에게 무슨 말을 하였던 것인지 가늠해보자.

금강산에 은거한 채 바깥세상에 대하여 이러쿵저러쿵하는 것은 지금 바깥세상에서 벌어지고 있는 현상을 직접 보고 판단한 결과가 아니라 바깥세상에 대한 기억과 풍문을 듣고 엮어낸 추론일 뿐이다. 이는 곧 추론이 틀린 것이라면 은거의 명분 또한 잘못된 것이라는 뜻이 되는데… 문제는 금강산 밖으로 나가 실상을 직접 확인할 수 있음에도 여전히 추론을 은거의 명분으로 삼는 것은 애써 진실을 외면한 채 자신이 만들어낸 세상에 갇혀 살고자 하기 때문으로, 이런 사람은 눈앞

에 펼쳐진 현실도 환상이라 부정하기 마련이란다. 왜냐하면 이런 사람은 현실(진실)과 마주할 수 없을 만큼 과거에 겪은 어떤 큰 충격에 사로잡혀 있는 탓에 현실 자체가 두려움이기 때문이다. 이런 관점에서 표암이 마지막 시구를 '휴장졸어취조진休將拙語取嘲嗔'이라 하였다는 것은 많은 생각을 하게 만든다. 표암의 마지막 시구를 읽으려면 먼저 '휴장休將'이 무슨 뜻으로 쓰인 것인지 따져볼 필요가 있다.

'휴장休將'을 글자 그대로 읽으면 '휴식을 취하고 있는 장수'라는 뜻이 되지만, 문제는 문맥이 연결되지 않는다. 왜냐하면 금강산에 은거 중인 선비를 '휴장'으로 읽으면 간곡한 설득에도 끝내 옹졸한 핑계만 대며[拙語取] 끝내 세상에 나가길 거부하는 선비를 향해 표암이 경멸과 함께 욕을 퍼붓는[嘲嗔] 것이 되는데… 설득에 실패했다고 욕을 퍼대는 추한 모습을 군이 써넣었을지 의문이 들기 때문이다. '말씀 어語'는 '윗사람이 아랫사람에게 가르침을 주거나 지시를 내리는 말'로 '말씀 언言'과 그 쓰임이 다른 글자이다. 이는 '휴장졸어休將拙語'의 '휴장'이 아랫사람에게 지시를 내리거나 가르침을 주는 높은 지위에 있는 사람이란 의미가 되는데… 그가 누구일까? 이 시의 무대가 금강산임을 감안해보면 떠오르는 인물이 하나 있다. 임진왜란 때 팔도의 사찰에 격문을 보내 의승병義僧兵을 일으키도록 한 서산대사 휴정休靜이다.

표암은 서산대사 휴정에서 '쉴 휴休'자를 따오고, 서산대사가 의승병의 우두머리임에 착안하여 '장수 장將'자를 붙였던 것이다. 그런데 문제는 금강산에 은거 중인 선비가 서산대사 휴정의 격문을 '졸렬한 지시[拙語]'라며, '경멸하고 비난[嘲嗔]'하였다는 것이다.

'살생을 금한 부처님의 가르침을 어기고 승려들을 피 튀기는 전장으로 내몰아 얻은 것이 무엇인가? 중도 조선 백성이니 나라를 구하는 의로운 싸움에 나서야 한다는 위정자들의 꼬임에 넘어가 의

승병이란 미명하에 수많은 제자들을 죽음으로 내몰고 결국 얻은 것이라곤 지워지지 않는 핏자국에 울부짖는 미친 중들로 금강산 골짜기를 가득 채운 것뿐 아닌가? 세상이 이러할진대 설사 나의 학설로 국정의 쇄신을 도모한들 뿌리가 내릴 리 만무하고, 공연히 분란만 일으켜 죽어나가는 자만 생겨날 것이다. 뜻이 아무리 좋아도 안 될 일을 종용하는 것은 무책임한 일이자 죄로 갈 일이니 더 이상 종용하지 마시길…'

인간의 삶은 신념에 따라 그 모습이 결정되곤 한다.

그러나 신념이란 것도 일종의 경험의 산물인 까닭에 신념의 크기는 경험의 크기에 비례하기 마련이며, 일반적으로 간접경험은 직접경험보다 자극의 강도가 약하다. 이런 까닭에 방구석에 틀어박혀 서책만 뒤적이는 사람은 세상 풍파를 몸으로 겪어낸 사람과 달리 열정이 없고, 열정이 없으니 행동하려 않는 것이 문제이다. 생각해보라. 공자께선 위정자들이 자신의 학설을 쉽게 받아들일 것이라 생각하며 흙먼지 자욱한 세상을 향해 나섰던 것일까? 오죽하면 공자를 향해 '안 되는 줄 알면서도 무모한 짓을 하는 자'라며 혀를 끌끌 차던 은자들의 이야기가 『논어』에 쓰여 있겠는가? 서산대사 휴정은 또 어떠한가? 문정왕후文定王后의 8년 수렴청정 동안 모처럼 조선 불교계에 불어온 훈풍이 문정왕후의 죽음과 함께 순식간에 삭풍으로 바뀌는 것을 몸으로 체험한 분이다.* 이런 서산대사가 조선의 정치 지형과 생리를 몰라 의승병을 일으키라는 격문을 보냈겠는가?

세상에는 비난받을 것을 알면서도 기꺼이 악역을 맡는 사람이 있는 반면 반드시 해야 할 일임을 알면서도 몸을 사리는 자도 있는데… 대체로 후자는 비겁자이거나 방관자 혹은 기회주의자인 경우가 대부분이다. 소위 유가의 선비라는 자가 뻔히 버려질 것을 알면서도 위기에

* 西山大師 休靜은 조선 불교계에 훈풍이 불던 明宗 치세기에 잠시 시행된 僧科에 합격한 후 兩宗判事까지 올랐다. 이는 승과는커녕 度牒(국가에서 발행한 승려의 신분증)조차 받을 수 없었던 여타 승려들과 달리 조정에서 공인한 직위에 올랐던 것인데… 서산대사는 文定王后에 의하여 정치판에 끌려나온 普雨스님이 문정왕후 사후 귀양지 제주에서 杖殺되는 비참한 말로를 누구보다 잘 알고 있었으니, 어떤 형태로든 정치판에 엮이는 것을 피하고자 양종판서 직책을 버리고 山門에 은거하게 된다. 이런 서산대사가 격문을 쓰며 고심하지 않았으랴만, 그것이 최선이라 여겼길래 그리하였던 것이리라.

빠진 국가를 구하고자 종교적 신념까지 저버리며 의승병의 봉기를 지시한 서산대사 휴정의 행위를 비난하다니… 이런 자에게 더 이상 무엇을 기대할 수 있단 말인가?

비로봉에 오르는 대가

―

표암 강세황은 일흔여섯이 되어서야 소문으로만 듣던 금강산을 직접
보게 되었다.

　한 번이라도 이름을 들어본 조선 후기 문예인치고 금강산 그림이나
시문 한두 편 남기지 않은 자 드물고, 행세깨나 하는 자들의 술자리엔
금강산 유람기가 감칠맛 나는 안주인 양 등장하던 시절이었건만, 자타
공인 정조 치세기의 예원의 총수 격인 표암 강세황이 일흔여섯이 되어
서야 금강산을 찾았다는 것은 차라리 일흔여섯이 될 때까지 애써 금
강산을 찾지 않았다고 하는 것이 더 옳을지도 모르겠다. 표암은 「유금
강산기遊金剛山記」에서 '산에 다니는 것은 고상한 일이지만, 금강산을
구경하는 것은 제일 저속한 일이다.'라는 말과 함께 그 이유를 밝히길

　'…여러 사람들이 가는데 곁다리로 따라가 구경한 것이 무슨 신선
　이 사는 곳에나 다녀온 것처럼 자랑질을 해대며 금강산에 못 가본
　사람은 사람 축에도 못 끼는 것처럼 분위기를 몰아가는 탓에 주

눅들기 싫은 자들이 너도나도 앞다투어 유행처럼 금강산 유람에

나서는데, 이는 천박하기 그지없는 일이기 때문….'

이라 하였다.

이 말은 곧 금강산 유람을 자랑하며 위화감을 조성하는 천박한 세태에 동참하기 싫어 일흔여섯이 되도록 금강산을 찾지 않았다는 말과 다름없지 않은가? 그러나 그럼에도 불구하고 그 또한 금강산 여행을 마친 후《풍악장유첩楓嶽壯遊帖》을 남겼으니, 이를 어떻게 설명하여야 할까? 이에 대하여 미술사가들은 표암의 장남 인(僙) 이 금강산 인근 고을 회양淮陽의 부사府使가 되어 내려가 있었던 탓에 아들도 만나볼 겸 겸사겸사 금강산 여행에 나서게 되었다고 한다. 물론 그것도 이유라고 할 수 있을 것이다. 그러나 앞서 읽은 표암의 금강산 시 「등헐성루」가 『풍악장유첩』에 실려있는 것으로 판단 컨데 과연 그가 일흔 여섯 노구를 이끌고 금강산을 찾은 것이 유람을 위한 것이었을지 의문이 든다.

왜냐하면《풍악장유첩》에는 「등헐성루」 이외에도 그의 금강산 여행목적을 가늠케 하는 또 다른 금강산 시가 수록되어 있기 때문이다.

欲入名山久未能 욕입명산구미능
公齊枯坐似高僧 공제고좌사고승
西山霜葉圍紅錦 서산상엽위홍금
還笑毘盧費遠登 환소비로비원등

위 시에 대하여 '표암 탄신 300주년 기념 특별전'을 열며 국립중앙박물관에서 발간한 도록에 다음과 같은 해석이 첨부되어 있다.

금강산을 유람하고자 하였으나 오래도록 가보지 못하고
관사에 홀로 앉아 쓸쓸히 앉아 있네
온 산의 서리 맞은 낙엽 붉은 비단처럼 감싸니
비로봉 높은 곳까지 오르는 것이 도리어 우습다

이는 표암이 오랫동안 금강산 유람을 하고 싶어 하였지만, 연로한 나이 탓에 비로봉까지 오르는 것을 포기하고 금강산 중턱에서 발길을 돌렸는데… 관사에 돌아와 생각해보니 금강산의 절경은 산 중턱에 있건만, 굳이 힘들게 비로봉 정상까지 오르려 하는 것이 우습지 않냐고 하였다는 이야기가 된다. 그러나 위 시를 이런 식으로 해석하게 된 것은 이 시 앞에 쓰여 있는 글

'장유풍악유소대將遊楓嶽有所待 구미득수久未得遂 독좌군각심각
무료獨坐郡閣甚覺無憀 음성일절吟成一絶'

을 표암이 위 시를 쓰게 된 동기(이유)로 읽었던 탓이니, 먼저 이 부분을 앞서 언급한 도록에 쓰여 있는 해석을 옮겨보자.

금강산을 유람하고자 하였으나 기다려왔는데 오래 이루지 못했다.
관사에 홀로 앉아 무료해서 시를 읊는다.

국립중앙박물관의 위상에 걸맞지 않은 어처구니없는 해석에 얼굴이 화끈거린다.
이치에 맞지 않는 해석도 해석이지만, 무엇보다 표암은 분명 '무료無憀(원망함이 없음)'라 하였는데, 이를 어떻게 '무료無聊(흥미 있는 일이 없어 심심하고 지루함)'의 의미로 읽을 수 있다는 것인지 묻고 싶다. 그건

그렇고… 표암은 위 금강산 시 앞에 왜 이 시를 쓰게 된 이유를 써넣었던 것일까? 굳이 그 동기를 써넣어야 할 만큼 별다른 내용도 없건만, 거의 동일한 내용을 반복하여 써넣었다는 것이 쉽게 납득이 가지 않는다. 표암의 학문 수준을 고려할 때 여기에는 필경 이유가 있을 법한데… 그것이 무엇일까?

결론부터 말해 표암은 금강산 시에 내포된 시의詩意에 쉽게 접근하지 못하도록 시 앞에 얼핏 보면 같은 내용으로 착각하게 만드는 글을 써넣는 방법으로 물꼬를 틀어버렸던 것이다. 생각해보라. 표암의 금강산 시는 '욕입명산구미능欲入名山久未能'으로 시작된다. 대다수의 해석자들이 '금강산을 유람하고자 하였으나 오래도록 가보지 못하고'라는 의미로 읽어왔던 그 부분이다. 그러나 표암은 '명산名山'이라 하였을 뿐, 금강산을 지칭하는 수많은 이름이 있음에도 이를 사용하지 않았다. 단지 해석자들이 임의로 '명산'을 금강산으로 바꿔 읽었던 것인데… 이는 금강산 시 앞에 사족처럼 붙여둔 문장 속에서 '풍악楓嶽'이란 단어를 먼저 읽었기 때문일 것이다. 다시 말해 앞선 문장에 쓰인 '풍악'을 전제로 뒤에 쓰인 금강산 시의 '명산名山'이 금강산이 되었던 셈이라 하겠다. 그러나 문제는 앞서 쓰인 문장(전제)과 뒤이어 쓰인 시가 같은 내용이라면 굳이 전제를 세울 필요가 없다는 것이다. 이 지점에서 표암이 금강산 시 앞에 써넣은 문장을 제대로 읽은 것인지 의문이 든다.

'장유풍악유소將遊楓嶽有所?… 소所?… 대구待久?… 구久?… 미득수未得遂… 독좌군각獨坐郡閣…'

'장차 풍악을 유람하고자 이곳을 취하여?… 이곳[所]?… 기다린 지 오래되었으나… 오래도록[久]?… 아직 뜻을 이루고자 나아가지 못하여… 홀로 군각에 앉아…'

표암은 분명 '장유풍악유소將遊楓嶽有所 대구미득수待久未得遂'라고 하였으나, '유소有所'를 빼고 해석한 탓에 문맥을 놓쳐버린 것이다.

무슨 말인가? 표암이 '이곳을 취하여[有所]'라고 한 '이곳[所]'은 이어지는 문장에 쓰인 '군각郡閣(회양 고을의 망루)'에 해당된다. 이는 결국 표암이 금강산 여행길에 잠시 회양 관아에 머문 시간을 '대구待久(오래도록 기다림)'라 한 셈이 되는데… 대체 얼마나 오랫동안 기다렸길래 '오랠 구久'자를 써넣었던 것일까?* 길어야 사나흘 안팎일 것이다. 그러나 그 정도라면 '머무를 류留'나 '엉킬 체滯', 그도 아니면 '오래 머물 엄淹'자를 쓰는 것이 적합함을 표암이 몰랐을 리는 없다. 어디서 잘못된 것일까?

한문漢文 해석에서 가장 신경써야 할 부분은 주어를 잡는 일에 있다. 한문은 주어가 생략된 경우가 태반인 까닭에 해석자가 문맥을 따져가며 주어를 정확히 잡아주지 못하면 엉뚱한 해석이 되기 때문이다. 이런 관점에서 표암이 쓴 위 문장에서 발견되는 논리적 결함(당시 상황과 맞지 않고 선택한 글자도 적합하지 않음)은 표암의 문장력 때문이 아니라 해석자가 주어를 잘못 잡은 탓이라 여겨진다. 왜냐하면 표암이 금강산 여행길에 회양 관아에서 그린 〈피금정披襟亭〉이란 작품에 제화시題畫詩를 쓰며 이 그림을 그리게 된 경위를 함께 기록해두었는데… 그 첫머리에 '무신추戊申秋(무신년 가을) 여과금성지피금정余過金城之披襟亭(나는 금성 고을 피금정을 지나가게 되었다)'라는 식으로, 날짜와 주어를 분명히 명시해두고 있기 때문이다. 이는 표암이 고위 공직자로 많은 공문서를 다루며 몸에 밴 습관이다. 그런 표암이 일부러 주어를 생략한 채 애매모호한 글을 썼는데… 그 글이 같은 금강산 여행길에 쓰인 것이라니 이상하지 않은가? 그간 해석자들은 표암이 쓴 글이니 깊이 생

각해보지 않은 채 표암을 주어로 잡고 해석해왔던 탓에 당시 상황과 문맥이 어긋나게 되었던 것이다.

> 장차 풍악에서 유설하고자 이곳에서 기다린 지 오래되었건만〔將遊楓嶽有所待久〕아직 그 기회를 얻지 못하였다〔未得遂〕. 홀로 고을의 누각에 버티고 앉아 심지어 깨달음을 얻게 되었다며 원망하지 않는다고 하더니〔獨坐郡閣甚覺無憀〕다음과 같은 시를 지어 읊더라〔吟成一絶〕…

무슨 말인가?

표암이 금강산 여행길에 만난 어떤 지방관에게 조정에서 일해볼 생각이 없냐고 묻자 그가 답하길 이곳에서 큰 깨달음을 얻었으니 이곳으로 좌천된 것을 원망할 생각이 없다며 다음과 같은 금강산 시를 지어 속마음을 읊더란다. 이는 결국 이어지는 금강산 시가 표암의 작품이 아니라 금강산 인근 고을로 좌천된 어느 지방관이 읊은 시를 표암이 옮겨 적은 것으로 해석되어야 한다는 뜻이다.

> 명산에 들어가고 싶지만 오래도록 지체됨은 아직 능력이 부족하기 때문이니〔欲入名山久未能〕공관의 서재에 마른 나무인 양 버티고 앉아 마치 고승처럼 지내야 하리〔公齋枯坐似高僧〕. 서산의 서리 맞은 단풍나무가 붉은 비단을 두른 격이니〔西山霜葉圍紅錦〕돌아갈 때 웃고자 비로봉까지 멀리 오르는 비용을 치르고 있다오〔還笑毘盧費遠登〕.*

명산名山을 금강산으로 읽으면 '욕입명산구미능欲入名山久未能'은 '금강산 유람에 나서고 싶은 마음은 굴뚝같지만, 오래도록 그럴 능력을

* '欲入名山久未能'의 '名山'은 『시경』이래 조정의 상징으로 쓰인 山, 그중에서도 이름난 山인 중앙정부의 조정을 의미하며, 久未能은 久次(오래도록 지위가 오르지 못함)와 같은 뜻이 된다. 『漢書』 '以耆老久次 轉爲大夫(늙은이가 되도록 승진하지 못하게 하고 제자리를 맴돌게 함은 대부로 두고자 함이다)'.

갖추지 못해 아주 가보지 못하였음'이란 뜻이 된다. 물론 금강산 유람을 동네 뒷산 오르듯 할 수는 없다. 그러나 아무리 그렇다고 하여도 금강산 인근 지방관이 오래도록 금강산 유람을 해보고 싶어 하였으나, 금강산 유람에 나설 능력을 아직 갖추지 못한 탓에 가보지 못하였다니, 이유치곤 너무 궁색하지 않은가? 그렇다면 이를 어떻게 이해하여야 할까? 금강산 인근 지방관이 언급한 '명산'이란 금강산이 아니라 조정의 비유였던 것이다.

'조정에 들어가고 싶지만[欲入名山] 아직 그럴 능력을 갖추지 못해[未能] 오래도록[久] 그 꿈을 이루지 못하였다.' 이에 모자라는 능력을 채우기 위하여 관사에 틀어박혀 좌선 중인 선승처럼 지내고자 한단다[公齊枯坐似高僧]. 그렇다면 관사에 틀어박혀 마른 나무처럼 버티고 앉아 있는 것이 어떻게 명산名山(조정)에 들어갈 수 있는 능력을 키우는 일이 될 수 있다는 것일까?

유혹에 흔들리지 않는 굳건한 모습을 보일 필요가 있었기 때문이다. 그래서 이어지는 시구가 '서산상엽위홍금西山霜葉圍紅錦'이라 하였던 것인데… 서산西山(지는 해와 함께하고 있는 정권)의 서리 맞은 나뭇잎[霜葉]이 아무리 곱다고 한들 이는 머지않아 소멸하게 될 정권에 빌붙어 비단을 두르고 있는 격이란다. 이는 결국 머지않아 소멸될 정권에 빌붙어 높은 관직을 얻는 것보다는 다음 정권에 기내를 걸겠다는 뜻인데… 이어지는 시구가 더욱 가관이다. '환소비로비원등還笑毗盧費遠登', 지금 자신이 관사에 틀어박혀 선승처럼 지내고 있는 것은 언젠가 웃으면서 조정으로 돌아가 정승·판서가 될 때를 위한 비용을 미리 치르고 있는 중이란다. 무슨 말인가?

정조의 즉위와 함께 지방관으로 좌천된 어떤 노론계 인사가 곰곰 생각해보니, 자신이 노론의 핵심 세력이었다면 아무리 노론의 위세가 꺾였다고 하여도 멀리 금강산 인근 고을까지 좌천되는 일은 없었을 것이

나, 이 지경에 처하게 된 것은 자신이 노론의 핵심 세력이 아니었기 때문이더란다. 이에 노론의 핵심에 다가서려면 노론 지도부가 주목할 만한 짓을 하며 인지도를 높일 필요가 있고, 어려움에 처한 조직일수록 조직원의 충성도를 강조하기 마련이니, 어려움 속에서도 유혹에 흔들리지 않는 모습을 보이는 것으로 훗날을 위해 투자하겠다고 하였던 것이다. 예나 지금이나 정쟁이 심해질수록 강경파의 목소리는 커지고, 합리적 온건파는 회색분자로 몰리기 쉬운 법이니, 나라는 뒷전이고 당파의 이익을 위해서라면 못 할 짓이 없는 자들을 영웅시하는 풍조가 만연하기 마련이다.

정조 13년(1789) 11월 그믐 표암 강세황은 당시 회양부사였던 장남 인(億)에게 다음과 같은 편지를 급히 보낸다.

금강산(그림) 초본 10여 장을 펼쳐 다른 그림의 하도下圖(밑그림)를 제작하기 위한 자료로 쓰고자 벽壁(億의 장남)이 직접 가져가겠다며 말하길 '일전에 승지 조이중趙彛仲이 찾아와 (국왕께서) 잠시 교육용으로 쓰고자 하신다는 뜻을 전하였다'고 한다. 이것이 비록 (완성되지 않은 낱낱의) 초본이거나 못쓰게 된 종이일지라도 결코 보내지 않으면 안 될 터이니, 편지를 받는 즉시 사람을 시켜 올려보내거라. 초열흘 사이에 국왕의 뜻에 답을 올려야 하니, 지체없이 즉시 보내도록…

이에 회양부사 인(億)은 그해 12월 4일 '지난달 그믐밤 보내신 편지를 받았습니다'라고 회신하였고, 12월 7일 표암은 다시 장남 인에게 답장하길

금강산 초본은 제때 받았다. 머뭇거릴 시간이 없어 즉시 보낸 것을

강세황, 〈학소대〉, 《풍악장유첩》,
국립중앙박물관

강세황, 〈학소대〉, 《풍악장유첩》,
국립중앙박물관

그대로 국왕께 올렸다. 그나마 (기한에 맞출 수 있어) 다행이다. 큰
본은 비록 금강산 그림의 초본과 다르지만, 이를 (낱낱의 초본) 올
리게 된 탓에 마땅히 조 승지와 어찌할 것인지 함께 상의하여야…

라고 하였다.

정조께서는 왜 표암이 금강산 여행을 다녀온 이듬해 갑자기 금강산
그림의 초본을 보자고 재촉하셨던 것일까? 더욱이 교육용으로 쓰고
자 하셨다는데… 완성된 작품도 아니고 금강산 그림을 그리기 위한 자
료들(낱낱의 초본들)이 무슨 교육용 자료가 될 수 있다는 것일까? 그 이
유를 정확히 알 수 없지만, 정조께서 완성된 금강산도가 아니라 초본
을 보시고자 하신 것은 금강산의 전경을 감상하기 위함이 아니라 무언
가 다른 것을 보고자 하셨던 것이 아닌가 한다. 왜냐하면 표암은 금강
산 여행 중 마침 금강산 여행에 나선 단원 김홍도를 만났으며, 단원은
이때의 금강산 유람을 통해 《해동명산도첩海東名山圖帖》을 제작하였기
때문이다. 다시 말해 정조께서 금강산의 절경을 감상하시고자 하신 것
이라면 표암은 전문화가인 단원의 화첩을 추천하였을 텐데… 정조께
선 완성된 작품도 아니고 그림을 그리기 위해 모아둔 초본(자료)을 보
시겠다고 하셨을 리는 없기 때문이다.

그렇다면 혹시 정조께서 보고자 하신 것은 표암이 금강산 여행길에 직접 보고 느낀 어떤 정치적 사안에 대하여 가감 없는 표암의 견해를 듣고자 하셨던 것이 아니었을까? 이런 관점에서 보면 국왕의 뜻을 거역할 수 없어 금강산을 그리기 위하여 모아놓은 초고를 급히 올릴 수밖에 없었지만, 차후 조趙 승지承旨와 함께 이를 무엇에 쓸지 의논하겠다며 회양의 장남에게 보낸 편지의 내용이 설명된다. 한마디로 표암은 불안해하는 장남에게 방법을 찾고 있으니 크게 걱정하지 말라고 하였던 것이다. 필자의 행보가 조금 빠른 듯하니, 이쯤에서 당시 상황을 잠시 정리해보자.

국왕의 명을 받은 표암은 금강산 유람을 빙자하여 관동 지방의 동향을 파악하기 위한 여행길에 나서게 되었다.

그런데 여행 중에 만나본 노론계 인사들의 완강한 태도를 접하며 뿌리 깊은 노론의 힘을 새삼 실감하였을 것이다. 이에 표암은 이 문제를 어떻게 다루어야 할지 판단이 서지 않아 국왕께 올려야 할 현황 보고서 격인 금강산도가 아직 완성되지 않았다며 차일피일 미루고 있었던 것이다. 그러나 한 해가 지나도록 표암의 보고서가 올라오지 않자 정조께선 급기야 그냥 초고를 보자며 재촉하시니, 표암은 정치적 파장을 고려하며 수위 조절을 할 틈도 없이 그동안 모아둔 자료(초고)를 그대로 올릴 수밖에 없게 되었던 것이라 여겨진다.

경종 때 신임사화를 다스린 일로 부친 강현姜鋧이 노론의 표적이 되었던 탓에 환갑이 되도록 야인 생활을 할 수밖에 없었던 표암이 부친에 이어 또다시 노론의 표적이 될 만한 일에 얽히게 된 격이었으니, 낭패가 아닐 수 없었을 것이다. 이 무렵 표암의 불안감을 엿볼 수 있는 대목이 『표암유고豹菴遺稿』에 쓰여 있다. 남산 아래로 집을 옮기고 가능한 한 세상의 이목을 피해 조용히 말년을 보내고 있던 표암에게 간혹 사람들이 '삼대가 기영耆英(기로소에 드는 영예)에 네 아들이 모두 현명

* '人或曰: 三世耆英 四男俱
顯 晚來降福爲一時豔羨 府
君謙謙不有以示不自安之色'.

함을 갖추었으니 뒤늦게 찾아온 복에 모두가 부러워한다고 하면 거듭 겸손한 태도를 보이며 불안한 기색을 보였다.'*라고 한 부분이다.

표암의 불안함은 오래지 않아 현실이 되었다.

맏아들 인(儐)이 회양부사 재임 시 부정이 있었다는 탄핵을 받고 귀양살이 중 허무하게 세상을 뜬 것이다. 자식을 앞세워 보낸 충격에 시름시름 앓던 표암 또한 두 달 후 '창송불로蒼松不老 학록제명鶴鹿齊鳴' 8자를 남기고 세상을 떠났으니, 정조의 재촉에 금강산 그림 초본을 올린 지 불과 일 년여 만에 일어난 일이었다. 그런데 표암의 유언 격인 '창송불로 학록제명'이 무슨 뜻일까? 흔히 이를 '푸른 소나무는 늙지 않고 학과 사슴이 일제히 운다'라고 해석하는 경우가 많다. 그러나 문제는 푸른 소나무가 늙지 않는 것과 학과 사슴이 일제히 우는 것이 무슨 상관이 있다는 것인지 인과성이 불분명하다는 것이다. 표암은 '푸른 소나무가 늙지 않고 울창하니 학과 사슴이 일제히 성토하는구나'라고 하였던 것이다. 무슨 말인가?

『시경』 이래 소나무는 제후 혹은 권신權臣, 학은 선비, 사슴은 승려의 비유로 쓰였으며, 이들은 모두 십장생十長生에 속한다. 또한 '제명齊鳴'은 '제성토죄齊聲討罪(여러 사람이 일제히 한 사람의 죄를 꾸짖음)'을 간략히 줄인 '제성齊聲'과 같은 뜻으로, 이는 곧 '노론이 여전히 위세를 떨치고 있어[蒼松不老] 노론의 눈치를 보고 있는 금강산 지역의 선비와 승려들이 일제히 회양부사(표암의 장남)를 성토하며 일어났고, 이 때문에 자신의 맏아들이 귀양 가서 억울한 죽임을 당하였다.'라는 이야기를 숨겨두었던 것이다. 학과 사슴이 위풍당당한 소나무의 눈치를 보며 자신의 맏아들을 사지로 몰아넣은 것은 그렇게 행동해야만 울창한 소나무 곁에서 오래 살아남을 수 있음을 잘 알고 있었기 때문이다. 노론의 권세가 이러할진대 표암이 어찌 행동해야 하겠는가? 치밀어 오르는 울화와 자책 속에서도 남은 후손들에게 화가 미칠까 봐 마지막 유언조

차도 은밀한 어법 속에 뜻을 감추어야 하는 것이 엄혹한 당쟁 시대의 생존법이었던 것이다.

공자께서는 역사서 대신 『시경』 읽기를 즐기시며, 『시경』은 역사서와 달리 꾸밈없이 솔직하기 때문이라 하셨다.*

이는 『시경』은 역사서에서 볼 수 없는 당시 사람들의 속마음이 담겨 있어 인간의 마음을 깊이 이해할 수 있으며, 정치란 인간의 마음 다시 말해 인간에 대한 이해를 바탕으로 하여야 한다고 믿었기 때문이다. 이런 관점에서 옛사람들이 남긴 문예작품은 역사적 기록보다 때론 당시 상황을 더 깊이 들여다볼 수 있는 기회를 제공한다고 할 것이다. 물론 이를 위해선 옛사람들의 어법에 따라 읽으려는 노력이 필요한 일이긴 하다. 그래서 일찍이 공자께선 「주남」과 「소남」을 배우지 않으면 벽 앞에 서 있는 격이라 하셨던 것이니, 공자님의 시절에도 옛사람의 글을 읽고 뜻을 정확히 가늠하는 것은 쉬운 일이 아니었던가 보다. 『시경』이 역사서와 달리 '솔직하다' 함은 비유를 통하여 뜻을 전하는 문예 형식을 취하고 있었기 때문에 가능한 일이었다. 이는 역으로 문예작품을 감상함에 비유 체계를 이해하지 못하면 수박 겉껍질만 핥는 격이니 당연히 밍밍할 수밖에 없건만, 수박을 쪼개는 방법을 모르는 학자들 때문에 수박은 맛보지도 못한 채 연신 '달고 시원하다'고 해야 하는 사람들을 보고 있자면 딱하다 못해 안쓰럽기까지 하다.

* 『論語·爲政』의 '子曰: 『詩』三百 一言蔽之 曰 思無邪'에 대한 일반적 해석은 '『시경』 300편을 한마디로 개괄하면 생각이 순수하다는 것이다.'라고 한다. 그러나 필자는 이 부분을 '『시경』의 300편의 시는 모두 詩意를 가리고 있지만(비유로 이루어져 있지만) 생각을 사악하게 속이려 함이 없다.'라는 의미로 읽는 것이 옳다고 생각한다.

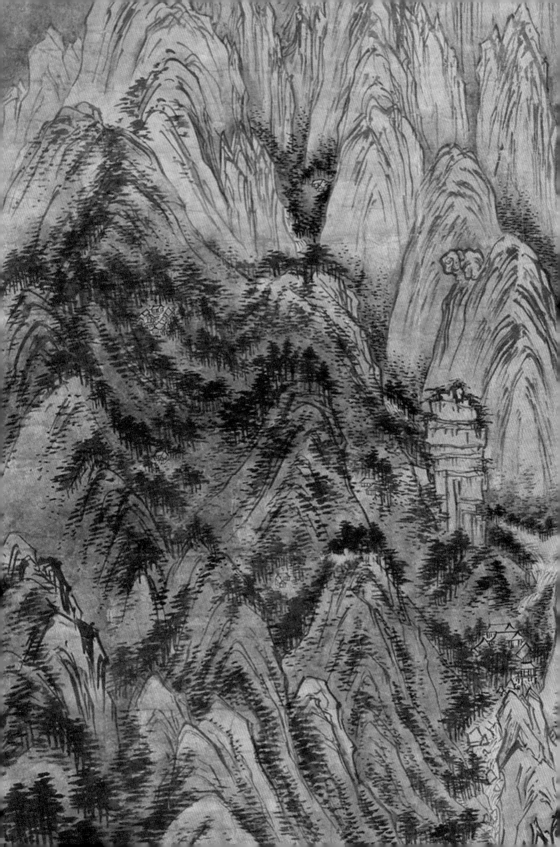

2부

〈금강전도〉

오늘날 우리는 금강산을 봄, 여름, 가을, 겨울 계절별로 나눠 금강金剛, 봉래蓬萊, 풍악楓嶽, 개골皆骨이라 달리 부르곤 한다.

그러나 이는 금강산 유람이 일반화된 19세기 무렵부터 그렇게 부르기 시작한 것일 뿐, 겸재가 금강산 그림을 그릴 당시에는 오늘날과 사정이 달랐다. 금강산이란 이름이 널리 통용되기 시작한 것은 금강산을 방문한 고려 태조 왕건 앞에 담무갈보살曇無竭菩薩이 나타났다는 전설을 널리 퍼뜨리며 비롯되었다. 이는 담무갈보살의 비호를 받는 왕건의 이미지를 부각시켜 고려 건국에 우호적인 여론을 이끌어내려는 정치적 의도 하에 고려 태조 왕건과 담무갈보살이 만났다는 전설이 필요하였기 때문으로, 그 무대가 된 산의 이름 또한 불교식 이름으로 불리게 되었던 것이다.*

그러나 불교의 나라 고려가 멸망하고 성리학의 나라 조선이 들어서면서 유가의 선비들은 고려 태조 왕건과 담무갈보살의 전설이 깃든 고려 불교의 성지 금강산의 상징성을 지우고자 의도적으로 풍악산楓嶽山

* 고려시대 화가 魯英의 〈담무갈보살도〉를 자세히 살펴보면 금강산에서 담무갈보살을 만난 王建이 납작 엎드려 경배를 드리는 모습 옆에 太祖라고 쓰여 있다. 이는 세속의 권력보다 종교(불교)의 위상이 높다는 뜻이자 불교계의 도움으로 민심을 얻었기에 왕건이 고려를 건국할 수 있었다는 의미이기도 하다. 작품 좌측 하단의 승려의 모습과 왕건의 모습을 비교해봐도 쉽게 알 수 있는 것으로, 납작 엎드린 왕건과 달리 지장보살과 마주한 승려(노영 자신)는 사뭇 당당한 모습이다. 이는 부처님의 가르침을 전하는 승려로서의 자부심만큼은 국왕보다 높았다는 의미이자 그만큼 고려 불교의 위상이 높았다는 반증이라 하겠다.

노영, 〈담무갈·지장보살현신도〉, 흑칠목판금니,
21.5×10.5cm, 국립중앙박물관

노영, 〈담무갈·지장보살현신도〉, 부분도

이라 부르기 시작하였으니, 이후 금강산은 담무갈보살이 머무르고 있
는 불교의 성지에서 화려한 가을 단풍으로 유명한 산이 되어버렸다.

그 산을 금강산이라 일컫는 것은 『장경藏經』의 설을 빌린 것이다.
『장경』에 의하면 금강산은 '동해의 팔만유순八萬有旬의 곳에 만이
천 담무갈이 항상 그 가운데 머문다.'라고 하였으니, 풍악楓嶽을
말한 것이 아니다.… 풍악을 일컬어 금강산이라 하는 것은 풍악의
기이하고 빼어난 자태를 사랑하기 때문인가, 아니면 금강이란 가
설假設을 사모하고자 함인가. 온 세상 사람들이 끊임없이 분주히
달려가길래 내가 변박辯駁하려 한 지 오래였다.… 만약 모든 상相
은 상相이 아니며, 진眞도 가假도 모두 공空일 뿐이라고 주장한다
면 내가 변론할 바는 아니나….

고려 말 조선 초의 문신 하륜河崙(1347-1416)은 승려들이 풍악산을 담무갈보살이 머물고 있다는 금강산이라 부르고 있지만, 이는 불경佛經의 내용과도 일치하지 않는 것으로, 믿고 싶어 하는 자들이 만들어 낸 허명虛名일 뿐이라고 한다. 이는 하륜뿐만 아니라 조선시대 선비들의 공통된 입장으로, 선비된 자들에게 금강산은 금기어와 다름없었다. 그러나 어찌된 영문인지 겸재 정선의 그림 속엔 풍악楓嶽이란 이름보다 금강金剛이란 이름이 자주 보인다. 평소 선비를 자임해온 겸재가 금강산이란 이름 속에 내포된 의미를 몰랐을 리도 없고, 조선 선비들이 금강산이란 이름 대신 의식적으로 풍악산이라 부르는 이유를 몰랐을 리도 없건만, 이것이 어찌된 것일까? 세상의 모든 이름은 나름의 의미와 함께 통용됨을 고려할 때 이는 설명이 필요한 부분이라 하겠다. 불교에 대한 인식이 하륜이 활동하던 조선 전기와 달리 겸재가 활동하던 조선 후기엔 느슨해졌던 탓이었을까? 그러나 송강松江 정철鄭澈(1536-1593)의 「관동별곡」을 읽어보면 '영중營中이 무사하고 시절이 3월인제 화천花川 시내길이 풍악楓嶽으로 뻗어 있네'라고 하였으니, 그렇다고 할 수도 없다. 왜냐하면 조선 선비들 사이에서 금강산이 널리 회자되기 시작한 것은 누가 뭐래도 송강 정철의 「관동별곡」에서 비롯된 것이기 때문이다.

「관동별곡」에 의하면 강원도 관찰사에 제수된 송강이 금강산을 찾은 것은 봄꽃이 한창인 3월이었다. 그러나 송강은 분명 '풍악'이라 하였으니, 오늘날의 기준으로 보면 봄 금강산을 가을 금강산이라 한 셈이된다. 이는 당시 금강산의 공식 명칭이 오늘날과 달리 풍악산이었기 때문이다. 송강 정철과 겸재 정선 사이에는 불과 100여 년의 시차가 있을 뿐이다. 또한 송강은 노론의 뿌리 격인 서인의 중심인물이었으니, 노론 강경파 장동 김씨들의 전폭적 후원을 받고 있던 겸재의 금강산에 대한 인식 또한 송강과 맥을 같이한다고 봐도 크게 무리는 없을 것이다. 그

렇다면 겸재의 그림 속에 송강과 달리 '풍악'이란 이름 대신 '금강'이란 이름을 써넣게 된 것은 금강산의 절경을 담아내고자 함이 아니라 금강산 불교계를 주제로 다룬 작품임을 명시해둘 필요가 있었던 탓이 아니었을까? 이런 관점에서 보면 겸재가 처음 금강산을 다녀온 후 엮어낸 화첩 이름을 《신묘년풍악도첩辛卯年楓嶽圖帖》이라 정한 것과 달리 이 화첩에 수록된 개별 작품들에 〈단발령망금강斷髮嶺望金剛〉, 〈금강내산총도金剛內山總圖〉라는 제목을 붙이게 된 이유가 설명된다. 화첩 이름을 《신묘년풍악도첩》이라 한 것은 당시 조선에서 불리던 금강산의 공식 명칭(지명)을 따른 것이고, 개별 작품에 '금강'이란 제목을 써넣은 것은 해당 작품이 특별히 풍악산을 금강산이라 부르는 부류, 다시 말해 풍악산에 둥지를 틀고 있는 불교계와 관련된 작품임을 명시해두고자 하였기 때문이라 여겨지는 부분이다.

겸재가 그려낸 금강산 그림들에는 거의 대부분 사찰들이 함께하고 있다. 물론 이는 금강산에 사찰들이 많고, 그 사찰들이 금강산 여행을 위한 거점으로 쓰였기 때문이라 할 수도 있다. 그러나 아무리 그렇다고 하여도 단원 김홍도를 비롯한 여타 화가들이 남긴 금강산 그림들과 비교해볼 때 겸재의 금강산 그림에는 지나치게 많은 사찰들이 빼곡히 그려져 있는 탓에 마치 사찰을 그려 넣기 위하여 금강산을 그린 것이 아닌가 하는 생각이 들 정도이다. 예를 들어 겸재가 합죽선에 그린 〈정양사正陽寺〉라는 작품을 살펴보면 작품의 주제인 정양사 이외에도 만이천봉에 깃든 사찰들이 빼곡히 그려져 있는 것을 확인할 수 있을 것이다.

정양사의 헐성대는 만이천봉을 한눈에 조망할 수 있는 명소로, 이곳에 오르는 자는 당연히 기기묘묘한 만이천봉의 모습에 시선을 두게 마련이다. 그러나 겸재의 시선은 만이천봉의 다채로운 모습이 아니라 만이천봉 지역에 산재된 사찰들을 향하고 있으니, 이상한 일이 아닐 수

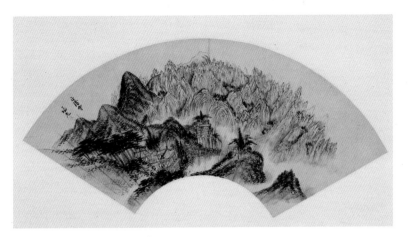

〈정양사〉, 지본담채, 61×22.2cm, 국립중앙박물관

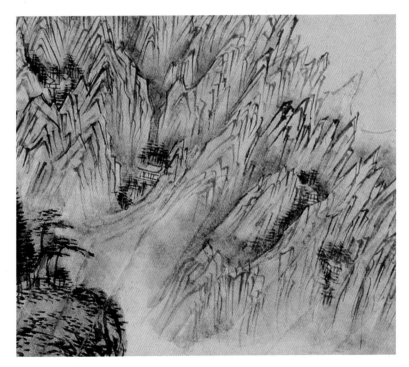

〈정양사〉, 지본담채, 61×22.2cm, 국립중앙박물관, 부분도

없다. 상식적으로 특정 대상에 시선이 머문다는 것은 그것이 관심의 대상이거나 관심의 대상이 되었기 때문일 것이다. 더욱이 이 작품은 합죽선에 그려져 있는데… 합죽선에 그림을 그려본 사람은 누구나 알겠지만 촘촘히 접힌 선면扇面 탓에 마치 울퉁불퉁한 화면에 선을 긋는 듯한 어려움이 따르기 마련이다. 이런 까닭에 합죽선에 세밀한 그림을 그려 넣는 것은 평평한 화면에 그리는 일반적인 그림과 달리 많은 공력이 들 뿐만 아니라 효과적이지도 않다. 그러나 겸재는 부챗살과 선면이 만들어낸 좁은 공간을 이용하여 도합 6곳에 사찰을 그려 넣었으니, 이는 작심하고 그려 넣은 것이라고밖에 할 수 없을 것이다. 그렇다면 겸재는 왜 이렇게까지 공력을 들여 만이천봉 지역에 숨어 있는 암자들을 그려 넣었던 것일까? 반드시 그려 넣어야 할 이유가 있었기 때문일 것이다. 그러나 문제는 겸재가 독실한 불교 신자였다는 말은 들어본 적이 없으니, 이를 신앙심과 연결시킬 수도 없다.

겸재는 항상 선비임을 자임해왔고, 그런 겸재가 금강산 여행을 할 수 있게 된 것은 노론 강경파 장동 김씨 집안의 삼연 김창흡 덕택이었다. 다시 말해 유가의 선비를 자임해온 겸재는 기본적으로 정치인이고, 겸재를 금강산으로 이끈 삼연은 노론 중에서도 골수 노론에 해당되는데 … 그들이 무엇 때문에 만이천봉 지역에 산재된 암자들을 주목하고 있었겠는가? 한마디로 만이천봉 지역의 암자들이 노론의 성치 행보와 무관하지 않았기 때문이다. 이런 관점에서 접근해보면 겸재의 금강산 그림에 유독 사찰이 많이 그려져 있는 이유와 작품 제목에 '풍악'이란 이름 대신 '금강'이란 이름이 왜 쓰이게 된 것인지 비로소 설명이 된다. 금강산 불교계를 정치적 관점에서 예의주시하고 있었던 것이다.

〈금강전도〉에 태극이

金剛全圖 太極

내금강 전경을 그린 겸재의 그림들은 하나같이 금강천을 경계로 내금강의 대표적인 큰 사찰 장안사, 표훈사, 정양사가 위치한 토산 지역과 만이천봉 지역으로 나뉘어 있는 모습을 하고 있다.

또한 겸재는 두 지역의 차이를 분명히 하고자 내금강의 대표적 큰 사찰이 위치한 지역엔 농묵의 점을 찍어 수목이 무성한 흙산의 특징을 강조하고, 만이천봉 지역은 선묘를 통해 뾰족뾰족한 바위산의 특성을 살려주는 것으로 두 지역의 차이를 극명하게 대비시켜두었는데… 그 대표적인 예가 국보 제217호 〈금강전도金剛全圖〉이다.

오늘날 겸재의 〈금강전도〉가 세간에 널리 회자되게 된 것은 작품성도 작품성이지만, 오주석吳柱錫 선생이 이 작품 속에서 태극 형상을 이끌어낸 덕택으로, 작품에 스토리가 더해진 결과라 하겠다.

정선은 『주역』의 대가답게 호기롭게도 금강산 뭇 봉우리를 원으로 묶어버렸다. 그리고 반씩 쪼개어 태극을 빚어냈다. 맨 아래 짙

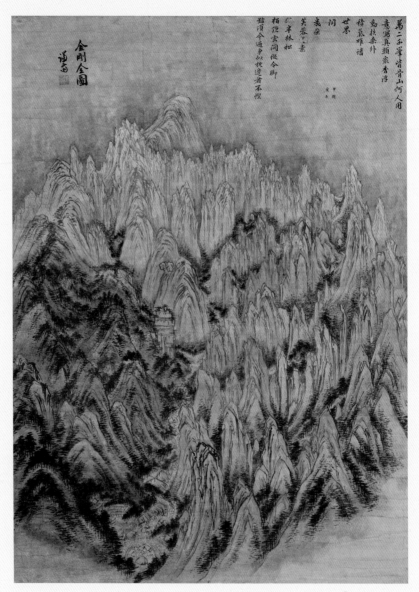

정선, 〈금강전도〉, 94.5×130.8cm, 지본수묵담채, 1734, 국립중앙박물관

은 장경봉에서 중앙의 만폭동을 지나 소향
로봉 대향로봉을 거쳐 비로봉까지 이어진 S
자 곡선, 이것은 바로 태극이 아닌가? 태극
은 무한한 공간과 영원한 시간을 뜻한다. 동
시에 혼돈에서 질서로 가는 첫걸음이다. 음
양은 원래 상반되지만 태극으로 맞물리면 서
로가 서로를 낳고 의지하며 조화를 이룬다.
정선은 우뚝 솟은 비로봉과 뻥 뚫린 무지개
다리로 거듭 음양을 강조하였다. 그다음 이
번에는 심오한 오행의 뜻을 심었으니 만폭동
에선 든든한 너럭바위를 강조하고, 아래 계
곡에는 넘쳐나는 물을 그렸다. 그 오른편 봉

오주석의 〈금강전도〉 도해

우리는 촛불처럼 휘어졌고, 중향성 꼭대기는 창검을 꽂은 듯 삼엄
하다. 끝으로 왼편 흙산에 검푸른 숲이 있다. 이러한 오행의 배열
은 선천先天이 아닌 후천後天의 형상이다. 정선은 금강산을 소재
로 겨레의 행복한 미래, 평화로운 이상향의 꿈을 기린 것이다.*

* 오주석, 『오주석이 사랑한
우리 그림』(월간미술, 2009),
83-84쪽.

 오 선생의 주장에 의하면 겸재의 〈금강전도〉는 태극의 형상과 오행
을 염두에 두고 내금강의 전경을 재구성해낸 것이 된다. 그러나 이는
오 선생이 〈금강전도〉 속에서 태극 형상 혹은 태극의 원리를 도출해내
었다는 일방적인 주장일 뿐, 이를 겸재의 의도와 연결시키는 것은 아무
래도 무리일 듯싶다. 왜냐하면 선생은 겸재의 〈금강전도〉가 선천先天이
아니라 후천後天의 형상을 구현한 것이라고 하였지만, 겸재는 항상 유
가의 선비를 자임해왔기 때문이다. 다시 말해, 만일 겸재가 태극을 염
두에 두고 내금강 전경을 재구성해내고자 하였다면 당연히 도가道家
의 태극관이 아니라 성리학의 태극관을 통해 〈금강전도〉를 그리게 되

이자 本然之妙이며 形而上
之道로, 總天地萬物之理라
고 주장하며 太極을 氣로
파악하는 견해를 배척하였
다.

었을 것이다. 그러나 성리학에선 태극을 이理로 해석한다.* 무슨 말인
가? 태극을 기氣로 파악하는 도가와 달리 성리학에선 세상 만물의 근
원적 요소인 이理로 해석하는 까닭에 형체가 없는 형이상학적 개념이
된다. 더욱이 조선 성리학자들은 태극을 『중용中庸』의 천명天命과 연결
시켜 인륜 도덕의 형이상학적 근거로 삼고 있었으니, 겸재가 내금강의
전경을 태극을 통해 재구성해내었다는 주장은 〈금강전도〉가 일종의 〈삼
강오륜도〉라고 주장하는 것과 다를 바 없다.

오늘날 우리는 달을 보며 떡방아 찧고 있는 토끼 형상을 떠올리곤
한다.

고구려 고분벽화 속 달의 형상

그러나 고구려 고분 벽화를 살펴보면 달 속에 토끼
가 아니라 두꺼비가 그려져 있다.

이는 인간의 뇌가 불확실한 형상 속에서 무언가 의
미 있는 형상을 이끌어내도록 진화해왔기 때문인데…
이러한 일련의 과정 속엔 문화적 특성이 녹아들기 마
련이다. 다시 말해 오선생이 겸재의 〈금강전도〉에서 태
극 형상을 도출해낸 것은 오늘의 문화(태극기의 상징적
이미지)와 〈금강전도〉를 접목시켜 의미 있는 이야기를

만들어내고 싶은 마음에서 비롯된 것이겠으나, 이를 겸재의 의도와 연
결시키려는 것은 오늘의 문화를 통해 조선 후기 문화를 설명하고자 하
는 것과 같은 억지일 뿐이다. 왜냐하면 겸재가 활동하던 조선 후기 사
회에선 태극 형상이 우리 민족을 대표하는 상징으로 쓰인 적도 없고,
조선 선비들이 금강산을 민족의 영산으로 떠받들었다는 증거 또한 어
디에서도 찾을 수 없기 때문이다. 그렇다면 〈금강전도〉를 태극과 연결
시키기에 앞서 당시 조선 선비들의 태극에 대한 개념을 통해 〈금강전
도〉를 살펴보는 것이 상식이라 해야 하지 않을까? 왜냐하면 〈금강전
도〉를 통해 태극과 오행의 원리를 설명하는 것이 아니라 당시 사람들

의 태극과 오행의 원리에 대한 상식을 통해 〈금강전도〉에 내재된 의미를 읽어내는 것이 당연한 순서이기 때문이다.

태극太極은 무극無極이라 한다.

태극의 요체는 변화를 이끌어내는 작용에 있다는 의미이다. 이는 결국 겸재의 〈금강전도〉를 태극과 연결시키려면 불확실한 형상 속에서 억지로 태극 형상을 엮어내는 것으로 완성되는 것이 아니라 그 태극 형상이란 것이 적어도 순환적 운동성과 함께하는 모습이어야 한다는 뜻이 된다.

오주석 선생은 겸재가『주역』의 대가답게 금강산 뭇 봉우리들을 원형 구도로 묶어낸 후 이를 반으로 나눠 태극 형상을 이끌어내었다는 주장 끝에 〈금강전도〉에 등장하는 특정 경물을 따라 S자 모양의 경계선을 그어주었다. 그러나 오 선생이 나눈 경계를 따라 음양을 나눠보면 음과 양에 해당되는 지역의 면적 차가 너무 큰 탓에 음양의 대칭성이 성립되지 않는다. 그런데 문제는 대칭성을 잃은 음양은 음양의 순환성이 지속될 수 없는 탓에 태극이라 할 수 없다는 것이다.『주역』의 대가였던 겸재가 이를 몰랐을 리는 없을 것이다. 또한 그가 내금강의 전경을 태극을 통해 구현하고자 하였다면 적어도 음과 양의 머리와 꼬리에 해당하는 부분을 명확히 해둠으로써 음양이 순환하는 운동성이 나타나도록 하였을 것이다. 그러나 〈금강전도〉는 토산 지역과 만이천봉 지역 그 어느 쪽을 기준으로 하여도 명확히 머리와 꼬리라고 지목할 수 있는 부분이 없는 까닭에 당연히 운동성도 나타나지 않는다.

혹자는 이 지점에서 〈금강전도〉는 내금강의 전경을 태극도상과 연결시켜 재구성해낸 예술작품이지 태극도상을 그리는 것에 목적을 두고 있었던 것이 아니니, 태극 도상의 정형과 차이가 있을 수밖에 없지 않

느냐고 하실지도 모르겠다. 물론 아무리 〈금강전도〉가 태극 형상을 차용하고 있다고 하여도 〈금강전도〉는 예술작품인 까닭에 태극도상의 정형 아래 둘 수는 없다. 그러나 겸재가 태극 형상을 염두에 두고 내금강 전경을 재구성해내고자 하였다면 어쩔 수 없이 화의畵意에 따라 실경에 변형을 가할 수밖에 없으니, 이 또한 정도의 차이라 하겠는데… 아무래도 태극 형상을 염두에 두고 〈금강전도〉가 그려졌다고 하기엔 무

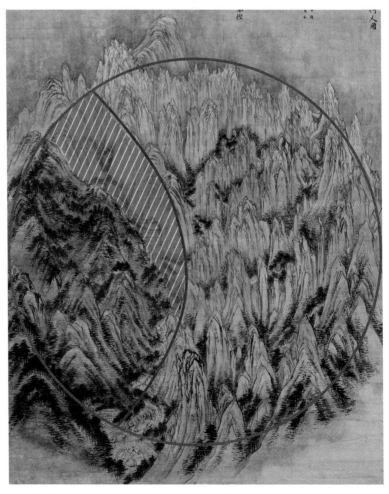

정선, 〈금강전도〉, 94.5×130.8cm, 지본수묵담채, 1734, 국립중앙박물관

리가 있어 보인다.* 왜냐하면 아래 그림과 같이 소향로봉에서 대향로봉으로 이어지는 능선까지 토산 지역에 칠한 채색과 묵점을 가해주는 것만으로도 어느 정도 태극의 대칭성을 확보할 수 있었을 텐데… 겸재 같은 대가가 이를 놓쳤을 리는 없기 때문이다.**

겸재의 〈금강전도〉에 대하여 언급하며 학자들이 항상 입에 달고 사는 말이 있다.

마치 새가 공중에서 내려다보듯 내금강의 전경을 부감시俯瞰視로 그려내었다는 것이다. 겸재는 새가 아니니 당연히 공중에서 내금강의 전경을 내려다보며 그림을 그릴 수는 없다. 그럼에도 불구하고 〈금강전도〉를 부감시로 그릴 수 있었던 것은 내금강의 여러 장소에서 본 장면을 하나의 화면 속에서 재조립해내는 방식으로 그렸기 때문이다. 그러나 이는 겸재가 처음 창안해낸 방법이 아니라 전통산수화에서 널리 쓰이는 일반적인 화법으로, 기억의 재구성을 통해 그려진다. 겸재의 〈금강전도〉가 기억의 재구성을 통해 그려졌다는 것은 역으로 그가 내금강을 둘러보며 접하게 된 여러 풍광 중에서 특별히 기억에 남는 장면이나 반드시 기억해두어야 할 무언가를 선별하여 작품화하였다는 뜻이자 역으로 나름의 선별 기준이 있었다는 의미이기도 한데… 그것이 무엇이었을까?*** 이를 확인해볼 수 있는 가장 간단한 방법은 〈금강전도〉가 내금강의 어떤 장면들을 모아 재구성해내었는지 살펴보면 된다.

'장안사 주변 풍경, 표훈사와 만폭동 합수처 근방, 대·소 향로봉, 만이천봉 지역, 중향성과 비로봉…'

이는 〈금강전도〉뿐만 아니라 내금강 전경을 그려낸 겸재의 모든 작품들에도 등장하는 내금강의 대표적 명소들이다. 그런데 겸재가 골라

* 만일 겸재가 태극을 통해 특정 의미를 전하고자 하였다면 자신의 의도를 읽어낼 수 있는 힌트를 남겨두어야 하는데… 그 흔적이 보이지 않는다. 이는 겸재의 의도와 별개로 〈금강전도〉를 실패작이라 할 수밖에 없는 부분이다. 왜냐하면 성공적인 작품이란 작가의 의도를 감상자가 읽어내고 공감할 수 있어야 하는 까닭에 어떤 형태로든 소통로를 다듬어주어야 하며, 독창성 또한 보편적 어법과 연결되는 접점이 없으면 무의미한 행위일 뿐이기 때문이다.

** 소향로봉에서 대향로봉으로 연결되는 능선에 묵점과 채색을 가하는 방식으로 토산 지역에 포함시켜주는 것만으로도 토산 지역과 만이천봉 지역의 면적 차가 1:2에서 대략 4:6 정도로 줄어드니 그만큼 태극의 대칭성에 가깝게 된다.

*** 인간의 뇌는 경험한 것을 모두 같은 수준으로 저장하는 것이 아니라 기억해두어야 할 정보의 가치에 따라 기억의 강도를 달리한다. 이는 역으로 〈금강전도〉를 구성하고 있는 대표적 장면들이 바로 겸재가 내금강을 둘러보며 가장 눈여겨본 부분이란 뜻이자, 그곳에 畫意가 숨겨져 있다는 의미이기도 하다.

낸 내금강의 대표적 명소 가운데 부감법을 사용하지 않으면 도저히 그려낼 수 없는 곳이 한 군데 있다. 바로 표훈사 옆 만폭동 합수처 근방이다. 장안사는 내금강 초입에 위치하고 있어 문제될 것 없고, 대·소 향로봉과 비로봉을 비롯한 만이천봉은 모두 수직으로 솟아오른 산봉우리들이니 점층적으로 쌓아올리면 되지만, 깊은 계곡 속에 위치한 표훈사와 만폭동 합수처는 높은 산들에 가려 보이지 않기 때문이다. 이에 겸재는 만폭동 합수처를 가리고 있는 높은 산들보다 더 높은 시점이 필요하였던 것이고, 이를 부감시를 통해 해결하였던 것인데… 〈금강전도〉를 꼼꼼히 살펴보면 볼수록 단순히 만폭동 합수처를 그려 넣기 위한 것이라기보다는 아예 만폭동 합수처를 통해 내금강의 전경을 소개하기 위하여 화면을 설계한 것이란 느낌이 든다. 왜냐하면 〈금강전도〉에서 만폭동 합수처는 화면의 정중앙에 배치되어 있고, 만폭동 합수처에서 장안사로 이어지는 물줄기를 경계로 토산 지역과 만이천봉 지역을 나눠주었으며, 여기에 더해 만폭동 합수처의 주목성을 높이기 위하여 비례를 무시하면서까지 무리하게 만폭동 주변 경관을 부각시키려 애쓴 흔적이 역력하기 때문이다.* 그렇다면 겸재는 왜 만폭동 합수처를 〈금강전도〉의 배꼽으로 삼고자 하였던 것일까?

무언가를 강조하는 것은 당연히 그것의 중요성을 부각시키기 위함일 것이다. 그렇다면 겸재가 만폭동 합수처에 주목성을 높이고자 한 것은 이곳을 특별히 중요히 여겼기 때문이었을 텐데… 문제는 만폭동 합수처가 누구나 인정하는 내금강 최고의 절경은 아니라는 것이다. 그렇다면 겸재가 만폭동 합수처의 주목성을 높이고자 하였던 것은 이곳의 빼어난 풍광 때문이 아니라 다른 이유가 있었기 때문이라 하겠는데… 그것이 무엇일까? 〈금강전도〉를 살펴보면 만폭동 합수처에서 장안사로 이어지는 물줄기를 경계로 장안사를 비롯한 내금강의 대표적 큰 사찰들이 위치한 토산 지역과 만이천봉 지역이 나뉘어 있다. 겸재는 여

* 〈금강전도〉의 향로봉 부분을 살펴보면 雲紋 무늬로 표현한 사자암이 정양사보다 크게 그려져 있다. 사자암이 정양사보다 클 수도 없고, 사자암이 향로봉을 대표하는 것도 아닌데… 왜 이처럼 사자암을 강조한 것일까? 이는 사자암이 호국불교의 상징이자 내금강 큰 사찰들이 따르던 敎宗의 깃발에 그려진 일종의 표식과 같은 것이었기 때문이다.

기에 두 지역의 차이를 분명히 하고자 토산 지역에 채색을 가하여 흑백대비 효과를 주었고, 이는 결과적으로 오주석 선생이 〈금강전도〉에서 태극 형상을 도출해내게 된 주된 원인이 되었다. 이는 역으로 만일 겸재가 만폭동 합수처에서 장안사로 이어지는 금강천 물줄기를 경계로 두 지역의 차이를 극명히 나눠주지 않았다면 오 선생이 태극 운운하는 일도 없었을 것이란 뜻이기도 한데⋯ 겸재가 금강산 전경을 그린 작품이 〈금강전도〉만 있는 것은 아니다.

겸재는 크게 두 가지 스타일로 내금강의 전경을 그려내었다.

그런데⋯ 여기에서 주목할 점은 두 가지 스타일의 차이가 만폭동 합수처에서 장안사로 이어지는 금강천 물줄기에 의하여 만들어지고 있다는 것이다.

겸재의 다음 두 작품과 〈금강전도〉를 비교해보면 공중에서 내려다보는 부감시, 점묘로 이루어진 토산 지역과 선묘로 그려낸 만이천봉 지역의 흑백대비 효과 등등 많은 공통점에도 불구하고 이 두 작품에서 태극 형상을 떠올리는 사람은 아무도 없을 것이다. 이는 당연히 태극 형상과 연결시킬 만한 부분이 없기 때문인데⋯ 이 두 작품과 〈금강전도〉의 가장 큰 차이는 장안사의 위치가 화면 좌측 하단에서 우측 하단으로 옮겨가며 금강천 물줄기가 길게 늘어지게 되었다는 것뿐이다. 같은 작가가 동일한 소재를 그렸건만, 왜 이렇게 다른 모습인 것일까? 아니 그보다 장안사 북쪽에 표훈사가 위치한 〈금강전도〉와 장안사 서쪽에 표훈사를 그려 넣은 위 두 작품 중에서 어느 것이 실제에 가까운 것일까? 지도상의 위치를 기준으로 하면 〈금강전도〉가 실제에 가깝다. 그렇다면 겸재는 이 두 작품의 경우 왜 장안사를 화면 우측 하단으로 옮겨 놓았던 것일까? 표훈사 부근에 위치한 만폭동 합수처를 근경으로 끌어내고자 하였기 때문이다. 무슨 말인가?

정선, 〈금강내산〉, 견본담채, 33.6×28.2cm, 고려대학교 박물관

정선, 〈금강내산〉, 견본담채, 32.5×49.5cm, 고려대학교 박물관

앞서 필자는 겸재의 〈금강전도〉가 만폭동 합수처에 주목성을 높이고자 치밀하게 설계되었다며, 이는 만폭동 합수처가 깊은 계곡에 위치한(높은 산들에 가려지는) 탓에 이를 해결하기 위한 방법이 필요하였기 때문이라 하였다. 그런데 만폭동 합수처를 화면 전면에 배치하면 시야를 막고 있는 높은 산들을 제거할 수 있으니, 이 또한 만폭동 합수처를 부각시킬 수 있는 좋은 방법이 아닌가? 그러나 아무리 만폭동 골짜기를 화면 전면으로 끌어낼 필요가 있었다고 하여도 겸재가 임의로 장안사의 위치를 옮길 수는 없으니, 나름의 합당한 근거가 있어야 할 텐데… 그는 무엇을 근거로 이런 포치(구도)법을 사용하였던 것일까?

만폭동 합수처는 장안사 북쪽에 위치하고 있다.

그러나 장안사에서 만폭동 합수처로 가는 길은 서쪽으로 크게 휘어진 금강천 물줄기와 나란히 하는 까닭에 탐방객의 입장에서 보면 서쪽 방향을 향해 나아가는 셈이 된다. 이는 결국 내금강 탐방객이 느끼게 되는 방향 감각에 따라 장안사에서 만폭동 합수처에 이르는 여정을 담아내는 방식으로 그려낸 격으로, 잘못 그린 것이라기보다는 오히려 전통산수화의 화법을 충실히 따른 것이 된다.* 그렇다면 이는 역으로 만폭동 합수처와 장안사 사이를 크게 호를 그리며 흘러야 할 금강천 물줄기를 수직으로 배치한 〈금강전도〉 또한 실제와 달리 의도적으로 변형을 가한 것이란 뜻이기도 한데… 주목할 점은 겸재가 사용한 두 가지 방식이 모두 내금강 깊은 골짜기에 감춰진 만폭동 합수처를 부각시키는 주된 요인으로 작용하고 있다는 것이다. 겸재는 왜 만폭동 합수처를 이처럼 부각시키고자 하였던 것일까? 만폭동 합수처가 당시 내금강 불교계의 상황을 가장 잘 판단할 수 있는 바로미터barometer였기 때문이다.

겸재의 〈금강전도〉에 대하여 언급할 때면 학자들이 항상 빠뜨리지 않고 하는 말이 있다.

* 전통산수화는 풍경화와 달리 감상자가 화면 속으로 들어가 화면 속 경관을 거닐며 작품을 감상하도록 그려진다.

점묘로 그려낸 토산 지역과 선묘로 완성한 만이천봉 지역 간의 흑백 대비 효과에 관한 내용이다. 그러나 장황한 설명에도 불구하고 정작 가장 중요한 알맹이가 빠져 조형적 접근에 국한될 수밖에 없으니, 답답한 일이 아닐 수 없다. 생각해보라.

〈금강전도〉는 산수화이다.

〈금강전도〉가 산수화라는 것은 토산을 이루고 있는 점과 만이천봉을 그려낸 선을 모두 준皴으로 해석하여야 한다는 뜻이기도 하다.* 이는 두 지역이 각기 다른 물성物性을 지니고 있다는 의미가 되는데… 문제는 산수화의 준법은 지질학적 물성에 따른 것이라기보다는 비유의 일환으로 쓰여왔다는 것이다. 이는 곧 겸재가 토산 지역과 만이천봉 지역을 각기 다른 성향을 지닌 두 지역으로 구분해두어야 할 필요성이 있었기 때문이라 하겠는데… 당시 내금강 불교계는 토산 지역의 교종敎宗과 만이천봉 지역의 선종禪宗이 각축전을 벌이고 있었으니, 이를 어떻게 해석해야 할까? 내금강 불교계의 현황에 따라 달라지는 교종과 선종의 세력권의 변화를 명시해두고자 하였던 것이 아닐까? 이런 관점에서 보면 겸재가 내금강 전경을 그리면서 전혀 다른 포치법을 사용하였던 이유가 설명된다. 장안사를 화면 우측 하단에 배치하면 만이천봉 지역을 에워싸고 있는 형국이 되어 내금강 큰 사찰들이 만이천봉 지역을 통제하고 있는 모습이 되지만, 장안사를 화면 좌측 하단에 두면 내금강 큰 사찰들과 만이천봉 지역의 선승들이 금강천을 경계로 대치하고 있는 행세가 되는데… 이러한 차이는 결국 만폭동 합수처에서 장안사로 이어지는 물길에 따라 결정되는 구조가 되기 때문이다.

이런 까닭에 내금강의 전경을 그린 겸재의 작품들은 전혀 다른 포치법에도 만폭동 합수터에 대한 주목성을 높일 수 있는 방법을 강구할

* '주름잡힐 준皴'은 원래 '손가죽이 얼어 터진 흔적'이란 뜻으로, 산수화에선 보통 돌이나 산의 脈理(글이나 사물을 관통하는 이치)나 음양의 向背를 표현할 때 쓰인다. 또한 『시경』 이래 山은 법률을 통해 통치 행위를 행하는 국가나 집단의 비유로 쓰여왔다. 이는 곧 산수화에서 준은 국가나 특정 집단(山)에서 행해지는 법률의 성격을 결정하는 정치 이념을 비유하고 있다는 뜻이된다. 산수화는 풍경화와 달리 정치 이념을 설파하기 위한 수단으로 그려진 까닭에 산수화에 그려진 자연경은 비유의 일환으로 해석되어야 함이 마땅하다

수밖에 없었던 것 아니겠는가? 이는 오주석 선생이 겸재의 〈금강전도〉에서 찾아내었다고 주장한 태극 형상이란 노론이 판단한 특정 시점(영조 10년, 1734)의 금강산 불교계의 현황을 가시적으로 구획해놓은 것일 뿐, 태극과는 아무런 관계가 없다는 뜻이자 〈금강전도〉를 겸재가 최종적으로 다듬어낸 내금강 전경의 전형으로 볼 수 없다는 의미이기도 하다. 아직도 태극에 대한 미련을 버리지 못한 분이 계신다면 〈금강전도〉를 비롯한 내금강 전경을 그린 겸재의 작품들을 다시 한번 살펴보시길 바란다. 하나같이 토산 지역과 암산 지역을 흑백대비를 통해 분명히 나누고 있다. 그런데 내금강의 실제 모습 또한 금강천을 경계로 두 지역의 지질학적 특성에 이토록 큰 차이가 나타나는 것일까? 금강산은 화강암 잔구로 특별히 토산 지역이라 할 만한 곳이 없는 바위산이다.

앞서 필자는 조선 건국 초기부터 유가의 선비들은 '금강金剛'이란 이름에 내포된 불교적 색채를 지우고자 의식적으로 '풍악楓嶽'이란 이름을 사용하였다고 한 바 있다. 그런데 겸재가 〈금강전도〉를 그릴 무렵에는 조선 성리학이 선비 사회뿐만 아니라 일반 백성들의 삶에까지 실천 윤리로 깊게 뿌리내렸고, 조선 성리학의 실천 윤리를 강조하며 성장한 대표적인 정치 세력이 노론 강경파 장동 김씨 가문이었다. 당시 상황이 이러하건만, 장동 김씨들의 후원 아래 화명畵名을 떨치게 된 겸재가 '풍악전도'라는 이름 대신 〈금강전도〉라고 하였다는 것 자체가 이 그림이 풍악 내산의 수려한 경관을 담아내고자 하였던 것이 아니라 풍악산에 둥지를 틀고 있는 불교계에 관한 내용을 다루고 있다는 반증으로 봐야 하지 않을까? 이를 확인해볼 겸 이쯤에서 〈금강전도〉에 병기된 제화시題畵詩를 읽으며 조금 더 깊은 이야기를 들어보도록 하자.

萬二千峯皆骨山 만이천봉개골산

何人用意寫眞顏 하인용의사진안

衆香浮動扶桑外 중향부동부상외

積氣嵯蟠世界間 적기치반세계간

幾朶芙蓉陽素彩 기타부용양소채

半林松栢隱玄關 반림송백은현관

縱今脚踏須今遍 종금각답수금편

爭似枕邊看不慳 쟁사침변간불간

만이천봉 겨울 금강산의 드러난 뼈를

뉘라서 뜻을 써서 그 참모습을 그려내리

뭇 향기는 동해 끝의 해 솟는 나무까지 떠 날리고

쌓인 기운 웅혼하게 온 누리에 서렸구나

암봉은 몇 송이 연꽃인 양 흰 빛을 드날리고

반쪽 숲엔 소나무 잣나무가 현묘한 도의 문을 가렸어라

설령 내 발로 밟아보자 한들 이제 다시 두루 걸어야 할 터

그 어찌 베갯맡에 기대어 실컷 봄만 같으리오

오 선생의 해석을 읽어보면 위 시가 겸재의 〈금강전도〉에 붙인 제화
시이니, 당연히 금강산의 절경을 읊은 것이라는 전제하에 문맥을 잡은
듯하다.

그러나 산수화도 그렇지만 산수시는 풍경 묘사에 목적을 두고 있는
것이 아니다. 산수시에서 풍경은 비유의 일환일 뿐이니, 시어詩語에 내
포된 의미를 되새김질하며 시의詩意가 엉뚱한 방향으로 흐르지 않도록
신중에 신중을 기해주어야 한다. 오 선생은 개골산皆骨山을 겨울 금강
산으로 해석하였다. 그러나 겸재의 〈금강전도〉를 세심히 살펴보면 금강
천을 흐르는 물소리가 들려오는 듯하니, 겨울 금강산을 그린 것이라고
할 수 없다는 것이 문제이다.

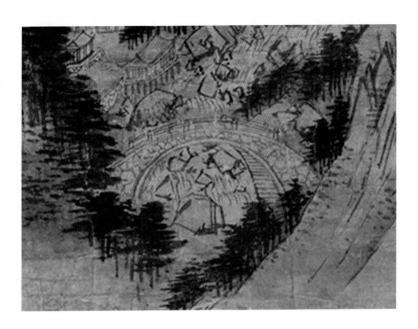

겸재, 〈금강전도〉 중 비홍교 부분

이에 일찍이 동국대의 동국연구소 연구위원 김병헌 씨는 겸재의 〈금강전도〉가 그려진 시기와 제화시가 쓰인 시기가 다르다며 세간의 이목을 집중시킨 주장을 펼친 바 있다. 김병헌 씨는 〈금강전도〉의 제화시를 겸재가 쓴 것이라면 자화자찬하는 격이 되고, 계곡물이 흐르고 있는 모습으로 볼 때 겨울 풍경으로 볼 수 없으며, 여기에 글씨체까지 다르니 겸재가 직접 제화시를 써넣은 것일 수 없다는 말끝에 제화시에 나오는 '부상외扶桑外'라는 표현으로 판단컨대 청나라 사람이 쓴 것이라고 한다. 밝은 눈과 나름의 설득력을 갖춘 주장에 혹할 만하다. 그러나 학문의 시작은 용어에 있음을 망각하면 밝은 눈과 나름의 설득력 있는 논리에도 엉뚱한 주장을 펼치기 십상이니, 학자는 무엇보다 용어에 신중해야 한다.

김병헌 선생의 주장은 〈금강전도〉에 병기된 제화시를 근거로 하고 있다.

이는 역으로 김 선생의 밝은 눈이 설득력 있는 주장이 되기 위해선 〈금강전도〉에 쓰인 제화시를 정확히 해석하였다는 전제가 필요하다는 뜻이기도 하다. 김 선생의 주장은 계곡물이 흐르고 있는 모습이 역력한 그림과 달리 제화시에는 겨울 금강산이라 쓰여 있으니, 그림과 제화시에 엇박자가 난다는 것에서 시작하였다. 이는 제화시에 쓰여 있는 '개골산皆骨山'을 오주석 선생처럼 '겨울 금강산'으로 해석하였기 때문이다. 그러나 문제는 겸재가 〈금강전도〉를 그릴 무렵에는 개골산이 겨울 금강산을 지칭하는 이름이 아니었다는 것이다. 금강산을 계절별로 달리 부르며 겨울 금강산을 개골산이라 부르기 시작한 것은 금강산 유람이 일반화된 19세기 무렵부터였으니, 당연히 〈금강전도〉 제화시에 쓰인 개골산을 겨울 금강산으로 해석할 수는 없다. 그렇다면 당시에는 개골산이 무슨 의미로 쓰였을까?

개골산이란 이름을 거슬러 올라가보면 『삼국사기』와 『삼국유사』에 닿게 된다. 신라의 마의태자가 망국의 한을 품고 은거한 산을 개골산이라 하고 있는데, 이는 속세를 등진 은거자들의 산이란 의미에 가깝다. 금강산은 신라의 북쪽 변방에 위치한 오지 중의 오지로, 아름다운 풍광 때문이 아니라 신라의 행정력이 거의 미치지 않는 지역이었던 탓에 많은 은거자들이 이곳에 깃들었기 때문이다. 이를 염두에 두고 〈금강전도〉에 병기된 제화시의 첫수를 다시 읽어보자.

만이천봉이 모두 은거자들의 은거지일세〔萬二千峯皆骨山〕
어느 누가 이들을 사용할 뜻을 품고 참모습을 모떠낼고〔何人用意寫眞顔〕
중향성이 떠돌다가 부상 밖에 머무니〔衆香浮動扶桑外〕
기를 쌓고자 세상 사이에 웅크린 꿩의 둥지가 되었네〔積氣雄蟠世界間〕

무슨 말인가?

금강산 만이천봉마다 은거자들이 가득하지만, 어느 누가 이들을 활용할 뜻을 품고 주물 틀에 쇳물을 부어 찍어내듯 이들의 참모습을 담아낼 수 있겠냐고 한다. 이는 곧, 금강산 만이천봉 지역에 은거 중인 수많은 은거자들의 능력을 높이 사며 이들을 요긴히 쓰고자 하여도 이들이 어떤 생각을 품고 은거 중인지 모르는 상태에서 섣불리 손을 내밀 수는 없는 탓에 먼저 이 문제를 풀 방법이 필요하다고 하였던 것이다. 이는 역으로 겸재의 〈금강전도〉가 만이천봉 지역에 은거 중인 은거자들의 진면목을 파악하기 위한 목적의 일환으로 그려졌다는 말과 다름없다. 왜냐하면 누가 이 일을 해낼 수 있겠냐는 것은 결국 이 일을 해결해내어야 할 필요성을 전제로 하기 때문인데… 이어지는 시구가 만만치 않다.

'중향부동부상외衆香浮動扶桑外'

'금강산 중향성衆香城이 물결 따라 떠돌아다니더니[浮動] 부상扶桑 바깥에 있네'라는 말이 무슨 의미일까? 오주석 선생은 '중향衆香'을 '뭇 향기'로 해석하여 '뭇 향기는 동해 끝의 해 솟는 나무까지 떠날리고'라고 해석하였다. 그러나 이 시의 무대가 금강산임을 고려할 때 '중향'은 금강산 중향성으로 읽는 것이 마땅할 텐데… 문제는 그렇게 읽으면 육중한 암봉으로 이루어진 중향성이 동해 바다를 떠다니는 셈이 된다는 것이다. 그래서 오 선생도 고심 끝에 금강산 중향성 대신 '뭇 향기'라 해석하였을 것이다. 그렇지만 그렇게 해석하여도 금강산의 뭇 향기가 동해 바다 건너까지 전해질 수는 없으니 이 또한 상식적이지 않기는 매일 반이고, 무엇보다 왜 갑자기 이 대목에서 이런 말을 하고 있는지 설명이 되지 않는다는 것이다. 그렇다면 이는 비유적 표현으로 볼

수밖에 없는데… 문제는 이것이 어떤 상황을 비유하고 있는가이다.

　중향이 비로봉 아래 위치한 산봉우리들을 지칭하는 것이라고 하면 '중향부동부상외衆香浮動扶桑外'는 중향성 산봉우리들이 굳건히 제자리를 지키지 못하고 마치 물에 떠다니는 나무토막처럼 이리저리 휩쓸려 다니다가 부상 바깥에 이르렀다는 의미가 된다. 그런데 금강산 중향성은 담무갈보살이 보살들을 거느리고 불경을 설법하는 곳에 피어오른 향연香煙이 마치 성城처럼 자욱하였다는 이야기에서 유래한 이름이니, 금강산 중향성의 진정한 의미는 곧 담무갈 보살이 베푼 반야회 혹은 그 반야회에서 행한 설법에서 찾아야 할 것이다. 이런 관점에서 읽으면 '중향부동부상외'란 담무갈보살의 설법이 마치 뿌리 없는 부평초浮萍草처럼 정처 없이 떠돌다가 '부상' 바깥에 위치하고 있다는 감춰둔 이야기가 들려온다. 무슨 말인가? 내금강 불교계를 이끌어온 중향성의 고승들이 흔들리지 않는 산처럼 중심을 잡아주지 못하고 우왕좌왕하더니, 급기야 '부상' 바깥에 위치하고 있다는 뜻이다.

부상扶桑

　밤새 태양이 머물며 쉰다는 동해상의 신목神木을 일컫는 이름이자, '태양이 떠오르는 곳'이란 의미로 널리 쓰이는 말이다. 그러나 『산해경山海經』을 읽어 보면 '부상'의 뜻이 흔히 통용되는 의미와 조금 다르게 설명되어 있다.

　　물이 끓어오르는 골짜기에 '부상'이 있는데, (태양이) 그곳에서 10
　　일간 목욕을 하고…*

*『山海經·海外東經』'湯谷之上 有扶桑 十日所浴'.

　'부상'에서 태양이 머물다가 떠오른다는 부분은 일치하지만, 분명히 '부상'에서 10일간 목욕을 하고 떠오른다고 하였으니, 매일 떠오르는

태양을 지칭하는 것이 아니다.

그렇다면 '부상'을 어떤 의미로 읽어야 할까? '부상'에서 10일간 머물며 목욕을 한다는 것은 묵은 때를 씻어내고 새롭게 재정비하였다는 뜻일 테고, 태양은 『시경』 이래 세상을 밝히는 진리이자 하늘의 밝은 도리를 통해 백성을 다스리는 바른 정치의 비유로 쓰여왔으니, '부상'에서 10일간 목욕을 하고 떠오른 태양이 무슨 의미가 되겠는가? 과거의 지식이나 방식에 안주하지 않고, 오늘의 문제에 밝은 해법을 제시하는 개혁적인 통치자의 출현 혹은 새로운 시대의 시작이다.

인간은 언제나 변화를 꿈꾸지만, 익숙함이 주는 편안함을 포기하기 어려운 것 또한 인간이다. 이런 까닭에 묵은 때를 씻어내고 새로운 태양이 떠오르면 이를 반기기보다는 본능적으로 두려움부터 느끼는 사람이 더 많은 것이 인간 세상의 속성이기도 하다. 특히 당연한 것처럼 누려온 기득권을 잃게 된 자들에게 새로운 태양은 재앙일 뿐인 탓에 어떤 형태로든 저항을 하기 마련인데… 그렇다고 떠오르는 태양을 인간이 막을 도리는 없으니 결국 선택할 수 있는 마지막 저항 방법은 새롭게 단장하고 떠오르고 있는 태양으로부터 가능한 한 멀리 떨어져 숨어 지내는 것뿐이다. 그래서 '부상외扶桑外(새로운 태양이 떠오르는 장소 바깥에 위치한 은거자들의 처소)'라고 하였던 것이다.

> 금강산 불교계를 이끌던 중향성의 고승들이[衆香] 부평초처럼 물결 따라 이리저리 휩쓸려 다니더니[浮動] 새로운 태양이 떠오르는 부상 밖에 머물며[扶桑外] 새로운 세상을 받아들이길 거부하고 있다오.

한마디로 금강산 불교계를 이끌던 중향성의 고승들이 새로운 세상 혹은 질서를 거부하고 있단다. 그런데… 금강산 불교계가 새로운 세상

을 거부하고 있는 것에 노론 강경파 장동 김씨들이 왜 촉각을 곤두고 있었던 것일까? 그 이유에 대하여 언급한 부분이 이어지는 시구 '적기치반세계간積氣雉蟠世界間(기를 축적하고자 꿩이 웅크리고 (두 개의) 세계 사이에 있음)'이다. 무슨 말인가? 유유상종類類相從이라고 금강산 중향성의 고승들이 새로운 세상의 도래를 외면하자 새로운 세상의 도래와 함께 조정에서 밀려난 남인계 인사들이 중향성에 모여들어 은거를 빙자한 채 힘을 키우고 있었던 것이다. 이는 결국 단순히 금강산 불교계에 국한된 종교적 문제가 아니라 정치적 이해관계가 얽혀 있는 정치적 사안이 되었다는 의미가 되니, 노론 강경파들이 당연히 예민해질 수밖에 없었던 것 아니겠는가? 『논어·향당』편에 다음과 같은 이야기가 나온다.

> 얼굴색을 나눠 들어올림은 (일단) 높이 날아오른 후 (하나로) 모이고자 함이다. 산의 대들보에 앉아 있는 암꿩이 시절을 만났구나 시절을 만났구나. (이에) 자로가 함께 받들고자 세 번 한숨을 쉰 끝에 만들어낼 수 있었다.

> 色斯擧矣 翔而後集 曰 山梁雌雉 時哉時哉 子路共之三嗅而作.

> (권력을 쥐고 있는 외척이) 자신에게 우호적인 표정[色]을 짓는 자와 그렇지 않은 자를 나눠[斯] 관직에 천거[擧]하는 세태 탓에 (벼슬 길에 올라 뜻을 펼치고자 하면 일단 관직에 발을 들여놓고) 각고의 노력 끝에 높은 지위에 오른 연후에 뜻을 함께하는 동지들을 모아야 한다[翔而後集]. (이러한 상황을 일컬어 옛사람들은) '산의 대들보[山梁: 조정의 대들보]에 앉아 있는 암꿩이 시절을 만났구나 시절을 만났구나.'라고 노래하였느니라.(曰: 山梁雌雉 時哉 時哉) 이에

자로가 함께 받들고자(관직에 나가고자) 세 번 한숨을 쉰 끝에 (우호적인 표정을) 만들어 내었다.[子路共之三嗅而作]*

* 이 부분에 대한 일반적인 해석은 '(공자께서 꿩을 보고) 안색이 변하자 꿩들이 하늘로 날아올라 빙 돌더니 다시 한곳으로 내려앉았다. 이에 공자께서 산등성마루의 까투리가 때를 만났구나 때를 만났구나 하셨고, 자로가 꿩을 향해 두 손을 모으고 인사를 하자 힘차게 꿩들이 날아가버렸다.'고 한다. 그러나 이렇게 해석하면 인과관계가 성립되지 않아 무슨 뜻인지 알 수가 없다. 『禮記』에 이르길 '士執雉(선비는 꿩을 잡고…)'라 하였으니, 꿩은 '출세욕을 지닌 선비(야심가)'로 해석함이 마땅할 것이다.

난세에 관직을 얻으려면 속마음을 감추고 얼굴빛을 다듬을 줄도 알아야 하고, 큰 뜻을 이루려면 참고 견디며 높은 지위에 오른 이후에 동지들을 모아 함께 일을 추진해야 한다는 뜻이다. 그렇다면 『논어·향당』편에 나오는 꿩의 비유를 〈금강전도〉 제화시에 쓰인 '적기치반(積氣雉蟠: 힘을 축적하고자 웅크리고 있는 꿩)'과 겹쳐주면 무슨 의미가 될까? 정치적 야심을 감추고 금강산 만이천봉 지역에 은거한 채 힘을 키우고 있는 정치가들이다. 그러나 공자께선 난세에 벼슬길에 오르려면 속마음을 감추고 얼굴빛을 다듬을 줄도 알아야 한다고 하였건만, 금강산 깊은 산속에 은거하는 것이 어떻게 관직에 오르는 길이 될 수 있다는 것일까? 새로운 세상의 도래와 함께 (정치 환경의 변화) 조정에서 설 자리를 잃은 자들이 권세를 다시 잡으려면 한 걸음 물러나 힘을 비축하여야 하기 때문이다. 이런 관점에서 보면 '적기치반積氣雉蟠'이 '세계간世界間'으로 마무리된 이유가 설명된다.

정치이념이 행해지는 인간세계와 종교적 가르침을 따르는 선계의 사이[間]에 은거한 채 재기의 기회를 엿보고 있는 자들이란 뜻이다. 그런데 조정에서 밀려난 정치가들이 재기를 노리며 은거하고 있는 것이야 그럴 수도 있겠으나, 불가의 승려가 벼슬길에 나설 것도 아니건만, 이들에게 은거지를 제공하며 왜 굳이 노론의 눈 밖에 날 짓을 하였던 것일까? 이에 대하여 언급하고 있는 것이 〈금강전도〉 제화시 두 번째 수이다.

겸재의 〈금강전도〉에 병기된 제화시를 읽다 보면 누구나 마모되어 정확히 판독할 수 없는 두 글자 앞에서 머뭇거리게 된다.

마모된 두 글자는 결국 해석자가 남아 있는 흔적과 문맥을 고려하여

임의로 채워 넣을 수밖에 없는데… 이에 오주석 선생은 마모된 두 글자를 '볕 양陽'과 '채색 채彩'로 읽은 후 '기타부용양소채幾朶芙蓉陽素彩(암봉은 몇 송이 연꽃인 양 흰빛을 드날리고)'라고 해석해주었다. 그러나 이는 결국 금강산 만이천봉을 몇 송이 연꽃에 비유한 셈이 되는데… 문제는 그렇게 해석하면 만이천봉의 위용이 연꽃 몇 송이로 비유할 수 있을 만큼 초라한 것이 된다는 것이다. 오 선생이 판독해낸 글자가 틀림없이 '볕 양陽'자 일까? 이쯤에서 잠시 쉬어갈 겸 여러분도 마모된 글자의 흔적을 자세히 살펴보시길 바란다. 무슨 글자라고 생각되시는지? 마모된 글자의 흔적으로 보나 문맥으로 보나 '볕 양陽'이 아니라 '속일 만謾'으로 읽는 것이 합당하다고 생각하는데… 여러분이 보시기엔 어떠신지?

〈금강전도〉 제화시 부분

> 은밀히 턱을 벌린 부용은 본질과 꾸밈을 속이고 〔幾朶芙蓉謾素彩〕
> 숲의 절반은 송백으로 불가의 관문을 가리고 있네 〔半林松栢隱玄關〕
> 왕명을 종아리로 받들며 오늘도 수미산을 떠돌고 〔縱今脚踏須今遍〕
> 흡사 베갯머리 다툼하듯 하며 변화를 살핌에 인색함이 없었네 〔爭似枕邊看不慳〕

〈금강전도〉의 제화시를 해석함에 있어 가장 예민하게 다뤄야 할 부분은 두 번째 시의 첫 시구 '기타부용만소채幾朶芙蓉謾素彩'이다.

이는 난해할 뿐만 아니라 누군가 의도적으로 두 글자를 갈아내어 시의詩意를 감추고자 하였기 때문인데… 남아 있는 온전한 글자들로 문맥을 잡는 일이 만만치가 않다.*

'기타부용○소○(幾朶芙蓉○素○)'

오주석 선생은 '기타부용幾朶芙蓉' 부분을 '암봉은 몇 송이 연꽃인 양'으로 해석하였으니, '기타부용'은 결국 만이천봉을 형용하는 말이 된다. 그러나 '얼마 기幾'는 '그 수나 양이 얼마나 되는지 드러나지 않은 상태' 혹은 '정확히 알 수 없으나 그리 많지 않은[若干]'이란 의미를 내포하고 있는 글자이고, '휘늘어질 타朶'는 '나뭇가지가 수직으로 드리운 모습'을 일컫는 글자인 탓에 만이천봉의 형용으로 쓰이기엔 적절치 않다. 왜냐하면 '기타부용'을 '몇 송이 연꽃'으로 해석하면 금강산 만이천봉을 몇 송이 되지 않는 연꽃에 비유한 것이 될 뿐만 아니라, 연꽃이 버드나무나 개나리처럼 휘늘어진 모습으로 꽃을 피우고 있는 모습이 되는 까닭에 논리적으로나 형용의 적절성으로 보나 전혀 설득력이 없는 표현이 되기 때문이다.*

『논어·이인』편에 '사부모기간(事父母幾諫)'이란 말이 나온다.

자식이 어쩔 수 없이 부모의 허물을 지적할 수밖에 없는 상황에 처하게 되면 말씀을 올리되 부모님의 마음이 상하지 않도록 안색을 살펴가며 말을 이어가라는 뜻이다. 여기서 유래된 말이 '기간幾諫(감정이 상하지 않게 은근히 간함)'으로, 이때 '얼마 기幾'는 '살필 찰察'의 의미로 해석된다.**

또한 '나뭇가지 휘늘어질 타朶'는 『주역』에선 '아래턱 움직일 타朶'로 읽어, '타이朶頤'라고 하면 '음식을 달라고 입을 벌리고 있는 흉한 모습'으로 해석된다. 그렇다면 『논어·이인』편에 나오는 '기간幾諫'과 『주역·산뢰이』에 나오는 '타이朶頤'에 내포된 의미를 겹쳐 '기타幾朶'의 의미를 유추해보면 무슨 뜻이 될까? '상대의 감정이 상하지 않도록 눈치를 보며 음식물을 달라고 입을 벌리고 있는 모습'이다. 그런데 여기에 이어지는 말이 '부용芙蓉'이니, 이는 결국 금강산 중향성의 승려들이 누군가의 눈치를 보며 먹거리를 요구하고 있다는 뜻이 아닌가? 그러나 문제는 이 부분과 이어지는 글자를 누군가가 갈아내어 쉽게 판독

* 만이천봉의 모습을 연꽃에 비유하고자 하였다면 '幾朶芙蓉'이 아니라 '叢叢芙蓉'이나 '叢立芙蓉'이라 하였을 것이다.

** '얼마 기幾'는 『詩經』의 '爾居徒幾何(너와 함께하는 무리가 얼마나 되길래…)'의 例에서 알 수 있듯 '얼마 되지 않는[若干]'이란 뜻을 내포하고 있으며, 여기에서 '가려진 부분을 살펴봄[察]' '정확히 알 수 없어 위험함[危]' '예상치에 가까움[近]' 등의 의미로도 쓰인다.

할 수 없게 만들어놓았다.

왜일까? 앞서 필자는 오주석 선생이 '기타부용양소채幾朵芙蓉陽素彩'라고 읽은 부분을 '기타부용만소채幾朵芙蓉謾素彩'로 바꿔주어야 한다고 하였다. 이는 갈아낸 글자의 흔적도 흔적이지만, '소채素彩'를 '흰빛'으로 읽을 수도 없고, 백 번을 양보하여 설령 '볕 양陽'자라고 하여도 '드날릴 양揚'이 아니라 '거짓 양陽'으로 해석함이 마땅하기 때문이다. 왜냐하면 '흴 소素'는 원래 '가공하지 않은 비단[生帛]'을 일컫는 글자로, '질박하다[物朴]' '바탕이 되는[本]' '원래의 상태[元來]'라는 의미이외에 '순색'이란 의미로도 쓰이며, 이때 순색[素]이란 염색하지 않은 비단의 본래의 색을 뜻하기 때문이다. 다시 말해 '소채素彩'란 '흰빛'이 아니라 '염색하지 않은 본연의 것[素]을 채색을 가해 가공해냄[彩]'이란 의미로, 문질론文質論의 문文과 질質을 소素와 채彩로 바꿔 쓴 격이나 마찬가지가 된다.*

앞서 필자는 '기타부용幾朵芙蓉'이 '상대의 감정이 상하지 않도록 눈치를 보며 먹거리를 요구하고 있는 금강산 중향성 승려들'을 비유한 것이라 하였다. 이는 결국 '기타부용'에 이어지는 내용은 문맥상 누군가의 눈치를 살펴가며 나름의 논리를 펼쳐 먹거리를 요구하는 모습이 될텐데… 상대의 눈치를 살펴가며 먹거리를 요구하는 행위는 무엇보다 공손함과 설득력이 필요한 일이기도 하다. 그런데 '만소채謾素彩'라 하였으니, 이는 결국 '본심[素]을 공손함으로 꾸미고[彩] 속임[謾]'이란 의미 아닌가? 그렇다면 노론 강경파들은 금강산 승려들이 공손한 태도로 먹거리를 요구하고 있음에도 무엇을 근거로 이는 자신들을 속이기 위함이라 여겼던 것일까?

이에 대하여 언급한 부분이 이어지는 시구 '반림송백은현관半林松栢隱玄關'이다. 당시 내금강에 얼마나 많은 은거자들이 몰려들었던지 내금강의 숲은 소나무(유가의 선비)와 측백나무(승려)가 반반으로[半林松

* 순수한 본연의 마음[質]과 형식을 갖춘 말[文] 가운데 어느 것이 더 중요한 것인지에 대한 논쟁에서 비롯된 文質論은 공자께서 禮를 강조하시며 文飾의 필요성을 가르치신 이래 많은 儒家 사상가들은 文과 質의 조화로운 관계 설정에 대하여 나름의 논리를 설파하였다. 이는 文質論이 敎育과 政治의 근간이 되기 때문이다.

栖], 이는 내금강 승려들이 유가의 선비들에게 은거지를 제공하고 있기 때문이건만, 승려들은 이들을 숨겨주며 불문의 관문까지 은폐하고 있단다[隱玄關]. 사정이 이러한 탓에 은거 중인 선비들의 재능을 아끼며 귀히 쓰고자 하여도 이들의 행방조차 파악할 수 없건만, 금강산에 은거 중인 선비들이 넘쳐날수록 조정 특히 노론에겐 정치적 부담이 커질 수밖에 없었으니, 이를 어찌해야 하겠는가? 목마른 놈이 먼저 우물을 판다고 내금강 불교계에 협조를 구하였던 것인데… 금강산 불교계는 눈치를 살펴가며 은근히 금전적 보상(먹거리)을 요구하더라는 뜻이다. 그러나 당시 금강산에 은거 중인 자들은 대부분 노론과 정치색을 달리한 남인계 인사들이었으니, 노론의 입장에선 자신들이 어렵게 몰아낸 정적들을 다시 데려오기 위하여 구리알 같은 돈까지 써야 할 상황에 처한 격이 되었던 셈이라 하겠다. 그런데 이어지는 시구가 뜻밖에도 '종령각답수금편(縱令脚踏須今遍)'이다.

(국왕의) 령을 받들어[縱令] 종아리로 실천하며[脚踏] 오늘도 수미

산을 돌아다니나니[須今遍]*

지엄한 왕명을 따를 수밖에 없었다고 하여도 형식적으로 왕명을 따르는 것과 일을 성사시키기 위하여 열과 성을 다해 임하는 것이 같을 수는 없다. 그러나 은거자들을 직접 찾아가 설득하기 위하여 오늘도 금강산을 오르내리고 있다니, 솔직히 조금 당황스럽다. 왜냐하면 앞서 언급하였듯 만이천봉 지역의 은거자들은 노론과 정치색을 달리하는 자들이건만, 대표적 노론 강경파 장동 김씨들이 이들을 이끌어내기 위하여 적극적으로 나서고 있는 모습이 자연스러워 보이지는 않기 때문이다. 그러나 〈금강전도〉 제화시의 마지막 시구를 읽어보면 노론 강경파들이 국왕의 명을 형식적으로 받아들여 만이천봉 지역에 산재된 은거

* '밟을 답踏'은 '~을 실천함'이란 뜻으로도 쓰이며, '기다릴 수須'는 須彌山(태양이 이 산의 둘레를 돈다고 함)의 의미로 읽어 앞 연의 扶桑과 겹쳐주면 금강산 불교계를 지칭하는 것이 된다.

지를 찾는 시늉만 하였던 것이 아니었음은 분명해 보인다.

쟁사침변간부간爭似枕邊看不慳

마치 (부부가) 베갯머리 다툼을 하듯 하며 (상대의 심정이) 변해가
는 추이를 살피는 일에 인색하지 않았네…*

* 오주석 선생은 이 부분
을 '그 어찌 베갯맡에 기대
어 실컷 봄만 같으리오'라고
해석하였다. 이는 힘들게 금
강산을 오르내리는 것보다
〈금강전도〉를 감상하는 것
이 더 좋다는 뜻이자 〈금강
전도〉가 금강산의 실경과 견
주어봐도 손색이 없다는 뜻
이 된다. 동국대의 김병헌
선생이 〈금강전도〉의 제화
시를 겸재가 직접 쓴 것이
라면 자화자찬한 격이 된다
고 하였던 이유이기도 한데
… 이런 주장을 하려면 먼
저 '爭似枕邊看不慳'이 어떻
게 그런 뜻이 되는지 설명할
수 있어야 하지만, 이 부분
이 빠져 있다.

만이천봉 지역의 은거자를 직접 찾아보는 것에 그치지 않고, 은거자
와 함께 베개를 베고 누워 상대의 속마음을 살피는 일도 귀찮아하지
않았다고 하였기 때문이다.

그렇다면 노론 강경파들은 왜 이런 수고로움을 마다하지 않았던 것
일까? 적을 알면 백전백승이라고 상대를 확실히 제압하려면 먼저 상대
를 정확히 파악해두어야 한다. 그러나 상대가 지닌 외향적 역량을 파
악하는 것이야 크게 어려운 일이 아니겠으나, 상대의 속마음을 파악하
는 것은 결코 쉬운 일이 아니다. 이에 노론 강경파들은 이 기회에 상대
의 속마음을 살펴보고자 하였던 것인데… 한 방에서 한 이불을 덮고
밤을 지새우는 것보다 상대의 경계심을 누그러뜨릴 수 있는 더 좋은
방법이 달리 어디에 있겠는가? 만이천봉 지역의 은거자들은 모두 조정
사에 불만을 지니고 있던 자들이란 공통점에도 불구하고, 각기 처한
상황과 생각에 따라 움직일 수밖에 없는 개별적 존재들이었다. 이런 까
닭에 이들이 조직적으로 움직이기 전에 각개격파하는 것이 최선책인데
… 한 이불을 덮고 밤새 이런저런 대화를 나누다 보면 대낮에는 하지
못했던 속마음도 어둠의 힘을 빌려 털어놓기도 하는 법이니, 사적 친밀
감을 조성하여 상대의 속마음을 떠보려 하였던 것이다.

겸재의 〈금강전도〉에 병기되어 있는 제화시는 만이천봉 지역에 은거
한 채 재기의 기회를 엿보는 남인들과 이들에게 은거지를 제공하며 경

제적 이득을 챙기고 있는 금강산 불교계 그리고 이에 정치적 부담감을 느낀 노론 강경파들이 내린 처방에 대하여 언급하고 있다. 이는 역으로 겸재의 〈금강전도〉가 그려지게 된 주된 이유 또한 이와 무관치 않다는 의미이기도 하다. 혹자는 이 지점에서 아름다운 금강산의 풍광을 담아낸 대표적 순수예술작품이 눈앞에서 훼손되는 듯한 참담함을 느끼실지도 모르겠다. 그러나 진실과 마주하는 것도 용기가 필요한 일이니, 부디 불편한 마음을 토로하기에 앞서 겸재의 〈금강전도〉를 다시 한번 살펴봐주시길 부탁드리고 싶다. 〈금강전도〉에 제화시를 써넣은 방식이 어딘지 이상하다고 생각되지 않으시는지?

제화시로 그린 비로자나불

題畫詩·毘盧遮那佛

〈금강전도〉의 화제畫題는 7언시로 되어 있다.

그러나 통상 7자씩 짝을 지어 써넣는 일반적인 표기 방식과 달리 10자→7자→4자→4자→2자→1자→2자→4자→4자→7자→11자로 써넣은 탓에 처음에는 7언시인 줄도 모르고 읽다가 뒤늦게 글자 수를 세어보고 7언시로 재편하여 해석하는 일이 벌어지곤 한다. 그런데… 이해할 수 없는 것은 7자씩 짝을 지어 써넣기엔 공간이 부족한 것도 아니고, 그렇다고 그림 속에 그려진 특정 경물景物을 피해가며 제화시를 써넣어야 할 상황도 아니건만, 왜 이런 상식 밖의 방식으로 써넣었냐는 것이다. 물론 이를 언제나 상식 밖을 넘보는 예술가의 지적 유희로 볼 수도 있다. 그러나 그렇다고 하여도 공들여 정제시킨 글자 배열의 흔적으로 판단컨대 이는 의도성을 가지고 정교하게 설계된 것이라고밖에 달리 설명이 되지 않는다.

이유가 무엇이든 의도된 행위가 목적성과 연결된 것이라면 소통을 전제로 설계될 수밖에 없고, 어떤 형태로든 규칙성(법칙성)이 나타나게

〈금강전도〉 제화시 부분

마련이다. 이는 역으로 〈금강전도〉의 제화시가 쓰인 방식에서 도출해낸 규칙성을 통하여 〈금강전도〉의 제화시가 상식적이지 않은 방식으로 쓰이게 된 이유를 유추해낼 수 있다는 뜻이기도 하니, 〈금강전도〉의 제화시가 쓰인 방식을 다시 한번 살펴보자.

'사이 간間'자를 정점에 두고 좌우 글자들이 대칭을 이루고 있고, 그 대칭성을 통해 특정 형상을 이끌어내고 있는 모습인데… 이것을 무슨 형상이라 할 수 있을까?* 필자가 보기엔 탑塔이나 산山의 모습이라 여겨지는데… 여러분들이 보시기엔 어떠신지? 어떤 형상을 떠올리셨든 이와 같이 특정 형상을 염두에 두고 시에 사용된 글자를 배열하여 시의 詩意를 형상성과 함께 전하는 형식의 시를 일컬어 충시層詩라고 한다.

'층층히 쌓아올린 시'라는 명칭에서 짐작할 수 있듯, 충시는 단계적으로 시의와 형상성을 완성시키는 방식으로 쓰이게 된다. 이런 까닭에 충시는 보통 일이 진행되는 과정을 가시적으로 확인하고 싶어 하는 심리나 혹은 무언가를 간절히 염원하는 마음에 부응할 수 있는 유용한 형식으로 널리 쓰였다. 이런 관점에서 7언시로 쓰인 〈금강전도〉의 제화

* 오주석 선생 또한 〈금강전도〉의 제화시가 쓰인 방식에 주목하며 '사이 간間'자를 통해 들어온 빛이 퍼지는 모습을 형상화한 것이라 풀이한 바 있다. 그러나 문자는 특정 의미를 지니고 있는 까닭에 만약 '사이 간間'자에서 빛이 퍼져나가는 모습을 형상화한 것이라면 '사이 간間'자를 필두로 詩意가 단계적으로 전개되어야 하는데… 이에 대한 언급이 전혀 없고 문맥도 연결되지 않는다.

〈금강전도〉 제화시 부분

別
思
路遠
信遲
念在彼
身有效
紗巾有淚
絃願無期
香閣鐘鳴夜
床事月上時
倚孤枕驚發夢
望鬱鬱恨別難
日待佳期數屈指
晨開情札空支頤
容貌憔悴開鏡淚下
歌聲嗚咽對人含悲
翠眼刀斷嬌非難事
擷珠履送遠眸更多疑
昨不來今不來君何無信
朝遠望夕遠望妾獨見欺
浿江成平筏後鞍馬幾來否
桑林爲大海初乘舶或渡之
見時少別時多世情無人可測
好緣斷緣緣回天意有誰能知
一端香裂楚臺夜神女之夢在某
歡娛良辰秦樓月弄玉之情屬誰
欲忘難忘思倚峰牧丹可惜紅顏老
不思自思强登浮碧樓每嘆綠鬢羞
孤處深閨緣縢縢消雪三生佳約寧有變
獨宿空房涙終如雨百年芳盟自不移
罷春朋開竹窗迎花柳少年總是無情客
擥香衣推玉枕送歌舞者類莫非可憎兒
三時出門望出門望甚矣君子薄情豈如是
千里待人難待人難悲哉賤妾孤懷果何其
惟願寬仁大丈夫決意渡江舊面渦下欣相對
勿使軟弱兒女子含淚鸚泉哀曉月中泣相隨

부용당芙蓉堂 김운초金雲楚가 김이양金履陽
(1755-1845)에게 준 '층시層詩'

시를 해체하여 층시 형식으로 재구성해주었다는 것은 이러한 층시의 특성을 활용하여야 할 만한 특별한 이유가 있었을 것이라 여겨지는데… 그것이 무엇일까?

증거는 항상 현장에 있는 법이니, 이쯤에서 〈금강전도〉의 제화시가 쓰인 방식을 다시 한번 면밀히 살펴보도록 하자. 층시 형식을 취하고 있을 뿐만 아니라 산봉우리에 해당되는 '사이 간間'자에 도달하려면 6단계를 거쳐야 하는 구조로 되어 있음을 확인하실 수 있을 것이다. 그런데 왜 하필 6단계일까? 글자들의 배열을 바꿔주면 얼마든지 다른 방식이 가능함을 고려할 때 이는 반드시 6단계로 나눠주어야만 할 어떤 특별한 이유가 있었을 것이라 여겨지는데… 그것이 무엇일까?

『주역』을 통해 이야기를 전개시키고자 하였기 때문이다.

무슨 말인가? 『주역』을 읽어보신 분은 잘 알고 계시겠지만, 『주역』 64괘는 모두 6단계로 나눠 각각의 괘卦에 대하여 설명하는 방식으로 쓰여 있다. 이는 세상의 모든 일은 갑자기 생겨나는 것이 아니라 점진적인 과정을 통해 진행되는 까닭에 각각의 단계에 따라 적절히 대응할

수 있는 가르침을 담아내고자 하였기 때문이다. 그러나 〈금강전도〉의 제화시를 『주역』을 통해 읽으려면 먼저 『주역』 64괘 중 어느 괘에 해당되는지 알아야 하는데… 문제는 무엇을 근거로 해당 괘를 지목할 수 있는가이다.

〈금강전도〉의 제화시는 56자의 글자들을 배경 삼아 산의 형상이 나타나도록 하는 일종의 유백법留白法을 통해 아무것도 없던 허공에 흰 산을 만들어내었다.*

그런데 허공에 생겨난 흰 산이 〈금강전도〉에 그려진 금강산의 주봉 비로봉보다 훨씬 크다. 이는 금강산의 주봉이 비로봉에서 허공에 떠 있는 흰 산으로 바뀐 것과 다름없으니, 이것이 무슨 의미이겠는가? 금강산의 주봉을 비로봉이라 함은 금강산 불교계가 비로자나불을 모시고 있기 때문이다. 그런데 〈금강전도〉에 제화시가 쓰이면서 비로봉보다 큰 산이 출현하여 금강산의 주봉이 되었으니, 어느 쪽을 비로자나불이라 해야 할까? 당연히 허공에 떠 있는 흰 산이다. 왜냐하면 옛 그림에 통용되는 존대비소尊大卑小**의 법칙으로 보나, 중생의 간절한 염원에 따라 각기 다른 모습으로 어느 곳에나 나타난다는 비로자나불의 특성으로 보나, 허공에 출현한 흰 산이 진짜 비로자나불이라 할 수밖에 없기 때문이다. 그런데 허공에 출현한 흰 산은 〈금강전도〉의 제화시로 만들어낸 것이니, 이는 결국 〈금강전도〉의 제화시가 비로자나불을 불러낸 셈이 아닌가? 더욱이 〈금강전도〉의 제화시는 금강산 불교계에 대한 노론 강경파들의 관점(입장)을 반영하고 있으니, 이를 어떻게 해석해야 할까? 노론 강경파들이 새로운 비로자나불의 모습을 제시하며 금강산 불교계가 이를 따르도록 종용하였다는 뜻이자, 노론 강경파들의 금강산 불교계에 대한 새로운 지침이 정해졌다는 의미이기도 하다. 그렇다면 이는 〈금강전도〉의 제화시 속에서 노론 강경파들의 금강산 불교계에

* 層詩는 보통 행이 바뀔 때마다 규칙적으로 글자 수를 늘려가는 방식으로 쓰이는 까닭에 詩가 진행될수록 글자들이 만들어내는 형상성 또한 구체화된다. 그러나 〈금강전도〉의 제화시는 이를 역으로 하여 글자들이 만들어낸 형상성이 아니라 글자들이 배열되며 변하게 되는 여백 공간을 통해 형상성을 얻는 간접적인 방식으로 쓰였다.

** 객관적인 비례를 무시하고 존귀한 것은 크게, 비천한 것은 작게 그려주는 것으로 대상물의 크기를 통해 신분의 차이를 나타내주는 표현방식.

대한 새로운 지침을 읽어 낼 수 있어야 한다는 의미인데… 이를 어떻게 읽어낼 수 있을까? 힌트는 7언시로 쓰인 〈금강전도〉의 제화시를 6단계로 이루어진 층시層詩 형식으로 써넣은 것으로, 이는 결국『주역』을 통해 읽으라는 말과 다름없다.

〈금강전도〉의 제화시로 만들어 낸 흰 산처럼 하늘에 산이 떠 있는 형국을 일컬어『주역』에선 '산천대축(山天大畜)(☶)'이라고 한다.
앞으로 나아가려는 하늘[乾]을 큰 산이 막아서고 있는 형상으로, 하늘과 산이란 두 개의 거대한 양陽이 서로 맞서는 대정大正의 상태인 까닭에 대축大畜(크게 축적됨)의 기회가 찾아온다는 괘卦이다.

> 대축은 강건하고 독실함으로 찬란한 빛과 함께 날로 그 덕을 새롭게 하고자 강한 것[山]이 위에 자리하여 항상 현명하게 굴면 능히 하늘[乾]의 강건함을 저지할 수 있기에 대정大正(크게 바름)이라 한다. 집에서 밥을 먹지 않으면 길하다 함은 현자를 기르기 위함이니, 이로움을 위하여 큰 내를 건너면 이에 호응해야 하지 않겠는가? 하늘이 그러하도다.*

무슨 뜻인가?
하늘은 인간의 삶에 절대적인 영향을 끼치는 만큼 인간은 기본적으로 하늘에 순응할 수밖에 없다. 그러나 하늘은 끊임없이 변하는 탓에 좋은 때도 있지만, 어려운 시기도 찾아오기 마련인데… 어려운 시기가 도래하였을 때 하늘이 하는 일에 인간이 어찌하겠냐며 손을 놓고 있는 것은 백성의 삶을 책임진 국왕의 도리가 아니라고 한다. 왜냐하면 국왕은 독실하고 강건한 믿음으로 스스로 찬란한 빛을 발하여 그 덕을 새롭게 하고, 항시 현명히 대처함으로써 하늘이 내린 재앙을 저지하여야

할 책무가 있기 때문이란다. 이를 위하여 국왕은 집에서 편히 밥을 먹지 않고, 백성들의 삶의 현장을 찾아다니며 필요한 조치를 내리고 현자를 길러내는 일에 소홀함이 없어야 한단다. 왜냐하면 위기는 위험이자 기회이기도 하니, 위기를 잘 관리하면 오히려 영토를 확장할 수 있는 호기가 될 수 있기 때문으로, 이는 원래 하늘이 세상의 변화를 이끌어내는 방식이기도 하단다.

흔히 '산천대축'을 국가가 비약적으로 발전할 수 있는 시기 혹은 국운이 융성한 시기로 해석하는 경우가 많다. 그러나 대축大畜(큰 축적)이 저절로 이루어지는 것도 아니고, 국가의 비약적 발전을 하늘이 던져주는 것도 아니다. 아니 오히려 '산천대축'은 하늘이 내린 국가적 재앙에서 살아남기 위하여 온갖 지혜와 뼈를 깎는 노력 끝에 성취해낸 대축으로, 처음 하늘이 내린 것은 축복이 아니라 재앙이었으나, 현명하고 부지런한 지도자와 백성들이 합심하여 재앙을 축복으로 바꿔놓은 것이라 하겠다.* 이는 역으로 '산천대축'의 시기를 국운이 융성한 시기라고 하는 것은 결과적으로 볼 때 비약적인 국가 발전이 이루어지게 되었다는 것일 뿐, '산천대축' 시기의 삶은 고단하고 치열할 수밖에 없었다는 의미이기도 하다.

이런 관점에서 보면 〈금강전도〉의 제화시가 『주역·산천대축』을 통해 시의詩意를 담아내었다는 것은 노론 강경파들이 당시 금강산 불교계의 상황을 위기로 판단하고 행동에 나섰을 것이란 추론을 하게 되는데… 〈금강전도〉의 제화시를 읽어보면 만이천봉 지역의 은거자들을 설득하기 위하여 한 이불을 덮고 누워 밤새 열띤 논쟁을 벌이는 일도 마다하지 않았다는 대목이 나온다. 이는 결국 노론 강경파들이 『주역·산천대축』에 나오는 '(하늘이 내린 재앙과 직면한 지도자는) 집에서 편히 밥을 먹지 않고 직접 현장을 찾아다니며 필요한 조치를 내리고 현자를 구하여야 하나니, 이를 통해 큰 내를 건너게 될 것이다(영토를 확장함)'라는

* '산천대축'의 시기에는 '집에서 밥을 먹지 않으면 길하다[不家食吉]'라고 하는데… 이는 『孟子·滕文公』에 나오는 禹임금의 일화를 통해 그 의미를 읽을 수 있다. '우임금은 8년간 밖에 있으면서 세 번이나 자기 집 앞을 지나면서도 집에 들어가지 않았다[禹八年於外 三過其門而不入].'라 하였으니, 우임금이 8년이나 집에 편히 앉아 밥을 먹지 못할 만큼 治水에 노력하였기에 반복되는 홍수(하늘이 내린 재앙)을 극복하고 중국인의 먹거리를 해결할 수 있게 되었다[大畜]고 한 부분이다.

가르침에 따라 적극적으로 행동에 나섰다는 의미 아니겠는가?

감나무 밑에 누워 감 떨어지기만 기다리는 것으로 대축大畜이 저절로 이루어지는 것은 아니다.

『맹자』에 의하면 우禹임금도 8년 동안이나 집 밖에서 숙식을 해결하며 종아리에 털이 자라지 못할 정도로 동분서주하였기에 성인의 반열에 오를 수 있었다고 하였건만, 선비된 자가 시절 탓만 하며 절간에 은거한 채 세상을 기웃거리는 것은 염치없는 짓일 뿐이다. 뿌린 것이 없으면 거둘 것도 없는 것은 누구나 아는 세상 이치 아니던가? 이런 까닭에 은거는 함부로 할 일도 아니지만, 오래 끌 일은 더욱 아니다. 왜냐하면 산천대축의 시대를 치열하게 살아낸 자들에 의하여 눈부시게 발전된 국가가 찾아와도 이들에겐 설 자리가 없기 때문이다.

『주역·산천대축』에 의하면 산천대축의 시대를 적극적이고 현명하게 대처하여 '큰 축적'을 이루게 되면 영토를 확장할 수 있는(큰 내를 건넘) 기회가 찾아오게 된다고 하는데… 이는 힘을 앞세워 강제로 빼앗는 정복과는 성격이 다르다.

올바른 판단과 부단한 노력으로 괄목상대한 발전을 이루게 되면 이를 곁에서 지켜보던 자들도 동참하고자 따르기 마련이니, 애써 정벌에 나서서 복속시키지 않아도 스스로 머리를 숙이고 들어오기 때문이다. 정치는 명분이라 한다. 그러나 명분으로 눈에 보이는 성과물을 가리는 것에도 한계가 있게 마련이다. 이런 관점에서 노론 강경파들이 만이천봉 지역에 은거 중이던 남인계 인사들을 설득하기 위하여 적극 나섰던 것은 모처럼 찾아온 국가 발전의 기회에 동참할 수 있도록 배려해주었으나, 이를 거부한 것은 남인이니 그 책임 또한 남인에게 있다는 명분 쌓기를 위한 것이 아니었나 한다. 왜냐하면 남인들이 은거를 풀지 않은 것도 나름의 명분이 있었기 때문인데… 문제는 그 명분에 가려 산천대축의 시대를 헛되이 보낸 결과 또한 자신이 책임질 몫이기 때문이다.

『주역·산천대축』 초구初九(첫 단계)는 '위태로움이 있으니 그치는 것이 이롭다. 이는 재앙을 범하지 않기 위함이다.'라고 한다.* 이는 〈금강전도〉 제화시의 '만이천봉개골산하인용萬二千峯皆骨山何人用'에 해당하는 부분이다. 그렇다면 이를 『주역·산천대축』 초구와 겹쳐주면 무슨 말이 될까?**

* '有厲利已 不犯災也'.

'금강산 만이천봉에 은거 중인 자들을 재등용하여 쓰고자 하는 것은 재앙을 초래하는 일이니, 어느 누가 이들에게 쓰임을 주고자 하랴?'

난세를 핑계로 만이천봉 지역에 은거 중인 자들은 조정에서 밀려나 호시탐탐 재기의 기회를 엿보고 있는 반골들이란다. 이런 반골들을 재등용시키면 안 그래도 어려운 조정에 혼란을 가중시키는 일이 되겠지만, 그렇다고 이들을 그대로 방치해두는 것도 능사는 아니라고 한다. 왜냐하면 조정에서 쫓겨난 이들과 만이천봉 지역 선승들이 손을 잡고 세력을 키우면 더 큰 문제를 야기할 수 있기 때문이다. 이에 노론은 만이천봉 지역 선승들과 남인계 은거자들이 하나가 되어 조직적으로 움직이지 못하도록 막아야 하였던 것인데… 이를 위해선 먼저 정확한 실태를 파악해두어야 한다. 그래서 『주역·산천대축』의 편성에 따라 재편한 〈금강전도〉 제화시 두 번째 단계가 '의사진언중부향意寫眞顔衆香浮(가슴속의 생각을 그대로 모떠 참된 얼굴을 보여도 중향성은 부평초처럼 떠도네)'가 되었던 것이다. 〈금강전도〉 화제글 두 번째 단계는 만이천봉 지역의 은거자들을 설득하고 있는 장면으로, 『주역·산처대축』 구이九二(두 번째 단계)에 해당된다.

** 〈금강전도〉의 畫題는 七言詩로 쓰였지만, 56자로 구성된 칠언시는 『주역』의 방식에 따라 屬詩 형식으로 재편하여 병기되어 있다. 이는 〈금강전도〉의 화제는 처음 칠언시로 읽어 의미를 가늠하고, 다시 표기된 방식에 따라 칠언시를 해체하여 『주역』을 통해 심층 의미를 읽어내도록 설계된 것이라 하겠다.

'수레에 대하여 말하며 바퀴통을 거론하는 것은 (수레의 요체가 바

* '九二: 輿說輹. 象曰: 輿說
復 中 无尤也.' 『주역』의 이
부분에 대하여 흔히 '수레
의 바퀴살을 벗긴다는 것은
中이라서 허물이 없다.'라고
해석한다. 그러나 '말씀 설
說'을 '면할 탈脫'로 읽을 수
도 없고, 輹과 復이 같은 글
자라고 할 수도 없다.

퀴통에 있기 때문이다.) 수레에 대해 말하며 (이를) 회복시키고자 하
는 자는 중용을 지켜야 허물이 없다.'*

바퀴와 차축을 연결하는 바퀴통[輹]은 수레의 성능을 결정하는 가
장 중요한 부분으로, 이를 손보려는 것은 문제의 핵심을 개선하기 위함
이다. 그런데 수레를 고치려는 사람이 바퀴통의 잘못된 부분을 고치
는 일에만 매달리면 낭패를 보기 십상이란다. 왜냐하면 바퀴통이 아무
리 수레의 성능을 결정하는 요체라고 하여도 수레의 성능을 개선하기
위하여 바퀴통을 고치려 하는 것이니, 수레의 상태에 맞춰 바퀴통을
고치는 것이 마땅하기 때문이다. 다시 말해 바퀴통(문제의 핵심)을 아
무리 완벽하게 고쳐도 수레(실제적인 활용 방안)와 조화를 이루지 못하
면 무용지물이니, 일의 목적(수레를 고치는 일)을 망각한 채 수단(바퀴통
을 고치는 일)에만 치중하여 중용을 잃어서는 안 된다는 것이다. 그런데
이 부분에 대하여 〈금강전도〉엔 '의사진안중향부意寫眞顔衆香浮'라 쓰
여 있다.

'가슴속에 품고 있는 생각을 주물틀로 찍어내듯 참모습을 보여도
〔意寫眞顔〕 중향성의 은거자는 뿌리 없는 부평초처럼 떠도는데〔衆
香浮〕… 이는 수레의 바퀴통이 수레의 요체이듯 은거자를 설득하
는 요체는 솔직함〔意寫眞顔〕이라 믿고 솔직하게 대하였건만, 상대
는 확고한 신념이나 기준 없이 요리조리 빠져나가는 탓에 설득할
방법이 없구나.'

상대를 설득함에 있어 솔직한 마음으로 임하는 것은 상대에 대한 예
의는 될지언정 최선의 설득 방법이라 할 수는 없다. 상대를 설득한다는
것은 상대의 마음을 돌려놓기 위함인데, 상대의 입장을 고려치 않고

내 생각을 솔직히 피력하는 것만으로 충분하다고 할 수는 없기 때문이다. 이런 까닭에 상대적으로 우위를 점하고 있는 자의 솔직함이란 대체로 설득을 위함이라기보다는 일방적인 수용을 강요하는 고압적 태도와 연결되는 경우가 많다. 그러나 『주역·산천대축』에선 '수레를 고치려고 노력을 하되 중용을 지켜야 허물이 없다.'라고 한다. 이는 『주역·산천대축』에서 언급하고 있는 '수레의 바퀴통을 고치는 일'이란 향후 국가의 운명이 바뀔 만큼 큰 개혁을 추진하는 일인 까닭에 애당초 모든 백성들의 동의하에 일을 진행할 수 있는 성질의 것이 아니기 때문이다.*

사탕발림으로 설득하는 것은 당연히 기만이지만, 절실함 없이 설득에 나서는 것 또한 기만이기 십상이다. 왜냐하면 설득할 수 있으면 좋고, 설득에 실패하더라도 자신이 해야 할 도리는 다했다며 향후 상대에게 책임을 전가할 수 있는 명분으로 사용되는 경우가 많기 때문이다. 이런 관점에서 〈금강전도〉 화제 글 두 번째 단계 '의사진언중향부意寫眞顔衆香浮' 부분을 다시 읽어볼 필요가 있겠다. 솔직함으로 설득하였으나 중향성의 은거자들은 말꼬리를 돌리며 겉돌고 있다고 하였으니, 결국 설득에 실패하였다는 뜻이 되는데… 문제는 무리수를 두면서까지 설득할 필요가 없다 함이 자칫 발목 잡힐 일로 이어질 수 있다는 판단에 의한 것이라면 설득의 진정성을 의심할 수밖에 없기 때문이다. 그럼에도 불구하고 노론 강경파들은 끊임없이 만이천봉 지역의 은거자들을 설득하기 위하여 금강산을 찾았는데… 〈금강전도〉에선 이를 간단히 '동부상외動扶桑外(부상 바깥으로 이동함)'라고 하였다. 이는 남인계 인사들이 은거 중인 만이천봉 지역을 '새로운 태양이 떠오르는 곳의 바깥', 다시 말해 새로운 세상에서 벗어난 곳이라 하였던 격으로, 이는 결국 만이천봉 지역의 은거자들을 새로운 세상에 적응하지 못하거나 적응하길 거부하는 부류로 규정하였다는 뜻이 된다. 그러나 그럼에

*『論語·太伯』에 공자께서 '백성들이 함께 그 성과를 즐길 수 있도록 할 수는 있지만, 처음 일을 시작할 때 백성들과 함께 도모할 수는 없다[子曰: 民可使由之 不可使知之].'라고 말씀한 부분이 나오는데… 이는 지도자라면 백성보다 탁견을 지니고 있어야 한다는 의미이다. 물론 〈금강전도〉의 제화시를 『주역·산천대축』을 통해 재편하여 특정 메시지를 담아낸 것은 어디까지나 노론 강경파들의 논리이자 판단일 뿐, 당시 조선의 처한 상황과 반드시 일치한다고 할 수도 없고, 가장 적절한 처방이라 할 수도 없다.

도 불구하고 노론 강경파들은 이런 자들에게 왜 미련을 버리지 못하였던 것일까? 이에 대하여 『주역·산천대축』 구삼九三(세 번째 단계)에선

> '좋은 말로 따라가도 이롭기는 어렵지만, 바름을 지키며 날마다 한 가로이 수레를 호위하며 이로움을 취하고자 멀리 간다. 상전에 이르길 (이처럼) 이로움을 취하고자 멀리 가는 것은 상上(국왕)과 뜻을 합하기 위함이라 한다.'

라고 한다. 무슨 말인가?

정치적으로 우월한 위치(좋은 말)를 활용하여도 (일을 성사시키는 데) 이로움(도움)이 되긴 어렵겠으나, 국왕이 뜻이 그러하니 먼 길을 마다하지 않고 가는 것이 이롭다고 한다. 이는 곧 노론 강경파들이 멀리 금강산 만이천봉 지역까지 은거자를 찾아간 것은 국왕의 뜻을 존중하며 따르는 신하의 모습을 보여 국왕의 마음을 얻고자 하였다는 의미이다. 그런데 『주역·산천대축』 육사六四(네 번째 단계)는 '어린 소에게 뿔 빗장을 대니 길하다.'라고 한다.* 이는 송아지를 키워 일소를 만들려는 자는 소뿔(위험)을 통제할 수 있는 수단을 마련해두어야 한다는 것인데 …『주역』의 이 부분을 〈금강전도〉에선 '적기치반積氣雉蟠' 단 네 자로 대신하였다.

'적기치반積氣雉蟠'

'기氣를 축적하고자 꿩이 웅크리고 있다.'는 것이 무슨 의미일까? '은거를 핑계로 정쟁의 한복판에서 한 걸음 벗어나 힘을 축적하며 재기의 기회를 엿보고 있는 야심가(꿩)이다.' 그런데 노론의 거듭된 설득에도 응하지 않고 재기의 기회를 엿보며 힘을 키우고 있다는 것은 그만큼 정치적 야심이 크다는 반증이자 노론을 위협하는 살아 있는 정치적 변수라는 뜻이기도 하니, 노론의 입장에선 이들의 행보를 예의 주

* '童牛之牿 元吉'.

시하며 대비책을 마련해두어야 하지 않았겠는가? 그렇다면 『주역·산천대축』 육사와 〈금강전도〉에 쓰인 '적기치반'을 겹쳐주면 무슨 이야기가 될까?

'만이천봉 지역에 은거한 채 힘을 축적하며 재기의 기회를 엿보고 있는 꿩(야심가)을 통제할 수 있는 수단(안전 장치)을 마련해두었으니 크게 길할 것이다.'

그런데… 노론 강경파들은 언제 어린 소에게 뿔 빗장을 걸었던 것일까? 만이천봉 지역까지 찾아다니며 설득하였던 일이 바로 뿔 빗장을 거는 행위였던 것이다. 혹자는 이 지점에서 이는 노론이 내세울 수 있는 명분이 될 수 있을지는 몰라도 그것이 어떻게 만이천봉 지역의 은거자들을 통제할 수 있는 뿔 빗장이 될 수 있다는 것인지 의문을 표하실지도 모르겠다. 물론 단순히 명분을 내세우는 것과 명분이 실제적 힘으로 작용하는 것은 별개의 문제이다. 명분이 실제적 힘이 되려면 내세운 명분에 공감하는 세력이 필요하고, 뿔 빗장의 안전성은 지지 세력의 크기에 비례하기 마련이다. 그렇다면 노론 강경파들이 만이천봉 지역의 은거자들을 통제할 수 있는 안전한 수단(뿔 빗장)을 마련해두었다고 자신할 수 있었던 것은 자신들의 명분에 공감하는 충분한 세력을 확보하고 있었다는 뜻이기도 한데… 이들의 자신감은 어디에서 비롯된 것일까?

『주역·산천대축』 육오六五(다섯번째 단계)에 이르길 '거세시킨 돼지의 이빨이니 (양순하여) 길하다.'*라고 하였기 때문이다.

이는 '산천대축'의 시기에 행해지고 있는 새로운 국가 정책들은 국왕의 영도 아래 추진되고 있다는 의미이다. 왜냐하면 『주역』에서 다섯 번째 효爻는 국왕의 자리에 해당되기 때문이다. 출중한 능력을 지니고 있

* '豶豕之牙 吉'.

어도 지나치게 억센 자를 곁에 두길 꺼려하는 것이 인지상정이다. 세상 이치가 이러하건만, 국왕의 뜻에 따라 노론 강경파들이 멀리 만이천봉까지 누차 찾아가 설득을 하여도 고집을 꺾지 않는 은거자들을 국왕께서 어떻게 생각하겠는가? 이유야 어찌되었든 국왕의 심기가 불편해지게 될 것이고, 이는 고스란히 은거자들이 짊어져야 할 정치적 부담이 될 수밖에 없다. 상황이 이러할진대 노론 강경파들이 뭐가 아쉬워 만이천봉 지역 은거자들의 목소리에 귀를 기울이며 무리한 타협안을 제시하려 하겠는가? 설득에 실패할수록 오히려 국왕의 눈에는 은거자들의 편협함이 크게 보이게 될 테니, 만이천봉 지역을 찾는 수고로움을 어찌 마다하였겠는가?

『주역·산천대축』육오六五에 해당되는 부분을 〈금강전도〉제화시에선 '세계世界' 단 한 단어로 압축해놓았다. 인간의 삶은 하늘이 아니라 땅에서 이루어지는 까닭에 땅의 법을 따로 두고 있고, 땅의 법을 따로 두고 있기에 정치도 존재하는 법이니 정치가라면 당연히 인간의 속성부터 헤아릴 줄 알아야 하기 때문이다. 흔히 정치는 명분 싸움이라고 한다. 그래서 명분 쌓기라는 말도 있는지 모르겠지만, 문제는 그렇게 쌓은 명분이 대부분 핑곗거리로 사용된다는 것이다. 생각해보라. 국왕의 명을 받들고 만이천봉 지역의 은거자들을 설득하러 간 자는 당연히 국왕에게 결과를 보고 하게 될 텐데… 문제는 국왕은 은거자가 아니라 보고자의 입을 통해 은거자가 은거를 고집하고 있는 이유를 듣게 된다는 것이다. 이는 결국 국왕께서 보고자의 일방적인 주장을 들을 수밖에 없는 구조이므로 은거자가 어떤 이유에서 고집을 꺾지 않고 있는가와는 별개로 은거를 풀지 않고 있다는 것 자체가 고집불통으로 여겨지기 십상이니, 처음부터 기울어진 운동장이었던 셈이라 하겠다. 그렇다면 당시 국왕이신 영조께선 이러한 구조적 결함을 몰랐던 것일까? 몰랐던 것이 아니라 영조께서도 명분이 필요했던 것뿐이다. 왜냐하면

은거를 자처하며 만이천봉에 숨은 선비들 중 왕명을 받고 조정으로 돌아와 큰일을 하였다는 이야기를 아직 들어본 적이 없기 때문이다.

『주역·산천대축』의 상구上九(여섯 번째 단계)는 '어찌 하늘과 함께하는 사통팔달의 교차로가 형통하지 않으랴?'라고 한다.*

* '何天之衢 亨'.

하늘은 인간의 삶에 많은 영향력을 미치는 탓에 누구나 하늘의 뜻을 알고자 하기 마련이다. 그러나 하늘은 말이 없는 까닭에 인간은 자의적으로 하늘의 뜻을 가늠하고 행동할 수밖에 없다는 것이 문제이다. 이런 관점에서 하늘이 내린 재앙에도 불구하고 오히려 번성할 수 있었다면 이는 하늘의 뜻을 바르게 읽고 현명한 조치를 취했다는 반증이라 하겠는데… 오늘날 미술사가들은 〈금강전도〉가 그려지던 무렵을 조선 문예사의 절정기라고 하며 특별히 진경시대眞景時代라고 달리 부르고 있다. 이는 결국 당시 만이천봉 지역의 은거자들이 하늘의 뜻을 잘못 읽고 헛된 고집만 부린 꼴이 된 셈이다. 그런데 이 지점에서 주목할 것은 『주역·산천대축』 상구上九에 해당되는 부분을 〈금강전도〉 화제글에선 '사이 간間' 단 한 자로 대신하였다는 것이다.

적기치반세계간積氣雉蟠世界間(힘을 축적하고자 꿩이 웅크린 채 세

계의 사이에 웅크리고 있네…)

'사이 간間'은 'A에도 속하지 않고 B에도 속하지 않은'이란 의미를 내포하고 있는 글자이니, '세계간世界間'이란 말이 성립하려면 적어도 두개 이상 복수의 세계가 존재하고 있음을 전제로 하여야 한다. 그러나 조선 팔도 어느 곳을 둘러봐도 국왕의 힘이 미치지 않는 곳은 없으니, 달리 '세계간'이라고 할 만한 곳이 없다. 그렇다면 이는 결국 국왕의 통치 행위가 이루어지고 있는 속세와 종교적 가르침을 따르는 불계의 틈바구니에 숨어 힘을 비축하고 있는 야심가(꿩)라는 의미로 해석할 수

밖에 없는데… 문제는『주역·산천대축』상구가 이미 하늘이 내린 재앙을 슬기롭게 극복하고 국가적 번영과 함께하고 있는 상태에 해당된다는 것이다. 그러나 만이천봉의 은거자들은 여전히 속세와 종교의 틈바구니에 숨어 좋은 시절이 찾아올 것이라며 버티고 있으니, 이것이야말로 때를 잘못 읽어도 한참 잘못 읽고 있다고 하였던 것이다. 그렇다면 노론 강경파들은 〈금강전도〉가 그려지던 영조 10년(1734) 무렵을 어떤 시기로 판단하였던 것일까? 산천대축의 시기를 통해 축적된 국부國富를 바탕으로, 새로운 조선을 이끌어내어야 할 시기로 보았다. 이런 까닭에 〈금강전도〉의 제화시로 만들어낸 허공에 뜬 흰 산이『주역·산천대축』에서『주역·산뢰이』에 걸쳐 있는 모습이 되었던 것이다. 그렇다면 노론 강경파들은 향후 새로운 조선을 이끌어가기 위하여 무엇이 가장 시급하다고 여겼던 것일까?

『주역·산뢰이山雷頤』는 양육養育의 괘이다.

'산뢰이'가 '산천대축' 뒤에 오게 된 이유에 대하여 「서괘전序卦傳」은 '재물이 쌓인 연후에야 기를 수 있기 때문'이라고 한다.* 이는 역으로 〈금강전도〉의 제화시로 만들어낸 산의 형상이 '산천대축'에서 그치지 않고 '산뢰이'로 이어졌다는 것 자체가 역으로 '산천대축'의 시기를 통해 국가의 재정이 풍족해졌다는 의미가 되는데… 이는 미술사가들이 진경문화의 출현을 임진왜란·병자호란으로 피폐해진 조선의 경제 상황이 이 무렵 상당 부분 회복된 것에 기인하고 있다는 주장과 일맥상통하는 부분이다. 그런데 '산천대축'의 시대를 성공적으로 보내고 국가재정이 넉넉해졌다면 만이천봉의 은거자들이 하늘의 뜻을 오판한 것이 분명해졌건만, 그들은 왜 여전히 은거를 고집하고 있었던 것일까?『주역·산뢰이』가 백성들을 먹이고 길러주는 이양頤養에 대한 이야기를 다루고 있지만, 핵심은 먹고사는 문제가 아니라 먹고사는 문제를

* '物畜然後可養 故受之以 頤'.

해결하고 난 이후의 문제, 다시 말해 교육의 필요성을 강조하는 것에 있기 때문이다. 이는『주역』'산천대축'과 '산뢰이'로 이루어진〈금강전도〉의 산의 형상이〈금강전도〉가 그려질 무렵의 정치이념을 정립하는 문제와 밀접한 관련이 있었다는 뜻이자, 이 문제에 대하여 만이천봉 지역 은거자들이 목소리를 높이고 있었다는 의미이기도 하다.

『주역·산뢰이』는

'턱을 바르게 하면 길하나니, 턱을 보여주고 스스로 입안에 채울
음식을 구하도록 하라… 천지가 만물을 길러내듯 성인께서 현자
를 길러냄으로써 만민에게 이르도록 하니, 턱과 함께하는 때가 크
도다.'*

라는 말로 시작된다. 이는 국가가 직접 먹거리를 제공하여 백성들을 부양하는 것이 아니라 백성들이 스스로 자립할 수 있는 방법과 환경을 제공하라는 것으로, 이를 위하여 먼저 백성들을 일깨워주어야 하니, 위정자는 통치의 근간을 교육을 통해 공고히 하라고 하였던 것이다. 이런 까닭에『주역·산뢰이』초구初九(첫 단계)는

'관청의 네가 영험한 거북으로 점을 친 후 나를 향해 턱을 늘어뜨
리니(입을 벌리니) 흉하다'**

라고 한다. 무슨 말인가? 백성들의 삶을 보살펴야 할 지방관이 힘든 시기가 도래할 것이란 점괘만 나와도 국가의 지원을 요구하며 그저 입만 벌리고 있으니 흉하다는 것인데…〈금강전도〉의 화제 글에선 이를 간단히 '기타幾朶(눈치를 보며 완곡한 태도로 턱을 늘어뜨림)'라고 써넣었다.*** 만이천봉 지역에 은거 중인 남인계 인사들은 구시대의 무능한

* '頤貞吉 觀頤 自求口實…
天地養萬物 聖人養賢 以及
萬民 頤之時大矣哉'.

** '舍爾靈龜 觀我朶頤 凶'.

*** 필자가〈금강전도〉의
제화시에 담긴 심층 의미를
『주역』을 통해 읽게 된 것은
첫째, 層詩 형식으로 재편
된〈금강전도〉의 제화시가
『주역』처럼 6단계로 이루어
져 있고, 둘째, 層詩로 만들
어낸 허공에 뜬 흰 산이『주
역·산천대축』의 도상과 일
치하며, 셋째,『주역·산천대
축』에 이어지는『주역·산뢰
이』의 첫 단계에 나오는 '舍
爾靈龜 觀我朶頤'를 압축하
면〈금강전도〉제화시의 '幾
朶'에 해당되기 때문이다.

관료의 전형으로, 국가의 지원만 요구할 뿐 스스로 책임감을 가지고 문제를 해결하고자 하는 의지도 능력도 없는 자들이라고 매도하였던 것이다. 그러나 그들이 그런 존재라면 굳이 만이천봉까지 찾아가 설득할 필요도 없건만, 〈금강전도〉의 제화시를 층탑 형식으로 재구성하고, 『주역』을 통해 은밀히 뜻을 전하는 정교한 설계가 왜 필요하였던 것일까?

『주역·산뢰이』의 육이六二(두 번째 단계)에 이르길 '이마와 턱이 경經에 쌓인 먼지를 털어내고 언덕을 향해 나아가니 턱을 정벌하면 흉하다.'라고 하였기 때문이다.* 무슨 말인가? 성인의 말씀을 기록해둔 경전經典에 먼지가 쌓였다는 것은 오래도록 그 경전을 읽는 사람이 없었기 때문이고, 이는 새삼 그 경전을 읽지 않아도 될 만큼 오랜 전통이자 상식이었다는 의미이기도 하다. 그러나 『주역·산뢰이』 초구初九(첫 단계)에 의하면 '관청의 관료가 어려운 시기가 예상되자 중앙정부에 경제적 지원을 요구하니, 흉하다.'라고 한다. 이는 역으로 어려움이 닥칠 때마다 의례적으로 행해지던 중앙정부의 지원책을 바꿔야 한다는 주장과 다름없다. 그러나 개혁에는 어떤 형태로든 저항이 따르기 마련인데 … 옛 경전을 근거로 저항에 나서고 있을 뿐만 아니라 사안이 먹고사는 문제인지라 자칫 분위기가 험악해지기 십상이다. 이에 『주역·산뢰이』에서는 분위기가 험악해져 소요 사태가 발생하여도 이를 무력으로 진압하면 흉하니, 이는 '실류失類'를 초래하기 때문이라 한다.

'실류失類'

어떤 이유에서든 자국민을 적을 정벌하듯 처결하면 정부에 등을 돌리는 특정 부류(집단)가 생겨나기 마련이고, 이는 결과적으로 정치적 부담으로 돌아올 수밖에 없으니, 흉한 일이라 하였던 것이다. 더욱이 『주역·산천대축』의 시기를 거치면서 일궈낸 재화는 하늘이 내린 재앙에 현명하고 능동적으로 대처하며 얻은 결과로, 이는 곧 많은 백성들이 함께 어려움을 견디며 일궈낸 재화이기도 하니, 어찌 보면 분배를

* '顚頤 拂經于丘頤 征 凶'.

요구하는 것이 당연한 일이라 할 수도 있다. 그렇다면 국가는 왜 충분히 예상되는 백성들의 반발에도 불구하고 무리한 경제정책을 펼치고자 하였던 것일까? 축적된 재화는 국가를 새로운 차원으로 도약시킬 힘이 될 수 있는 까닭에 어렵게 축적시킨 재화를 헛되이 흩어버릴 수 없기 때문이다.

큰 위기를 성공적으로 극복하여 얻은 재화보다 값진 것은 어려움을 극복해내는 과정에서 체득한 경험과 지혜 그리고 자신감이다. 또한 이러한 경험은 세상을 보는 방식에 변화를 초래하기 마련이니, 필연적으로 오랫동안 상식이라 여겼던 많은 것들이 더 이상 상식이 아닌 세상이 찾아오게 된다. 이래서 국가적 재앙을 겪고 나면 새로운 가치관을 지닌 자와 과거의 가치관에 머물러 있는 자가 생겨나기 마련이고, 과거 뜻을 함께하던 동류同類(같은 부류)도 다른 부류로 나뉘는 일이 벌어지게 되는 법이다.

새로운 세상에 과거의 방식만 고집하는 자는 결국엔 쇠락할 수밖에 없다. 그러나 이를 국가가 개인의 문제로 방치하면 사회적 부적응자가 양산되고, 결국 국가 발전의 걸림돌이 되어 돌아오기 마련이니, 손을 놓고 있을 일은 아니다. 이런 까닭에 『주역·산뢰이』에서 말하는 '이양頤養'이 단순히 먹고사는 문제에 국한된 것이 아니라 먹고사는 문제를 해결하고 난 이후 행해져야 할 교육에 주안점을 두고 있었던 것인데 … 문제는 『주역·산뢰이』 육이六二에 해당되는 부분을 〈금강전도〉 화제 글에선 '부용만소芙蓉謾素'라고 하였다는 것이다. '부용'은 연꽃을 뜻하니, 불가의 승려 혹은 금강산 불교계를 지칭하는 것이라 하겠는데 … 문제는 그렇게 해석하면 새로운 세상에 적응하지 못한 채 과거에 묶여 있는 교육의 대상이 만이천봉 지역의 은거자들이 아니라 금강산 불교계가 된다는 것이다. 이것이 어찌된 영문일까? 결론부터 말하면 〈금강전도〉 제화시 첫수는 만이천봉 지역에 은거한 채 헛된 야심을 키우

고 있던 몰락한 남인계 선비들의 행태를 비난하는 것이지만, 둘째 수는 이들에게 은거지를 제공하는 등 구태를 답습하고 있는 금강산 불교계를 향한 교육의 필요성에 대하여 언급하였던 것이다.

부용만소芙蓉謾素

'금강산 불교계가 근본을 속이고 있다.'고 한다. 그런데 문제는 〈금강전도〉 화제 글에 쓰여 있는 '부용만소' 부분이『주역·산뢰이』육이六二와 겹쳐져 있는 까닭에 금강산 불교계가 불교의 근본을 속이고 있는 이유가『주역·산뢰이』의 초구初九 '기타幾朶(눈치를 살피며 완곡하게 먹거리를 달라고 입을 벌림)'의 원인이라는 것이다. 이는 결국 금강산 불교계가 먹거리를 충당하고자 옛 경전을 들먹이며 저항하고 있지만, 이는 불교의 근본을 속이는 짓이라고 한 격인데… 노론은 무슨 근거로 이런 말을 하였던 것일까?

모든 인간관계의 바탕(근본, 素)은 상호 간의 신뢰에 있건만, 속인도 아니고 부처님을 모시는 불제자가 속이는 짓을 해서 되겠냐고 비난하였던 것이다. 생각해보라. 금강산 불교계에 제공되던 노론의 경제적 지원이 끊기자 금강산 불교계는 새로운 수입원을 구하기 위한 방편으로 조정에서 밀려난 남인계 인사들에게 은거지를 제공하고 있다는 말 자체가 이전에는 노론의 경제적 지원에 의존하고 있었다는 뜻이 아닌가? 이런 까닭에 금강산 불교계는 만이천봉 지역에 조정에서 밀려난 남인계 인사들이 득실거리고 있는 것을 감출 수밖에 없었던 것으로, 이는 금강산 불교계도 이들이 노론과 정적 관계임을 잘 알고 있었기 때문이다. 그러나『주역·산뢰이』육이六二(두 번째 단계)에서 이르길 '그럼에도 불구하고 힘으로 정벌하는 것은 흉하다.' 하였으니, 노론은 금강산 불교계를 말로 설득하는 방법을 택했을 텐데… 그들은 과연 원하는 결과를 얻을 수 있었을까? 〈금강전도〉의 제화시엔 이에 대하여 간단히 '채반임송彩半林松(화려한 언변의 절반은 소나무 숲에서 비롯된 것이라오)'

이라 하였다. 금강산 승려들이 화려한 언사로 나름의 논리(변명)를 펼치고 있지만, 이는 가사를 두르고 갓을 쓴 격으로, 이들의 관심사는 오직 먹거리를 챙기는 것뿐이란다.

독하게 마음먹고 실행에 옮겨도 족히 10년은 고생해야 뿌리를 내릴 수 있건만, 요리조리 궁색한 변명으로 생각 자체를 바꾸려 들지 않는 자는 몸으로 깨우치도록 내버려둘 수밖에 달리 가르칠 방법이 없다. 그래서 『주역·산뢰이』 육삼六三(세 번째 단계)에 이르길

'먼지를 털어낸 턱이 바름을 회복하였으나 여전히 흉하니, 십 년 동안 사용하지 말되 멀리 두지 않아야 이롭다.'*

* '拂頤貞 凶 十年勿用 无攸利'.

라고 하였던 것인데… 이 부분을 〈금강전도〉 화제 글에선 금강산 불교계의 화려한 언변과 논리의 절반이 유가에서 비롯된 것으로[彩半林松] 승려의 언사가 마치 반半선비 같다고 한다.

말에 일관성이 없는 것은 설득력 없는 변명이거나, 속 보이는 거짓말인 경우가 태반이다. 흔히 '핑계 없는 무덤 없다.'라고 하지만, 핑계라는 것은 무엇이 떳떳한 일인지 알고 있었다는 뜻이자, 자기답지 않은 짓을 하였음을 자인하는 행위이기도 하다. 그런데 말이 무서운 것은 자주 입에 올리다 보면 어느 순간 스스로 자신을 속이게 된다는 것이다. 그러니 구차한 핑계로 변명하기보다는 자기성찰의 기회로 삼으라고 하는 것인데… 자신이 어떤 존재인지 알아야 그에 걸맞은 행동을 할 수 있기 때문이다. 이런 관점에서 『주역·산뢰이』 육사六四(네 번째 단계)는 많은 생각을 하게 한다.

'이마와 턱이 길함은 호랑이가 산 위에서 아래를 노리며 내려보듯, 그 욕구를 좇을 때 허물이 없기 때문이다.'**

** '顚頤吉 虎視眈眈 其欲逐逐 无咎'.

스스로 사냥하여 먹거리를 해결하는 호랑이가 호랑이다운 호랑이지 던져주는 고깃덩어리에 길들여진 호랑이는 진정한 호랑이라 할 수 없듯, 백성들의 삶을 책임진 지방관이 국가의 지원만 바라며 스스로 자구책을 마련하려 들지 않는 것은 지방관의 책무를 망각한 지방관답지 않은 지방관일 뿐이란다. 이는 결국 세상 만물은 저마다 제 역할이 있으니, 국왕은 국왕답고 선비는 선비답고 승려는 승려다워야 한다는 것인데… 이 부분에 대하여 〈금강전도〉 화제 글에는 '백은현관종령각 栢隱玄關縱令脚'이라 쓰여 있다.

'금강산 승려들이〔栢〕 사찰의 관문을 가리고〔隱玄關〕 국왕의 령을 받들고〔縱令〕 금강산에 찾아오는 종아리〔脚〕을 피하고 있네'

무슨 말인가?

금강산 불교계가 여전히 남인계 인사들이 건네는 짭짤한 시줏돈을 챙기고자 몰래 은거지를 제공하더니, 급기야 은거자들의 거처를 감출 뿐만 아니라 왕명을 받들고 찾아온 인사와 만남을 피하고 있단다. 이는 결국 금강산 불교계가 종교 본연의 역할에 충실히 임하며 새로운 세상에 적응하려는 노력 대신 여전히 정쟁의 틈바구니에서 떡고물을 챙기던 구태를 버리지 못하고 있다고 비난하였던 것이라 하겠다. 그러나 문제는 애당초 금강산 불교계를 이렇게 만든 장본인이 노론 강경파들이었으니, 남 탓할 일이 아니라는 것이다. 그렇다면 금강산 불교계를 지원해오던 노론이 어떤 이유에서 더 이상 경제적 지원을 할 수 없게 되었거나, 지원하지 않기로 결정한 후 금강산 불교계에 대한 자신들의 통제력이 약화되고 있는 상황에 대한 불만과 우려를 나타낸 것이라 하겠는데… 이에 대한 이야기는 뒤에서 거론하기로 하고 우선 〈금강전도〉 화제 글의 마지막 부분을 읽어보자.

답수금편쟁사침변간불간 踏須今遍爭似枕邊看不慳

오늘도 수미산(금강산 불교계)을 찾아다니며 승려들을 설득하나니
마치 부부처럼 한 이불을 덮고 자며 상대의 눈치를 살피는 일도
마다하지 않았다.

한마디로 금강산 불교계에 대한 경제적 지원은 끊었지만, 열과 성을
다하여 설득에 나섰단다. 그렇다면 『주역·산뢰이』 육오六五(다섯 번째
단계)에는 무슨 말이 쓰여 있을까?

'경전에 묻은 먼지를 털어내고 거처를 바르게 하면 길하나, 큰 내
를 건널 수는 없다.'*

* '拂經居貞 吉 不可涉大川'.

과거의 방식을 고집하며 변화를 거부하여도 문제를 일으키지 않고
바르게 처신한다면 이 또한 길한 일이 되겠으나, 그렇다고 함께하며 크
게 번성하도록 허락할 수는 없다는 뜻이다. 그런데 『주역』에서 육오는
국왕의 자리에 해당하는 까닭에 이것이 국왕의 뜻이 된다는 것이다.
왕조 국가에서 국왕의 확고한 뜻은 국가 정책으로 이어지게 마련이고,
국왕의 국가 정책에 호응하지 않으면 목숨조차 보장할 수 없는 것이 왕
조 국가의 정치이다. 이런 관점에서 〈금강전도〉 제화시의 마지막 부분
을 『주역·산뢰이』 육오를 겹쳐보면 노론 강경파들이 어떤 생각으로 끝
까지 금강산 불교계를 설득하였던 것인지 짐작이 된다.
노론 강경파들은 금강산 불교계가 정쟁의 틈바구니에서 경제적 이
득을 취하는 구태를 버리고 스스로 먹거리를 해결하는 것이 새로운 국
가 정책에 적응하는 길이라며 설득에 나섰으나, 금강산 불교계는 몰락
한 남인들에게 은거지를 제공하며 시줏돈을 챙기는 일을 포기하지 않

았다고 한다. 그런데 과연 노론 강경파들은 금강산 불교계가 자신들의 설득에 환골탈태할 것이란 확고한 믿음을 가지고 있었던 것일까? 오랜 세월 금강산 불교계를 돈으로 관리해온 자신들이 누구보다 금강산 불교계의 속성을 잘 알고 있었을 테니, 그것이 불가능에 가까운 일임을 몰랐을 리 없었을 것이다. 그렇다면 그럼에도 불구하고 그들은 왜 끝까지 설득에 나섰던 것일까? 임진왜란에 참전하며 미약하나마 정치적 영향력을 확보하게 된 금강산 불교계는 이후 정쟁의 바람에 편승하며 적지 않은 경제적 이득을 챙겨왔지만, 〈금강전도〉가 그려질 무렵 금강산 불교계의 입지는 급격히 축소되고 있었다. 그러나 금강산 불교계가 아무리 쇠퇴하였다고 하여도 여전히 불씨를 지니고 있었던 탓에 노론은 바람을 경계하며 불씨가 완전히 꺼질 때까지 지켜볼 필요가 있었던 것이다. 그러나 금강산 불교계는 바람이 몰고 오는 비구름을 보지 못한 채 바람만 반기고 있었던 셈이었으니, 그들의 미래가 어찌 되었겠는가? 노론 강경파들이 끝까지 금강산 불교계를 설득하였던 것은 불쏘시개 될 만한 것을 최대한 제거하며 폭우가 내릴 때까지 시간을 벌고자 하였던 것뿐이었다.

〈금강전도〉에 쓰인 화제 글은 여기까지이다.

그러나 『주역·산뢰이』의 마지막 단계 상구上九가 남아 있으니, 이를 통해 〈금강전도〉에 내포된 뒷이야기를 추측해보자.

'이런 연유로 턱을 위태롭게 함이 길하니, 이는 이로움을 위하여
큰 내를 건너고자 함이다.'*

* '由頤厲 吉 利涉大川'.

『주역』의 여섯 번째 자리는 통상 하늘[天道]과 연결시켜 해석된다.

상구上九는 인간의 의지가 관여할 수 없는 영역으로, 하늘 또한 그러하지 않겠냐는 믿음과 함께할 수밖에 없는 '진인사대천명盡人事待天命'

의 '대천명'에 해당된다. 이런 관점에서 『주역·산뢰이』 상구가 '이런 연유로 턱을 위태롭게 함이 길하니, 이는 이로움을 위하여 큰 내를 건너고자 함이다.'라고 끝났다는 것은 결국 '금강산 불교계에 대한 경제적 지원을 끊으면 반발이 따르겠지만, 우리가 조정을 장악하게 되면 어쩔 수 없이 제 발로 찾아와 함께 하고자 할 테니, 흔들림 없이 밀고 나가라.'라는 의미로 해석된다.

다시 말해 눈에 보이는 가시적 성과물보다 확실한 천명天命의 증거는 없으니, 조정의 주도권을 노론이 완전히 장악하게 되면 금강산 불교계가 정쟁의 틈바구니에서 저울질을 하는 일도 없게 될 것이란 뜻이다. 당시 금강산 불교계의 입장에선 경제적 자립을 하려고 하여도 신도에게 의지하는 것 이외에 달리 방법이 없었다. 단지 몰락한 남인들에게 은거지를 제공하며 얻는 당장의 이익과 오랜 세월 함께해온 노론을 믿고 훗날의 이익을 기대하는 것 중에서 어떤 선택을 할 건가의 문제와 직면하고 있었던 셈이라 하겠다.

농부는 누구나 알찬 수확을 기대하며 씨를 뿌린다. 그러나 기대는 기대일 뿐, 기대가 실현되는 것은 별개의 문제인 까닭에 눈앞의 이익을 포기하고 미래에 투자하려면 기대를 뒷받침할 증거와 믿음이 필요하기 마련이다. 말인즉 금강산 불교계가 남인들에게 얻을 수 있는 당장의 이득을 포기하고 노론의 미래에 투자하게 하려면 이들에게 확신을 줄 수 있는 무언가가 필요했을 텐데… 혼란스러운 정국 끝에 결국엔 노론의 세상이 도래하게 될 것이란 확신을 심어주는 것보다 효과적인 것이 달리 어디 있겠는가? 생각해보라. 〈금강전도〉의 제화시를 해체하여 층시層詩 형식으로 재구성하고, 당시 정치 상황과 금강산 불교계의 행태를 『주역』을 통해 단계적으로 설명하며 노론 강경파들이 일관되게 주장한 것이 무엇이었던가? '산천대축'의 시기를 통해 축적된 재화를 바탕으로 조선은 과거와 다른 새로운 국가로 나아갈 정책을 추진하여야 하며, 이

는 국왕의 뜻이자 시대의 대세이기도 하니, 이에 부응하지 못하는 부류는 쇠퇴할 수밖에 없다고 하였다. 그러나 이는 노론 강경파의 일방적인 주장일 뿐, 국왕의 뜻을 직접 확인한 것도 아니고, 조선이 처한 시대 상황을 정확히 읽어낸 것이란 확실한 증거가 있는 것도 아니었다. 그럼에도 불구하고 이렇게 단정적으로 말한 이유가 무엇이겠는가?

이 지점에서 우리는 〈금강전도〉가 어떤 용도로 제작된 것인지 묻게 된다. 어떤 주장을 실행에 옮기도록 하려면 설득력을 높여줄 필요가 있고, 이때 가장 필요한 것이 주창자의 확신에 찬 모습이기 때문이다. 무슨 말인가? 〈금강전도〉의 제화시는 노론 강경파들이 노론 지도부를 향해 금강산 불교계에 대한 향후 노선을 정하는 데 필요한 비밀스러운 보고서로 쓰인 것이다. 생각해보라. 오랜 세월 금강산 불교계를 전담하였던 겸재와 사천보다 노론 인사 중 금강산 불교계를 잘 아는 전문가는 없었으니, 노론 지도부가 금강산 불교계에 대한 새로운 노선을 결정하기에 앞서 이들의 의견을 듣고자 하는 것이 당연한 일이었을 것이다. 그러나 당시 겸재와 사천은 멀리 경상도 청하 현감과 삼척 부사로 재직 중이었던 탓에 대면 보고를 할 수 있는 입장이 아니었기 때문이다. 그러니 어찌하였겠는가? 겸재와 사천을 대신하여 금강산에 다녀온 누군가가 전하는 내금강 큰 사찰들의 동향을 듣고, 여기에 과거 자신이 경험한 금강산 불교계의 생리를 감안하여 보고서를 올릴 수밖에 없지 않았겠는가?* 이런 관점에서 보면 〈금강전도〉의 그림과 제화시가 각기 다른 시기에 그려지고 쓰이게 된 이유가 설명된다.

* 〈금강전도〉는 제화시가 없이 그림만 있던 것이 훗날 제화시가 병기되며 오늘날 우리가 보는 모습이 되었다. 다시 말해 제화시가 쓰이기 이전과 제화시가 쓰인 이후의 〈금강전도〉는 각기 다른 용도로 쓰였는데… 전자는 겸재와 사천을 대신하여 금강산 불교계를 찾아간 누군가를 위한 소개장으로 쓰였고, 후자는 노론 지도부가 금강산 불교계에 대한 노선을 결정하는 데 필요한 일종의 보고서였다고 하겠다.

갑인동제

甲寅冬題

겸재의 〈금강전도〉에는 '갑인동제甲寅冬題', 즉 '갑인년 겨울에 이 화제를 써 넣었다.'라고 분명히 명시되어 있다.

문제는 갑인년이 60년을 주기로 찾아오는 까닭에 〈금강전도〉에 병기되어 있는 '갑인동제'가 정확히 어느 해 갑인년에 해당되는지 단언할 수 없다는 것이다. 〈금강전도〉에 쓰인 갑인년을 겸재의 생몰년(1676-1759)과 겹쳐주면 영조 10년(1734) 그의 나이 쉰아홉에 그린 것이 된다. 그러나 일부 미술사가들은 〈금강전도〉가 1734년 겨울에 제작된 것이 아니라며, 대략 다음과 같은 근거를 제시하고 있다.

〈금강전도〉의 제화시에 개골산皆骨山이라 쓰여 있으니 겨울 금강산을 그린 것이어야 하지만, 그림 속 금강천 물줄기가 얼어붙지 않고 흐르고 있는 모습으로 판단컨대 겨울 금강산이라 할 수 없고, 글씨체도 겸재의 글씨와 다르다는 주장이다. 이에 최완수 선생은 한술 더 떠 노년의 완숙한 필법으로 판단컨대 겸재가 59세에 그린 것으로 보기 어렵다며, 제화시가 쓰인 것은 아마 정조 18년(1794)일 것이라고 한다. 그

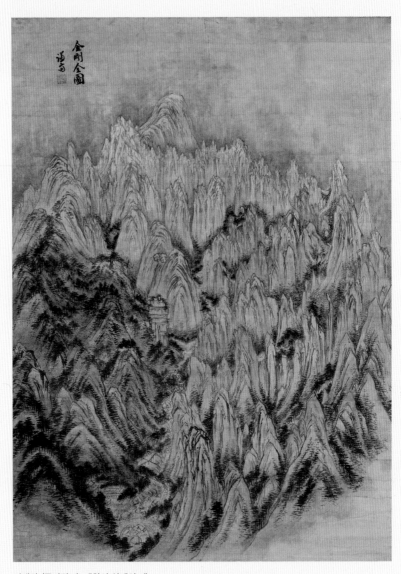

겸재의 〈금강전도〉 제화시 삭제의 예

러나 이는 겸재가 세상을 떠나고 35년이 지난 후에 제화시가 쓰였다는 것인데… 누가, 왜, 뒤늦게 제화시를 써넣게 된 것인지 아무런 설명이 없는 탓에 그저 영조 10년 갑인년 뒤에 찾아오는 갑인년이 정조 18년에 해당된다는 주장과 다를 바 없다.

겸재가 세상을 떠난 후 〈금강전도〉의 제화시가 쓰였다는 주장은 오늘날 우리가 보고 있는 〈금강전도〉와 달리 겸재는 제화시가 없는 상태로 작품을 끝냈다는 뜻이 된다.

그러나 문제는 〈금강전도〉에서 제화시를 삭제하면 화면이 균형을 잃고 좌측으로 기우는 모습이 된다는 것이다. 이는 〈금강전도〉의 제화시가 화면의 균형추 역할을 하고 있었다는 반증이자 작품을 처음 구상할 단계부터 제화시가 쓰일 것을 염두에 두고 구도를 잡았을 것이란 의미이기도 하다. 생각해보라. 내금강 전경을 그려낸 겸재는 완성된 그림을 전체적으로 살펴보며 작품 제목과 서명 그리고 낙관 찍을 자리를 가늠해봤을 것이다. 이때 화가들이 가장 신경쓰는 것은 그려낸 그림과 조화를 이룰 수 있는 위치를 선정하는 것으로, 조화라는 말이 그러하듯 무엇보다 균형 감각이 필요한 순간이다. 그러나 겸재가 고른 자리는 안 그래도 무게중심이 좌측으로 쏠린 그림을 더욱 좌측으로 기울어지게 만드는 최악의 위치로, 단언컨대 이는 겸재 같은 대가가 저지를 수 있는 실수라고 할 수가 없다.

겸재는 원형 구도를 통해 화면이 한쪽으로 치우치는 것을 막고, 선묘線描로만 그려낸 만이천봉 지역과 묵점墨點을 가해 완성시킨 토산 지역 간에 필연적으로 발생할 수밖에 없는 중량감의 차이를 토산 지역과 암산 지역에 면적 차를 두는 방식으로 균형을 잡아주었다. 그러나 이토록 공들여 균형을 잡아준 화면이건만, 작품의 제목을 써넣는 순간 화면이 균형을 잃고 좌측으로 기울어져버렸으니, 이를 어떻게 설명

할 수 있을까? 겸재 같은 대가가 작품의 완성은 낙성관지落成款識(서명하고 낙관을 찍어 본인 작품임을 징표로 남기는 일)에 있고, 낙성관지 또한 작품의 일부임을 몰랐다고 해야 할까? 실수가 아니라면 의도된 결과일 테고, 의도된 결과라면 당연히 어떤 목적이 있었을 텐데… 그것이 무엇일까? 주목할 점은 제화시가 쓰이면서 잃었던 균형이 회복되었다는 것이다. 그렇다면 제화시가 쓰이게 되면 비로소 화면의 균형이 회복되는, 다시 말해 제화시가 쓰일 공간을 따로 마련해두고자 일부러 화면 좌측 상단에 낙성관지하였던 것으로 보는 것이 상식적이지 않을까? 그러나 이는 〈금강전도〉의 제화시를 써넣은 사람이 겸재가 아니라는 뜻이 되는데… 겸재가 아니라면 누가 언제 제화시를 써넣었던 것일까?

누가 〈금강전도〉의 제화시를 써넣은 것인지 단언할 수는 없다. 하지만 적어도 〈금강전도〉의 제화시는 영조 10년(1734)에 쓰인 것임은 분명해 보인다. 왜냐하면 〈금강전도〉가 겸재의 작품이 분명하다면 상식적으로 먼 훗날 누군가가 제화시를 써넣을 것을 염두에 두고 화면의 균형을 무너뜨리면서까지 화면 좌측 상단에 낙성관지하였을 리는 없기 때문이다. 이는 역으로 겸재가 가까운 시일에 제화시가 쓰이게 될 것을 알고 있었다는 반증이다. 아니 그보다는 겸재와 〈금강전도〉의 제화시를 써넣은 사람이 〈금강전도〉를 함께 기획하였으나, 작품이 제작될 당시 두 사람이 멀리 떨어져 있었던 탓에 겸재가 그림을 완성한 후 제화시를 써넣도록 누군가에게 보냈을 것이다. 이런 관점에서 제화시를 쓴 사람은 겸재와 아주 가깝게 지내던 사람이었을 것이라 여겨지는데… 당시 겸재가 근무 중인 청하현에서 하루거리에 삼척 부사 사천 이병연이 동해안을 따라 금강산과 관동 지방으로 이어지는 길목을 지키고 있었다.

오늘날 우리가 보고 있는 〈금강전도〉가 최종적으로 완성된 것은 영조 10년(1734)이다.

그런데 영조 10년이면 겸재는 오늘날의 포항 지역인 청하현의 현감을, 사천 이병연은 삼척 부사직을 맡고 있던 시기에 해당된다. 겸재와 사천이 소위 '시화환상간詩畵換相看(시와 그림을 바꿔보며 서로의 작품이 변화하는 추이를 살핌)'을 하며, 서로의 작품세계를 다듬어주었음은 널리 알려진 사실이다. 그런 두 사람이 하루거리에 위치하고 있었으니, 마음만 먹으면 항시 긴밀한 소통이 가능했을 것이다. 그렇다면 두 사람의 관계로 보나 당시 두 사람의 근무지로 보나 아무래도 〈금강전도〉의 제화시는 사천 이병연의 솜씨로 보는 것이 옳지 않을까?* 그러나 저명한 미술사가 최완수 선생은 〈금강전도〉를 겸재의 화업이 난숙기에 들어선 70대의 작품이라 한다. 선묘법과 묵법 등에서 보이는 표현력의 수준으로 판단컨대 노년의 완숙미가 느껴진다는 것인데… 과연 그렇게 단정할 수 있는 것일까?

겸재의 〈금강전도〉를 세심히 살펴보면 이 작품이 어떤 과정을 거쳐 제작된 것인지 역추적이 가능하다. 〈금강전도〉는 선묘로 내금강 전경을 그린 후 금강산 만이천봉 지역과 차별성을 두고자 금강천 건너 장안사, 표훈사, 정양사 지역에 묵점墨點을 찍고 채색을 가하는 방식으로 그려졌다. 흔히 토산 지역이라 하는 부분을 살펴보면 선묘와 묵점 그리고 채색이 어떤 순서로 가하여졌을지 확인할 수 있는 부분이니, 여러분들도 직접 확인해보시길 바란다. 확인해보신 분은 이제 〈금강전도〉의 토산 부분과 고려대 박물관 소장 〈금강내산〉도의 토산 부분을 비교해보시길 바란다.

* 〈금강전도〉의 제화시를 쓴 사람과 이를 〈금강전도〉에 써넣은 사람이 다를 수도 있다. 필자는 서체 전문가가 아닌 탓에 〈금강전도〉에 병기된 제화시의 글씨체가 사천의 글씨체인지 판단할 수 없다. 그러나 제화시를 짓고 층시 형식으로 설계한 것은 여러 정황상 사천의 솜씨라고밖에 할 수 없다고 하겠다.

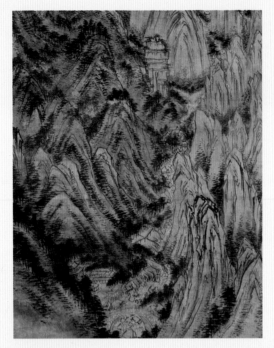

정선, 〈금강전도〉 토산 부분도,
지본수묵담채, 94.5×130.8cm, 1734,
국립중앙박물관

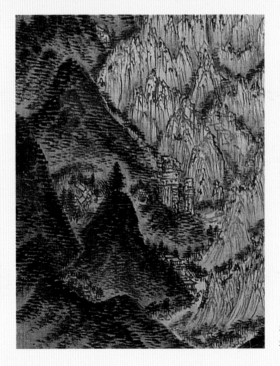

정선, 〈금강내산〉 토산 부분도, 견본담
채, 33.6×28.2cm, 고려대학교 박물관

여러분들이 보시기에 두 작품 중 어떤 작품이 나중에 그려진 것이라 여겨지시는지? 표현기법으로 판단컨대 당연히 고려대 박물관 소장 〈금강내산〉도가 나중에 그려진 것이다. 왜냐하면 고려대 소장 작품은 선묘 없이 묵점만으로 토산의 형상을 만들어내었으나, 〈금강전도〉는 선묘로 산의 형태를 잡은 후 묵점과 채색을 가하는 방식으로 그려졌기 때문이다. 같은 일도 숙련도가 높아지고 기술이 축적될수록 일을 수행하는 과정은 단순해지기 마련이다. 고려대 소장 작품인 〈금강내산〉도의 토산 부분에 선묘가 보이지 않는 것은 선묘로 산의 외형을 잡고 그 위에 다시 묵점을 가하는 〈금강전도〉의 방식에 익숙해진 연후에나 쓸 수 있는 것으로, 이는 번거롭고 불필요한 과정을 생략할 수 있는 수준에 도달한 고수의 작품에서 발견되는 공통된 특징이다. 이런 관점에서 겸재의 〈금강전도〉는 완숙기의 작품이라기보다는 완숙기에 도달하기 이전 작품이라 여겨지는데… 영조 10년 갑인년(1734)에 겸재는 쉰아홉 살이었다.

사천 이병연과 삼연 김창흡이 남긴 금강산 시들을 읽어보면 노론 강경파 장동 김씨들이 금강산 불교계를 관리하고자 오랜 기간 공들여왔음을 알게 된다.

또한 이를 위하여 금강산 불교계에 이상기류가 감지될 때마다 서둘러 금강산으로 달려가 당근과 채찍을 사용하였는데… 이는 적지 않은 돈이 들어가는 일이었다. 왜냐하면 노론 강경파들은 내금강 큰 사찰들을 통해 반골 기질이 강한 만이천봉 지역 선승들을 견제토록 하고, 동시에 호국불교의 전통을 지닌 내금강 큰 사찰들을 자신들의 우호 세력으로 두기 위하여 경제적 지원을 해왔기 때문이다. 그런데 〈금강전도〉가 그려질 무렵에는 삼연 김창흡이 세상을 떠난 지(1722년) 어언 10년이 넘었고, 금강산 불교계를 관리해오던 삼연의 역할은 사천 이병연에게 맡겨진 상태였다. 그러나 사천은 삼연과 달리 노론의 핵심 장동 김

씨 가문의 일원이 아니었던 탓에 삼연처럼 내금강 큰 사찰들을 넉넉히 지원해줄 수 없었고, 경제적 지원이 예전만 못하니 내금강 큰 사찰들과의 관계도 소원해질 수밖에 없었던 것인데… 그 틈새를 남인계 선비들이 비집고 들어와 금강산 불교계에 세력을 키워가고 있었던 것이다. 더욱이 그 무렵은 영조께서 신임사화 때 희생된 영의정 김창집(삼연 김창흡의 친형)의 신원 회복을 요구하던 노론의 요구를 거부한 채 탕평책을 강력히 밀어붙이고 있었던 시기로, 당시 노론은 국왕과도 거칠게 맞설 수밖에 없었던 때였다. 간단히 말해 당시 장동 김씨들은 급변하는 정세에 대응하기에도 버거워 금강산 불교계까지 신경을 쓸 여력이 없었던 것이다.

그러나 이는 노론의 사정이고, 내금강의 큰 사찰의 입장에선 노론으로부터 들어오던 경제적 지원은 끊겼고, 노론의 미래에 대한 확신이 서는 것도 아닌지라 곁눈질이 시작되었던 것이다. 이러던 차에 문제의 갑인년(1734)에 전국적인 흉년이 닥쳤다. 공식적인 기록에 잡힌 기아민만 71,900여 명이었고, 불과 한 해 만에 10만에 가까운 인구가 감소할 정도로 극심한 흉년이었으니, 영조 10년 갑인년의 겨울이 어떠했을지 상상이 가고도 남음이 있을 것이다. 그래서 〈금강전도〉가 그려지게 되었던 것이다.

앞서 필자는 〈금강전도〉에 병기된 제화시는 노론의 경제적 지원이 낳기자 조정에서 쫓겨난 남인계 선비들에게 은거지를 제공하며 시줏돈을 챙기고 있던 금강산 불교계의 행태에 대응하기 위하여 쓰인 것이라고 하였다. 그런데 〈금강전도〉의 제화시는 『주역』 '산천대축'과 '산뢰이'를 층시 형식을 통해 담아낸 탓에 제화시에 내포된 의미를 쉽게 읽어낼 수 없도록 설계되었다. 그렇다면 왜 이런 복잡한 구조가 필요했던 것일까? 당연히 〈금강전도〉에 내포된 정보(의미)를 특정인 혹은 특정 집단만 읽을 수 있도록 해두어야 할 필요가 있었기 때문일 것이다. 이

런 관점에서 겸재의 〈금강전도〉는 금강산 불교계의 현황과 금강산 불교계를 향한 설득 논리 그리고 향후 금강산 불교계에 대한 대처방안 등을 노론 지도부에 은밀히 전하기 위한 일종의 보고서로 제작되었을 개연성이 매우 높다. 왜냐하면 겸재와 사천은 대표적 노론 강경파 장동 김씨 가문의 사람이었기 때문이다.

간송미술관의 최완수 선생은 〈금강전도〉의 제화시가 영조 10년 갑인년(1734)이 아니라 정조 18년 갑인년(1794)에 쓰였을 것이라 한다.

또한 동국대의 김병헌 선생은 〈금강전도〉 제화시에 쓰여 있는 '부상외扶桑外'를 '해가 뜨는 동해 바다 바깥'으로 해석한 후 중국 대륙에서 보면 금강산이 동해(우리의 서해)에 위치하고 있는 셈이니, 이는 결국 조선인이 아니라 청나라 사람이 쓴 것이라 한다. 그러나 최 선생도 그러하지만, 김선생의 주장도 언제, 어떤 연유로 〈금강전도〉의 제화시를 청인淸人이 쓰게 된 것이지 납득할 만한 근거를 제시하지 못하고 있는 까닭에 말 그대로 근거 없는 추측일 뿐이다. 앞서 필자는 〈금강전도〉가 금강산 불교계에 대한 현황 보고와 함께 향후 대처방안을 수립하는 데 필요한 보고서로 제작되었을 것이라 하였다. 그러나 이는 제화시가 병기된 〈금강전도〉이고, 제화시가 쓰이기 이전의 〈금강전도〉는 다른 용도로 쓰였을 것이라 여겨지는데… 그 용도가 무엇이었을까?

겸재와 사천을 대신하여 내금강의 대표적 큰 사찰들을 찾아가게 된 누군가를 위한 소개장으로 쓰였을 것이다. 생각해보라. 삼연 김창흡과 사천 이병연 그리고 겸재 정선은 오랫동안 노론과 금강산 불교계를 연결해온 창구이자 관리 책임을 맡고 있었다. 그러나 〈금강전도〉가 그려지던 무렵엔 삼연은 이미 세상을 떠났고, 사천은 삼척 부사 겸재는 청하 현감직을 맡고 있었으니, 금강산 불교계의 이상기류에도 이들 삼인방이 모두 금강산으로 달려갈 수 없는 상태였다. 하지만 그렇다고 오랜 세월 공들여 관리해온 내금강 큰 사찰들을 방치해둘 수도 없고, 결국

누군가가 이들을 대신할 수밖에 없었을 텐데… 장안사를 비롯한 내금강의 큰 사찰들에선 낯선 사람을 경계하게 될 테니, 믿을 만한 징표(소개장)가 필요하지 않았겠는가? 이에 〈금강전도〉가 필요했던 것으로, 내금강 큰 사찰 스님들의 눈에 익은 겸재의 금강산 그림보다 확실한 징표도 달리 없기 때문이다. 혹자는 이 지점에서 그렇다면 〈금강전도〉가 금강산이 아니라 청하현에서 그려졌다는 의미가 되는데 이것이 가능한 일이지 반문하실지도 모르겠다. 얼마든지 가능한 일이다. 왜냐하면 산수화는 원래 기억의 재구성을 통해 그려지는 까닭에 금강산 여행의 경험을 되살려 그릴 수 있고, 이는 여러분도 이미 인정한 바이다. 무슨 말인가? 학자들이 겸재의 〈금강전도〉를 소개할 때면 항상 하는 '마치 새가 공중에서 내려다본 듯 내금강의 전경을 그려낸…'이란 말에 여러분들도 수긍하지 않았던가? 이는 〈금강전도〉의 모습이 그러한 탓이겠으나, 그렇다고 겸재가 새가 되어 공중에서 내려다볼 수는 없으니, 금강산을 유람하여 본(경험한) 여러 장면을 재구성해낸 것이라 하겠는데… 날개 달린 새처럼 공중에서 내려다보며 그릴 수 있다면 청하현에 머물며 내금강의 전경을 그리는 것이 무슨 대수이겠는가?

〈금강전도〉는 겸재의 금강산 그림 중에서 가장 큰 대작(59×130.6cm)이다.

다시 말해 단순히 소개장으로 쓰기 위하여 그려진 것이라고 하기엔 작품이 너무 과해 보인다. 물론 이것이 예전처럼 경제적 지원을 할 수 없게 된 상태에서 내금강 큰 사찰들을 설득하여야 하였던 탓에 최대한 예우를 갖출 필요가 있었기 때문일 수도 있다. 그러나 그런 이유라면 소개장 겸 선물로 보냈을 법도 한데… 〈금강전도〉의 제화시는 훗날 쓰였으니 선물로 주고자 하였던 것은 아니다. 그렇다면 대체 왜 이런 대작이 필요했던 것일까? 〈금강전도〉가 겸재와 사천을 대신하여 보낸 자

임을 증거하는 증표이자 내금강 큰 사찰들에게 보내는 노론 지도부의 메시지를 담은 편지로 쓰고자 하였기 때문일 것이다. 생각해보라. 과거 금강산 불교계에 문제가 생길 때마다 노론 강경파 장동 김씨 집안의 삼연 김창흡은 사천과 겸재를 대동하고 금강산으로 달려가 문제를 해결해왔었다. 그러나 이는 삼연이 누구인지 금강산 불교계도 잘 알고 있었던 까닭에 심도 있는 대화 끝에 합의를 이끌어낼 수 있었기 때문이다. 이는 역으로 겸재도 아니고 사천도 아닌 낯선 심부름꾼이 노론 지도부가 보낸 자임이 분명하다고 하여도 그가 노론을 대표하여 금강산 불교계에 불어닥친 위중한 문제에 대하여 논의할 수 있는 자격을 갖추고 있어야 내금강 큰 사찰들이 의미 있는 대화에 나설 것이란 뜻이 되는데… 그런 자격을 갖춘 자였을까? 십중팔구 아닐 것이다. 왜냐하면 당시 겸재나 사천이 직접 금강산에 갈 수 없었던 것은 두 사람이 모두 관직을 맡고 있었기에 부득이 누군가를 대신 보낼 수밖에 없었던 것인데… 그 누군가가 이름만 들어도 알 정도의 큰 인물이었다면 굳이 〈금강전도〉를 소개장으로 지니고 갈 필요가 없기 때문이다. 그렇다면 제화시가 병기되어 있지 않은 〈금강전도〉를 통해 노론 지도부가 내금강 큰 사찰들에게 전하는 메시지를 읽어내야 한다는 의미인데… 무엇을 근거로 이를 읽어낼 수 있을까?

그림은 먼 옛날부터 메시지를 전하는 유용한 수단으로 널리 활용되어왔다.

그러나 언어나 문자와 달리 그림은 그림만의 어법이 따로 있으니, 그림 속에 내포된 의미를 읽어내려면 먼저 주의 깊게 살펴볼 필요가 있다. 〈금강전도〉는 내금강 전경을 그려낸 겸재의 여타 작품들과 달리 원형 구도로 되어 있다. 이에 대하여 일찍이 오주석 선생은 '정선은 『주

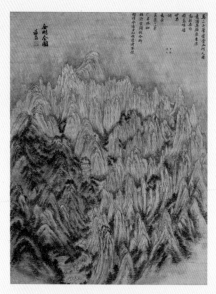

정선, 〈금강전도〉

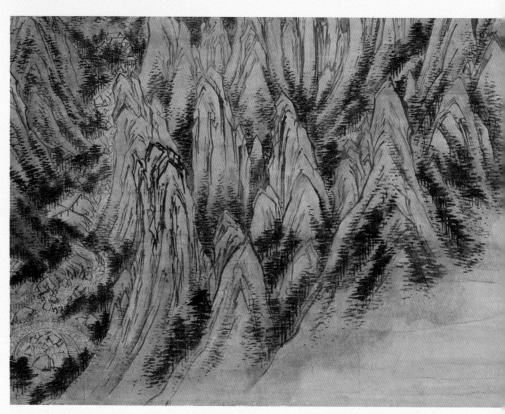

정선, 〈금강전도〉 운무 부분도

역』의 대가답게 호기롭게도 금강산 뭇 봉우리들을 원으로 묶어버린 후 반으로 쪼개 태극을 빚어내었으며, 이는 금강산을 소재로 겨레의 행복한 미래, 평화로운 이상향의 꿈을 기린 것이다.'라고 한 바 있다. 말인즉 〈금강전도〉가 내금강 전경을 의도성을 가지고 태극 형상에 맞춰 재구성해낸 것이란 뜻인데… 문제는 〈금강전도〉가 태극 형상을 통해 민족의 염원을 담아내고자 한 것이라면 여타 작품들에서도 그 흔적이 나타날 법도 하건만, 〈금강전도〉를 제외하곤 태극과 연결시켜 해석할 수 있는 작품이 없다는 것이다.* 이는 〈금강전도〉 이외에는 원형 구도로 그린 작품이 없기에 태극 운운할 여지조차 없기 때문이다. 그렇다면 이는 역으로 〈금강전도〉가 원형 구도로 그려진 탓에 태극 형상과 연결시킬 수 있었다는 뜻이기도 하니, 태극 운운하기 전에 먼저 〈금강전도〉의 원형 구도가 어떤 방식으로 이루어졌는지 살펴보는 것이 순서일 것이다.

〈금강전도〉가 원형 구도가 된 것은 당연히 내금강의 경물景物들이 원형으로 배치되어 있기 때문이다. 그러나 〈금강전도〉의 원형 구도는 내금강의 경물들을 원형으로 배치한 것만으로 완성된 것이 아니다. 〈금강전도〉에는 겸재의 여타 작품들에선 볼 수 없는 모습(요소)이 하나 더 있으니, 비로봉을 비롯한 만이천봉 지역 외곽에 칠해둔 푸른색이다. 일찍이 오주석 선생이 금강산의 정기가 뿜어 나오는 모습으로 해석하였던 그 푸른색을 따라 시선을 옮겨보면 화면 우측 하단에서 좌측 하단으로 이어지며 내금강의 전경을 둥글게 감싸고 있는 것을 확인하실 수 있을 것이다. 그런데 화면 우측 하단의 푸른색을 자세히 살펴보면 단순히 푸른색을 배경에 칠하고자 하였던 것이 아니라 무언가 꿈틀거리는 형상을 그리고자 한 흔적이 역력하다. 이것이 무엇을 그린 것이라 해야 할까? 필자가 보기엔 꿈틀거리며 물러가고 있는 비구름을 그린 것이라 여겨지는데… 여러분이 보시기엔 어떠신지 세심히 살펴봐주

* 무언가를 간절히 염원하는 사람은 통상 염원이 이루어지길 희구하며 반복적인 행위를 하기 마련인데… 내금강 전경을 그려낸 겸재의 작품들 중에서 태극과 연결시켜 해석할 수 있는 작품이 〈금강전도〉가 유일무이하다는 것은 일회성으로 끝났다는 뜻이기도 하니, 이상하지 않은가?

시길 바란다.

무엇을 그린 것이라고 판단하기 어려우신 분은 〈금강전도〉와 가장 비슷한 방식으로 그려낸 겸재의 다음 작품과 비교해보시길 바란다.

두 작품 모두 배경을 칠하였으나, 칠한 방식이 확연히 다른 것을 확인하실 수 있을 것이다.

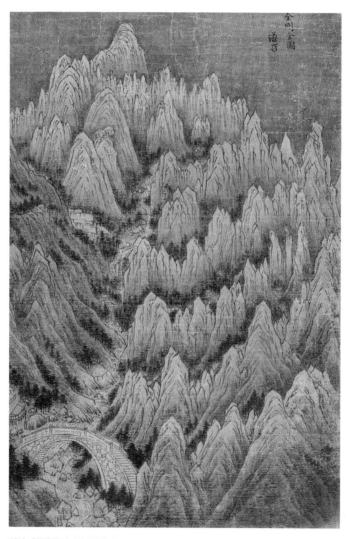

정선, 〈금강전도〉, 견본담채, 37.5×28.0cm

이는 〈금강전도〉의 푸른색이 단순히 내금강의 경물들을 돋보이게 하기 위하여 배경을 칠한 것이 아니라 무언가를 그리고자 필획에 변화를 준 것으로 해석할 수밖에 없는 부분이다. 아직 확신이 서지 않는 분이 계시다면 다시 한번 꼼꼼히 살펴보시길 부탁드린다.

필자가 여러분들에게 거듭 확인을 부탁드린 것은 이것이 꿈틀거리는 비구름을 그린 것이라면 〈금강전도〉가 내금강 큰 사찰들에게 보낸 노론 지도부의 편지로 쓰였다는 반증이 될 수 있기 때문이다. 왜냐하면 전통산수화에서 비구름이 물러가고 있는 모습은 흔히 '한 치 앞도 볼 수(예측할 수) 없는 격렬하고 위험한 시기가 지나가며 새로운 정치 환경이 도래하고 있는 모습'의 비유로 쓰여왔기 때문이다.*

아직도 확신이 서지 않는 분은 국보 제217호 〈금강전도〉와 달리 겸재의 또 다른 〈금강전도〉가 왜 무겁게 가라앉은 느낌이 드는지 생각해 보시길 바란다. 비슷한 구도에 내금강의 경물들이 돋보이도록 배경을 칠해주고, 여기에 금강산 골짜기마다 녹색을 칠해 푸르름을 더했으나, 마치 시간이 멈춘 듯 깊은 적막감이 느껴지는데 이런 느낌이 드는 주된 이유는 필획이 느껴지지 않는 단조로운 채색법 때문이다. 이런 까닭에 전통산수화에서 여백을 안개로 처리한 것과 꿈틀거리는 비구름을 그려 넣은 것은 전혀 다른 의미로, 전자는 죽은 듯 변함없는 세상이라면 후자는 다소 위험이 따르지만 많은 기회가 주어지는 역동적 세상의 시작으로 해석된다. 이런 관점에서 볼 때 〈금강전도〉의 꿈틀대는 구름은 금강산 불교계에 변혁을 촉발시킬 만한 큰일이 벌어진 직후의 상황을 비유하고 있는 것이라 하겠다. 그렇다면 노론 지도부는 〈금강전도〉를 통해 내금강 큰 사찰들에게 어떤 메시지를 보냈던 것일까?

오랫동안 비구름에 가려져 있던 내금강에 비가 그치자 내금강 전경이 한눈에 들어오듯, 베일에 싸여 있던 금강산 불교계의 현황을

* 전통산수화에는 눈이나 비가 내린 직후 서둘러 길을 떠나는 선비의 모습을 그린 작품이 많다. 이는 눈과 비로 상징되는 엄혹하고 위험한 시절이 끝나길 기다리며 숨어 있던 지식인들이 새로운 세상에서 쓰임을 얻고자 은거를 나서고 있는 모습을 비유하고 있는데… 혼란기가 지나면 새로운 질서가 필요한 법이니, 은거하며 갈고닦은 지식으로 새로운 세상을 이끌고자 함이라 하겠다.

비로소 확인하였소.(비구름이 물러나며 모습을 드러낸 내금강 전경을 그리게 된 이유) 힘겨운 시절을 보내며 많은 어려움이 있었으련만, 여전히 푸르름을 잃지 않은 그대들이 고마울 따름이오.(내금강 큰 사찰들이 위치한 토산 지역의 숲이 야위어 암봉이 드러난 모습) 내금강을 온통 휩쓸어버릴 듯 뇌성벽력 요란하였으나, 정작 비는 많이 내리지 않았으니, 만폭동 골짜기를 울리는 요란한 물소리(선승들의 위세)도 곧 잦아들 것이오.(금강천의 수위가 장안사 앞 비홍교를 위협할 정도로 높지 않은 모습) 한바탕 폭우가 쏟아지고 나니, 누가 우리와 함께하는지 명확해지는구려.(내금강 큰 사찰들과 만이천봉 지역 선승들의 세력권을 점묘와 선묘로 구분해둔 모습)*

* 향로봉 위에 雲紋 무늬로 그려 넣은 사자암은 호국불교의 상징이자 교종을 따르던 내금강 큰 사찰들의 상징이기도 하다. 그런데 그 사자암과 향로봉이 선승들이 차지하고 있던 만이천봉 지역처럼 묵점도 채색도 없이 선묘로만 그려져 있다. 이는 내금강 큰 사찰들의 세력권이던 향로봉 지역을 만이천봉 선승들이 장악하였다는 의미로 해석되는 부분이다.

무슨 말인가?

만이천봉 지역의 선승들과 조정에서 밀려난 남인계 인사들이 합세하여 위세를 떨치고 있다기에 내심 걱정을 하였으나, 실상을 파악해보니 염려할 수준도 아니고 오래 지속되지도 않을 것이란다. 비 온 뒤에 땅이 굳는다고 오히려 이번 사태를 겪고 나니 내금강 큰 사찰들을 더욱 신뢰할 수 있게 되었다고 한다. 앞서 필자는 예전처럼 내금강 큰 사찰들에게 경제적 지원을 할 수 없게 된 노론의 처지에 대하여 언급한 바 있다. 이는 예전만큼 양자 간에 빈번한 왕래가 없었다는 뜻이자, 서로에 대한 믿음이 흐려지고 있었다는 의미이기도 하다. 이런 까닭에 노론 강경파들은 내금강 큰 사찰들의 행보에 촉각을 곤두세우고 있었던 것인데… 내금강의 큰 사찰들도 노론 지도부가 자신들을 어떻게 생각하고 있는지 확인하고 싶지 않았겠는가? 이러던 차에 '먹구름이 걷히며 모습을 드러낸 금강산 불교계를 살펴보니 그대들이 우리와 함께함을 알게 되었소.'라는 메시지가 담긴 〈금강전도〉가 도착했으니, 이것이야말로 내금강 큰 사찰들이 가장 듣고 싶어 하던 말이 아니었겠는가?

겸재의 〈금강전도〉는 크게 두 가지 쓰임을 위하여 제작되었을 것이라 여겨진다.

　첫 번째 용도는 위에서 언급하였듯 노론 지도부가 내금강 큰 사찰들에게 유화적 메시지를 전하기 위함이었다면 두 번째 용도는 향후 내금강 큰 사찰들에 대한 관리 방안을 조언하기 위함이라 하겠는데… 〈금강전도〉가 제작되게 된 주된 목적은 후자에 있었을 것이다. 왜냐하면 내금강 큰 사찰들에서 펼쳐 보인 〈금강전도〉는 제화시가 없는 상태였으나, 겸재와 사천을 대신하여 금강산에 갔던 누군가가 돌아온 후 제화시가 쓰이게 되었는데… 제화시가 쓰이면서 〈금강전도〉는 이전과 전혀 다른 성격을 지닌 것으로 변하였기 때문이다.

　제화시가 없는 상태의 〈금강전도〉에 담긴 메시지는 노론 지도부가 내금강 큰 사찰들을 향해 '너희를 믿는다. 남인들은 끝내 재기할 수 없을 테니, 현명하게 판단하고 행동하라.'라는 말과 다름없다. 그러나 이러한 노론 지도부의 메시지는 그저 메시지일 뿐, 내금강 큰 사찰들이 이를 따르도록 만드는 강제력을 지니고 있는 것은 아니니, 내금강 큰 사찰들의 동태를 살펴보고 돌아와 실상을 전해줄 사람이 필요하지 않았겠는가? 그래서 〈금강전도〉의 그림은 비가 그친 직후의 여름 풍경이지만, 제화시에 '갑인동제甲寅冬題(갑인년 겨울 제함)'라 하였던 것으로, 이는 금강산에 다녀온 자가 전하는 이야기를 들은 연후에 제화시가 쓰인 탓에 계절적 편차가 생기게 된 것이라 하겠다. 그런데 층탑 형식으로 쓰인 〈금강전도〉의 제화시를 읽어보면 노론의 바람과 달리 내금강 큰 사찰들은 몰락한 남인들에게 은거지를 제공하며 경제적 이득을 챙기는 것을 포기하는커녕 이를 은폐하기 위하여 산문山門을 감추는 일도 서슴지 않았다고 한다. 말하자면 내금강 큰 사찰들이 노론 지도부의 요청을 거부하고 있었다는 뜻이 되는데… 그럼에도 함께 밤을 지새우면 설득하는 일도 마다하지 않았다고 하였다. 그러나 말이 쉬워 설

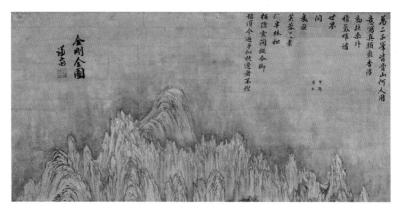

〈금강전도〉, 비로봉과 제화시 부분도

득이지 상대가 원하는 바를 들어줄 수도 없고, 힘을 앞세울 수도 없는 상태에서 상대를 내 뜻대로 움직이게 하려는 일보다 어려운 것은 없으니, 최소한 상대를 압도할 수 있는 설득 논리라도 있었어야 하였을 텐데… 노론 강경파들은 어떤 논리로 설득에 나섰던 것일까?

겸재의 〈금강전도〉에서 가장 큰 산은 비로봉이 아니라 제화시를 해체하여 만들어낸 허공에 뜬 흰 산이다.

이는 금강산 불교계의 주인을 비로봉에서 제화시로 쌓아올린 동쪽 하늘의 흰 산으로 바꿔야 한다는 주장과 다름없다. 왜냐하면 금강산의 주봉을 비로봉이라 부르게 된 것은 금강산 불교계가 비로자나불을 주인으로 모시고 있기 때문이다. 무슨 말인가?

『화엄경』에 의하면 비로자나불은 중생들의 간절한 희구에 따라 가변적인 모습으로 어느 곳에나 나타나는 '광명의 부처님'이라 한다. 그렇다면 진짜 비로자나불은 비로봉처럼 고정된 형상도 아니고 특정 장소에 머무르고 계신 것도 아니며, 어둠 속에서 길을 잃은 중생들을 밝은 빛으로 인도하시는 부처님이어야 하는데… 이러한 특성에 맞춰 비

로자나불을 그리면 어떤 모습이 되겠는가?

〈금강전도〉의 제화시는 몰락한 남인계 은거자들과 금강산 불교계의 염원을 담고 있고, 비로자나불은 중생들의 간절한 희구에 모습을 드러내신다고 하였으니 켜켜이 쌓인 염원을 표현하고자 층시 형식이 필요했던 것이며, 광명의 부처님은 밝은 빛과 같은 부처님이니 화지의 흰빛을 그대로 살려 흰 산을 그려내었던 것이다. 이는 결국 제화시로 그려낸 흰 산이 진짜 비로자나불이란 뜻으로, 비로자나불을 모시고 있는 금강산 불교계는 당연히 진짜 비로자나불 곁으로 모여들어 밝은 빛과 같은 가르침을 듣고 따라야 한다는 말과 다름없다. 그런데 〈금강전도〉의 제화시를 해체하여 만들어낸 비로자나불은 『주역』 '산천대축'에서 '산뢰이'에 걸쳐 있으니, 이는 결국 새로운 단계로 접어든 조선의 시대 상황에 맞춰 금강산 불교계가 나아갈 방향을 비로자나불의 가르침에 빗댄 것이 아니겠는가?

상대를 설득하려면 상대의 논리를 통해 상대가 부정할 수 없는 지점을 공략할 때 가장 효과적으로, 이를 위해선 상대보다 상대의 논리에 대한 깊은 이해가 필요하다. 그래서 〈금강전도〉의 제화시를 층시 형식으로 재편한 비로자나불이 필요했던 것인데… 비로자나불을 모시고 있는 금강산 불교계를 향해 참 비로자나불은 이런 것이 아니냐고 불교경전을 통해 공박하였던 것이니, 노론 강경파들이 한 시대를 쥐고 흔들 수 있었던 것이 힘만 가지고 이루어졌던 것은 아니라 하겠다.

겸재의 〈금강전도〉는 국보로 지정된 작품으로, 이는 당연히 미술사적 가치가 높이 평가되었기 때문일 것이다.

그러나 솔직히 그림만 놓고 평가하면 그만한 가치가 있는지 모르겠다.* 물론 조선인의 시각으로 우리 땅을 표현해낸 진경산수화의 대표적 작품임을 모르는 바도 아니고, 진경산수화의 가치를 폄하하고자 하는 것도 아니다. 그럼에도 불구하고 필자가 이런 불경스러운(?) 말을 하

* 선비문예는 오늘날의 예술과 달리 감흥에 취해 중용을 잃는 것을 극도로 경계하였다. 이는 선비는 벼슬을 하든 안 하든 기본적으로 정치가이고, 선비가 무언가를 표현한다는 것은 그것이 예술작품이라 하여도 정치적 견해를 밝히는 수단으로 인식되는 까닭에 신중할 수밖에 없었기 때문이다. 또한 선비의 말의 무게는 설득력에 따라 정해지는 법이니, 치밀한 논리 구조를 필요로 하며, 이는 선비의 문예작품에도 그대로 적용된다.

는 것은 〈금강전도〉는 그림에 제화시가 더해지면서 특별한 가치를 지니게 되었으나, 그동안 제화시에 대한 연구가 미미했던 탓에 〈금강전도〉의 진면목이 가려져 있었기 때문이다. 냉정히 생각해보자. 〈금강전도〉도 그러하지만 진경산수화의 가치가 단지 조선인의 시각으로 우리 땅을 그린 것에 있다면 우리에게는 자부심이 될지언정 결코 세계적인 작품이 될 수는 없다. 그런 류의 작품들은 세계 각국에 너무도 많다. 필자는 〈금강전도〉를 비롯한 우리 옛 그림들이 세계적인 작품으로 부각되지 못하고 있는 것은 작품성이 모자라서가 아니라 작품이 지닌 가치를 우리들조차 제대로 알아보지 못하고 있기 때문이라고 생각한다.

아무리 잘난 조상도 후손이 변변치 못하면 제삿밥도 못 얻어먹는다더니, 오늘날 한국 미술사학의 현주소가 딱 그 수준이다. 없는 것을 억지로 만들어내면 역사 왜곡이고, 있는 것을 알아보지 못하는 것은 학자의 무능이라 하겠는데, 눈에 보이는 것조차 애써 무시하며 없는 것으로 만들어버리는 것은 무엇이라 해야 할지 모르겠다. 동양화를 전공하며 학창 시절부터 늘 들어온 뼈아픈 말이 있다. 동양화는 시대정신이 결여되어 있다는 지적이다. 동양화가 아무리 숭고한 가치를 추구한다고 하여도 종교는 아니건만, 종교도 현실 문제를 외면할 수 없는 인간사는 세상에서 예술이 신선놀음이 된다면 아무리 고귀한 품격인들 무슨 가치가 있겠는가? 이런 관점에서 〈금강전도〉를 비롯한 옛 선비들의 그림 속에 정치적 메시지가 감춰져 있다는 것은 기부감을 표할 일이 아니라 오히려 고마워할 일이 아닐까? 왜냐하면 이것이야말로 동양화에 없던 우리 옛 그림만의 특별함이자 세계적인 가치를 지닌 것으로 부각시킬 만한 것이기 때문이다. 짧은 소견으로 값싼 애국심에 호소하며 우리 옛 그림의 가치를 부각시켜본들 그것이 우리들끼리의 이야기라면 고유성의 범주를 벗어날 수 없고, 고유성을 강조하며 가치를 인정받으려는 것은 역으로 보편성이 결여되어 있음을 자인하는 격이건만,

왜 우리 옛 그림의 가치를 고유성에 묶어두고 있는지 알다가도 모르겠
다. 혹시 우리 옛 그림의 가치를 우리도 믿지 못하고 있기 때문은 아닌
지 냉정히 자문해볼 때도 된 것 같기에 해본 말이다.

3부

시인의 눈
화가의 손

만폭동

萬瀑洞

금강산 만폭동에는 '만 개의 폭포가 있는 골짜기'라는 이름과 달리 폭포다운 폭포가 하나도 없다.

폭포다운 폭포 하나 없는 골짜기이건만, 어떻게 '만 개의 폭포가 있는 골짜기'가 되었던 것일까? '빠른 물살이 수많은[萬] 바위에 부딪혀 흰 포말[瀑]을 일으키며 흐르는 골짜기[洞]'라는 의미로 읽어야 할 만폭동萬瀑洞을 '만 개의 폭포가 있는 골짜기'라는 뜻의 만폭동萬瀑洞으로 읽었기 때문이다.* 흥미로운 것은 조선시대 시인 묵객들이 하나같이 귀가 먹먹할 정도로 요란한 만폭동의 물소리에 대하여 읊고 있지만, 요란한 물소리라 하였을 뿐, 그 물소리가 음악처럼 아름답다거나 듣기 좋다고 한 경우는 없다는 것이다.

아무리 자연의 소리라고 하여도 그저 귀가 먹먹해질 정도로 요란한 소리라면 소음일 뿐이다. 그러나 그럼에도 불구하고 수많은 조선시대 시인 묵객들이 만폭동 골짜기를 찾았다는 것은 그 물소리에 귀를 기울이고자 하였기 때문이었을 텐데… 그들은 이곳에서 무슨 소리를 듣고

* '폭포수 瀑'은 원래 '소나기처럼 거세게 내리는 물줄기'라는 뜻으로 '소나기 포瀑' '물거품 포瀑'로도 읽는다.

* 孔子께서는 '鄭나라의 음
악은 음란하고 소인은 위태
로우니 멀리하라.'(『論語·衛
靈公』)고 하셨다. 이는 조화
를 잃고 감정에 호소(자극)
하는 것을 멀리하라는 의미
이다. 이런 까닭에 귀가 먹먹
해질 정도로 요란할 뿐, 조
화를 잃은 만폭동의 물소리
를 아름답다거나 듣기 좋다
고 하지 않은 것이라 하겠다.

자 하였던 것일까?*

만이천봉 지역 선승들과 이곳에 은거 중인 선비들의 격한 외침이다.

무슨 말인가? 조선시대 시인 묵객들이 읊은 만폭동의 요란한 물소리

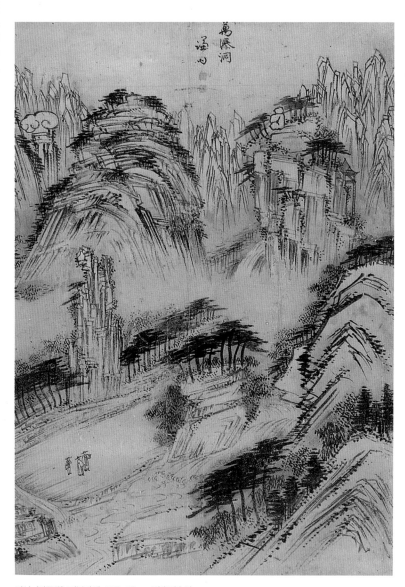

정선, 〈만폭동〉, 지본담채, 42.8×56cm, 간송미술관

란 만이천봉 지역 선승들과 이곳에 은거 중인 선비들의 격렬한 외침(주장)을 비유한 것으로, 만이천봉 지역의 물줄기들이 만폭동 골짜기로 쏟아져 나오듯, 이들의 목소리 또한 이곳을 창구로 터져 나왔기 때문이다. 이런 관점에서 보면 겸재 정선이 만폭동을 대표하는 경물景物로 내금강의 물줄기가 하나로 모이는 합수처에 위치한 너럭바위를 선택하였던 이유가 비로소 설명된다. 내금강의 합수처 너럭바위 위에서 보면 어느 쪽 물줄기의 수량이 많은지 분명히 확인할 수 있고, 수량이 많은 쪽이 당연히 물소리도 크게 마련이니, 내금강 불교계를 주도하는 목소리가 어느 쪽에 있는지 명확해지기 때문이다. 이는 곧 겸재의 〈만폭동〉이 만폭동의 수려한 풍광을 담아내기 위함이 아니라 만폭동의 물소리를 시각적으로 구현해내는 것에 목적을 두고 있었다는 의미이기도 한데 … 물론 이 또한 비유이니, 그림에서 들려오는 물소리를 들으려면 약간의 상상력과 노력이 필요한 일이긴 하다.

욕종하처문원두 欲從下處(問)源頭
심천상통상하구 深淺相通(上)下求
요요측봉쟁극지 擾擾側峯(爭)隙地
창창횡령계고추 蒼蒼橫嶺(界)高秋

욕구를 따름에 어디에서 근원을 묻겠는가?
깊고 얕은 것이 상통하며 아래에서 위를 구하네
시끄럽고 뒤숭숭함 곁에 있던 산봉우리 틈새를 다투지만
푸른 초목 무성한 가로지른 고갯마루 높은 곳엔 가을이라네

동개동리불궁로 洞開洞裏(不)窮路
담락담중무정류 潭落潭中(無)靜流

박모여문운외경 薄暮如聞(雲)外磬

중림막막홀생수 中林漠漠(忽)生愁

골짜기가 열려 골짜기 깊은 곳까지 막힌 길이 없게 되면

연못에 떨어져 연못 가운데 있는 것도 고요한 흐름은 없게 되나니

땅거미 같은 소문을 외부에서 급히 몰아온 구름 삼아

(금강산) 가운데 숲이 넓고 아득해지도록 하면 새로 생겨난 근심

에 어리둥절하리*

* '경쇠 경磬'은 '말 달릴 경
磬' '충동질할 경磬'으로도
읽는다. 이는 『詩經』의 '抑磬
控忌'에서 유래된 것으로 말
을 달리게 하는 것을 磬, 멈
추게 하는 것을 控이라 하며
말을 부리는 법을 磬控이라
하는데… 구름이 달려오면
비가 내리고 비가 오면 만폭
동에 수량이 불어나는 탓에
당연히 물소리도 더욱 요란
해지게 된다는 의미라 하겠
다.

삼연 김창흡과 함께 금강산을 찾았던 사천 이병연의 금강산 시 「만
폭동」이다.

사천은 만폭동에서 내금강 불교계의 동향을 살펴보니, 만이천봉 지
역의 선승들이 중향성 고승들을 등에 업고 교종지역을 넘보고 있지
만, 금강산 높은 산봉우리엔 가을이 한창이라고 한다. 이는 산봉우리
의 단풍이 만폭동 골짜기로 내려오고 곧이어 겨울이 찾아오면 계곡물
이 얼어붙어 요란하게 흐르던 물소리도 잠잠해지게 (선승들의 위세도 사
그러들게) 되겠지만, 아직은 겨울이 아니니 겨울이 될 때까지 만폭동 골
짜기의 시끄러운 물소리가 밖으로 새어나가지 않도록 막아야 한다는
의미이다. 사천은 만이천봉 지역 선승들이 만폭동 골짜기에서 위세를
떨치고 있는 것은 중향성 고승들의 권위를 빌려 내금강 큰 사찰들을
압박하고 있다며 만폭동 골짜기에서 중향성에 이르는 길을 막지 않으
면(중향성 고승들과 선승들 간의 연결고리를 끊지 못하면) 조용하던 무리
들도 덩달아 부화뇌동하게 될 테니, 불교계 바깥의 문제를 부각시켜 시
선을 돌려줄 필요가 있다고 한다. 무슨 말인가?

중향성 승려들이 거친 목소리를 내기 시작한 것은 이곳에 은거 중인
남인계 선비들이 많아지면서 생긴 현상으로, 일정 부분 남인계 선비들

이 지닌 정치적 잠재력에 대한 기대치가 있었기 때문이었다. 이는 역으로 남인 세력이 몰락하고 있다는 소문[薄暮如聞]을 금강산 불교계에 퍼뜨리면 만이천봉 선승들의 외침에 동조하던 자들이 선승들과 거리를 두게 될 것[中林漠漠]이고, 이에 선승들은 갑자기 태도가 바뀐 동조자들에 어리둥절하게 될 것이란 뜻이다. 집단의 힘은 결속력에 있는 법이니, 결속력을 와해시키면 태산도 모래가 되기 마련이다. 이에 사천이 내린 처방이 '막막漠漠(넓고 아득함)'이었던 것인데… '넓고 아득한' 공간에 흩어놓으면 결속력의 고립감을 줄 수 있기 때문이란다.

황엽삼삼정불비 黃葉森森(靜)不飛
독수유수출선비 獨隨流水(出)禪扉
공연폭포생풍우 公然瀑布(生)風雨
무수봉만진석휘 無數峯巒(盡)夕暉

누런 나뭇잎이 무성한 숲은 잎이 날리지 않고 고요하나
홀로 따르며 흐르던 물 선방을 나서네
공 때문에 생긴 폭포에 바람과 비가 생겨나도
무수히 많은 봉우리 둘러 있는 곳에 저녁 햇살이 다하였다오

룡와구연하일기 龍臥九淵(何)日起
학사서령별천귀 鶴辭西嶺(別)天歸
배회상하정하극 徘徊上下(情)何極
막막삼청벽수위 漠漠三淸(碧)樹圍

용이 누워 있는 구룡연에서 해가 홍기하면 어찌될까?
학이 사양하며 서쪽 고개 너머 하늘로 날아가며 이별을 고하리

선회하며 오르내림이 어찌 한 덩이로 지내던 시절의 정 때문이랴

넓고 아득한 삼청을 세워 에워싸야 하늘이 푸르리

나뭇잎이 누렇게 변한 늦가을에 밭을 개간하자며 사람들을 부르면 새로운 밭의 필요성을 인정하면서도 정작 괭이를 들고 나서는 사람은 극히 드문 법이다.

낙엽이 지면 곧 찾아올 겨울에 대비하여 부지런히 겨우살이 준비에 나서야 할 때이기 때문이다. 이런 까닭에 사천은 '독수유수출선비獨隨流水出禪扉'라고 하였던 것인데… 다른 사람들을 설득하지 못한 채 홀로 자신의 생각을 따를 수밖에 없는 상황인지라 '독수獨隨'이고, 홀로 행동에 나선 사람의 거처가 선방禪房이었길래 '출선비出禪扉(선방의 문을 나섬)'이다. 그런데 이어지는 시구가 '공연폭포생풍우公然瀑布生風雨'라 하였으니, 홀로 행동에 나선 자가 승려가 아니라 전직 고위 관료 출신[公]이란 의미가 되고, 그가 공개적으로 내세운 주장[瀑布] 때문에 금강산 불교계에 파란이[風雨] 일어나게 되었지만, 이미 금강산 불교계에는 석양빛[夕暉]이 다한[盡] 까닭에 곧 폭포(전직 관료가 내세운 주장)도 보이지 않게 될 것이란다. 사천의 말인즉 만폭동 골짜기를 가득 메운 선승들의 거센 함성에도 불구하고 원하는 결과를 얻기에는 때가 늦은 탓에 머지않아 저절로 사그러들 것이란 뜻인데… 흥미로운 것은 이어지는 두 번째 연이다.

'룡와구연하일기龍臥九淵何日起'

사천은 구룡연의 잠룡들이 승천하려면 비가 내려야 하지만, 태양이 떠오르고 있으니 어떤 상황이 벌어지게 되겠냐고 한다. 새로운 용의 승천을 기대할 수 없게 되자 구룡연 잠룡의 승천을 기다리고 있던 학(선비)들이 서쪽 고개를 넘어 내금강 만폭동 지역으로 돌아가고자 이별을

고하고 있단다.[鶴辭西嶺別天歸]

　무슨 말인가? 동해안 유점사가 조정의 새로운 정책을 따르기로 결정
한 후 유점사에 머물고 있던 학(남인계 선비)에게 함께하자고 하자 학
이 이를 사양하며 내금강 지역으로 둥지(은거지)를 옮기겠다고 하였다
는 의미이다.* 그러나 정작 이별을 고하고 날아오른 학은 곧장 내금강
지역으로 날아가지 않고 유점사를 선회하며 오르락내리락하고 있는데
… 이는 오랫동안 한 덩어리가 되어 지내던 유점사 승려들과의 정 때
문이 아니라 내금강에서 보내야 할 열악한 은거 생활에 주저하고 있는
것이란다.[徘徊上下情何極]** 몰락한 남인들이 정치적 저항의 수단으로
은거를 자처하고 있지만, 굳센 의지도 절실함도 없는 그들이 가장 두려
워하는 것은 고립감이었던 것이다. 무리에서 떨어진 개체는 본능적으
로 두려움을 느끼기 마련이니, 사천 이병연이 꺼내든 처방전이 '막막삼
청벽수위漠漠三淸碧樹圍'가 되었던 것이다.

'막막삼청漠漠三淸'

　'신선이 사는 옥청玉淸, 상청上淸, 태청太淸을 넓고 아득하게 만들라.'
고 한다. 이는 금강산의 암자들을 은거지로 삼고 있는 남인계 선비들
이 서로 쉽게 왕래할 수 없도록 하여 적막강산에 홀로 고립된 자의 두
려움을 느끼도록 만들라는 뜻이다. 왜냐하면 정치적 저항의 수단으로
세상을 등지고 은거를 자처하는 행위는 역으로 세상의 관심을 끌기 위
한 극단적 몸부림이기도 한데… 정치가는 잊힌 존재가 되는 것을 가장
두려워하기 때문이다. 그러나 명분을 앞세우며 은거에 나서는 것은 세
상의 관심을 끄는 행위가 될 수도 있지만, 영원히 잊힌 존재로 전락하
게 되는 자해 행위가 될 수도 있다. 이런 까닭에 노련한 정치가는 은거
에 앞서 은거를 풀고 나올 명분부터 마련해두는 법이건만, 무작정 은거
에 나서면 스스로 무덤을 파고 들어가는 꼴이 되기 십상이다. 이에 사

* 외금강의 대표적 사찰 유
점사에는 구룡연과 관계된
전설이 전해온다. 유점사가
창건되며 원래 살던 터에서
쫓겨난 아홉 마리 용이 구
룡연에 살게 되었다는 것인
데… 이는 유점사와 구룡연
의 반목을 짐작케 하는 부
분이다. 또한 유점사를 비롯
한 동해안 지역은 신라의 화
랑들이 이곳을 개척한 이래
조선시대까지도 경상도 유
생 南人들의 입김이 강한 지
역이었다.

** '대마루 극極'은 흔히 南
極이나 北極처럼 '한쪽 끝'
이란 뜻으로 쓰이지만, 원래
는 '천지가 나뉘기 전의 상
태' 다시 말해 '모든 것이 한
덩어리이던 때'라는 의미로,
이때는 '덩어리 극極'이라
읽는다. 『易經』,易有太極.

천 이병연은 금강산에 먹구름을 일으키고 있는 은거자들을 고립무원 상태로 만들어 먹구름을 흩어버리고 푸른 하늘[碧]을 되찾자고 하였던 것인데… 이는 결국 금강산을 거대한 감옥으로 만들라는 말과 다름없다. 왜냐하면 은거자들이 고립무원의 상태에 놓이게 되면 가시울타리를 둘러 세우고[樹圍] 죄인을 가두는 위리안치圍籬安置*에 처한 것과 다름 없기 때문이다. 이는 은거가 아니라 스스로 죄인을 자청하며 귀양살이를 하는 격이니, 은거… 함부로 할 일도 아니지만 누구나 할 수 있는 일은 더욱 아니다. 사천 이병연의 금강산 시 「만폭동」에 내포된 시의詩意를 읽었으니, 이제 그의 평생 동지 겸재 정선의 〈만폭동〉에 담긴 화의畫意를 살펴보며 이야기를 이어가보자.

　겸재가 그려낸 만폭동 풍경은 하나같이 너럭바위를 중심에 두고 향로봉과 좌선암을 좌우에 배치한 후 원경은 만이천봉을 병풍처럼 둘러놓는 방식을 취하고 있다. 흥미로운 것은 겸재의 〈만폭동〉은 너럭바위를 중심에 두고 그려졌음에도 그 넓은 너럭바위에 새겨진 양사언楊士彦의 '봉래풍악 원화동천 蓬萊楓嶽 元化洞天'이란 글귀가 보이지 않는다. 물론 이것이 양사언의 글귀를 써넣을 만큼 화면이 크지 않은 탓이라 할 수도 있다. 그러나 그림에 담긴 의미를 명확히 하기 위해서 비례는 물론 형태까지 서슴없이 변형시킨 겸재의 여타 작품들과 비교할 때 이는 써넣을 수 없었던 것이 아니라 일부러 써넣지 않았던 것이라 여겨진다.

　양사언은 '봉래蓬萊(양사언의 호이자 금강산의 도교 식 이름)와 풍악楓嶽(금강산의 행정적 명칭)이 어질고 착한 일을 계속하여 변화를 이끌어낸다면[元化] 신선이 사는 별천지[洞天]가 되리'라고 하였다. 이는 금강산 불교계와 금강산 인근 지방관이 협력하여 백성들을 돌보자는 말과 다름없다. 그러나 이는 금강산 불교계가 일정 부분 백성들에게 영향력을 행사할 수 있도록 용인하는 일이 될 뿐만 아니라 금강산 불교계의

특수성을 관청에서 공인하는 격이 되는데⋯ 대표적 노론 강경파 장동 김씨들은 그럴 생각이 없었으니, 양사언의 글귀를 애써 무시하였던 것 아니겠는가? 이에 대한 내용은 뒤에서 계속하기로 하고, 우선 겸재가 그린《해악팔경海嶽八景》중〈만폭동〉이란 작품을 감상해보자.

겸재의〈만폭동〉도는 오선봉五仙峯 우측에 있어야 할 너럭바위를 소향로봉 아래쪽으로 옮겨 그린 것으로, 각기 다른 시점에서 그린 근경과 중·원경을 하나의 화면에 담아내는 일종의 이동투시법이 사용되었다.

이는 전통산수화에서 널리 쓰이는 방식이지만, 전통산수화에 이동

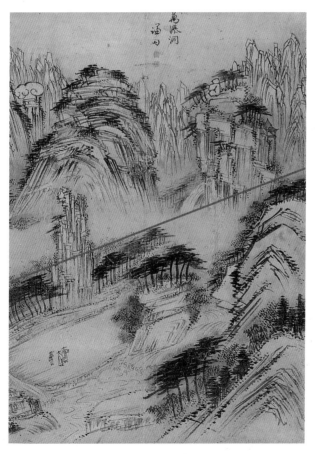

정선,〈만폭동〉, 지본담채, 42.8×56cm, 간송미술관

투시법(다시점多視点)이 널리 쓰이게 된 것은 작품의 주제(정보)를 효과적으로 담아내기 위한 일종의 서사적 표현법이란 것이다. 다시 말해 겸재가 너럭바위의 위치를 옮겨 그린 것은 만폭동 계곡의 수려한 풍광을 담아내기 위함이 아니라, 작품의 주제를 너럭바위 위에서 대화 중인 두 선비가 나눈 대화 내용에 두고 있다는 의미인데… 문제는 겸재의 그림엔 '만폭동'이란 제목 이외에 달리 두 선비가 나눈 대화 내용을 기록해둔 글귀가 없는 탓에 그림을 통해 유추해낼 수밖에 없다는 것이다. 그러나 그림을 보고 그림에 담긴 의미를 읽어내는 일이란 것이 원래 그런 것이니, 상상력이 지나치다고 타박하지 마시길 바란다.

너럭바위 위에서 두 선비는 거세게 흐르는 오른쪽 물줄기를 가리키며 대화를 나누고 있다. 그런데 오른쪽 물줄기를 따라 올라가면 혈망봉穴望峯과 마하연摩訶衍에 이르게 되고, 왼쪽 물줄기를 거슬러 오르면 정양사正陽寺와 원통암圓通庵이 나온다. 이를 앞서 읽은 사천 이병연의 시 「만폭동」와 겹쳐보자.

> 욕구를 따름에 어디서 근원을 물으랴[欲從下處問源頭]
> 깊고 얕은 것이 상통하며 아래에서 위를 구하며[深淺相通上下求]
> 시끄럽고 뒤숭숭한 가운데 곁에 있던 산봉우리 틈새를 다투네[擾
> 擾側峯爭隙地]

사천의 위 시구는 내금강 불교계의 계파 싸움을 만폭동 계곡 너럭바위 부근에서 만나는 내금강의 두 물줄기로 비유한 것으로, 이는 겸재가 그린 〈만폭동〉이 내금강 물줄기가 하나로 모이는 합수 지점을 무대로 하고 있는 이유이기도 하다. 그런데… 겸재가 그린 〈만폭동〉을 살펴보면 합수처라는 말이 무색할 정도로 우측 물줄기의 수량이 압도적으로 많음을 확인하실 수 있을 것이다. 수량이 많은 물줄기가 돌과 부

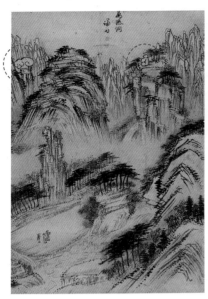

정선, 〈만폭동〉

정선, 〈만폭동〉, 사자봉 부분도

정선, 〈만폭동〉, 오선봉 부분도

딛히며 빠르게 내달리면 물소리가 커지게 마련이다. 그렇다면 이는 결국 우측 물줄기의 소리가 좌측 물줄기의 소리를 압도하고 있다는 뜻이 되는데… 그 우측 물줄기는 마하연 지역을 근원으로 하고 있다. 이것이 무슨 의미이겠는가?* 내금강의 가장 깊숙한 곳 중향성衆香城에서 수행하고 있는 선승들이 마하연과 뜻을 함께하며 정양사를 압도하고 표훈사(만폭동의 합수처) 부근까지 위세를 떨치고 있다는 뜻이다.

겸재는 이러한 상황을 보다 명확히 기록하고자 〈만폭동〉의 중경에 두 개의 상징을 그려 넣었으니, 이쯤에서 잠시 숨을 고를 겸 여러분도 한번 찾아보시길 바란다. 찾으셨는지? 그렇다. 우측 오선봉五仙峯 위에 가부좌를 틀고 앉은 선승의 모습을, 좌측 사자봉獅子峯 위엔 교종教宗을 상징하는 사자를 구름 문양으로 그려놓은 것이 그것이다. 그런데 겸재의 〈만폭동〉도를 감상해보면 여타 경물들은 세련되고 사실적인 표현법을 구사한 반면 가부좌를 틀고 있는 선승과 문양으로 그려낸 사자의

* 사천의 시구 '深淺相通上下求'는 수량이 늘어 물이 깊어진[深] 만폭동 부근과 그 물줄기가 처음 시작된 곳의 얕은 개울[淺]이 서로 연결됨[相通], 다시 말해 '만폭동 물줄기의 근원을 찾음'이란 뜻으로, '하류 격인 만폭동 물줄기가 상류 격인 수원을 구함[上下求]'이란 결국 '물줄기의 족보를 세움'이란 의미로 해석된다.

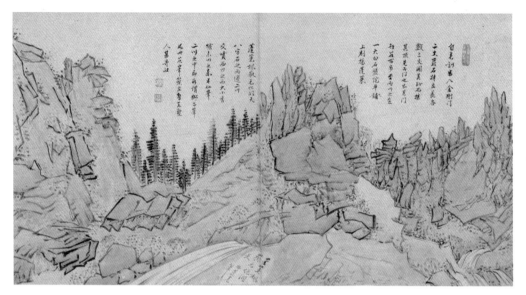

정수영, 〈만폭동〉, 지본담채, 33.8×61.6cm, 국립중앙박물관

모습이 이질적으로 느껴진다. 겸재가 이를 몰랐을 리 없건만, 그는 왜 이런 무리수를 두었던 것일까? 만폭동 골짜기의 풍경을 그리고자 함이 아니라 내금강 불교계의 판세를 기록해두고자 하였기 때문으로, 이는 오선봉의 선승의 모습과 사자봉의 사자는 양분되어 있던 내금강 불교계의 세력권을 나타내는 일종의 표석標石이자 양 진영을 상징하는 깃발이었던 셈이다. 이런 관점에서 보면 향로봉 쪽을 바라보며 가부좌를 틀고 있는 선승의 당당한 모습과 달리 소향로봉 뒤에 숨어 등을 보이고 웅크리고 있는 사자의 모습은 당시 내금강 불교계의 상황을 적나라하게 보여준다고 하겠다.

혹시 필자의 해석이 너무 자의적이라고 생각하시는 분이 계신다면 19세기 초 활동하였던 지우제之又齊 정수영鄭遂榮(1743-1831)의 《해산첩海山帖》 중 〈만폭동〉 부분을 살펴봐주시길 비란다. 만폭동 너럭바위 근방의 풍경을 담아낸 정수영의 그림과 겸재 정선의 〈만폭동〉을 비교해보면 겸재의 〈만폭동〉이 단순히 눈에 보이는 장면을 옮긴 것이 아니

라 필요에 따라 만폭동 계곡의 풍광을 재구성해낸 것임을 알 수 있을 것이다. 겸재의 그림이 지닌 이러한 특징에 대하여 미술사가들은 '기억의 재구성'이라느니 '현장의 감흥을 실감나게 전하기 위함'이라느니 하는 말끝에 이를 진경산수화의 특성이라고 한다.

물론 이러한 특성들이 겸재의 진경산수화가 빼어난 예술작품으로 자리매김하도록 만들어준 주된 요인임을 부정할 수는 없다. 그러나 이와 별개로 그 실감나는 표현과 감흥이 조선의 산하를 조선인의 시각으로 표현해내기 위한 일종의 특화된 조형기법으로 소개해온 기존의 학설과 연결시킬 수는 없다. 왜냐하면 겸재의 진경산수화에서 발견되는 많은 문학적 표현과 상징들은 일정 부분 회화적 표현을 포기하게 하는 요소가 되는데⋯ 그것이 회화적 표현의 불균형, 다시 말해 회화적 표현에 위해危害를 주는 경우에도 겸재는 이를 차용하고 있기 때문이다. 이는 결국 겸재의 진경산수화는 현장의 감흥을 실감나게 전하고자 표현기법을 특화시킨 것이 아니라 그림을 통해 전하고자 하는 메시지를 효과적으로 전하기 위한 방법에서 비롯된 것일 개연성이 매우 높다고 해석할 수밖에 없는 부분이다. 이에 대한 논의는 차후 계속하기로 하고, 우선 정수영의 〈만폭동〉에 집중해보자.

정수영은 실학자이자 지리학자였던 정상기鄭尙驥(1678-1752)의 증손으로, 실학자의 후손답게 눈에 보이는 풍경을 그대로 담아내는 형식의 그림과 함께 그림 속에 기행문 형식의 지리적 정보를 직접 병기하는 방식으로《해산첩》을 엮어내었다. 이런 까닭에 그의 〈만폭동〉도는 예술성과 별개로 만폭동 계곡에 대한 정확한 지리적 정보를 제공하고 있으니, 이쯤에서 만폭동 그림 곁에 정수영이 직접 써넣은 글을 읽어보자.

한 덩어리 크고 흰 반석의 비탈면 평평한 곳에 양봉래의 '봉래풍
악원화동천' 8자를 펼쳐 새겨두었는데, 그 돌의 서쪽 변에 두 줄기

개울이 교차하며 물을 뿜어낸다. (두 물줄기 중) 서쪽 물줄기의 서쪽에 대·소 향로봉이 있고, 동쪽 물줄기 동쪽에 오선봉이 있으며, 두 물기 가운데가 곧 사자봉으로…*

* '…一大白石盤陀平鋪上刻楊蓬萊 蓬萊楓嶽元化洞天八字 石之西邊二川交噴 西川之西大小香爐 東川之東五仙峯 二川之中卽所獅子峯…'

정수영에 의하면 사자봉의 위치는 두 개의 물줄기 사이 너럭바위 위쪽에 있어야 한다. 그러나 겸재가 그린 〈만폭동〉에는 사자봉이 소향로봉 뒤쪽에 숨어 있다. 이것이 어찌된 일일까?

겸재가 그린 여타 〈만폭동〉을 살펴봐도 역시 소향로봉 뒤쪽에 사자봉이 위치하고 있다. 또한 겸재의 〈만폭동〉도를 자세히 살펴보면 오선암 뒤쪽에 보덕암普德庵이 걸려 있는데… 이는 보덕굴普德窟이 있는 암봉을 오선봉五仙峯이라 한 격이 된다. 겸재는 왜 이처럼 만폭동 골짜기의 주요 경물들의 위치를 임의로 바꿔놓았던 것일까? 결론부터 말하면 마하연 선승들의 세력이 만폭동 지역을 잠식해 들어온 상황을 기록해두고자 하였기 때문이다.

그렇다면 만폭동 너럭바위 위에서 거세게 흘러내리고 있는 우측 물줄기(마하연 출신 선승들의 거센 목소리)를 가리키며 대화를 나누고 있는 두 선비는 유가儒家 사람이 분명하건만, 왜 내금강 불교계의 세력 변동에 촉각을 곤두세우고 있었던 것일까? 내금강 큰 사찰들을 길들여 만이천봉 지역에 은거 중인 선승들과 조정에서 쫓겨난 선비들을 통제해오던 노론 강경파 장동 김씨들에게 만폭동 계곡이 선승들 차지가 되면 어찌 되겠는가? 만폭동 물줄기는 당연히 하류를 향하기 마련이니, 이 지점에서 특단의 조치를 취하지 않으면 머지 않아 장안사長安寺까지 선승들의 입김이 닿을 테고, 장안사마저 뚫리게 되면 내금강 불교계와 금강산에 은거 중인 선비들에 대한 통제력을 완전히 상실하게 되기 때문이다.

《신묘년풍악도첩》에는 겸재가 서른여섯에 그린 금강산 그림 6점이 실려 있다.

이후 서른여섯 해가 지나 일흔둘 노인이 된 겸재는 《신묘년풍악도첩》을 바탕으로 다시 《해악전신첩海嶽傳神帖》을 제작하였다. 그런데 두 화첩을 비교해보면 여타 그림들은 거의 《신묘년풍악도첩》과 비슷한 구도로 그려졌으나, 유독 만폭동 지역만 무대가 완전히 바뀌었음을 알게 된다. 《신묘년풍악도첩》에는 만폭동 골짜기를 대표하는 풍광으로 〈보덕굴〉이 그려져 있다. 이는 항상 너럭바위와 두 개의 물줄기를 중심에 두고 그려진 겸재의 〈만폭동〉도의 전형이 훗날 만들어졌다는 의미이다. 그렇다면 겸재는 왜 만폭동 골짜기의 대표 경관을 보덕굴에서 너럭바위 아래 합수처로 바꾸었던 것일까? 예의주시해서 지켜봐야 할 지점이 바뀌었기 때문이다.

이런 관점에서 《신묘년풍악도첩》의 〈보덕굴〉과 《해악전신첩》의 〈만폭동〉을 비교해보면 대표적 노론 강경파 장동 김씨들의 내금강 불교계에 대한 통제력이 36년 세월 사이에 어떻게 변하였는지 가늠해볼 수가 있다. 《신묘년풍악도첩》〈보덕굴〉에는 사자봉을 상징하는 운문雲文이 분명히 그려져 있으나, 오선봉의 상징 격인 선승의 모습을 찾을 수가 없다. 이에 반해 《해악전신첩》의 〈만폭동〉은 사자봉이 보이지 않고, 오선봉 위에 마치 소향로봉을 윽박지르는 듯한 선승의 모습이 그려져 있다. 이것이 무슨 의미이겠는가? 이는 《신묘년풍악도첩》이 그려지던 당시에는 마하연 선승들의 입김이 만폭동 지역까지 뻗치지 못한 상태였으나, 《해악전신첩》이 그려질 무렵에는 만폭동 계곡에 마하연 선승들의 목소리가 쩌렁쩌렁 울리고 있었다는 의미 아니겠는가?* 이런 관점에서 보면 《신묘년풍악도첩》에서 만폭동 지역을 대표하던 〈보덕굴〉이 너럭바위 위에서 우측 물줄기를 보며 대화를 나누고 있는 선비의 모습으로 바뀌게 된 이유가 설명된다. 간단히 말해 겸재가 만폭동 골짜기

* 겸재의 〈만폭동〉 圖에는 五仙峯과 普德庵이 한 덩이로 묶여 있으며, 그 위치 또한 소향로봉의 뒤쪽, 옆쪽, 앞쪽으로 제각각인데… 이는 마하연 선승들의 만폭동 지역에 대한 영향력의 크기에 따른 내금강 불교계 판세 변화를 반영한 결과로 여겨진다. 한마디로 사자암과 오선봉은 내금강 불교계의 양대 산맥인 교종과 선종을 상징하는 깃발 격이라 하겠다.

정선, 〈보덕굴〉, 견본담채,
36.0cm×37.4cm, 국립중앙박물관

정선, 〈보덕굴〉 부분도

를 그리게 된 주된 이유는 수려한 풍경을 담아내기 위함이 아니라 내
금강 불교계의 판세를 두 개의 물줄기의 수량을 통해 가시적으로 담아
내기 위함이었던 것이다.

도곡陶谷 이의현李宜顯(1669-1745)의 금강산 유람기에 의하면 만폭동
골짜기 바위 위에 우암尤庵 송시열宋時烈의 시가 새겨져 있다고 한다.*

그런데 만폭동 바위에 새겨져 있다는 우암의 시를 읽어보면 이미 그
가 활동하던 시기에도 내금강 선승들의 목소리가 만폭동 골짜기에 터
져 나오고 있었고, 우암은 이를 예의주시하고 있었음을 알게 된다.

* 金昌協의 文人 李宜顯은
辛壬士禍 때 賜死된 영의정
金昌集의 신원을 강력히 요
구하다가 영조의 노여움을
사 영의정에서 삭직된 자로
장동 김씨들과 함께한 대표
적 노론 강경파이다.

> 物外祇今(成)跌宕 물외지금성질탕
> 人間何處(不)啾喧 인간하처불추훤
> 淸溪白石(聊)同趣 청계백석료동취
> 霽月光風(更)別傳 제월광풍갱별전

> 형태가 있는 것 바깥 것을 공경하는 오늘 방자함을 이루었네

인간 세상 어느 곳이 속삭임과 큰 소리가 없으랴

맑은 시내와 흰 돌이 같은 것을 추구하며 아우성치더니

비 그친 후 달의 빛과 바람을 교외별전으로 대신하였네*

무슨 말인가?

내금강 만폭동 골짜기에는 형태가 있는 물상 바깥의 것을[物外]을 공경하는[祇] 작태가 오늘날[今] 만연한데… 이러한 방자한 태도[跌宕]로 성불[成]의 길을 찾는 선승禪僧들이 많다고 한다. 또한 인간 사는 세상은 어느 곳이나 처음에는 작은 소리로 웅성거리다가[啾] 점차 동조자가 많아지면 큰 소리로 다투기[喧] 마련이니, 이를 결코 방관해선 안 된다고 한다. 왜냐하면 만폭동 골짜기의 맑은 물이 흰 돌과 함께 한목소리로 아우성치는 것처럼 보이지만, 실상을 알고 보면 가만히 있는 흰 돌에 물이 부딪히며 소리가 나는 것일 뿐 흰 돌이 아우성치는 것이 아니기 때문이란다.[淸溪白石聊同趣] 우암은 만폭동 골자기의 환경이 큰 목소리가 터져 나오기 좋은 조건을 갖추고 있는 까닭에 새로운 사상이 이 골짜기에 유입되고 있는 상황을 좌시해선 안 된다고 하였던 것이다. 더욱이 비구름에 가려져 있던 달이 제 모습을 찾도록[霽月] 달빛과 바람을 남종선南宗禪의 교외별전教外別傳으로 대신하겠다고 하는데… 이를 용납하면 만폭동 골짜기가 잠시도 조용할 날이 없게 될 것이라고 한다.

교외별전教外別傳**

불경에 쓰여 있는 내용과 글자에서 벗어나 부처님의 진정한 가르침을 불경 밖에서 찾는 행위(교외별전)는 결국 불교의 다양한 분파를 낳게 되고, 다양한 분파가 만들어질수록 당연히 내금강 불교계를 통합 관리하기 어렵게 된다. 사정이 이러한 탓에 큰비가 내릴 때마다 (적절

* 宋時烈의 이 시에 대하여 '물상 밖은 다만 질탕한데/ 인간 세상 어느 곳이 시끄럽지 않은가/ 맑은 시내 흰 돌이 기오라지 지취를 함께하는데/ 맑은 달 시원한 바람이 다시 별도로 전하네'라고 해석하는 경우가 많다. 이는 결국 인간 세상의 난잡함과 달리 만폭동은 맑은 기운을 전하고 있다는 의미가 되는데… 物外는 '형태가 있는 물상에 국한시키지 않음' 다시 말해 '물상 바깥에서 진리를 구함'이란 뜻으로, 이를 통해 詩意를 잡아주어야 할 것이다.

** 불경이 부처님의 가르침을 기록한 것이라고 하여도 이는 문자로 기록된 것인 탓에 구조적으로 부처님의 가르침을 온전히 전하는 수단이 될 수 없다. 따라서 문자로 기록된 불경의 한계를 넘어설 수 있는 또 다른 수단이 필요하단 의미로 여기에서 파생된 것이 祖師禪이다. 이런 관점에서 祖師禪의 教外別傳은 불경에 대한 해석학을 기반으로 한다고 하겠다.

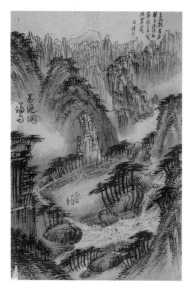

정선, 〈만폭동〉, 서울대 박물관

한 환경이 조성되면) 이를 기회 삼아 내금강 불교계를 선동하려는 자가 나타나게 마련이고, 그때마다 이를 통제하고자 힘을 쓸 수밖에 없는데… 그렇다고 내금강에서 선승들을 모두 몰아낼 수도 없으니, 선승들의 힘이 커지기 전에 일찍이 싹을 잘라내는 것이 상책이라고 하였던 것이다. 우암 송시열의 내금강 선승들을 바라보는 시각은 이후 노론 강경파들에게 그대로 이어져 장동 김씨 가문의 삼연 김창흡이 누차 금강산 여행을 나서게 되었던 것인데… 삼연을 수행하며 금강산을 찾게 된 겸재의 〈만폭동〉도가 단순히 풍경을 그린 것이라 할 수 있을지 생각해볼 일이다.

서울대학교 박물관에 노론 강경파들의 내금강 선승들에 대한 경계심을 엿볼 수 있는 겸재 정선의 또 다른 〈만폭동〉도가 소장되어 있다.

이 작품은 겸재의 여타 〈만폭동〉도와 달리 제화시가 함께 병기되어 있으니, 이를 통해 겸재의 〈만폭동〉도가 어떤 의미를 내포하고 있는지 조금 더 확인해보도록 하자.

천암경수 千岩競秀

만학쟁류 万壑爭流

초목몽롱상 艸木蒙籠上

약운흥하위 若雲興霞蔚

천 개의 바위가 빼어남을 경쟁하고

만 개의 골짜기는 흐름을 다투네

풀싹과 나무를 책 상자 위에서 교육시켜

만약 구름이 뭉게뭉게 피어오른 저녁노을과 함께 흥기하게 되면…*

* 이 제화시에 대하여 '천 개의 바위가 빼어남을 겨루고/ 만 개의 골짜기 흐름을 다투네/ 풀과 나무 몽롱하게 오른 것이/ 구름 일고 노을이 자욱한 듯하구나'라고 해석하는 경우가 있는데… '~에 취해 정신이 몽롱하다'의 몽롱은 朦朧이라 하지 蒙籠이라 쓰지 않는다. 또한 그림과 비교해보면 초목이 구름 속에 싸여 흐릿한 상태로 그려지지 않았으니, 그림과 제화시가 따로 노는 격 아닌가?

위 제화시에 대하여 미술사가들은 겸재가 직접 써넣은 것이 아니라 이 작품을 소장하게 된 누군가가 써넣은 것이라 한다.

그가 누구인지 정확히 알 수 없지만, 제화시의 내용을 음미해보면 앞서 살펴본 우암 송시열의 시와 일맥상통함을 알 수 있을 것이다. 바로 교외별전을 주장하는 내금강 선승들에 대한 경계심이다.* 위 제화시의 '천암경수千岩競秀 만학쟁류万壑爭流' 부분은 동진東晉시대의 화가 고개지顧愷之의 시구이고, 여기에 누군가가 '초목몽롱상艸木蒙籠上 약운흥하위若雲興霞蔚'이란 시구를 덧붙여 완성한 것인데… 이것이 무슨 뜻일까? 금강산 만이천봉이 저마다 빼어남을 자랑하며, 세상을 향해 앞다투어 나아가고 있단다. 그런데 그 빼어남이 어린 새싹과 나무들에게 새장 위의 교육으로 쓰이게 되고, 여기에 구름이 뭉게뭉게 피어올라 저녁노을과 함께 흥기하게 된다면 어떻게 되겠냐고 한다. 무슨 말인가?

풀[艸]은 『시경』 이래 백성의 상징으로 쓰여왔고, 나무[木]는 지도자를 뜻하니, 금강산 만이천봉이 빼어남을 자랑하며 세상을 향해 앞다투어 나아가고 있다는 것은 결국 그 빼어남을 백성들과 세상을 위하여 쓰기 위함이란 의미가 된다. 그런데 문제는 이어지는 말이 '몽롱상 蒙籠上'이다.

몽蒙은 '어리다[穉]' '속이다[欺]' '덮다[覆]' 괘 이름[蒙卦]' 등의 의미로 쓰이고, 롱籠은 '대나무 상자' '책 상자' '새장'을 뜻한다. 그렇다면 이를 통해 문맥을 잡아보면 무슨 뜻이 될까?

몽蒙은 『주역』의 네 번째 괘 이름 '산수몽山水蒙'**으로 읽고, 롱籠은 '새장 롱籠'으로 읽으면 만이천봉 선승들이 앞다투어 속세를 향해 나아가고 있는 것은 새장 속에 갇혀 있는 백성들을 새장 바깥으로 이끌어내기 위한 설법[敎化]을 펼치기 위함이란 의미가 된다. 새장을 무엇에 비유한 것인지 단언할 수 없지만, 문제는 성리학을 국시로 하는 조선 땅에서 불가의 선승들이 백성들을 새장에서 풀어주기 위한 설법을 하

* 李宜顯의 금강산 유람기에 의하면 삼연 김창흡의 숙부 谷雲 金壽增이 만폭동 바위 위에 '千岩競秀 万壑爭流' 8자를 새겨두었다고 한다. 그러나 곡운 김수증의 생몰년을 감안할 때 〈만폭동〉의 제화시를 그가 써넣었을 수는 없으며, '천암경수, 만학쟁류'란 글귀 또한 김수증의 글은 아니다.

** 『周易』의 네 번째 괘 '山水蒙'은 문명국 周나라가 주변 야만족을 교육시켜 이상적인 정치구조를 이끌어내기 위한 내용으로, 天子 중심의 周나라 식 봉건체제의 원형이 되며, 이는 훗날 山水畵가 발흥하게 된 원인이 되었다. 이에 대해선 필자의 전작 『노론의 화가 겸재 정선』을 참고하시길 바란다.

는 것 자체가 혹세무민惑世誣民(백성들을 속여 세상을 어지럽힘)으로, 요망한 승려의 출현을 알리는 격이 된다는 것이다. 그래서 이어지는 시구가 '약운흥하위若雲興霞蔚'이다.

'만약 (만이천봉 지역 선승들의 설법 때문에 백성들을 통제해오던 규범(새장)이 무너진 상태에서) 새로운 기운이 일어나고[雲] 이것이 뭉게뭉게 저녁노을로 피어오르게 된다면(興霞蔚)…'

한마디로 백성들이 현실적 문제에 별 도움이 되지 않는 성리학에 염증을 느끼고 있는 상황에서 선승들이 백성들을 자극하면 걷잡을 수 없는 사태가 초래될 것이란 뜻이다. 그러니 어찌해야 하겠는가? 내금강 선승들을 통제하며 속세로 나가지 못하도록 막아야 하는데… 내금강 선승들의 동향을 가장 정확하게 판단할 수 있는 것이 만폭동의 물소리였다. 이런 관점에서 보면 노론 강경파 장동 김씨 집안의 삼연 김창흡이 만폭동 너럭바위 위에서 거세게 흘러내리는 우측 물줄기를 가리키며 무슨 말을 하였을지 가히 짐작하고 남음이 있을 것이다.

겸재 정선의 〈만폭동〉도는 항시 너럭바위를 중심에 두고 그린 탓에 만폭팔담萬瀑八潭의 아름다움과 보덕암의 인상적인 모습 등을 제대로 담아낼 수 없었다. 이는 한국 근대 산수화의 대가들이 보덕암과 진주담 등을 소재로 그려낸 걸작들을 볼 때마다 아쉬움이 남는 부분이다.

그렇다면 겸재는 왜 한국 근대 산수화의 거장들과 달리 만폭팔담의 아름다움이나 보덕암의 인상적인 모습에 관심을 두지 않았던 것일까? 한마디로 관심의 대상이 아니었기 때문이다. 오늘날 우리가 금강산을 찾는 것은 대체로 금강산의 수려한 풍광을 즐기기 위함이다. 이런 까닭에 우리는 조선시대 금강산 그림 또한 당연히 금강산의 아름다움을 표현한 것으로 여기기 십상인데… 조선 후기 선비들도 우리와 같은 생

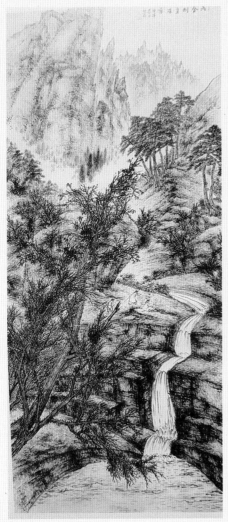

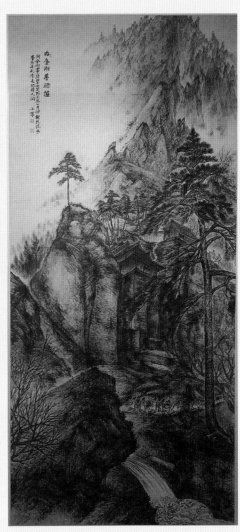

변관식, 〈내금강 진주담〉 　　　　　　　　변관식, 〈보덕굴〉

각으로 금강산을 찾았던 것이라 단언할 수 있을까? 물론 당시에도 유람을 목적으로 금강산을 찾은 사람들이 많았다. 그러나 이름난 선비들이 남긴 금강산 시를 읽어보면 단순히 유람을 위한 여행이 아니었음이 분명하다. 이를 확인할 겸 이쯤에서 사천 이병연의 「보덕암普德庵」이란 시를 읽으며 겸재가 왜 만폭동 계곡의 대표 경관을 〈보덕굴〉에서 너럭바위 아래 합수처로 바꾸게 되었던 것인지 그 이유를 가늠해보도록 하자.

落日行臨(潭)水頭 낙일행임담수두
蜿蜒銅柱(影)中流 원연동주영중류
老龍噓送(虹)千尺 노룡허송홍천척
扶起搖搖(白)玉樓 부기요요백옥루

지는 해가 차례로 왕림한 연못의 물머리
꿈틀대는 구리기둥의 그림자 연못의 흐름 속에 있네
늙은 용이 한숨 쉬며 떠나보내니 무지개가 천 척이라
부축하며 일으켜도 계속 흔들리는 백옥루로구나.

위 시를 보덕암과 주변 경관을 읊은 것으로 해석하면 '낙일落日'은 석양이란 의미가 된다. 그러나 문제는 '늙은 용이 한숨 쉬며 보내니 무지개가 천 척[老龍噓送虹千尺]'이라 한 부분이 어떤 장면을 묘사한 것인지 그려지지 않는다. 왜냐하면 시의 제목이 「보덕암」이니 시 속에 쓰인 담潭은 벽하담碧霞潭일 텐데… 연못[潭]이 있으면 유속이 느려지기 마련이건만, 갑자기 왠 무지개가 천 척이나 뻗친다는 것인지 도무지 앞뒤가 맞지 않기 때문이다.

두보의 「후출채後出塞(후에 변방을 나오며)」라는 시에 '낙일조대기落日照大旗 마명풍소소馬鳴風蕭蕭(지는 해가 군기를 비추는데 말들은 울부짖고

바람은 쓸쓸히 불어오네)'라는 시구가 있다. 전장을 향해 진군하던 군대가 숙영지에 도착한 장면을 묘사한 부분으로, 전투를 앞둔 군대의 긴장감을 읊은 시이다. 그런데… 두보의 이 시와 사천의 시 「보덕암」을 겹쳐보며 사천이 무슨 말을 하였는지 윤곽이 그려진다.

해가 저물 무렵[落日] 행군 끝에 벽하담의 물머리에 임하여 보니
[行臨潭水頭]
이무기가 꿈틀대며 보덕암 구리기둥을 향해 나아가는 모습이[蜿
蜒銅柱] 벽하담을 흐르는 물 가운데 그림자로 어리었네[影中流]

무슨 말인가?

만폭동 골짜기에서 위세를 떨치고 있는 선승禪僧들을 진압하고자 표훈사의 승려들이 벽하담 물머리에 진을 치고 현장의 상황을 살펴보니, 이무기(선승의 우두머리)가 이미 보덕암 구리기둥으로 나아가는 모습이 벽하담에 비치고 있더란다. 그런데 문제는 이것이 보덕암의 상황을 직접 확인한 것이 아니라 벽하담에 비친 모습을 통해 간접적으로 획득한 정보에 불과하건만, 이를 그대로 믿고 싸움을 포기하였다는 의미이다. 이에 사천 이병연은

늙은 용이 한숨을 쉬며 떠나보낸[老龍噓送] 보덕암에 천 척의 무
지개가 서렸는데[虹千尺]
보덕암 구리기둥을 부축하며 일으켜 세우고자 하여도 계속 마음
이 흔들리니[扶起搖搖]
보덕암의 밝음 또한 흔들리고 있네[白玉樓]

라고 하였던 것이다. 이는 결국 보덕암을 거느리고 있던 표훈사의 늙은

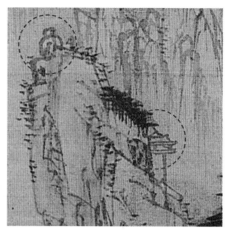

정선, 〈만폭동〉, 오선봉 보덕굴 부분도 정선, 《해악전신첩》 〈만폭동〉, 부분도

용이 싸움 한 번 해보지 않고 만폭동 선승들(이무기)에게 자신들의 말사末寺 격인 보덕암을 넘겨주었다는 뜻이다. 이런 까닭에 보덕암을 되찾도록 도와주고자 하여도 굳센 마음으로 싸우길 주저하는 표훈사 승려들을 믿고 일을 벌일 수는 없다고 하였던 것이다. 필자의 해석에 쉽게 동의하기 어려운 분이 계신다면 겸재가 그린 〈만폭동〉도를 다시 한번 확인해 보시길 바란다.

좌선하는 선승의 형상을 그려 넣은 봉우리 뒤쪽에 초라하게 걸려 있는 보덕암의 모습을 확인하실 수 있을 것이다. 좌선하는 선승의 형상을 머리에 이고 있는 봉우리는 당연히 오선봉五仙峯이어야 한다. 그런데 왜 보덕암이 오선봉 뒤편에 있는 것일까? 보덕암이 선승들의 차지가 되었으니 선승들의 깃발 격인 좌선하는 선승의 형상이 보덕굴 꼭대기에 꽂혀 있는 것이다. 이는 결국 겸재가 그려낸 것은 선승들 차지가 되어버린 보덕굴, 다시 말해 보덕굴의 전면으로 자리를 옮긴 오선암의 모습이라 하겠다. 이런 관점에서 보면 겸재가 처음 제작한 금강산 화첩 《신묘년풍악도첩辛卯年楓嶽圖帖》에선 만폭동 계곡을 대표하는 경치로 〈보덕굴〉을 그렸으나, 언제부터인가 만폭동의 합수처 너럭바위로 그

무대가 바뀌게 된 이유가 설명된다. 이미 보덕굴은 선승들의 차지가 되었으니, 내금강 불교계의 경계가 너럭바위로 후퇴하였기 때문이다.

사천 이병연의 시 「보덕암」을 음미해보면 당시 표훈사에서 보덕암을 어떤 용도로 운용하였으며, 사천은 만폭동 골짜기의 선승들을 어떤 존재로 인식하고 있었는지 가늠이 된다. 사천은 보덕암을 '옥루玉樓'라고 하였다. 흔히 '다락 루樓'로 읽는 루樓는 원래 높은 곳에서 적을 살피기 위한 용도로 세운 전망대를 뜻하는 글자임을 감안할 때 사천이 보덕암을 '옥루'라 하였다는 것은 이곳이 내금강 선승들의 동태를 감시하는 전초 기지로 쓰였다는 의미가 된다. 또한 사천은 표훈사의 늙은 용이 보덕암을 포기하자 천 척이나 되는 무지개가 서렸다고 하였는데 … '무지개 홍虹'자와 대구 위치에 쓰인 '흰 백白'자와 합해주면 '백홍白虹(흰 무지개)'이란 말이 만들어진다. 그런데 '백홍관일白虹貫日(흰 무지개가 태양을 뚫고 지나감)'의 준말 '백홍白虹'은 '국왕에게 위해를 가하는 …'이란 뜻이니, 이는 결국 만이천봉 지역의 선승들을 역적으로 규정하고 있었다는 말과 마찬가지 아닌가?* 물론 노론 강경파들의 관점이 그렇다는 것이다.

금강산의 풍광을 읊은 것으로 소개해온 사천의 시 「보덕암」에 내포된 의미를 읽고 뒷맛이 씁쓸하신 분도 계실 것이다. 그러나 이와 같이 금강산을 정치적 관점에서 보고 표현한 것이 사천과 겸재에 국한된 현상은 아니었다. 금강산을 여행하고 엮어낸 조선시대 선비들의 기행문은 여행 기록인 탓에 금강산의 풍광과 여행의 감흥을 생생히 전하는 것에 주력하였으나, 기행문 중간중간에 써넣은 금강산 시들은 전혀 다른 면모를 지니고 있다. 하지만 통상 기행문을 읽던 관성에 따라 금강산 시를 읽어온 탓에 금강산 시 또한 금강산의 풍광을 읊은 것으로 오해하기 십상이니 주의하시길 바란다. 이를 확인해볼 겸 이쯤에서 담헌澹軒 이하곤李夏坤(1677-1724)의 금강산 여행기 『동유록東遊錄』에 기록

* 사천의 시 「보덕굴」에서 詩目(시의 핵심 글자)은 다섯 번째 글자인 潭, 影, 虹, 白인데… 이를 거꾸로 읽으면 白虹潭影(반역의 흰 무지개 그림자가 벽하담에 비침)이란 뜻이 된다. 『戰國策·魏策』 '聶政之刺韓傀也 白虹貫日'(섭정이 한나라를 자극한 탓에 한나라가 독립적으로 커졌으니, 흰 무지개가 태양을 뚫었다).

* 담헌 이하곤은 명문가 출
신이나 벼슬을 사양하고 조
선 후기의 대표적 문예인 사
천 이병연, 겸재 정선, 공재
윤두서 등과 교유하며 이들
의 작품에 대한 많은 평을
남긴 화가이자 평론가의 삶
을 살았던 인물이다.

> 표훈사 해장전에 들려 경관을 보고 만폭동에 들어갔다. 청룡 흑룡
> 두 연못을 경유하여 몇 리를 가자 진주담에 도착하였다. 진주담은
> 보덕굴 아래 있는데 반석이 옆으로 뻗쳐 층 차가 나는 탓에 계곡물
> 이 이 위를 흐르며 흩어져 떨어지는 모습이 마치 구슬 같아 진주담
> 이라 부른다. 계곡을 따라 좌측 오솔길을 오르면 보덕굴로 석등이
> 늘어선 길을 수백 보 가면 석등이 끝나는 지점에서 다시 돌이 층
> 차가 나고, 이를 돌아 아래로 다시 수십 보 가면 암굴이 시작되며
> 그 가운데 사대 사상을 봉안해두었는데 그 위를 덮은 이층집이 마
> 치 제비집 같다. 앞 기둥에서 아래를 보니 허공으로 이어지고 수십
> 척 구리기둥을 다시 사용하고 쇠사슬을 연결해두었다. 이곳에 거
> 하고 있는 승려 혜관이 마루판을 제거하고 나를 끌어당기며 내려
> 다보라 하는데 현기증이 나고 떨려서 오래 볼 수가 없었다.**

** '入表訓海藏殿觀經板 入
萬瀑洞由靑龍黑龍兩潭 行數
里到眞珠潭 潭在普德窟下
盤石橫亘有層級 流水被之迸
落如珠璣 故名 從溪左取徑
上普德窟 石磴縈紆幾數百步
磴盡復有石級 循級下又數十
步始得窟 中安沙大士像 上
覆以二層屋如燕巢 前檻下臨
虛空 承以數十尺銅柱復用鐵
鎖維絡之 居僧慧觀去廳板
引余俯瞰 眩慄不能久視.'

간결하고 정확한 표현으로 누가 읽어도 보덕굴의 모습과 주변 경관
을 그려낼 수 있을 만큼 생생히 기록해둔 기행문이다. 그러나 똑같이
보덕굴과 주변 경관을 소재로 쓴 담헌 이하곤의 금강산 시 「벽하담碧
霞潭」을 읽어보면 그의 기행문과 달리 중의적 비유 속에 전혀 다른 이
야기를 담아내고 있음을 알게 된다. 기행문은 여행지의 정확한 정보를
전하는 것에 목적을 두고 있으나, 선비들의 기행 시는 현장을 직접 접
하며 느낀 심회와 깨달음을 담아내는 것에 방점이 찍혀 있는 까닭에
현장의 감흥을 읊는 것 이상의 의미를 담아내고자 하였기 때문이다.
유가의 가르침에 의하면 선비는 벼슬을 하든 안 하든 세상을 바른길로
인도할 책무가 있다고 한다. 이는 곧 선비는 누구나 예비 정치가라는 의
미이자 선비다운 참 선비의 시는 무엇을 소재로 하였든 결국 자신의 정

치철학을 담아내는 수단으로 활용될 수 있다는 의미이기도 하다.

百圍氷柱橫半空 백위빙주횡반공
須臾變成五色虹 수유변성오색홍
雷奔霆擊九地裂 뢰분정격구지열
烟雨萬古靑濛濛 연우만고청몽몽

香爐峯勢危欲摧 향로봉세위욕최
鬼神瑟縮蛟龍哀 귀신슬축교룡애
倚仗潭邊獨不去 의장담변독불거
三歎造化力大哉 삼탄조화력대재

萬瀑之洞天下稀 만폭지동천하희
霞潭木石尤絶奇 하담목석우절기
十里琢成白玉玩 십리탁성백옥완
中間釘着碧琉璃 중간정착벽유리

香城一面如迎客 향성일면여영객
坐看天末摧雪色 좌간천말퇴설색
直待夜深明月出 직대야심명월출
戲招永郎駕雙鶴 희초영랑가쌍학

담헌 이하곤의 위 금강산 시에 대하여 일찍이 간송미술관의 최완수 선생은 아래와 같이 해석한 바 있다.

백 아름 얼음기둥 반공半空을 가로지르더니, 금방 변하여 오색구름

이룬다

번개 번쩍 벼락 쳐 구지九地(온 세상의 땅)가 갈라지고, 만고의 비안개 푸른 빛 자욱하다

향로봉의 기세 높아 꺾으려 하니, 귀신은 움츠리고 교룡이 슬퍼한다

못가에 지팡이 의지하여 홀로 서서 가지 못하고, 조화造化의 힘이 크다 찬탄하였다

만폭동도 천하에 드문데, 벽하담 나무와 돌 더욱 절묘하고 기이하다

십 리를 쪼아 만들어 백옥白玉이 볼 만한데, 중간에 푸른 유리 못으로 박았구나

중향성 한쪽은 손님을 맞이하듯, 앉아서 하늘 끝 바라보니 눈 쌓인 빛이구나

곧바로 밤 깊기 기다려 밝은 달 뜨면, 장난삼아 영랑永郎을 불러 쌍학을 타볼까*

* 최완수, 『겸재를 따라가는 금강산 여행』 (대원사, 2011), 113-114쪽.

최 선생은 '백위빙주百圍氷柱'를 '백 아름 얼음기둥'이라 해석하였다.

그러나 문제는 이 시가 금강산을 소재로 쓰였음을 감안할 때 담헌 이하곤이 무엇을 '백 아름의 얼음기둥'이라고 하였는가인데… 벽하담 근방에는 이에 부합되는 경물이 없다. 또한 '백 아름의 얼음기둥'이 생길 정도라면 추위가 극에 달한 한겨울이 분명하건만, 갑자기 웬 오색 무지개[五色虹]가 피어오른다는 것인지 납득이 되지 않는다. 더욱이 최 선생은 '벼락이 내리쳐 구지九地(구주九洲의 땅, 즉 온 세상의 땅)가 갈라지고'라고 하였으나, 금강산에 벼락이 친다고 온 세상의 땅이 아홉 조각으로 갈라진다는 것이 말이나 될 법한 소리인지 묻고 싶다.

최 선생은 '백위빙주百圍氷柱'의 '에울 위圍'를 '한아름 위圍'란 의미로 읽었으나, 원래 '위圍'는 '~을 둘러쌈'이란 뜻으로, 이어지는 말에 따라 '~을 보호하고자 둘러쌈[衛]'과 '~을 에워싸서 가둠'이란 의미로 나

뉘게 된다. 다시 말해 벽하담 근방에서 '백 아름의 얼음기둥'으로 지칭할 만한 경물을 찾을 수 없다면 '백위빙주百圍氷柱'란 '백 아름의 얼음기둥'이 아니라 '백 번을 겹겹이 에워싸고 있는 얼음기둥'으로 해석함이 마땅할 것이다. 그렇다면 담헌이 비유한 얼음기둥은 무엇을 지칭한 것일까?

'백위빙주百圍氷柱'와 이어진 것이 '횡반공橫半空'이니, 벽하담을 백 겹으로 에워싼 얼음기둥이 내금강에서 보이는 하늘의 반을 차지하고 있다고 한다. 내금강 지역의 반을 차지하는 겹겹의 얼음기둥이 대체 무엇일까? 그렇다. 얼음에 뒤덮인 만이천봉을 담헌은 '얼음기둥'이라 하였던 것인데… 기둥 위에는 지붕이 있게 마련이니, 얼음기둥 위의 지붕 [天蓋]과 얼음기둥 바깥의 하늘, 다시 말해 내금강 지역에 각기 다른 두 개의 하늘이 존재하고 있다고 하였던 것이다. 무슨 말인가?

땅에 사는 인간은 하늘에서 천도天道를 읽고, 천도를 통해 지도地道와 인도人道를 세우기 마련 인데… 문제는 하늘이 두 쪽으로 나뉘어 있다면 당연히 천도天道 또한 두 가지가 된다. 이는 결국 만이천봉 지역의 선승들이 자신들만의 하늘[天道]을 세우고 자신들만의 법과 상식이 통하는 별천지를 만들어내었다는 의미와 다름없다. 그런데 시의 제목이 「벽하담」이니, 벽하담이 두 쪽 난 내금강 하늘의 경계선상에 위치하고 있다는 뜻이 된다. 그래서 이어지는 시구가 '수유변성오색홍須臾變成五色虹'이라 하였던 것이다. 무슨 말인가?

벽하담에 오색 무지개가 서리려면 비가 내린 직후이거나, 적어도 물방울을 튕기며 빠르게 흐르는 물줄기가 필요하다. 그러나 앞서 '백 겹의 얼음

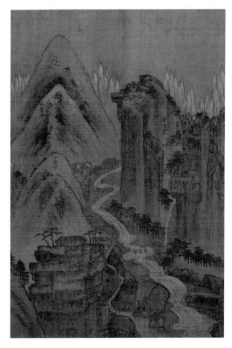

정선, 〈보덕굴〉, 견본담채, 36.0cm×37.4cm, 국립중앙박물관

기둥[百圍氷柱]'이라 하였으니, 이토록 혹독한 겨울 추위 속에선 벽하담에 오색 무지개가 서릴 수가 없다. 이는 역으로 벽하담에 오색 무지개가 뜨려면 벽하담이 겨울 추위에서 벗어나야 한다는 뜻이자 내금강 지역에 각기 다른 두 개의 계절이 존재하여야 한다는 말과 다름없는데… 이를 어떻게 이해하여야 할까? 금강산 골짜기에 겨울과 여름이 동시에 전개될 수는 없다. 그렇다면 담헌 이하곤의 금강산 시「벽하담」은 금강산 불교계의 어느 한쪽은 혹독한 시기(겨울)와 함께하고 있고 다른 한쪽은 융성기(여름)를 맞이하고 있는 모습을 계절에 비유한 것이 아닐까?

《신묘년풍악도첩》에 실려 있는 겸재의 〈보덕굴〉에 대하여 일찍이 저명한 미술사가 최완수 선생은

> '겸재는 여기서 또 한 가지 실수를 하고 있다. 금강천 긴 물줄기를 하나도 빼어놓지 않고 모두 표현해보려고 화면의 중앙에 이를 굽이굽이 모두 다 그려놓았다. 그런데 벽하담을 중심으로 아래위로 이어진 이 물줄기는 조금도 장원유심長遠幽深(깊고 멀며 그윽하고 깊음)한 느낌이 들지 않는다.'

라는 말과 함께 곽희郭熙의 『임천고치林泉高致』「산수훈山水訓」을 들먹이며 이는 서른여섯 밖에 안 된 혈기방장한 나이의 과욕에서 비롯된 것이니, 화가 지망생들은 이를 교훈 삼으라는 훈수까지 둔 바 있다.* 최 선생은 대한민국에서 겸재 정선의 금강산 그림, 그것도 진본眞本을 가장 많이 보신 분 중 한 분일 것이다. 그런데 이런 분이 어떻게 이런 어처구니없는 실수를 하셨던 것일까? 겸재의 금강산 그림은 당연히 금강산의 수려한 풍광을 담아내고자 그려진 것이란 전제와 산수화에 대한

* 최완수, 『겸재를 따라가는 금강산 여행』(대원사, 2011), 111쪽.

잘못된 편견에 가려 겸재의 금강산 그림들에서 발견되는 이해할 수 없는 부분을 애써 무시하였기 때문이다.

앞서 필자는 담헌 이하곤의 시 「벽하담」을 통해 두 쪽으로 나뉜 내금강 불교계의 경계선상에 벽하담이 있다는 담헌의 말을 옮긴 바 있다. 벽하담을 경계로 내금강 불교계의 세력권이 양분되어 있다는 담헌의 말과 겸재가 그린 〈보덕굴〉을 겹쳐 보며 겸재가 왜 금강천 물줄기를 원근감을 무시한 채 굽이굽이 그려 넣었을지 다시 생각해보시길 바란다. 금강천 물줄기를 경계로 내금강 불교계의 세력권이 대치 중이었기 때문이다. 다시 말해 겸재가 그리고자 한 것은 경계선 격인 금강천 물줄기이지 금강산의 그윽한 풍광이 아니었던 까닭에 장원유심長遠幽深한 원근법은 오히려 그 경계를 불분명하게 만드는 요소가 될 뿐이었기 때문이다. 담헌 이하곤은 양분된 내금강 불교계의 경계선상에 있는 벽하담에 오색 무지개[五色虹]가 서렸는데… 그 무지개가 '잠시 변한 결과로 이루어진 것[須臾變成]'이라고 한다.

'수유須臾'
흔히 '잠시' 혹은 '찰나'라는 의미로 읽는 '수유'라는 말은 『중용中庸』의

'도지자불가수유리야道之者不可須臾離也 가리비도야可離非道也.

도라는 것은 잠시도 떠나 있을 수 없는 것이다. 잠시라도 떠나 있
을 수 있다면 도가 아니다.'

라는 대목에서 유래된 말이다. 즉, 담헌의 시구 '수유변성오색홍須臾變成五色虹'이란 '믿고 있던 도道에서 잠시 벗어나 오색 무지개를 이루었

다'는 뜻으로, 잠시 신념을 저버린 변절의 대가로 얻은 영화로움이란 의미가 된다. 영화를 탐하며 변절한 자에게 신념을 가지고 어려움을 함께 견뎌주길 바라는 것보다 부질없는 짓도 없을 것이다. 그래서 이어지는 시구가 '뢰분정격구지렬雷奔霆擊九地裂(천둥소리에 재빨리 달아나자 벼락이 내리치며 아홉 조각으로 땅이 쪼개졌네)'이 되었던 것인데… 멀리서 울리는 천둥소리만 듣고도 벽하담을 내팽개치고 달아난 탓에 주인 없는 벽하담을 차지하기 위하여 내금강 불교계가 아홉 조각으로 나뉘게 되었단다. 이런 연유로 이때부터 벽하담엔 '가랑비가 영구히 내리게 되었고 푸르름을 구별할 수 없게 되었단다.[烟雨萬古靑濛濛]*

무슨 말인가?

아홉 조각으로 나뉜 내금강 불교계가 모두 벽하담을 차지하고자 제각기 가장 유능한 승려를 이곳에 보내 정성을 다하니 벽하담 지역에 인재들이 넘치게 되었지만, 그 인재가 어떤 생각을 가지고 있는지 피아를 구별할 수 없는 상태라는 의미이다. 이런 까닭에 벽하담에 내금강의 내로라하는 선승들이 모여들었지만, 서로가 서로를 경계하며 누구와 함께해야 할지 결정하지 못한 탓에 힘을 하나로 모을 수 없었던 것인데… 그래서 이어지는 두 번째 시가 '향로봉세위욕최香爐峯勢危欲摧'로 시작되었던 것이다.

벽하담 물줄기는 좌측의 항로봉과 우측의 보덕굴 사이를 흐르고, 금강천 물줄기 좌측(항로봉이 있는 방향)에는 표훈사表訓寺가 자리하고 있다. 다시 말해 담헌 이하곤이 '향로봉세香爐峯勢'라 하였던 것은 금강천 좌측에 있는 '표훈사의 위세'를 비유하였던 것인데… 그 표훈사의 위세를 꺾기에는 위험하다고 한다.[危欲摧]

쉽게 말해 벽하담에 모인 선승들이 아무리 내로라하는 인재들이라 하여도 혼자서 표훈사의 위세를 꺾으려 나서는 것은 위험한 일인지라 내금강 선승들은 금강천을 경계로 표훈사와 대치 상태를 유지하고 있

* '부슬비 몽濛은 '기운 덩어리 몽濛'으로도 있는데… 이는 元氣 다시 말해 陰과 陽이 아직 나뉘기 이전의 모습으로, '사리를 구분할 수 없는'이라는 의미로 쓰인다. 이런 까닭에 濛濛이라 하면 '비나 안개가 자욱한 모습'을 일컫는 말로 쓰이지만 '사물을 구별할 수 없음'이란 의미를 내포하고 있다.

다고 하였던 것이다. 대치 상태가 깨지려면 힘의 균형이 무너져야 한다. 그러나 '귀신의 힘이 줄어든 후 원상태로 회복하지 못하고 있는 탓에 표훈사 용의 슬픔 속에 벽하담에는 교룡들이 득실댄단다.[鬼神瑟縮蛟龍哀]'* 이는 곧 표훈사의 위세가 쪼그라든 이후 과거의 위세를 회복하지 못하자 벽하담에 모여들 선승들이 교룡이 되어 승천의 기회를 엿보자 이에 표훈사의 늙은 용이 슬퍼하고 있다는 의미인데… 이어지는 시구가 '의장담변독불거倚仗潭邊獨不去(지팡이에 의지한 채 연못가를 혼자 가지 못함)'이다.

지팡이를 짚고 벽하담을 찾는다는 것은 결국 늙은이라는 뜻이지만, 표훈사와 싸우기 위해 모인 선승들이 지팡이 짚은 노인일 리는 없으니, 표훈사의 늙은 승려를 지칭한다 하겠는데… 표훈사의 늙은 용은 혼자서는 벽하담 근처에도 가지 못한단다.[獨不去]

무슨 말인가? 표훈사의 지도부는 벽하담 지역을 다시 찾으려는 힘도 의지도 없다고 하였던 것이다. 내금강 선승들은 단합하지 못한 탓에 표훈사를 공격하길 주저하고, 표훈사 측은 빼앗긴 벽하담 지역을 탈환하려는 의지가 없으니 대치 상태가 계속될 수밖에 없었던 것이다. 그런데 주목할 것은 표훈사의 늙은 용은 이러한 상황에 대하여 '거듭 감탄하며 조화의 힘이 크다[三歎造化力大哉]'고 하였다는 것이다. 무슨 말인가?

이는 표훈사의 늙은 용이 계속되는 대치 상태에 대하여 말하길 천지의 큰 기운이 표훈사를 돕고자 조화를 부리고 있다고 하였다는 것인데 … 표훈사의 늙은 용은 무엇을 근거로 이런 말을 하였던 것일까?**

인간이 천지조화의 큰 힘을 어찌 이길 수 있겠는가? 그러나 하늘은 하늘이 할 일이 있고 인간은 인간이 할 일이 있으니, 천지조화의 기운과 별개로 인간은 인간이 할 수 있는 일에 최선을 다해야 한다. 그래서 '진인사대천명盡人事待天命'이란 말도 있는 것이리라. 그러나 인간이 할

* 鬼神瑟縮의 鬼神은 이어지는 시구 '三歎造化力大哉'에서 造化를 부리고 있는 주체, 다시 말해 표훈사를 돕고 있는 귀신을 뜻하고 瑟縮은 오그라들어 늘지 않는 (전성기의 모습을 회복하지 못한) 상태를 의미한다.

** 내금강 선승들이 표훈사 지역으로 진출할 수 있는 호기를 맞이하고도 분열된 탓에 대치 국면이 이어지고 있는데… 천시天時는 변하기 마련이니 이 상태가 지속되면 언젠가 표훈사에게 유리한 국면으로 전환될 것이란 뜻이다.

수 있는 일 중에서 가장 크고 어려운 일은 세상의 모든 사람을 포용하는 것으로, 이는 하늘만큼 넓은 가슴을 필요로 하기 때문이다. 이런 관점에서 담헌 이하곤의 세 번째 시를 읽어보자.

'만폭과 뜻을 함께하는 골짜기 아래 드문 것이 하늘인 탓에
萬瀑之洞天下稀
벽하담의 나무와 돌의 절묘하고 기이함은 흑일 뿐이라네
霞潭木石尤絶奇
(만폭동 골짜기) 십리가 쪼아 완성시킨 옥을 즐기는 것은 밝음 때문이니
十里琢成白玉玩
중간에 쇠못을 붙인 유리가 하늘처럼 푸르러야 하리
中間釘着碧琉璃

*『論語·憲問』편에 노년의 공자께서 자신을 알아주는 사람이 없다는 탄식 끝에 '不怨天 不尤人 下學而上達 知我者基天乎(하늘을 원망하지 않고 사람을 탓하지 않으며 일상적인 학문을 통해 높은 도리에 도달하고자 하는 까닭에 나의 깊은 뜻을 알아주는 것은 하늘뿐 아니겠느냐)'라고 하는 부분이 나오는데… 담헌 이하곤의 첫 시구에서 '天下稀'를 두 번째 시구에서 '尤絶奇'를 따내 하나로 이어주면 『논어』의 위 대목과 같은 내용이 됨을 알 수 있을 것이다.

담헌은 만폭동 골짜기에는 수많은 폭포들의 아우성 소리가 넘쳐나지만, 정작 하늘을 보기가 어렵다고 한다. 이는 만폭동의 선승들이 저마다 자기주장을 펼치고 있으나, 만폭동 골짜기에서 올려다본 손바닥만 한 하늘을 근거로 하는 좁은 소견 탓이란다. 그럼에도 불구하고 벽하담 선승들의 지도자는 절묘한 말재주로 기이한 설법을 펼치며, 자신의 높은 학문을 이해하는 사람은 극히 드물지만 하늘은 알아줄 것이라고 하더란다.* 이에 담헌은 만폭동의 거센 물살과 함께 십리를 구르며 매끈하게 다듬어진 옥을 세상 사람들이 귀히 여기며 즐기는 것은 매끈하게 다듬어진 모양 때문이 아니라 옥이 밝은 탓이라고 한다. 무슨 말인가?

만폭동의 거센 물결과 함께 십리를 구르다 보면 모난 곳이 떨어져 나가며 매끈하게 다듬어지기 마련이다. 그러나 매끈하게 다듬어졌다는

것과 세상이 필요로 하는 모양으로 스스로 다듬어내는 것은 별개의 문제이다. 간단히 말해 만폭동 거센 물살이 다듬어낸 매끈함은 세상에 쓰임을 얻고자 의지를 가지고 연마해낸 것이 아니다. 또한 옥을 귀히 여기는 것은 옥의 밝음 때문이니, 스스로 밝음을 발산하여 자신이 매끈한 조약돌이 아니라 옥임을 입증해야 한다는 뜻이다. 이는 결국 목소리를 높이는 것만으로 만폭동 지도자가 될 수 있는 것은 아니라는 뜻인데… 이어지는 시구가 '중간정착벽유리中間釘着碧琉璃'이다. '중간中間'은 '만폭동 골짜기의 사이'이고, '정착釘着'은 '만폭동 골짜기 사이에 못으로 부착시킨 보덕암普德庵'을 지칭하는 것일 텐데… 이어지는 '벽유리碧琉璃'는 무슨 의미로 읽을 수 있을까? '유리琉璃'는 서역에서 나는 보석이고, 시의 주제가 내금강 불교계의 문제를 다루고 있으니, '유리'는 곧 '서역에서 전파된 불교의 보석' 다시 말해 '불교 최고의 가치 혹은 미덕'으로 해석할 수 있으며, '푸를 벽碧'은 그 유리의 색을 뜻한다고 하겠다. 이는 결국 만폭동의 지도자는 보덕암에 불교의 진정한 가르침을 정착시키는 자가 되어야 한다는 것인데… 문제는 이어지는 마지막 시가 예사롭지 않다.

중향성의 한쪽 면이 손님을 환영하듯 하여
香城一面如迎客
앉아 하늘 끝자락을 살펴보니 눈이 내릴 기색이 쌓여가네
坐看天末推雪色
서서 기다리며 밤이 깊어지면 달이 더 올라 밝아질 테니
直待夜深明月出
대장군의 깃발로 불러낸 영랑이 쌍학을 태워주려나
戲招永郎駕雙鶴

내금강의 가장 높은 지역에 해당하는 중향성衆香城에 손님을 환영하며 반기는 곳이 있길래 가만히 앉아 하늘 끝자락을 살펴보니 곧 추운 겨울이 다가오는 기색이 완연하더란다. 이는 역으로 중향성의 암자들이 손님을 환영하고 있었던 것은 시시각각 닥쳐오는 겨울(어려운 시기)을 함께 이겨낼 동반자를 구하고 있었다는 의미가 되는데… 문제는 그 동반자를 손님[좀]이라 하였으니, 승려가 아니라 속가의 사람이다. 그런데 속가의 선비는 중향성의 호의에도 움직이지 않고 깊은 밤 달이 떠오르길 기다리며 서성이고 있다고 한다. 왜일까? 달의 모양과 밝기를 확인하고 중량성 고승이 함께할 만한 사람이고 함께할 때인지 신중히 판단하겠다는 뜻이다.

이유 없이 고생을 자청하는 것은 자기 학대와 다름없다. 통상 고생을 자청하는 것은 고생을 감내할 만한 가치가 있기 때문으로, 어떤 형태로든 보상을 기대하고 있다는 의미이기도 하다. 이런 까닭에 속가의 선비는 중향성의 선승과 함께 추위를 견뎌낸 결과가 보상으로 이어질 것이란 확신이 필요했던 것이고, 이를 가늠해보고자 달이 떠오르길 기다리고 있었던 것인데… 속가의 선비가 중향성 선승과 함께 추위를 견디는 것으로 무슨 보상을 얻고자 하였던 것일까? 원하는 것을 얻으려면 당연히 원하는 것이 있는 곳으로 찾아가야 하건만, 유가의 선비가 중향성에서 무엇을 얻을 수 있을까? 은거시이다. 그러나 앞일은 누구도 장담할 수 없고, 보상의 가능성이 높을수록 어려움을 기꺼이 감내하고자 하는 사람이 넘쳐나는 것 또한 인간 사는 세상 아니던가? 이런 까닭에 큰 보상을 바란다면 모험도 필요한 법이건만, 담헌 이하곤은 마지막 시구를 '희초영랑가쌍학戱招永郞駕雙鶴'이라 써넣었다.

담헌이 다듬어낸 마지막 시구에 대하여 흔히 '장난삼아 영랑을 불러 쌍학을 타볼까?'라고 해석하곤 한다. 그러나 조선 후기 내금강 골짜기에서 갑자기 웬 신라시대 화랑을 불러내 쌍학을 타겠다는 것인지 설

명이 필요한 부분이다. 신라의 화랑 영랑永郎은 신라 사선四仙의 지도자로, 당시 삼일포를 비롯한 동해안 외금강外金剛 지역에선 신선으로 받들어지던 인물이었다. 그런 영랑을 신선으로 인정하였길래 영랑을 불러 학을 타보겠다고 하였을 텐데… 신선을 장난삼아 부른다니, 이것이 될 법이나 하는 소리일까?

흔히 '희롱할 희戱'로 읽는 '희戱'는 원래 '대장군의 깃발'을 지칭하는 글자로, 이때는 '희'가 아니라 '휘'로 읽는다.* '휘초영랑戱招永郎'이란 '대장군의 깃발(국왕의 깃발) 아래 초대한 영랑'이란 의미가 되는데… 문제는 영랑이 인간이 아니라 신선이란 것이다. 아무리 국왕이 초빙한다고 하여도 신선이 인간의 부름에 반드시 응해야 하는 것도 아니고, 무엇보다 대장군의 깃발을 앞세워 신선을 부른다고 하였으니 전쟁과 관련된 사안이 분명한데… 신선을 인간 세상의 싸움판에 끌어들이는 것이 가당키나 한 일일까?

담헌 이하곤이 언급한 '영랑永郎'은 내금강 선승들 속에 섞여 마치 승려인 양 은거 중인 남인南人들의 우두머리를 비유하였던 것이다. 생각해보라. 영랑永郎은 신라의 화랑이었고, 옛 신라 땅은 조선시대 영남 지방에 해당되며, 그 영남을 기반으로 한 정치세력이 남인들이었으니, 내금강에 은거 중인 남인들은 영랑의 후손이 아닌가? 이런 관점에서 읽으면 '휘초영랑戱招永郎'이란 '왕명으로 내금강에 은거 중인 남인들을 불러들여 국왕이 싸움에 투입하고자 함'이란 의미가 된다. 그러나 담헌이 「벽하담」이란 금강산 시를 쓸 당시 반란이나 전란이 있었다는 기록은 찾을 수가 없다. 그렇다면 생각해볼 수 있는 것은 사화史禍나 환국換局 같은 정치적 다툼이 있겠는데… 남인들이 내금강에 은거하게 된 이유가 당쟁에서 밀린 탓이니 가능한 일이겠다. 이런 관점에서 '휘초영랑가쌍학戱招永郎駕雙鶴'의 의미를 잡아보면 '혹여라도 국왕께서 조정의 쇄신을 위하여 왕명으로 자신을 부르며 벼슬을 내리는 일이

* 『史記』 '戱下諸候 各就國 (천자의 대장기 아래 직속된 제후들이 각기 나라를 향해 나아감…)'.

벌어지지 않을까[戲招永郞駕雙鶴]'라는 희망을 버리지 못한 채 어정쩡한 태도로 내금강 골짜기에 은거 중인 남인계 선비의 모습이 그려진다.

흔히 희망이 있기에 어려움을 견딜 수 있다고 한다. 그러나 헛된 희망보다 인생을 좀먹는 것도 없다. 헛된 희망에 사로잡혀 있는 한 새로운 출발을 할 수 없기 때문이다. 그러나 더 큰 문제는 희망을 실현하고자 각고의 노력을 기울여도 모자랄 판에 감 떨어지기만을 기다리는 사람이 의외로 많다는 것이다. 담헌 이하곤은 중향성의 선승들이 만폭동에 은거 중인 남인계 선비를 환영하면서도 손님[迎客]으로 여기고 있었다고 한다. 이는 내금강 선승들 중에서 가장 치열하게 불법을 닦고 있는 중향성 선승들도 학을 타지 못하고 있건만, 손님으로 머물면서 학을 타고 날아오르겠다는 것은 종교적 의미의 성취와는 다른 것을 지향하고 있었다는 뜻이다. 그렇다면 이는 결국 신선이 타고 다니는 학이 아니라 관복의 흉배에 수놓은 쌍학을 타겠다는 의미라 하겠는데… 성불을 꿈꾸는 자와 출세를 지향하는 자가 함께하며 온기를 나눠야 할 만큼 엄혹한 세상이 만들어낸 진풍경이라 하겠다. 담헌 이하곤의 금강산 시「벽하담」속에 내포된 의미를 읽어낸 필자의 해석이 흥미롭기는 하지만, 그렇다고 선뜻 받아들이기 어려운 분도 계실지 모르겠다. 한시가 익숙하지 않은 시대 탓에 필자의 해석을 검증해보고자 하여도 여의치 않고, 그렇다고 검증 없이 필자의 일방적인 주장을 듣고 있자니 답답하실 것이다. 그러나 이는 책임 있는 학자들의 날카로운 검증이 필요한 일이니 학자들에게 맡기기로 하고, 일단 한시를 떠나 겸재가 그린 그림을 살펴보며 생각을 정리해보자.

필자는 누차 겸재의 금강산도는 금강산의 수려한 경관을 표현하고자 그린 것이 아니라 금강산을 무대로 벌어지고 있는 정치적 문제를 담아낸 일종의 상황보고서에 가깝다고 주장하였다. 이는 겸재의 금강

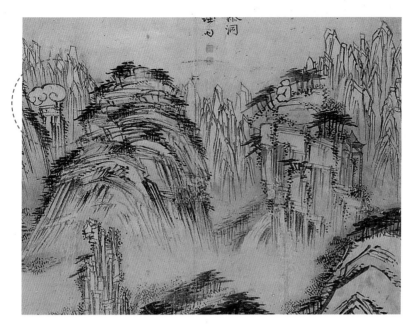

정선, 〈만폭동〉, 지본담채, 42.8×56cm, 간송미술관

산도에서 발견되는 겸재만의 표현법이 무엇을 위하여 창안된 것일지 생각해보면 가늠할 수 있는 부분이다. 화가의 독특한 표현방식이란 화가가 그림을 통하여 표현하고자 하는 것을 위하여 창안해낸 최적화된 조형어법이기 때문이다.

이런 관점에서 겸재가 〈만폭동〉도에 그려둔 사자봉의 구름무늬에 주목해주시길 바란다.

여러분과 어느 정도 떨어져 있다고 느껴지시는지?

100미터? 300미터? 500미터? 만폭동 너럭바위에서 느껴지는 거리는 아무리 멀리 잡아도 1km 내외이다.

그렇다면 이제 겸재의 《신묘년풍악도첩》에 장첩된 〈금강내산총도〉에서 사자봉을 찾아봐주시길 바란다. 어느 정도 거리라고 해야 할까?

대략 5km 정도 되지 않을까? 보는 이에 따라 편차가 있겠지만, 만폭동에서 보던 거리와는 차원이 다른 먼 거리임은 분명하다. 그런데 여러

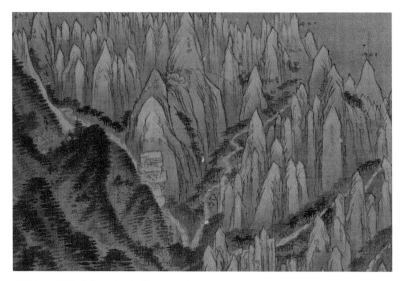

정선, 〈금강내산총도〉, 《신묘년풍악도첩》, 견본담채, 37.5×35.9cm, 국립중앙박물관

분은 금강산 만이천봉 속에서 어떻게 사자봉을 찾을 수 있었는지 되짚어보시길 바란다. 사자봉이란 글씨와 함께 겸재가 친절하게 사자봉의 상징으로 사용하던 구름무늬를 그려두었기 때문이다. 그러나 문제는 이 정도 거리에선 사자봉의 위치를 가늠할 수는 있어도 사자봉의 특징적 모습을 알아볼 수는 없다는 것이다.

그럼에도 불구하고 겸재의 〈금강내산총도〉뿐만 아니라 그의 〈풍악내산총람〉, 〈금강전도〉 등 내금강 전경을 담아낸 작품들은 하나같이 구름무늬와 함께 사자봉의 위치를 명확히 그려내고 있는데, 이를 어떻게 이해하여야 할까? 이것이 사자봉의 인상적인 모습을 그려두기 위함이라 할 수 있을까? 백 번을 양보하여 그렇다고 하여도 금강산 만이천봉의 기기묘묘한 자태 중에서 특별히 사자봉만 차별화한 것이 이상하지 않은가? 특정 대상물의 인상적인 모습을 표현해내고자 하는 화가가 이를 상징화된 문양으로 대신하는 경우는 없다. 아니, 인상적인 모습을 상징으로 대신하였다는 것 자체가 표현 대상물의 인상적인 모습을

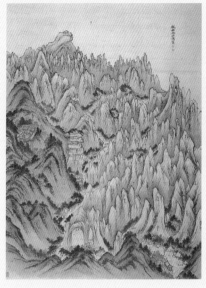

정선, 〈풍악내산총람〉, 견본담채,
73.8×100.8cm, 간송미술관

정선, 〈풍악내산총람〉 사자봉 부분도

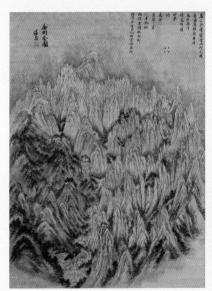

정선, 〈금강전도〉, 지본수묵담채,
94.5×130.8cm, 1734, 국립중앙박물관

정선, 〈금강전도〉 사자봉 부분도

담아내기 위함이 아니라, 상징화된 대상물이 지닌 상징적 의미에 방점을 두고 그린 것이란 반증이다. 만폭동 골짜기를 떠나면서 겸재가 그린 〈풍악내산총람〉과 저 유명한 〈금강전도〉 속에서 구름무늬로 표식해 사자암이 왜 필요했을지 여러분의 이성과 보편적 상식을 통해 판단해보시길 바란다.

명경대

明鏡臺

'천하 명산 어드메뇨 천하명산 구경 갈 제 동해 끼고 솟은 산이 일
만이천 봉우리가 분명쿠나.
장안사를 구경하고 명경대에 다리 쉬어 망군대에 올라가니 마의태
자 어디 갔노. 바위 위에 얽힌 꿈은 추모하는 누흔淚痕뿐이로다.
종소래와 염불소래 바람결에 들려오고 옥류금류 열두 담潭 굽이
굽이 흘렀으니 선경인 듯 극락인 듯 만물상萬物相이 더욱 좋다. …(
후략)…

경기 잡가 「금강산 타령」을 들어 보면 통상 장안사→표훈사(만폭동
지역)→정양사로 이어지던 겸재의 금강산 여행코스와 달리 장안사→명
경대→만물상으로 이어진다.

같은 금강산도 경로를 달리하면 당연히 다른 풍광과 만나게 되건만,
겸재는 수차례 금강산을 찾았음에도 같은 코스를 고집하였다. 눈이 닿
는 곳마다 절경이 아닌 곳이 없는 금강산을 수차례 찾았다면 일반인

도 한 번쯤 다른 코스를 선택하여 아직 보지 못한 숨겨진 비경을 찾아 나서고자 하기 마련이건만, 조선을 대표하는 화가이자 이 땅에 진경산수화를 꽃피운 겸재는 같은 코스만 고집하였다니 쉽게 납득이 가지 않는다. 같은 여행지라도 여행의 목적에 따라 코스를 정하기 마련이고, 이는 보통 여행자의 관심사가 그곳에 있기 때문이라 할 때, 겸재가 같은 코스를 고집하였다는 것은 금강산의 다른 비경에는 관심이 없었다는 뜻으로 해석될 수 있기 때문이다.* 그러나 마치 이를 불식시키려고나 하듯 통상적으로 행해지던 겸재의 금강산 여행코스에서 벗어난 〈백천동百川洞〉이란 작품과 마주하고 보니, 우선 반갑고 고맙다. 그런데 이 작품은 우리가 흔히 명경대明鏡臺라 부르는 곳을 그린 그림에 〈백천동〉이란 생소한 제목을 써넣은 탓에 명경대를 그린 것인지 모르고 지나치기 십상이다. 겸재가 널리 통용되는 명경대라는 이름이 있음에도 굳이 〈백천동〉이라 하였던 이유는 차차 이야기하기로 하고, 우선 금강산 명경대가 당시 사람들에게 어떤 의미로 인식되고 있었는지 살펴보자.

금강산 명경대는 망국의 한을 품고 금강산에서 생을 마감한 마의태자의 전설이 깃든 곳이다.

그런데 이미 천 년 전에 멸망해 버린 신라의 마의태자를 추모하며 눈물을 흘린 사람들이 얼마나 많았길래 「금강산 타령」에선 바위에 홈이 파였다는 노랫말까지 나왔던 것일까? 물론 이야기는 이야기일 뿐이고, 유독 정 많고 눈물 많은 것이 우리네 민족임을 모르는 바도 아니다. 그러나 천년 세월에도 여전히 마의태자의 망국의 한을 노래로 부르고 있다는 것 자체가 이에 공감하는 사람이 많다는 뜻이자, 명경대를 금강산 여행길에 반드시 찾아야 할 곳으로 여기고 있는 사람들이 그만큼 많았다는 의미 아닐까? 그러나 겸재의 금강산 그림 중에는 〈명경대〉라는 제목으로 그려진 그림은 없다. 앞서 언급하였듯 명경대를 그린 그림에 널리 통용되고 있던 명경대라는 이름 대신 생소한 〈백천동百川洞〉이

* 겸재의 금강산 그림과 단원을 비롯한 여타 화가들의 금강산 그림을 비교해보면 작품의 소재가 확연히 다름을 알 수 있다. 이는 금강산의 대표적 풍경에 대한 생각의 차이에서 비롯된 것일 수도 있지만, 겸재의 금강산 여행 목적이 다른 화가들과 달랐기 때문으로 여겨진다. 왜냐하면 겸재의 여행 목적이 금강산의 절경을 담아내는 것에 있었다면 다양한 경로로 금강산 구석구석을 누비며 그림을 그렸을 텐데 … 많은 명소들이 작품화되지 않았기 때문이다. 수차례 금강산을 찾았음에도 겸재의 금강산 그림들이 다양한 소재를 다루고 있지 않다는 것은 관심의 대상이 제한적이었다는 뜻이 되는데… 금강산의 여타 명소들에 그가 관심을 보이지 않았던 이유가 무엇이었을지 생각해볼 일이다.

란 제목을 달아놓은 그림이 전할 뿐이다. 왜냐하면 겸재에게 명경대는 죄업을 비춰보며 참회의 눈물을 흘리는 장소도 아니고, 마의태자를 추모하는 장소도 아닌, 그저 '백 개의 물줄기가 흐르는 골짜기'였기 때문이다.

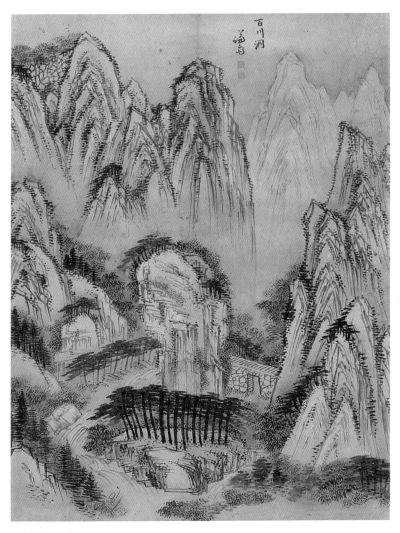

정선, 〈백천동〉, 지본담채, 42.8×56cm, 간송미술관

부앙俯仰하여(하늘을 우러러보나 땅을 굽어보나) 천지에 참괴慙愧함
(부끄러움)이 없는 공명公明한 심경을 명경지수라고 이르나니, 명
경대란 흐르는 물조차 머무르게 하는 곳이란 말인가 아니면 지니
고 온 악심惡心을 여기서만은 정淨하게 하지 아니하지 못하는 곳
이 바로 명경대란 말인가? …(중략)… 신라조 최후의 왕자인 마의
태자는 시방 내가 서 있는 바로 이 바위 위에 꿇어 엎드려 명경대
를 우러러보며 오랜 세원을 두고 나무아미타불을 명송했다니 태
자도 당신의 업죄를 명경에 영조暎照(비춰봄)해보시려는 뜻이었을
까? 운상기품雲上氣稟(타고난 탈속의 성품)에 무슨 죄가 있으랴만,
등극하실 몸에 마의를 감지 않으면 안 되었다는 것이 이미 불법이
말하는 전생의 연緣일는지 모른다.

　　겸재 정선의 〈백천동〉이 그려지고 200년쯤 지난 후 쓰인 저명한 수
필가 정비석鄭飛石(1911-1985) 선생의 「산정무한山情無限」 중 명경대 부
분이다. 정비석 선생은 명경대의 불교적 의미와 마의태자 이야기를 섞
어 명경대에서 느낀 심회를 담아내는 것으로 명경대의 빼어난 풍광을
대신해주었다. 이는 많은 사람들이 명경대를 찾는 주된 이유가 명경대
에 얽힌 이야기에 끌린 탓임을 잘 알고 있었기 때문이니, 천하절경도
이야기의 힘을 이길 수는 없다고 하겠다. 그렇다면 겸재는 이를 몰랐던
것일까? 단언컨대 그럴 리가 없다 그럼에도 불구하고 겸재가 〈명경대〉
라는 제목 대신 〈백천동〉이라 하였던 것은 반드시 그럴 만한 이유가 있
었을 텐데… 그것이 무엇일까?
　　불교적 관점에서 명경대는 사람의 마음속을 비춰보며 죄의 유무를
가려내는 장소로 일종의 법정이라 할 수 있다. 이런 까닭에 심판을 받
는 자가 꿇어앉은 배석대와 죄상을 비춰주는 명경대, 죄를 심판하는
재판관 격인 십랑봉이 한 세트가 되어 이야기의 무대가 만들어진다.

또한 죄상을 비춰준다는 명경대의 의미를 통해 이야기를 전개시키려면 최대한 명경대와 심판을 받는 자가 꿇어앉은 배석대 사이를 가로막는 요소를 제거하여 죄상이 왜곡될 수 있는 여지를 없애줄 필요가 있다. 그러나 겸재가 그린 〈백천동〉은 명경대와 배석대 사이를 소나무 숲이 가로막고 있다. 이는 겸재가 명경대라는 이름 대신 〈백천동〉이란 제목을 붙이게 된 이유와 함께 이 작품을 불교적 의미의 명경대를 통해 해석할 수 있는 것인지 묻게 되는 부분이다. 겸재가 〈백천동〉이라 하였던 것은 백천동 골짜기를 그리며 그곳에 있는 명경대를 그린 것일 뿐, 명경대가 작품의 주제가 아니라는 주장과 다름없다. 그러나 겸재의 〈백천동〉은 화면 중앙에 버티고 서 있는 명경대를 중심에 두고 여타 경물景物들을 배치하였을 뿐만 아니라, 명경대와 배석대의 크기(화면에서 차지하는 비중) 또한 작지 않은 까닭에 누가 봐도 이는 명경대를 그리며 백천동 골짜기를 그린 것이지 백천동 골짜기를 그리며 명경대를 끼워 넣은 것이 아님이 분명하다. 그러나 그럼에도 불구하고 겸재는 왜 〈명경대〉가 아니라 〈백천동〉이라 하였던 것일까?

이 지점에서 다소 엉뚱한 질문을 던져보자. 겸재는 왜 〈백천동〉을 그리게 된 것일까? 엉뚱한 질문처럼 들릴 수도 있지만, 화가가 그림을 그린다는 것은 표현 대상을 선택하고 이를 표현해내는 전 과정을 주관하는 주체라는 뜻이기도 하니, 반드시 생각해봐야 할 부분이다. 혹자는 금강산을 그린 그림이 금강산의 수려한 풍경을 접하고 느낀 감흥을 표현한 것이지 달리 무슨 이유가 있겠냐고 반문하실지도 모르겠다. 물론 그렇게 생각할 수도 있다. 그러나 특정 대상을 접하며 생긴 감흥이 누구나 같은 것은 아닌 탓에 간단히 뭉뚱그려 넘길 일은 아니다.

겸재의 〈백천동〉은 명경대 주변 경관을 임의로 재구성해낸 작품이다. 이는 겸재의 주관적 판단하에 필요한 표현 대상물을 선택하고 표현

목적에 따라 화면에 배치하였다는 뜻이다. 그렇다면 그는 무엇을 기준으로 이를 결정하였던 것일까? 그것이 무엇이든 그가 그림을 통해 전하고자 하는 메시지를 가장 효과적이고 실감나게 전달할 수 있는 방법을 염두에 두고 진행하였을 것이다. 이는 역으로 그가 선택한 표현 대상의 면면과 화면에 배치한 방식을 통해 작품의 숨은 의도를 읽어낼 수 있다는 뜻이기도 하다. 그런데 〈백천동〉에는 어찌된 영문인지 명경대와 배석대 사이에 있어야 할 옥경담玉鏡潭이 보이질 않는다. 이에 대하여 미술사가 최완수 선생은

> 중앙에 돌기한 머리 큰 독립 암봉이 명경대인 모양이고, 그 동쪽으로 보이는 성문이 마의태자의 성문인 듯한데 옥경대玉鏡臺만은 짙은 송림에 가리어 보이지 않는다. 울창한 송림이 이곳에 있기도 하였겠지만 옥경담의 동그란 모습을 직설적으로 표현하기보다는 창울임리한 소나무 숲으로 차단해놓는 것이 명경대의 발연 돌기한 자태와 보다 더 신비한 조화를 이룰 수 있기 때문에 겸재는 이런 포치를 의도적으로 구성해내었을 것이다. 화면 가득히 겹겹으로 솟아 있는 암봉들의 긴장된 골기骨氣가 전면 중앙에 펼쳐진 한 무더기 소나무 숲의 임리한 먹빛으로 모두 평형과 조화를 얻고 있다.*

라고 설명한 바 있다. 간단히 말해 배석대와 명경대 사이에 있는 옥경담을 소나무 숲으로 가려주는 것으로 우뚝 솟은 암봉(명경대)이 주변 경관에 조화를 이룰 수 있도록 의도적으로 화면의 구도를 조정했다는 것인데… 명경대가 왜 백천동 골짜기의 명소가 되었는지 묻고 싶다. 명경대가 백천동의 명소가 된 것은 무엇보다 매끄럽게 솟아오른 암봉이 보는 이의 시선을 사로잡기 때문일 것이다. 그러나 겸재는 명경대 아래 소나무 숲을 배치해둔 탓에 결과적으로 우뚝 솟아오른 암봉의 위용을

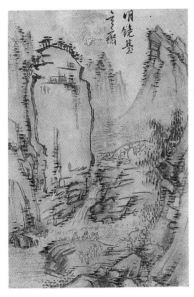
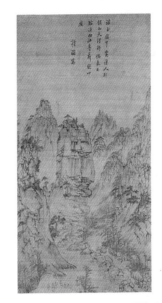

심사정, 〈명경대〉, 지본담채, 18.8×27.7cm, 간송미술관 김홍도, 〈명경대〉, 견본수묵, 41×91.4cm, 간송미술관

담아낼 수 없게 되었으니, 이는 마치 장끼의 화려한 꽁지깃을 뽑아내 메추리를 만든 격이다.* 이는 현재玄齋 심사정沈師正의 〈명경대〉나 단원 檀園 김홍도金弘道가 그린 〈명경대〉와 비교해보면 누구나 그 차이를 실 감할 수 있는 부분이니, 이쯤에서 잠시 현재와 단원의 〈명경대〉를 감상 해보며 우뚝 솟은 암봉(명경대)의 느낌이 무엇에서 비롯된 것인지 다시 생각해보시길 바란다.

겸재의 〈백천동〉도는 배석대 좌우에 두 개의 물줄기를 그려 넣기 위 하여 옥경담을 생략해버렸다.

그러나 현재와 단원은 물론 명경대를 소재로 그린 어떤 화가의 그림 에서도 배석대 좌우로 흐르는 두 개의 물줄기가 보이지 않는다. 왜냐 하면 명경대 아래 배석대는 두 개의 물줄기가 만나는 합수처合水處가 아니기 때문이다. 그런데 흥미로운 것은 옥경담이 있어야 할 자리를 소

나무 숲으로 가리고 배석대 좌우에 두 개의 물줄기를 그려줌으로써 겸재가 그린 명경대(〈百川洞〉)는 그의 〈만폭동〉도와 유사한 모습이 되어 버렸다는 것이다. 이는 겸재가 명경대를 그리며 〈만폭동〉도에서 사용한 조형어법에 따라 〈백천동〉을 그리고자 〈만폭동〉과 비슷한 모습으로 그렸을 것이란 추측을 하게 만드는 부분이다. 무슨 말인가? 앞서 필자는 겸재의 〈만폭동〉도에 담겨진 정치적 의미를 읽어내며 너럭바위 좌우를 흐르는 두 개의 물줄기가 양분된 내금강 불교계의 모습을 비유하고 있다고 주장한 바 있다. 이런 관점에서 겸재의 〈백천동〉도에 두 개의 물줄기가 그려지게 된 이유를 생각해보자.

〈백천동〉도의 좌측 물줄기는 원래 존재하지 않는 것이지만, 겸재는 오히려 없는 물줄기를 실재하는 우측 물줄기보다 수량도 많고 유속도 빠른 모습으로 그려 넣었다. 겸재는 왜곡시킨 물줄기를 통해 무슨 말을 하고자 하였던 것일까? 결론부터 말하면 존재하지 않는 허상이 오히려 존재하는 실상을 압도하며 큰 목소리를 내고 있는 모습이다.

아직 이해가 되지 않는 분이 계신다면 겸재의 〈백천동〉과 단원의 〈명경대〉를 비교해보시길 바란다.

단원이 그린 〈명경대〉를 살펴보면 옥경담은 명경대 우측에서 흘러내린 물로 채워지고 있으며, 그 물줄기는 마의태자가 쌓았다는 폐성문 방향에 수원水源을 두고 있음을 확인하실 수 있을 것이다. 그러나 겸재는 죄인의 죄업을 비춰준다는 옥경담을 없애고, 실재하는 우측 물줄기보다 실재하지 않는 좌측 물줄기가 수량도 많고 세차게 흐르는 모습으로 그려주었는데… 이것이 무슨 의미이겠는가? 마의태자가 배석대에 꿇어앉아 눈물을 흘렸던 것은 망국을 초래한 죄업 때문이고, 그 죄업을 비춰주는 곳이 옥경담이다. 그런데… 그 옥경담이 없다면 죄업을 비춰주는 곳이 없는 까닭에 좌상이 드러나지도, 죄를 심판받는 일도 없게 되는 구조이다.*

* 흔히 明鏡臺에 죄인의 죄상을 비춰본다고 하는데… 이는 명경대에 죄인의 죄상이 나타난다는 뜻이 아니다. 명경대가 죄를 심판하는 기준이 되는 法典이라면 옥경담은 法에 따라 죄를 심판한 판결문에 해당된다. 이는 결국 옥경담이 없다면 법에 따른 재판이 행해져도 판결은 없는 격으로, 죄는 있으나 죄인은 없는 셈이 된다.

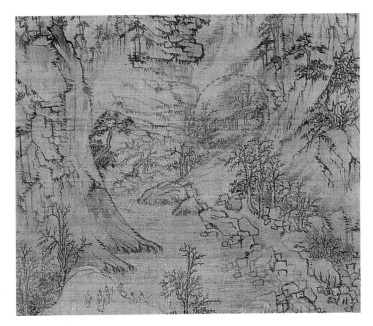

김홍도, 〈명경대〉 부분도

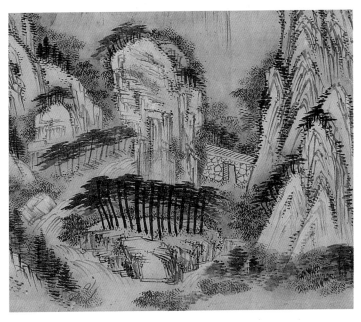

정선, 〈백천동〉 부분도

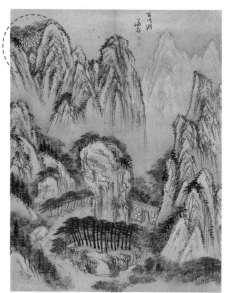

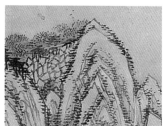

정선, 〈백천동〉 망군대 석축 부분도

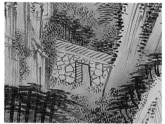

정선, 〈백천동〉

정선, 〈백천동〉 폐석문 부분도

　이는 결국 마의태자처럼 자신의 죄업을 비춰보고자 명경대를 찾는
사람들보다 실재하지 않는 무언가에 대하여 큰 목소리를 내는 사람들
이 많다는 의미이다. 그렇다면 겸재는 백천동 골짜기에서 무슨 이야기
를 들었던 것일까? 겸재는 이를 암시라는 구조물로 그려두었으니, 여러
분도 찾아보시길 바란다. 그렇다. 마의태자가 적진을 살피고자 올랐다
는 망군대望軍臺 꼭대기에 폐성분과 같은 방식으로 그려준 석축의 흔
적이 그것이다. 이를 확인하신 분은 이제 명경대 좌측을 흐르는 거센
물줄기가 어디서부터 시작되었을지 생각해보시길 바란다.

　당연히 망군대이다. 이는 결국 명경대를 찾은 이들이 마의태자를 추
모하기보다는(우측 물줄기) 마의태자가 적진을 살피던 망군대에 관심
을 두고 있다는(좌측 물줄기) 의미인데… 성문에 문짝이 없으니, 성은
방어 기능을 상실한 폐성이지만, 석축만 남은 망군대는 아쉬운 대로
아직 적진을 살피는 용도로 사용할 수 있는 상내이다.

무슨 말인가? 망국의 한을 품고 금강산에서 생을 마친 마의태자를 가장 안타까워하는 자들은 경상도 지역에 기반을 둔 신라의 후손들이고, 조선 후기 그들은 영남학파(동인東人)를 이루었으며, 겸재가 명경대를 찾을 무렵 이들은 조정에서 밀려난 상태였다.*

다시 말해 명경대를 찾아 마의태자를 추모하는 자들은 대체로 권세를 잃은 동인의 후예였던 것인데… 겸재는 이들이 명경대를 찾는 주된 이유가 마의태자를 추모하기 위해서라기보다는 조정이 돌아가는 소식을 듣고자 모여들고 있다고 하였던 것이다. 그러나 겸재는 조정의 사정도 알아보고 세상 돌아가는 소식도 들을 요량으로 몰락한 영남 선비 명경대를 찾고 있지만, 그들이 듣는 이야기라곤 존재하지도 않는 물줄기를 만들어내듯 근거 없이 제멋대로 지껄이는 낭설뿐이라 한다. 이런 까닭에 근거 없는 정보에 정신이 팔린 이들은 힘들여 명경대까지 찾아와서도 자신들의 죄업을 돌아보며 반성하기는커녕 끼리끼리 모여 웅성거리다 돌아가는데… 깊은 반성과 성찰의 시간 없이 어찌 조정으로 돌아올 수 있는 길을 찾을 수 있겠냐고 하였던 것이다.

명경대明鏡臺의 의미를 불교적 관점에서 읽으면 신수神秀와 혜능惠能의 계송偈頌(선승의 깨달음의 시)에 닿게 된다.

중국 선가禪家의 5대조 홍인弘忍선사께서 후계자(6대 조사)를 정하고자 한다는 소식에 신수선사는

身是菩提樹 신시보제수
心如明鏡臺 심여명경대
時時勤拂拭 시시근불식
勿使惹塵埃 물사야진애

* 영남학파에 뿌리를 둔 東人은 퇴계학파의 南人과 남명학파의 北人으로 나뉘었다. 임진왜란 혼란기 속에서 실천학을 중시한 북인들이 조정의 주도권을 잡았으나 1623년 인조반정을 계기로 북인들은 몰락하게 되었고, 겸재가 금강산을 찾았을 무렵에는 외견상 西人에서 분화된 老論과 少論, 그리고 東人에서 파생된 南人이 세력을 다투고 있었지만, 이 무렵 南人들은 이미 쇠락의 길에 접어들고 있었다.

몸이 증거하는 바(불법을 깨우쳐 법을 세우려는) 보리수요

마음은 마치 명경을 세우는 받침대와 같다오

수시로 열심히 털어내고 씻어내어야

먼지와 티끌을 끌어내 사용하지 않게 되리*

라는 계송을 벽에 써놓았는데… 이를 본 5조 홍인께서는 '단지 문밖에 도달하였을 뿐, 아직 문안에 들어오지 못했구나[只到門外 未入門內]'라며 다시 써 오라고 하였다고 한다. 석가모니께서 깨달음을 얻고자 보리수 아래서 7년 고행을 하셨듯 열심히 수행하고, 중생들이 스스로 죄업을 비춰보며 악업을 짓지 않도록 하는 명경의 받침대(참 승려의 역할)가 되고자 하는 것은 불제자가 지녀야 할 덕목임에 틀림없다. 그러나 5조 홍인선사께서는 향후 중국 선가를 이끌 조사祖師를 선택하고자 하였던 것이지 독실한 불제자의 모습을 보고자 하신 것이 아니었다. 이런 까닭에 신수선사가 수시로 보리수와 명경대의 먼지를 털어내어 부처님의 가르침을 잘못 오도誤導하는 일이 없도록 하겠다고 한 것은 역으로 자신은 아직 깨달은 자가 아니라는 고백과 다름없고, 당연히 홍인선사께서 법통을 넘길 수 없었던 것이다. 왜냐하면 선가에서 조사祖師란 깨달은 자로서 부처님의 가르침을 바르게 전하는 살아 있는 부처가 되어야 하기 때문으로, 이것이 선종禪宗이 존재하는 이유이기도 하다.

물론 선종 또한 부처님의 가르침을 전하는 불교를 표방하고 있는 이상 부처님의 가르침을 벗어날 수는 없다. 그러나 부처님의 가르침을 기록해둔 불경을 읽는다고 누구나 부처님의 가르침을 제대로 알아듣는 것은 아닌 까닭에 불경에 적혀 있는 부처님의 가르침을 제대로 이해하고 전해줄 조사가 필요했던 것인데… 신수선사는 부처님의 가르침을 통해 분별심의 기준을 세우겠다고 한 격이었다. 그러나 이는 악업을 짓지 않는 방법은 될지언정 중생을 끌어안아야 할 부처의 모습은 아니었

던 것이다. 이에 반하여 혜능惠能께서는

菩提本無樹 보리본무수
明鏡亦非臺 명경역비대
本來無一物 본래무일물
何處惹塵埃 하처야진애

보리(깨달음) 없이 세운 근본(부처님의 가르침)은
명경을 다른 받침대에 놓고 그대로 따라 하는 격이라오
근본이 찾아오면 모든 것이 하나가 아닌 것이 없거늘
어느 곳에서 티끌을 이끌어낼 수 있겠소*

* 惠能禪師의 이 게송에 대한 일반적인 해석은 '보리는 본래 나무가 없고/ 밝은 거울 또한 받침대가 없네/ 본래 어떤 물건도 없거늘/ 어느 곳에 티끌이 앉겠는가'라고 한다.

이란 계송을 읊어 부처님이 가르침을 펼친 이유는 중생을 구제하기 위함이건만, 부처님이 분별심을 가지고 중생을 대하면 어떻게 모든 중생을 구제할 수 있겠냐고 한다.

석가모니께서는 깨달음을 얻고자 보리수 아래서 7년 고행을 하셨다. 그러나 정작 석가모니의 깨달음은 보리수를 벗어나 중생이 건넨 타락죽 한 사발을 마시며 찾아왔다. 이런 까닭에 보리수 아래서 7년 고행을 하신 석가모니를 따라 하며 깨달음을 얻고자 수행하는 것은 석가모니의 깨달음이 아니라 석가모니의 고행에 초점을 맞춘 것일 뿐, 열심히 수행하는 행위가 깨달음을 보장하는 것은 아니다. 그럼에도 불구하고 석가모니의 깨달음을 비추는 명경明鏡을 엉뚱한 받침대에 세우고, 이를 그대로 따르도록 하면 무슨 일이 벌어지겠는가? 깨달음에 이르지 못한 자가 만들어낸 받침대 위에 놓인 명경은 부처님과 달리 분별심의 도구로 사용될 뿐이다. 이런 까닭에 혜능선사는 장차 근본(석가모니의 깨달음)이 찾아오면 (깨달음에 이르면) 부처님처럼 분별심이 사라질 텐

데… 신수神秀가 열심히 털어내겠다는 먼지와 티끌이 어디에서 끌어낸 것이냐고 하였던 것이다. 쉽게 말해 혜능은 석가모니의 깨달음을 잘못 이해하고 세운 기준(분별심) 때문에 먼지와 티끌이라 한 것일 뿐, 이는 석가모니의 가르침과 다른 것이자 깨달음에 이르지 못한 자라는 반증이라고 하였던 것이다.

명경明鏡과 그 밝은 거울을 모신 받침대[臺]는 구별해야 한다. 또한 명경을 모시는 받침대의 자격을 단지 열심히 수행하였다는 것으로 부여할 일도 아니다. 이런 관점에서 금강산 명경대明鏡臺 앞에 엎드려 자신의 죄업을 비춰보며 눈물을 흘렸다는 마의태자의 이야기를 다시 생각해보자.

마의태자는 왜 명경대 앞 배석대에 꿇어앉아 바위에 홈이 파이도록 울었던 것일까?

단지 망국의 한 때문에 흘린 눈물이라면 이는 기구한 운명에 서러움이 북받쳐 흘린 눈물일 뿐, 자신의 죄업에 대한 참회의 눈물이라 할 수는 없다. 명경대는 죄인의 죄상을 비춰주는 곳이라 하였으니, 마의태자는 명경대에 비친 자신의 죄를 확인하고 참회의 눈물을 흘린 것이어야 한다. 그러나 마땅히 망국의 책임을 마의태자에게서 찾을 수 없었던 탓에 정비석 선생은 전생의 업보 탓에 돌렸지만, 현생의 죄업보다 선생의 업보를 우선시할 수는 없으니, 이 또한 크게 설득력이 없어 보인다. 그렇다면 마의태자가 흘린 참회의 눈물은 어떤 죄업에서 비롯된 것이라고 해야 할까?

억울하다는 생각을 털어내지 못하는 집착이다. 신라가 천년사직을 고려에게 넘길 수밖에 없었던 것은 무능하고 부패한 신라 왕실에 염증을 느낀 백성들이 뒤돌아선 탓으로, 이는 망국의 설움으로 되돌릴

수 있는 일이 아니기 때문이다. 그럼에도 불구하고 백성들에게 지은 죄를 반성하기는커녕 이를 받아들이지 못하고, 서럽게 울며 집착하는 것이 바로 죄업인데… 바위에 홈이 생길 정도로 자주 울었다니, 집착을 끊기 어려운 것이 인간인가 보다. 그런데 마의태자는 그렇다고 쳐도 천년 세월이 지나 조정에서 밀려난 영남의 선비들이 명경대를 찾아 마의태자 이야기에 눈물을 흘리는 것은 어떻게 이해해야 할까? 동병상련의 심회에 이끌려 온 영남 선비들 또한 마의태자처럼 서럽고 억울한 일이 많았던 것일까?

몸과 마음을 보리수와 명경대에 비유하며 열심히 수행하여 티끌 한 점 없도록 하겠다는 신수神秀의 계송에 혜능惠能은 보리수와 명경대는 신수가 만들어낸 허상일 뿐, 석가모니의 깨달음과 다르다고 하였다. 또한 허상을 버리기는커녕 이를 분별심의 기준으로 삼고, 그 분별심을 통해 더럽고 혐오스러운 것을 멋대로 규정하고 배척하는 짓은 중생을 구제하기는커녕 자칫 세상을 분열시키고 흙먼지를 일으키는 독선이 될 수도 있다고 한다. 그렇다면 이를 정치판과 겹쳐주면 무슨 이야기가 될까? 독선에 빠져 자신과 다른 부류를 악으로 몰아가는 진영논리이다.

물론 정치는 종교와 달리 현실을 바탕으로 하는 탓에 이상을 좇기보다는 최선의 길을 선택할 수밖에 없다. 그러나 인간은 땅을 딛고 서서 하늘을 올려다보는 존재이니, 바른 정치란 현실을 바탕으로 이상을 현실화시키려는 행위를 지향해야 함이 마땅할 것이다. 이는 결국 정치란 인간이 추구하는 삶을 실현시킬 최선의 방법을 찾는 행위의 연장선상에 놓여 있다는 의미이자, 분별심을 통한 기준을 필요로 한다는 의미이기도 한데… 정치가들은 그 기준을 흔히 하늘을 끌어들여 정의라고 한다.

일찍이 공자께선 '사람은 능히 도道를 넓힐 수 있으나 (이렇게 하게 되

면 반드시) 이와 다른 도道를 넓히는 사람이 생기기 마련[子曰: 人能弘道 非道弘人]'이나, '과거의 잘못을 고치지 않고 (과거의 도를) 증거 삼아 말하길 예전부터 그래왔다[子曰: 過而不改 是謂過矣]'라고 말하는 사람이 많은 탓에 새롭게 도道를 넓혀 세상에 널리 쓰고자 하여도 여의치 않으니… '내가 종일토록 맛보며 먹지 않고 밤새도록 잠자지 않고 이끌어 낸 생각이 무익한 것이 된 것은 학문으로 정립시키지 못한 탓이다[子曰: 吾嘗終日不食 終日不寢以思無益 不如學也].*라고 하셨다.

무슨 일인가? 학문이든 정치이념이든 그것이 아무리 현실적이고 유용한 것일지라도 그것을 널리 쓰이도록 하고자 하면 논리적 설득력을 지닌 학설로 발전시켜야 한다는 뜻이다. 이는 곧 조정에서 밀려난 영남학파의 선비들이 금강산 명경대에 모여 억울함을 호소하는 것만으로는 백성들의 지지를 이끌어낼 수는 없으니, 자신들이 추구해온 정치이념에 논리적 설득력을 갖추어야 한다는 의미와 다름없다. 이런 관점에서 영남학파의 선비들이 금강산에 은거하게 된 이유를 남명南冥 조식曹植(1501-1571) 선생의 금강산 시 「명경대」를 통해 읽어보며 이 문제에 대하여 다시 생각해보도록 하자.

高臺誰使聳浮空 고대수사용부공
螯柱當年折壑中 오주당년절학중
不許穹蒼聊自下 불허궁창료자하
肯教暘谷始能窮 긍교양곡시능궁

門嫌俗到雲猶鎖 문혐속도운유쇄
岩怕魔猜樹亦籠 암파마시수역롱
欲乞上皇堪作主 욕걸상황감작주
人間不奈妬恩隆 인간불내투은륭

누구에게 높은 돈대를 맡겼길래 귀머거리가 허공을 떠도는가

당년부터 뒷걸음치던 기둥이 꺾여 골짜기 가운데 놓이고

작은 희망조차 허락지 않아 아우성 소리 아래로 향하는데

조선은 국왕의 교지를 따르기 시작하니 능히 곤궁함을 견뎌야 하리

속됨이 도달한 문을 혐오하며 모여든 구름에 자물쇠를 채우고

마귀의 시샘과 바위를 두려워하며 전례에 따라 새장을 만들더니

상제께 욕심을 구걸하며 하늘을 만들고 있는 주상이여

어찌해야 할꼬 묻지 않는 인간의 시기심에 어찌 은혜가 성하랴

　남명 선생의 위 시를 해석하려면 먼저 '고대高臺' '오주鰲柱' '궁창穹蒼' '양곡暘谷'이 무슨 뜻으로 쓰였는지 따져볼 필요가 있다.

　흔히 선생의 첫 시구 '고대수사용부공高臺誰使聳浮空'을 '누가 높은 대를 공중에 솟게 하였는가'라고 해석하는 경우가 많다. 그러나 이는 시의 제목이 「명경대」이니, 명경대의 모습을 묘사한 것일 것이란 가정 하에 해석한 것일 뿐, 시의詩意가 연결되지 않는 것이 문제이다. 왜냐하면 '귀머거리 용聳'으로 읽어야 할 것을 '솟을 용聳'으로 읽으면 높은 대[高臺]가 정처 없이 공중을 떠도는 모습이[浮空] 되기 때문이다.*

　남명 선생의 「명경대」는 명경대의 의미(밝은 거울로 실상을 비춰 판단케 함)를 빌려 정치적 이야기를 하고자 한 것이지 명경대의 모습을 묘사하고자 쓰인 것이 아니다. 그렇다면 「명경대」를 정치적 관점에서 읽으면 무슨 이야기가 될까? '고대高臺'는 사헌부의 별칭 상대霜臺 혹은 오대鳥臺를 지칭하는 것으로 되고, '고대수사高臺誰使'란 '누가 사헌부와 사간원의 대간臺諫을 맡았길래…'라는 뜻이 되며, 이어지는 '용부공聳浮空'은 (대간들이) 제 역할을 하지 못하고 권력에 굴복한 탓에 조정

* 흔히 '솟을 용聳'으로 읽는 '용聳'은 '어떤 위력에 굴복하여 두려움에 다른 소리를 듣지 않고 맹목적으로 추종함'이란 의미를 내포하고 있는 글자로, 이는 『十八史略』 '群臣聳懼(신하들이 국왕의 위용에 벌벌 떨며 두려워함)', 『楚語』 '聳善而抑惡焉(귀머거리 행세를 하는 것은 악을 누르고자 함인가?)', 『梁簡文帝』 '聳樓排樹出 郤堞帶江淸(높이 솟은 누각을 배척하는 나무가 생겨나니 성의 총안이 띠를 이룬 빈 땅의 강물이 맑아지네…)' 등의 例에서 확인할 수 있으며, '뜰 부浮'는 원래 '물에 뜨다'라는 뜻과 함께 '한곳에 고정되지 않고 떠다님'이란 의미로 '떠내려갈 부浮', '매인데 없을 부浮'라고 읽는다.

이 중심을 못 잡고 '허공을 떠돌아다니는 지경에 이르게 되었음'이란 의미가 된다.*

한마디로 남명 선생의 첫 시구는 '대간臺諫들이 제 역할을 못한 탓에 조정이 허공을 떠돌고 있다'라고 하였던 것인데… 이어지는 시구가 '오주당년절학중鰲柱當年折壑中'이다. '오주鰲柱'를 글자 그대로 읽으면 '가재 기둥'이 되지만, 가재가 기둥이 될 수는 없으니, 난감하다. 그런데 … 옆걸음을 일컬어 '해행蟹行(게걸음)'이라 하고, 이를 다른 말로 하면 '횡보橫步'가 되며, 횡보는 '목적을 위하여 수단을 가리지 않음'이란 의미로 쓰인다. 그렇다면 만약 '오행鰲行(가재걸음)'이라 하면 무슨 의미가 될까? 옛사람들은 가재를 '거꾸로 걷는 게[蟹屬倒行]'라 하였으니 역행逆行과 같은 뜻이 되고, 상도常道에 어긋나고 순서가 뒤바뀐 채 행해지는 것을 일컬어 도행역시倒行逆施라 한다.

무슨 말인가?

첫 시구에 나오는 '고대高臺'를 글자 그대로 읽으면 '높이 쌓아올린 축대'가 되고, 이 축대 위에 기둥을 세우고 지붕을 올려 어렵게 사헌부의 건물을 완성시켰건만, 그 기둥이 가재처럼 뒷걸음을 치고 있는 탓에 사헌부의 건물이 기울어져버렸단다. 그런데 '당년當年'을 '그때' 혹은 '그 사건이 있었던 때'로 읽으면 '오주당년鰲柱當年'은 '그 사건이 있었던 그 당시 사헌부가 몸을 사리며 물러섬'이란 뜻이 되고, 이어지는 '절학중折壑中'은 '사헌부의 기둥이 꺾여 금강산 골짜기 가운데 놓이게 되었음'이란 문맥이 만들어진다. 이제 남은 것은 사헌부가 몸을 사리며 물러난 탓에 사헌부답지 않은 사헌부가 되게 되었다는 사건이 구체적으로 어떤 사건을 뜻하는지 알아볼 차례인데… 그것이 무엇일까?

결론부터 말하면 중종 14년(1519) 사림士林들과 함께 개혁정치를 이끌던 조광조趙光祖(1482-1519)가 사약을 받고 죽은 기묘사화己卯士禍이

다.* 조광조의 급진적 개혁정치에 위기를 느낀 중종반정의 공신들이 일으킨 친위쿠데타에 조광조가 죽임을 당하였던 것이다. 남명 선생은 이 때 대간臺諫들이 죽기를 각오하고 끝까지 버텼다면 조광조가 죽는 일은 없었을 테고, 도학정치가 퇴보하는 일도 없었을 것이라 하였던 것이다. 그러나 이미 일어난 기묘사화를 되돌릴 수는 없고, 그렇다고 도학정치를 포기할 수도 없는데… 기묘사화 이후 훈구 대신들 간의 권력 다툼에 도학정치에 대한 작은 희망조차 조정에선 허락지 않는 까닭에 이때부터 선비들의 아우성은 백성들을 향하기 시작하였다고 한다.[不許穿蒼聊自下]**

무슨 말인가?

조정에서는 더 이상 도학정치에 대한 희망이 없어지자 백성들을 향해 도학정치의 필요성을 설파하는 것으로 여론을 조성하고 이를 통해 정치권을 압박하는 방식으로 대응하였다는 의미이다. 이에 남명 선생은 조선에 도학정치 대신 국왕의 교지(명령서)에 따라 행해지는 어두운 정치가 시작되고 있으니, 선비들은 능히 곤궁함을 견딜 수 있어야 한다고 한다.[肯敎暘谷始能窮]

남명 선생은 퇴계 선생과 함께 영남학파의 양대 산맥을 이룬 분이다.

이러한 남명 선생이 도학정치에 대한 꿈을 포기하지 말고 곤궁함을 감내하며 선비된 자의 도리를 다하라고 하였으니, 그의 학맥을 잇는 영남 선비들이 어떤 행동을 보였겠는가? 벼슬을 포기하고 백성 곁으로 향한 자, 금강산 명경대에 모여 조선이 망국의 길로 접어드는 것을 막지 못한(도학정치를 퇴보시킨) 죄를 참회하며 눈물을 흘리는 자, 아예 은거에 나선 자 등등 각자의 방법으로 정치적 저항에 나섰던 것인데… 이것이 만이천봉 지역에 남인계 선비들이 득실대게 된 이유이다.

남명 선생의 금강산 시 「명경대」의 두 번째 수는 도학정치를 저버린

* 조광조는 士林들과 함께 성리학에 의거한 道學政治를 추구하였으나, 中宗이 받아들이기에는 지나치게 진보적인 정치이념과 과격한 실행 방법 탓에 그가 꿈꾸던 哲人君主主義는 실패하고 말았다.

** 흔히 '穿蒼'은 '하늘'로 해석하는 경우가 많지만, '穿蒼'은 『詩經·大雅』「桑柔」에서 유래된 표현으로, 국왕의 잘못된 정치 탓에 백성들이 좁은 하늘(궁지)에 몰린 상황을 비유하고 있다. '哀恫中國 具贅卒荒 靡有旅力 以念穿蒼(하늘이 내린 재앙에 이 나라 어디나 슬픔과 황폐함에 빠졌지만, 여력을 한데 모아 솟아날 구멍을 염원하나니…)'.

국왕(중종)의 국왕답지 않은 행동을 신랄하게 비판하는 내용으로 이어진다.

국왕께서 도학정치를 외면하자 풍속이 문란해지고, 이에 유생들이 이러한 사태를 초래한 국왕을 혐오하며 구름처럼 모여들어 농성을 벌이자 국왕은 귀를 막고 서둘러 대궐문에 자물쇠를 채우더란다.[門嫌俗到雲猶鎖] 이는 국왕의 바위를(종친의 비유) 두려워하고 마귀를 의심하고 있기 때문으로, 왕권을 찬탈당하고 새장에 갇힌 연산군과 똑같은 일을 당할까 봐 가림판 뒤에 숨어 국왕답지 않은 짓을 하고 있다고 한다.[岩怕魔猜樹亦籠]

중종이 국왕에 등극하게 된 것은 억센 신하들이 연산군을 용상에서 끌어내렸기 때문이다. 그러나 연산군이 아무리 폭군이라 하여도 신하가 국왕을 몰아내는 일은 조선이 개국한 이래 처음 있는 일이었고, 처음이 있으면 다음도 있을 수 있는 법이니, 중종은 억센 신하들이 자신을 끌어내리고 종친 중에서 새 국왕을 옹립할까 봐 두려움에 떨고 있다며 '암파마시岩怕魔猜(바위를 두려워하고 마귀를 의심함)'라 하였던 것이다.

연산군은 조선 최악의 폭군이었으니 마귀라 할 만하다. 그러나 왕위를 찬탈당한 연산군의 입장에선 억울할 테니, 새로 등극한 중종에게 해코지를 하려 할 것이라 의심할 만한데… 그 해코지란 다름 아닌 자신이 왕위를 찬탈당한 방법 그대로 억센 신하들이 중종을 끌어내리고 종친 중에서 새로운 국왕을 옹립시키도록 조화를 부리는 것이니, 종친[岩]을 두려워한다고 하였던 것이다. 이에 중종은 연산군의 전철을 밟지 않기 위하여 가림판[樹]을 세우고 반정의 구실을 주지 않으려 하지만, 도학정치를 받아들여 국왕이 국왕답게 행동하면 가림판 뒤에 숨어야 할 이유가 없지 않냐고 한다.* 그러나 반정공신들의 눈치를 보며 소

* '나무 수樹'는 '막을 수樹'로도 읽으며, 외부의 시선으로부터 국왕의 사적 공간을 보호하기 위하여 세운 문을 樹塞門이라 한다. 또한 '또 역亦'은 '앞선 세대의 행동을 그대로 따라 함'이란 의미를 내포하는 글자이고, 『詩經』 이래 山은 조정이나 국가 혹은 국왕을, 岩은 독립 제후나 종친의 상징으로 쓰였다.

광조의 도학정치를 저버린 국왕은 급기야 옥황상제에게 원하는 바를 구걸하면 자신의 입맛대로 하늘을 만들어내고 그곳의 주인이 되고자 하는데[欲乞上皇堪作主] 이는 자신이 원하는 것을 얻고자 명분을 만들고 있는 것일 뿐, 천도天道와 함께 하는 하늘이 아니란다.

인간이(국왕이) 어찌하면 하늘의 도에 따라 도학정치를 행할 수 있을지 고민은 하지 않고, 그저 하늘의 은혜로 융성해진 선비들을 옹졸하게 시기나 하고 있으니[人間不奈妬恩隆], 만백성의 어버이가 되어야 할 국왕의 넉넉한 성정은커녕 좀팽이도 저런 좀팽이가 없단다.

흔히 공자님 말씀이라며 도道가 사라진 정치판에 끼어들어 부귀를 탐하는 것은 부끄러운 짓이라고 한다.

그래서인지 몰라도 남명 선생은 퇴계 선생과 달리 처음부터 벼슬길에 나가길 거부하고 오직 학문 연구와 후진 교육에만 전념하였다. 그러나 공자께선 도가 사라진 혼탁한 세상임을 잘 알고 있었길래 오히려 현실정치에 참여하고자 천하를 떠돌았던 분이다. 이는 아무리 좋은 정치철학도 현실정치에서 구현될 기회를 얻지 못하면 그저 생각에 불과하기 때문이다. 혹자는 공자 사상의 근간은 예禮에 있다고 한다. 그러나 공자께서 예를 강조한 것은 예를 통해 인간 세상의 질서를 확립하기 위함이기도 하지만, 보다 근원적 이유는 예를 통하지 않고는 기득권층과 충돌하지 않고 현실정치에 참여할 수 있는 길이 없기 때문이다. 왜냐하면 공자께서 새로운 정치철학을 통해 현실정치에 변화를 주고자 하면 당연히 기존의 정치관을 바꿔주어야 하고, 기존의 정치관을 바꿔주려면 자신의 정치철학이 기존의 정치철학보다 우수함을 설득할 수밖에 없는데… 이는 기득권자에게 위협으로 느껴지기 마련이니, 예를 통한 완곡함이 없으면 설득은커녕 아예 들어보려고도 하지 않고 화부터 내기 때문이다.

이런 까닭에 공자께서는 예를 모르면 설 수가 없다고 하였던 것으로, 예를 통하여 현실정치에 참여하는 방법만이 힘으로 정치판을 바꾸는 전쟁을 피할 수 있는 길이라 믿었기 때문이다. 이런 관점에서 남명 선생의 금강산 시 「명경대」를 읽은 뒷맛이 씁쓸하다. 남명 선생이 추구한 도학정치가 얼마나 대단한 것인지 모르겠으나, 이를 행하지 않는다고 저토록 원색적으로 국왕을 비난하는 것이 신하된 자의 도리라고 할 수는 없기 때문이다. 반정을 꾀할 것이 아니라면 도학정치에 대한 열망이 클수록 오히려 예를 다해 국왕을 설득함이 마땅하건만, 선생께선 설득 대신 비난과 저항으로 이를 얻을 수 있을 것이라 믿었던 것일까?

상대를 비난하며 뒤돌아서는 것은 누구나 할 수 있는 일이지만, 온갖 수모를 감내하며 상대를 설득하는 일은 아무나 할 수 있는 일이 아니다. 더욱이 남명 선생은 이理와 기氣를 논하며 개념화된 성리학 대신 경敬과 의義 같은 실천학을 추구한 분인데… 선생께서 현실정치에 직접 참여하지 않았다는 것은 많은 생각을 하게 만든다.

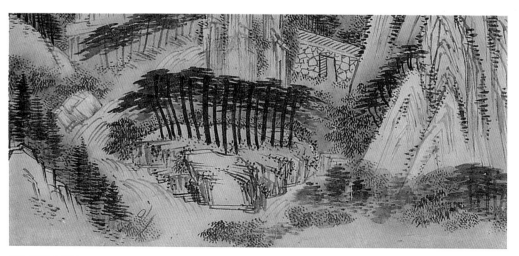

정선, 〈백천동〉 부분도

필자가 남명 선생의 금강산 시 「명경대」를 소개한 것은 겸재의 〈백천교〉에 조정에서 밀려난 남인南人들에 대한 노론의 시각이 내포되어 있기 때문이니, 겸재가 그린 〈백천교〉의 배석대 부분을 주목해보시길 바란다. 여러분이 보시기에 소나무 숲이 배석대 위에 있다고 여겨지시는지, 아니면 배석대 뒤쪽에 있다고 생각되시는지….

배석대는 죄를 심판받기 위하여 죄인이 오르는 곳이다. 다시 말해 배석대 위에 소나무 숲이 있는 것이라면 소나무들이 줄지어 심판을 받고 있는 장면이 되지만, 배석대 뒤에 있는 것이라면 심판을 받는 자가 자신의 죄업을 확인하고 반성할 기회를 소나무들이 가리고 있는 모습이 되니, 세심히 살펴봐주시길 바란다. 배석대 위에 소나무들이 줄지어 늘어선 모양이 분명하다. 그런데…『시경』 이래 대나무는 선비, 소나무는 권신權臣이나 독립 제후의 상징으로 쓰여왔으니, 이는 결국 권신들이 줄지어 배석대 위에 올라 지은 죄를 심판받고 있는 모습이 아닌가? 무슨 말인가?

조광조의 죽음과 함께 사라진 조선의 도학정치가 회복되려면 먼저 권신들의 죄를 심판하고 처벌하는 것으로 조정의 쇄신을 이루어야 한다. 그런데 배석대 위에 소나무들이 줄지어 늘어서 있지만, 이들의 죄업을 비춰줄 옥경담이 없으면 권신들을 재판정에 세워도 판결과 처벌이 이루어질 수 없는 구조가 되는 까닭에 권신들을 몰아내는 것이 불가능하다는 말과 다름없다. 그래서 겸재의 〈백천동〉에는 옥경담이 없었던 것인데…

겸재는 권신들을 처벌하고 도학정치를 회복시키려는 영남 선비들의 꿈은 말 그대로 헛된 꿈일 뿐이라고 하였던 것이다.

흔히 무언가를 간절히 원하면 이루어진다고 한다. 그러나 인간은 원하는 바가 간절할수록 보고 싶은 것만 보고, 듣고 싶은 말만 들으려는 속성이 강해지는 까닭에 급기야 헛것을 보는 일도 벌어진다.

이것이 겸재가 〈백천동〉 좌측에 실재하지 않는 거센 물줄기를 그려둔 이유이다. 어려움에 처할수록 정확한 시각과 냉정한 판단이 필요하건만, 근거 없는 낭설(실재하지 않는 좌측 물줄기)로 불가능한 일에 대한 헛된 희망을 이어가고 있으니, 딱한 일이 아닐 수 없다는 뜻이다. 그렇다면 겸재는 권신들을 처벌하고 도학정치를 일으키려면 무엇이 필요하다고 생각하였던 것일까? 당연히 옥경담을 만들어야 한다. 그러나 옥경담을 채울 물은 충분하지만, 그 물을 담아낼 움푹 파인 공간이 없는 탓에 아까운 물이 그냥 흘러가버리고 있다. 이것이 무슨 의미이겠는가? 노론 강경파들은 도학정치를 회복시키고자 하면 먼저 스스로를 낮춰(움푹 파인 공간을 만들어) 명분과 여론을 모으고(물을 채우고) 이를 통해 권신들을 심판할 수 있는(옥경담에 죄상이 비춰지도록 하는) 정치구조가 필요하다고 보았던 것이다. 그러나 남명 선생의 금강산 시 「명경대」를 읽어보면 국왕에게도 신랄한 비판을 서슴지 않을 만큼 고개를 빳빳하게 세우고 있을 뿐 스스로를 낮추려고 하지 않고 있으니, 물이 아무리 많아도 필요한 연못이 생겨나지 않았던 것인데… 남명 선생의 제자들은 이를 몰랐던 것일까?

원인과 답을 알아도 이를 실천하는 사람은 흔치 않는 법이다. 이는 힘겨운 삶보다 힘겨운 삶에서 벗어나려는 행위가 훨씬 고통스럽기 때문이다. 이런 까닭에 겁쟁이는 핑계를 찾기 마련이고, 겁쟁이가 겁쟁이인 것은 무엇보다 스스로 겁쟁이임을 자인하길 두려워하기 때문인데… 겁쟁이일수록 대인인 척 허세를 부리며 '그까짓 것 구차하게…'라는 말로 자신을 속인다는 것이다. 이런 관점에서 겸재의 〈만폭동〉을 감상하는 마음이 무겁다. 핑계를 찾는 겁쟁이일수록 곁눈질을 많이 하고, 곁눈질을 많이 하는 사람일수록 귀가 얇은 법이니, 한 많은 인생살이를 '혹시…'로 끝내기 십상이기 때문이다.

남명 선생은 성성자惺惺子라는 방울과 칼을 차고 다녔다고 한다.

항시 깨어 있는 선비로서 현명하게 판단하고 위기의 순간이 오면 주저 없이 결단을 내리겠다는 의지를 표방한 것으로, 이는 성리학의 형이상학적 논쟁보다 현실의 부조리와 모순을 극복하고자 하였던 선생의 실천주의자적 면모를 보여주는 부분이다. 흔히 실천이 따르지 않는 지식은 죽은 지식이라 한다. 그러나 지도자는 단순히 앎을(옳다고 믿는 것을) 실천으로 옮기는 것에 만족해서는 안 된다. 왜냐하면 앎을 실천으로 옮기는 것은 실천을 통해 원하는 바를 실현하기 위함이지 실천이 최종 목표라고 할 수 없기 때문이다. 이런 관점에서 금강산 명경대에 모여 서러움과 억울함을 토로하던 영남 선비들에게 남명 선생이 차고 다녔다는 방울 성성자가 어떤 의미였을지 묻게 된다.

'항상 깨어 있는'이었을까, 아니면 '항상 지혜롭게 처신하는'이었을까?

지식인이 항상 깨어 있어야 함은 당면한 문제를 직시하고 적절한 해법을 내놓기 위함이니, 성성자의 본뜻은 후자에 가깝기에 해본 말이다.*

* 惺惺은 흔히 '똑똑한 모습'으로 해석하지만, 그 똑똑함이란 '깨달음[悟]을 통해 얻은 지혜'를 뜻한다. 다시 말해 惺惺子는 이미 알고 있는 지식이나 상식에 안주하지 않고 현실 경험을 통해 새롭게 정립한 지식으로 세상을 깨우는 방울소리가 되어야 한다고 하겠는데… 남명 선생의 제자들은 과연 이 문제에 대하여 얼마나 깊이 고민하였던 것일까?

불정대

佛頂臺

한 송이의 국화꽃을 피우기 위해
봄부터 소쩍새는
그렇게 울었나 보다

한 송이의 국화꽃을 피우기 위해
천둥은 먹구름 속에서
또 그렇게 울었나 보다

그립고 아쉬움에 가슴 조이던
머언 먼 젊음의 뒤안길에서
인제는 돌아와 거울 앞에 선
내 누님같이 생긴 꽃이여

노오란 네 꽃잎이 피려고

간밤에 무서리가 저리 내리고

내게는 잠이 오지 않았나 보다

학창 시절 누구나 한 번쯤 애송해보았을 미당末堂 서정주徐廷柱 (1915-2000) 선생의 「국화 옆에서」이다.

이 시에 내포된 의미는 사람마다 달리 해석될 여지가 있으나, 국화라는 자연물을 통해 인간의 삶을 비유한 시라는 것에는 이견이 없을 것이다. 그런데 만약 「국화 옆에서」를 그림으로 표현하면 어떤 모습이 될까? 어떤 식으로든 국화를 연상시키는 이미지와 함께할 것이다. 그러나 국화를 그린 그림과 마주한다고 해서 누구나(혹은 언제나) 미당 선생의 「국화 옆에서」를 떠올리게 되는 것은 아니다. 왜냐하면 그림과 시를 하나로 묶어주는 연결고리가 필요하기 때문이다.

북송시대 시인 소식蘇軾은 '시화일률詩畵一律'을 주장하며 매체 형식이 다른 시와 그림을 하나로 묶어주었다. 시와 그림 모두 비유를 통해 의미를 담아낸다는 공통점에 착안한 생각이었다. 그러나 시와 그림이 모두 비유라는 창작 원리를 사용하고 있다고 하여도, 그것이 선비문예가 '시화일률'을 추구하게 된 이유라고 하기엔 무리가 있다. 왜냐하면 창작 원리의 유사성에도 불구하고 시와 그림은 엄연히 각기 다른 매체 형식을 지닌 독립된 예술이기 때문이다. 그럼에도 불구하고 왜 소동파는 '시화일률'을 주창하였던 것일까? 비유적 표현은 비유의 의미를 정확히 전달할 수 없는 탓에 자칫 작가와 감상자 사이에 해석상의 오해를 불러오기 십상이니, 오해를 줄일 수 있는 방법이 필요하였기 때문이다. 이는 결국 시에 사용된 비유와 그림에 사용된 비유를 겹쳐주는 방식을 통해 오해의 폭을 줄여주고자 하였던 것으로, 우리는 흔히 이를 시와 그림의 상보적 관계라고 한다.

소식이 '시화일률'을 주창하게 된 계기는 왕유王維의 시와 그림을 감상하며 '시중유화詩中有畵 화중유시畵中有詩(시 속에서 그림을 취하고, 그림 속에서 시를 취함)'의 묘경을 발견한 것에서 비롯되었다. 그러나 왕유의 그림에 시가 함께 병기되어 있는 것은 아니니, 이를 어떻게 이해하여야 될까? 왕유의 시와 그의 그림이 하나의 작품으로 물리적 결합을 이룬 것은 아니지만, 왕유의 시와 그림은 모두 왕유의 작품이고, 그가 평소 지니고 있던 생각이 투영된 것이란 점에서 공통분모가 만들어지기 때문이다. 이는 결국 소식의 '시화일률론'을 계승 발전시킨 옛 선비들의 그림과 시에 담긴 의미를 제대로 이해하고자 하면 먼저 그가 어떤 생각을 지닌 사람이었는지 면밀히 살펴볼 필요가 있다는 뜻이기도 하다.

이런 관점에서 겸재 정선의 《신묘년풍악도첩》에 장첩된 〈불정대佛頂臺〉라는 작품을 감상해보도록 하자.

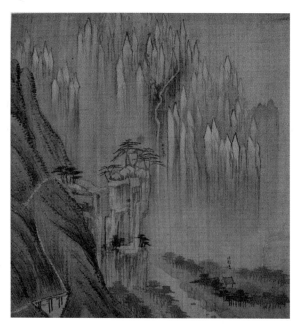

정선, 〈불정대〉, 견본담채, 34.5×37.4cm, 국립중앙박물관

다소 엉뚱한 질문처럼 들리겠지만, 먼저 여러분이 보시기에 겸재가 왜 이 작품을 그렸다고 생각하시는지 묻고 싶다.

불정대와 그 주변의 수려한 경관을 그리고자 하였던 것이지 달리 무슨 이유가 있겠냐고 반문하시는 분이 많을 것이다. 그러나 필자는 겸재의 첫 금강산 여행의 결과물인 《신묘년풍악도첩》은 겸재가 노론 강경파 장동 김씨 집안의 삼연 김창흡의 제5차 금강산 여행을 수행하며 제작된 것으로, 삼연 김창흡의 여행 목적에 따라 그려진 것이라고 누차 주장하였다. 또한 삼연의 금강산 여행은 유람을 위한 것이 아니라 금강산 지역 불교계와 금강산에 은거 중인 선비들의 동태를 살피는 것에 주된 목적이 있었다고 한 바 있다. 이런 관점에서 겸재의 《신묘년풍악도첩》에 수록된 6점의 금강산 그림의 구성에 주목해보자. 겸재는 〈단발령망금강산〉 〈금강내산총동〉 〈장안사〉 〈보덕굴〉 〈불정대〉 〈백천교〉를 금강산을 대표하는 명소로 꼽았다. 그러나 이를 누구나 인정하는 금강산의 대표적 명소라고 할 수는 없을 것이다. 만이천봉을 한눈에 조망할 수 있는 정양사正陽寺도 빠졌고, 금강산 최고봉 비로봉과 금강산 4대 폭포 중 으뜸이란 구룡폭포도 빠졌으며, 금강산 4대 사찰 중 가장 큰 사찰인 유점사를 비롯하여 이름만 들어봐도 누구나 알만한 명승지를 모두 빼버리고 골라낸 6점의 금강산 그림은 무엇을 기준으로 선택한 것일까?

결론부터 말해 삼연 김창흡의 여행 목적, 다시 말해 삼연이 금강산 여행 중에 직접 확인한 사안 중에 기억해두어야 할 만한 가치가 있는 것에 따라 우선순위가 정해졌던 것이다. 이는 겸재의 금강산 그림들이 금강산의 수려한 풍광을 재현해내기 위한 것이 아니라 작품을 그리게 된 목적에 따라 재구성된 비유적 표현일 개연성이 매우 높다는 의미이다. 그러나 겸재의 금강산 그림이 비유의 일환으로 재구성된 것이라고 하여도, 문제는 그림만 봐서는 작품에 내포된 의미가 무엇인지 단언할

수 없다는 것이다. 이런 까닭에 기존의 미술사가들은 우리 땅을 소재로 그려낸 실경에 가치를 두고, 실감나는 그림이니 천하절경이니 찬사를 늘어놓는 것 이상 달리 할 말이 없었던 것인데…

겸재의 금강산 화첩에 왜 삼연과 사천의 제사題辭와 제시題詩가 함께 장첩되어 있을지 생각해보시길 바란다.

무슨 말인가?

앞서 필자는 소식이 '시화일률'을 주창하게 된 주된 이유가 비유를 통해 시의詩意와 화의畫意를 전하는 선비문예의 특성상 필연적으로 생길 수밖에 없는 오해의 폭을 줄여주기 위한 방편으로, 시의와 화의를 겹쳐주고자 하였기 때문이라 하였다. 그런데 왕유王維는 빼어난 시인이자 화가였기에 '시화일률'의 방식을 통해 자신이 품고 있던 생각을 표현해내는 데 문제가 없었으나, 겸재와 사천 그리고 삼연은 각기 다른 사람이었던 탓에 그들만의 '시화일률'의 방식이 필요했던 것이다. 그래서 생각해낸 방법이 하나의 화첩 속에서 세 사람이 시와 그림으로 만나는 것이었던 것인데… 연배로 보나 지위로 보나 세 사람의 구심점은 삼연 김창흡이었으니, 그의 뜻에 따라 작품의 소재가 정해지지 않았겠는가? 이는 결국 겸재의 그림을 제대로 감상하고자 하면 먼저 삼연과 사천의 제사나 제화시와 겹쳐보고 작품에 내포된 의미를 가늠해봐야 한다는 의미이기도 하다.

겸재의 《해악전신첩》에는 겸재가 그린 〈불정대〉와 함께 삼연 김창흡의 제사「불정대망십이폭」이 함께 장첩되어 있다.

觀瀑之快 不如隱身而梯空逈立 猶有石梁韻致 鶴巢歆矣 松摧朽骨 四
仙消息 搔首問靑天可矣
관폭지쾌 불여은신이제공동립 우유석량운치 학소의의 송최후골

삼연의 위 제사題辭에 대하여 최완수 선생은

폭포를 바라다보는 통쾌함은 은신대隱身臺)(隱仙臺인 듯?)만 못하
나, 사다리가 허공에 멀리 세워져 있으니, 오히려 돌다리의 운치가
있다. 두루미 둥지가 기울었고, 소나무 넘어져 속이 썩었으니, 사
선四仙의 소식을 머리 긁으며 푸른 하늘에 묻는 것이 좋겠다.

라고 해석한 바 있다.*

 그러나 삼연은 분명히 은신隱身이라 하였지 은신대隱身臺라 하지 않
았다. 그럼에도 최 선생은 은신隱身을 은신대隱身臺로 읽고, 여기에 금
강산 십이폭의 조망 명소 은선대隱仙臺를 떠올리며, 아마 은선대를 은
신대로 착각한 것 같다고 한다. 그러나 이는 원문에 충실해야 할 해석
자의 자세를 망각한 채 억지로 짜맞춘 해석일 뿐이니, 신중하시길 바
란다. 삼연의 제사는 '관폭과 함께하는 쾌감은 몸을 숨기는 것과 같지
않으니[觀瀑之快 不如隱身] 사다리를 타고 허공에 올라 뜻을 밝힘에 있
다[而梯空逈立]'라고 하였던 것인데… 이것이 무슨 의미일까?

 선비문예에서 폭포는 하늘이나 국왕이 뜻을 밝히며, 이를 누구나 바
라볼 수 있도록 걸어놓는 '현시懸示'의 비유로 쓰이며, 이를 오늘날 말
로 하면 '~을 공시公示함'에 해당된다. 이런 까닭에 삼연은 '누구나 볼
수 있도록 뜻을 밝히며 현시해둔 것을 보고[觀瀑] 이에 동조하며[之]
느끼는 기분 좋은 쾌감은[快] 몸을 숨긴 채[隱身] 눈치를 살피는 것과
같지 않다[不如]'라고 하였던 것인데… 이어지는 말이 '이제공동립而梯
空逈立'이다.

 '써 이而'는 '앞선 문장을 부연 설명함'이란 뜻이고, '제공동립梯空逈

* 최완수, 『겸재를 따라가는
금강산 여행』(대원사, 2011),
136쪽.

立'이라 하였으니, '저 십이폭처럼 누구나 볼 수 있도록 사다리를 타고 하늘 높이 올라가 자신의 뜻을 밝히는 쾌감은 자신을 감추고 뜻을 밝히는 것에 비할 바가 아니다'라는 뜻인데…

이는 곧 익명으로 이러쿵저러쿵하며 가슴 졸이지 말고 사내답게 당당히 자신의 주장을 피력하라는 말과 다름없지 않은가? 하늘 높이 오르면서 남의 눈에 띄지 않으려면 안개나 어둠 속에 몸을 감추고 올라야 한다. 또한 하늘 높이 올라 큰 소리로 무언가를 주장한 후 남의 눈에 띄지 않고 내려올 수 있는 방법은 없다. 그렇다면 이에 적합한 방법이 무엇일까? 몰래 익명으로 괘서掛書를 붙여두는 것이다. 자신의 생각을 여러 사람에게 알릴 목적으로 여러 사람들이 볼 수 있도록 붙여둔 익명의 게시물을 일컬어 괘서掛書라 하고, 괘서는 통상 남을 비방하거나 민심을 선동하고자 몰래 부착하는 까닭에 한바탕 소동이 일어나기 마련이다. 삼연은 몰래 괘서를 붙이는 짓은 당당히 이름을 밝히고 현시懸示하는 것으로 동조자를 얻는 쾌감에 비할 바가 아니라고 한다. 그러나 몰래 괘서를 붙이는 것은 향후 예상되는 불이익을 피하고자 선택한 약자들의 자구책으로, 쾌감 운운할 사안이 아니다. 다시 말해 쾌감의 크기는 위험의 크기에 비례하지만, 쾌감을 즐길 수 있는 것은 그 위험이 재앙으로 이어지지 않을 것이란 믿음이 있기 때문이라 할 때 삼연이 쾌감 운운한 것은 강자의 관점일 뿐이다. 그렇다면 삼연은 왜 이런 말을 하였던 것일까?

삼연은 몰래 괘서를 붙이는 행위에 대하여 비유하길 '석량石梁(돌다리)의 운치를 취하며 학의 둥지가 아름답다고 하는데… 이미 소나무는 꺾여 뼈까지 썩은 지 오래건만, 사선四仙 소식을 기다리며 지친 자들은 이제서야 머리를 긁으며 묻길 맑은 하늘을 허락할까요'라고 한단다.

무슨 말인가?

불정대에 오르려면 절벽에 가로놓인 좁은 나무다리를 건너야 하는

위험을 감내해야 한다.

그런데 위태롭게 걸쳐둔 나무다리가 아니라 튼튼한 돌다리의 운치를 취한다고 하였으니, 이는 결국 위험을 위험으로 여기지 않고 쾌감을 즐기고 있다는 말과 다름없다. 왜냐하면 불정대로 건너가고자 위태로운 나무다리를 마치 튼튼한 돌다리를 건너듯 태연히 건너며 느끼는 쾌감이나 몰래 괘서를 붙이며 느끼는 쾌감은 모두 두려움을 이겨내고 얻은 쾌감이란 점에선 마찬가지이기 때문이다. 그런데 쾌감을 즐기다 보면 조금 더 큰 자극을 원하게 되고, 점점 과감해지기 마련이다. 이에 삼연은 더 큰 쾌감을 느끼고 싶으면 숨어서 괘서만 붙이지 말고 저 십이폭처럼 당당히 실명으로 현시懸示해보라며 조롱하였던 것이다. 그렇다면 누가 왜 위험을 감수하며 몰래 괘서를 붙이고 있었던 것일까? 삼연은 이를 '학의 둥지를 아름답다고 찬미하기 위함[鶴巢歆矣]'이라고 하였다. 그러나 이어지는 말이 '송최후골松摧朽骨'이니, 학의 둥지는 물론 학이 둥지를 틀었던 소나무조차 이미 썩어 문들어진 과거지사가 된 지 오래건만, 아직도 이를 기리고 있단다.*

그래서 이어지는 말이 '사선소식四仙消息 소수문청천가의搔首問青天可矣'라 하였던 것인데… 사선四仙은 신선이 되었다는 신라의 화랑 사선랑四仙郎을 뜻하고, 머리를 긁으며 푸른 하늘을 허락할지 묻는다는 것은 이제야 '사선랑이 학을 타고 불정대에 돌아올 수 있도록 하늘이 푸른(맑은) 하늘을 허락하시긴 하시려나?' 하며 의문을 품고 있으니 딱한 일이란다.

삼연 김창흡이 무슨 말을 하였는지 들었으니, 이쯤에서 겸재는 삼연의 이야기를 어떻게 그림으로 구현해내었는지 확인해보도록 하자.

겸재가 그린 〈불정대〉를 살펴보면 불정대에 오르는 길이 꼼꼼히 그

* '아름답다 할 의歆'는 '기울어짐'이란 뜻으로도 쓰이지만, '~에 찬사를 보내며 기욺', 다시 말해 '~을 높이 기리며 ~과 함께 하고자 경도됨'이란 의미를 내포하고 있는 글자이다.

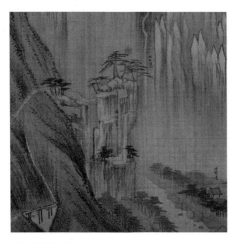
정선, 〈불정대〉 부분도

려져 있다. 그런데 이상한 점은 불정대를 오르는 가파른 길을 오르기 전에 상당히 큰 다리를 건너야 한다는 것이다. 그러나 그림 상으로 볼 때 그곳에 큰 강이나 거센 여울이 있는 것도 아니건만, 왜 이곳에 다리가 놓여 있는 것인지 이해가 되지 않는다. 또한 옛사람들이 남긴 기행문을 읽어보면 불정대 밑에는 불정암이 있고, 이곳에서 불정암을 우러러보면 도저히 오를 방법이 없을 것 같으나, 서쪽을 경유하여 북쪽으로 돌아 오르다가 조금 내려오면 불정대와 맞닿아 있는 절벽에 이르게 되니, 이제 나무다리만 건너면 수십 명이 앉을 만큼 넓고 평평한 불정대 정상에 오를 수 있다고 쓰여 있다.

옛사람들이 남긴 기행문과 겸재가 그린 〈불정대〉를 비교해보면 그림 좌측 하단에 그려 넣은 다리와 불정대 정상 부분 모습은 다소 차이가 있으나, 불정대를 오르는 경로는 정확히 일치함을 확인하실 수 있을 것이다. 그러나 불정대에 오르는 가파른 길이 시작되는 지점에 큰 다리가 놓여 있다고 소개한 기행문은 어디에서도 찾을 수가 없다. 이것이 어찌된 영문일까?

결론부터 말하면 원래 그곳에는 큰 다리가 없지만, 겸재가 필요에 따라 임의로 그려 넣었기 때문이다. 그렇다면 겸재는 왜 없는 다리를 그려 넣었던 것일까? 다리는 예부터 각기 다른 세계를 연결시켜주는 매개체를 비유하는 상징으로 쓰여왔음을 고려할 때 이는 삼연 김창흡이 몰래 괘서나 붙이고 있던 자들에게 대화를 제의하며 불정대로 초대하였다는 의미가 아니었을까? 그럴 수도 있지만, 그렇다고 하려면 조금 더 구체적인 근거가 필요한데⋯ 그것을 어디에서 찾을 수 있을까? 삼연 김창흡이 겸재의 〈불정대〉에 붙여 쓴 제사題辭 마지막 부분에 '소

수搔首'라는 말이 나온다. '머리를 긁음'이라 가볍게 읽기 십상인 '소수搔首'의 어원을 거슬러 올라가 보면 『시경·패풍詩經·邶風』 「정녀靜女」와 만나게 되는데… 이것이 간단치 않다.

靜女其姝 俟我於城隅 정녀기주 사아어성우
(쉬고 있는 너는 그것에 화장을 하고 기다리던 나는 어느새 성모퉁에 이르렀네)

愛而不見 搔首踟躕 애이불견 소수지주
(사랑하지만 볼 수 없어 (나는) 머리를 긁적이며 서성이고 있다네)

靜女其變 貽我彤管 정녀기련 이아동관
(움직임 없는 너는 그것을 연모하나, 눈을 치떠 보는 나는 붉은 칠을 한 붓이라오)

彤管有煒 說懌女美 동관유위 설역녀미
(붉은 붓을 취하여 환하게 하려면 (나의) 학설로 기쁘게 하여 너를 풍부하게 해야 하리)

自牧歸荑 洵美且異 자목귀제 순미차이
(목동에서 잡초로 돌아간 탓에 (나의) 믿음 풍부해도 거듭되면 달라진다오)

匪女之爲美 美人之貽 비녀지위미 미인지이
((나와) 다른 너와 함께하려 함은 풍부함을 위함으로 현인과 함께하고자 눈을 치뜬다네)

위 시는 흔히 남녀가 몰래 약속 장소에서 만나 사귀는 모습을 읊은 것으로 소개되곤 한다.

그러나 이는 비유일 뿐, 몰락한 제후가 새로운 정치이념을 설파하고 있는 초야의 선비에게 관심을 보이면서도 선뜻 받아들이길 주저하고 있는 상황을 노래하고 있는 시이다.

마음먹은 바를 행동으로 옮기지 못하는 그는[靜女] 무기력한 자신의 모습을 화장으로 감추며[姝] 변명하기 바쁘다고 한다. 기다림에 지친 나의 발걸음은 어느덧 (그가 있는) 성의 모퉁이에 이르렀건만, 나를 사랑한다면서도 모습을 보여주지 않는 그의 속마음을 알 수 없어 머리를 긁으며 서성이고 있단다. 이에 초야의 선비는 행동으로 옮기지 않는 당신을 여전히 연모하고 있지만, 자신 또한 뜻을 함께할 만한 인물인지 상대를 가늠해보고 있는 붉은 칠을 한 붓[彤管]임을 잊지 말라고 한다. 자신이 취한 밝은 정치이념을 가장 타당한 설說이라며 기쁘게 받아들인다면 당신은 풍부함과 함께하게 될 텐데… 왜 망설이고 있는지 모르겠단다.

백성들을 보살피는 목민관에서 얌전한 백성의 신분으로 돌아갔음에도 이를 원망하지 않고 소리 없이 눈물만 흘리며 변함없는 충심을 보여왔건만, 여전히 행동으로 옮기길 주저하고 있는데… 당신과 생각이 다른 자의 주장을 받아들여 풍부함을 추구하고자 하면서도 세상의 한 모퉁이를 맡길 만한 현자[美人]와 함께하는 일조차 눈치를 보고 있다니 답답하단다.*

무슨 말인가?

『맹자·양혜왕』 편에 왕도정치를 설파하는 맹자와 제선왕의 이야기가 나온다. 맹자의 왕도정치에 대하여 들은 제선왕이 '참 좋은 말이다.'라고 수긍하면서도 여러 가지 핑계를 내며 난색을 표하자 맹자께서는 좋은 줄 알면서 왜 실행에 옮기지 않느냐고 하는 장면으로, 이는 능력

* 오늘날 美人 하면 외모가 아름다운 여자라는 뜻으로 쓰이지만, 옛날에는 임금이나 才德이 뛰어난 賢人의 의미로 쓰였다. 『蘇軾』 '望美人兮 天一方(멀리서 바라볼 수 있을 뿐 도달할 수 없는 현자여, 하늘 한구석을 맡길 만한…)'.

이 없어 실행하지 못하는 것이 아니라 구태여 힘들게 실행할 각오가 없기 때문이니, 이런 사람에겐 아무리 좋은 자문도 쓸모가 없다고 한다.

이 지점에서 삼연 김창흡의 제사를 다시 읽어보자.

소나무는 이미 꺾여 뼈까지 썩었건만[松摧朽骨] 신라의 사선랑 소식을 기다리며[四仙消息] 신선이 되어 학을 타고 날아간 사선랑이 돌아올 수 있도록 하늘이 푸른(맑은) 하늘을 허락하지 않겠냐며 머리를 긁적이고 있다[搔首問靑天可矣]고 한 대목을 『시경·패풍』「정녀」와 겹쳐주면 어떤 모습이 될까?

기다리고 있는 사선랑이 학을 타고 돌아올 수 있도록 하늘이 맑은 하늘을 허락하실 것이라는 확신도 없이 그저 불정대 밑을 서성이며 미련을 버리지 못하고 있는 영남 선비들의 막연한 기대이다. 이에 삼연은 불정대에 올라 몰래 숨어서 괘서掛書나 붙이지 말고 십이폭처럼 당당히 공개적으로 자신의 뜻을 밝히라고 하였던 것이다. 이는 결국 삼연이 영남 선비들의 의견을 귀히 쓰겠다며 노론과 함께하자고 제안하였으나, 스스로도 확신하지 못하는 사선랑에 대한 미련을 버리지 못한 채 서성이며 결단을 내리지 못하고 있다는 뜻과 다름없다.

이런 관점에서 보면 겸재가 불정대 좌측 하단에 큰 다리를 그려둔 이유가 비로소 가늠이 된다. 불정대 위에 자리잡고 있는 삼연 김창흡에게 영남계 선비들이 찾아올 수 있도록 없던 다리를 가설해두었다는 의미로, 이는 실재하던 다리가 아니라 비유였던 셈이다.

금강산 4대 폭포 중 십이폭은 수직으로 떨어지지 않고 12번이나 방향을 틀어가며 390m를 흘러내리는 가장 긴 폭포이다. 앞서 필자는 동아시아 문예에서 폭포는 하늘이나 국왕의 뜻을 누구나 볼 수 있도록 매달아놓는 현시懸示(公示)의 비유로 쓰였다고 하였다. 이런 관점에서 보면 십이폭이 12번이나 방향을 틀어가며 흘러내리는 모습은 천도天道

와 왕도王道가 변하고 있는 모습의 비유이자 천도와 왕도에 따라 행해
지는 정치 행위 또한 이에 따라 변하여야 한다는 뜻이 된다. 다시 말해
폭포가 위에서 아래로 떨어지듯 천도와 왕도에 따라 정치 행위가 행해
지지만(큰 원칙은 변함없지만), 12번이나 방향을 틀어가며 흘러내리는
십이폭처럼 작은 변화는 계속 생기게 마련이니, 정치가라면 그 변화의
흐름을 놓쳐서는 안 된다는 뜻이라 하겠다. 이런 까닭에 조정에서 밀려
난 정치가들은 십이폭의 물줄기를 바라보며 변화하는 정국의 추이를
가늠해보곤 하였으니, 그들이 금강산 십이폭을 찾은 것은 단순히 눈
호강을 위한 것이 아니었다.

이런 관점에서 잠시 남명학파의 일원이었던 교산蛟山 허균許筠(1569-
1618)의 금강산 시 「불정대」를 읽어보며 당시 영남 선비들의 생각을 가
늠해보자.

眾谷星門大 중곡성문대
千巖佛頂尊 천암불정존
諸峯齊日觀 제봉제일관
瀑布瀉天門 폭포사천문

窅爾雲平壑 요이운평학
俄然海浴暾 아연해욕돈
坐來星斗滅 좌래성두멸
曙色動雞園 서색동계원

많은 골짜기들이 별의 문이 크다 하나
천 개의 바위가 불정대를 공경함은

여러 산봉우리 가지런히 늘어서 태양을 보고
폭포를 쏟아내는 하늘 문 때문이라네

움펑눈의 너는 구름 펑펑한 골짜기에서
갑자기 바다에서 목욕한 해돋이를 보겠지만
버티고 앉아 장차 북두성이 바다에 빠지면
먼동이 틀 기색에 움직이는 계림도 있다오

금강산 골짜기에 은거하고 있는 자는 저마다 자신이 거처하고 있는
골짜기에서 하늘을 올려다보며 별이 운행하는 큰 문이라 하지만, 깊은
골짜기에서 올려다본 손바닥 만 한 하늘을 통해 천도天道를 어찌 제대
로 읽을 수 있겠냐고 한다.

이런 까닭에 금강산 골짜기에서 은거하며 우물 안 개구리가 되지 않
으려면 시야가 막힘이 없는 불정대에 올라 하늘의 별을 관찰하며 천도
를 정확히 읽어낼 필요가 있단다. 왜냐하면 불정대는 뭇 봉우리를 가
지런히 만들고 태양을 볼 수 있도록 하는 일출의 명소이자 하늘 문에
서 쏟아지는 십이폭을 볼 수 있는 곳이기도 하니, 천도가 변하는 순간
을 제일 먼저 볼 수 있는 곳이기 때문이란다. 무슨 말인가?

하늘이 변하면 땅도 하늘의 변화에 따라 변하기 마련이다. 따라서
재기의 기회를 엿보는 정치가라면 하늘의 변화를 남보다 빨리 감지하
고 적절히 대응할 수 있어야 하는데… 불정대는 하늘의 변화를 읽어낼
수 있는 최적의 장소라고 하였던 것이다. 이는 불정대에 올라 하늘을
올려다보며 별의 운행을 관찰하고, 일출을 지켜보고, 십이폭 물줄기의
흐름을 살펴보는 일련의 행위들이 천도의 변화를 읽어내기 위한 것이
란 의미이기도 하다. 이에 허균은 금강산 골짜기에서 움펑눈이 되도록
고생하며 은거 중인 은사隱士들을 향해 구름 속에 잠긴 골짜기에 머물

고 있는 그대들은 동해에서 태양이 떠오른 이후에야 뒤늦게 밝은 세상이 찾아온 것을 알게 되겠지만, 불정대 위에 자리잡고 앉아 북두칠성이 바닷속으로 가라앉길 기다리다가 먼동이 틀 기색이 보이자마자 서둘러 움직이기 시작하는 계원雞園도 있다고 한다. 그런데, 계원이 무슨 의미일까? 옛 신라를 일컬어 '계림鷄林'이라 하고, '닭 계鷄'자에 '울타리 원園'자를 합해주면 '닭장'이란 뜻이 되니, '계림鷄林(닭이 사는 숲)'이나 '계원雞園(닭을 가둬둔 울타리)이나 결국 같은 의미 아니겠는가?

허균의 금강산 시 「불정대」를 읽어보면 불정대가 천도天道와 왕도王道의 변화를 읽어내는 장소(모임)를 비유하고 있음을 알 수 있다. 이는 역으로 불정대가 정치 환경의 변화를 읽고 새로운 정치이념을 설파하며 동조자를 모으려는 야심가들이 즐겨 찾던 곳이자, 이러한 야심가들의 행태를 직접 확인할 수 있는 곳이란 의미이기도 하다.

山岳爲肴核 산악위효핵
滄溟作酒池 창명작주지
狂歌凋萬古 광가조만고
不醉願無歸 부취원무귀

懸瀑風前水 현폭 풍진수
瑤臺天外山 요대천외산
蕭然坐終日 소연좌종일
孤鶴有餘閑 고학유여한

산악이 술안주가 되고자 하니
푸른 바다는 술연못을 만들어냈네
미친 노래가 시드는 것은 만고의 진리이나

취하지 않고는 원하는 곳으로 돌아가지 못하리

매달아놓은 폭포는 바람 앞의 물이요
신선이 사는 대는 하늘 바깥의 산이로다
쓸쓸히 앉아 종일토록 있어봐도
외로운 학이 취할 수 있는 것이라곤 여운과 한가로움뿐일세

봉래 양사언이 성리학의 나라 조선에서 문정왕후文定王后가 불교의
바람을 일으키며 야기된 정치적 문제에 대하여 불정대를 무대로 읊은
금강산 시「불정대차자동운佛頂臺次紫洞韻」이다.

이는 겸재가 〈불정대〉를 그리기 이미 150여 년 전부터 불정대가 일
종의 정치적 발언대 역할을 하고 있었다는 반증이다. 양사언은 내금강
불교계가 정권(문정왕후)의 술안주가 되고자 하자 이에 질세라 동해안
에 거점을 두고 있던 유점사는 동해 바다를 술 연못으로 만들어 화답
하니, 말 그대로 주지육림酒池肉林이 되었다고 한다. 이에 그는 주지육
림에 빠져 웃고 떠드는 미친 노래에 나라가 시드는(망하는) 것은 만고
불변의 법칙이니, 취하지 않고서(제정신을 가지고)는 원하는 관직으로
돌아갈 수 없을 것이란다.

성리학을 국시로 내건 십이폭이 바람에 흔들려도, 신선이 사는 대는
(불정대는) 하늘 바깥에 위치하고 있는 까닭에 천도天道로도 승려들을
통제할 수 없다고 한다. 이에 불정대 위에 쓸쓸히 앉아 종일토록 생각
해봐도 망국을 부르는 작태에 동조하며 조정에 출사할 수도 없고, 그
저 자신이 할 수 있는 것이라곤 조광조의 도학정치를 추억하며 한가히
지내는 것뿐이란다.

봉래 양사언은 스스로를 '고학孤鶴(외로운 학)' 다시 말해 '외로운 선
비'라 하였다. 이는 역으로 자신과 달리 금강산 불교계를 등에 업고 권

세를 좇는 자들이 많았다는 의미인데… 이들 또한 불정대를 자주 찾았던가 보다.

樓閣飛朝蜄 누각비조진
雲帆渡海僧 운범도해승
暈生弦欲上 운생현욕상
蓮吐葉微昇 연토엽미승

紅紫迷朱匣 홍자미주갑
空明點佛燈 공명점불등
爛銀千里鏡 난은천리경
誰掛一天藤 수괘일천등

누각을 날아다니는 조정의 이무기
구름 돛을 펼쳐 바다를 건너려는 승려
달무리가 생기자 반달을 욕심내며 오르려 하고
연蓮이 토해낸 잎사귀는 미세하게 해를 들어올리네

빨강과 자주색을 미혹시키는 붉은 상자는
허공을 밝히고자 불등佛燈에 점등하지만
찬란한 은하수 천리 거울이건만
어느 누가 온 하늘에 등나무를 걸어놓았나

 양사언은 용(왕)이 되고 싶은 이무기(종친)와 구름 돛으로 바다를 건너려는(허황된 방법으로 숭유억불 정책의 경계를 넘으려는) 승려가 각기 원하는 바를 위하여 협력하고 있다고 한다.

또한 이무기가 밝은 보름달도 아닌 엷은 구름 속 반달의 희미한 빛(희미한 불광佛光)을 욕심내자, 연蓮(불교계)은 연잎을 토해내어 미세하게 해를 들어올리고 있단다. 무슨 말인가? 국왕이 되고자 하는 야심을 지닌 종친(이무기)이 용이 되기 위하여 불교계의 힘을 빌리고자 하자, 이에 온전한 불광佛光도 아니고 연꽃도 아닌 연잎, 다시 말해 존경받는 불교계의 참된 지도자가 아니라 정치적 야심을 지닌 승려가 이에 호응하며 힘을 보태고 있다고 하는데… 도대체 그들이 누구일까?

이 시의 저자 봉래 양사언의 생애와 시의 내용을 겹쳐 보면 이무기는 왕위에 오르기 전의 명종明宗을 뜻하고, 반달은 문정왕후에 의하여 발탁된 보우普雨선사를 비유하고 있음을 어렵지 않게 짐작할 수 있을 것이다.

양사언은 이무기와 반달이 함께하게 된 것은 붉은 상자(국왕의 옥새를 넣어둔 궤)에 미혹되었기 때문으로, 붉은 상자를 얻고자 불등佛燈을 밝혀 만백성이 볼 수 있도록 허공에 매달아두었다고 한다.

이는 결국 부처님의 가르침을 어두운 세상을 위해 쓰겠다며 현시懸示해둔 격이니, 성리학의 나라 조선은 불등佛燈에 의지하여 어두운 세상을 헤쳐 나가야 할 판이란다.

이에 양사언은 밤하늘을 가로지르는 은하수가 저리 찬란히 비추고 있건만, 어느 누가 온 하늘에 등나무를 걸어두었냐며 한숨을 내쉰다. 한마디로 문정왕후(등나무)가 하늘을 가리고 불등을 매달아 은하수를 대신하도록 억지를 쓰고 있다고 하였던 것이다. 양사언은 위 시의 제목을 「불정암관일출佛頂岩觀日出」이라 하였다. 이는 불정대에서 본 일출이 아니라 불정대 아래 위치한 불정암에서 본 일출일 뿐이라고 하였던 것으로, 불정암은 골짜기에 위치하고 있는 탓에 동해에서 해가 떠오르는 순간을 볼 수가 없으니, 해가 떠오른 후에야 세상이 변했음을 알게 될 것이란 의미가 된다.

김하종, 〈은선대망십이폭〉, 《해산도첩》, 27.2×41.8cm, 국립중앙박물관

담헌澹軒 이하곤李夏坤(1677-1724)은 『동유록東遊錄』에서 불정대佛頂
臺와 은선대隱仙臺의 차이를 자세히 비교해두었다. 그에 의하면 불정대
와 은선대는 모두 금강산 십이폭을 감상할 수 있는 명소이지만, 은선
대는 십이폭을 정면에서 볼 수 있는 장점에도 불구하고 위태롭게 경사
진 암반으로 이루어진 탓에 여러 사람이 편히 앉아 감상할 수 없는 것
이 흠이라 한다. 이에 반해 불정대는 수십 명이 함께 앉아 십이폭을 감
상할 수 있는 곳으로, 전망대 자체로만 보면 은선대보다 좋은 조건을
갖추고 있으나, 십이폭을 비껴봐야 하는 것이 단점이라고 한다. 즉, 십
이폭의 물줄기를 자세히 살펴보고자 하면 은선대에 오르는 것이 좋고,
여러 사람이 함께 십이폭을 바라보며 대화를 나누기엔 불정대가 좋다
는 의미가 되는데… 조선 말기 화가 김하종金夏鐘이 남긴 〈은선대망십
이폭隱仙臺望十二瀑〉을 감상해보면 담헌 이하곤이 은선대에 대하여 언
급한 부분을 실감할 수 있을 것이다.

그러나 겸재를 비롯한 조선시대 시인 묵객들은 대부분 은선대가 아

니라 불정대를 소재로 작품을 남겼으니, 이를 어떻게 이해하여야 할까? 한마디로 십이폭을 감상하는 것에서 그치지 않고, 불정대 위에서 십이폭의 물줄기를 바라보며 여러 사람과 천도天道와 왕도王道에 대하여 담론을 나누는 것에 목적을 두고 있었던 사람이 그만큼 많았다는 의미이다. 이는 불정대가 담론을 주도하며 동조자를 설득할 수 있는 장소였다는 뜻이자, 새로운 정치세력을 키워내는 요람이었다는 뜻이기도 하다. 이런 관점에서 겸재가 처음 〈불정대〉를 그리고 36년이 지나 다시 그려낸 〈불정대〉를 비교 감상해보며 불정대의 위상이 어떻게 변하였는지 알아보자.

두 작품을 비교해보면 불정대 우측에 있던 십이폭이 불정대 좌측으로 옮겨갔고, 구불구불 방향을 바꿔가며 흘러내리던 물줄기가 일직선으로 떨어지고 있는 모습으로 바뀌었음을 확인하실 수 있을 것이다.

앞서 언급하였듯 열두 번이나 방향을 바꿔가며 흘러내리는 십이폭의 물줄기가 천도와 왕도도 상황에 맞게 구현되어야 함을 비유한 것이라 할 때 일직선으로 떨어지는 십이폭은 십이폭이라 할 수도 없고, 구불구불 방향을 틀어가며 떨어지는 모습이 아니라면 굳이 십이폭을 찾아야 할 이유도 없건만, 겸재는 왜 십이폭의 특징을 제거해버렸던 것일까? 이 지점에서 혹자는 멀리 보이는 십이폭을 간략히 그려 넣는 과정에서 빚어진 현상이라 하실지도 모르겠다. 그러나 두 작품을 비교하며 불정대와 십이폭 간의 거리를 가늠해보면 《신묘년풍악도첩》의 〈불정대〉보다 《해악전신첩》에 수록된 〈불정대〉가 더 가깝게 느껴지니, 옳은 답이라 할 수는 없겠다. 그렇다면 생각해볼 수 있는 것은 겸재가 의도적으로 구불구불한 십이폭을 일직선으로 바꿔 그려 넣은 경우인데 … 겸재는 이를 통해 무슨 의미를 담아내고자 하였던 것일까? 결론부터 말하면 36년 세월이 지나면서 이제 더 이상 불정대에 올라 현실적인 국정 운용을 주장하는 사람이 없게 되었다는 뜻이다. 왜냐하면 지

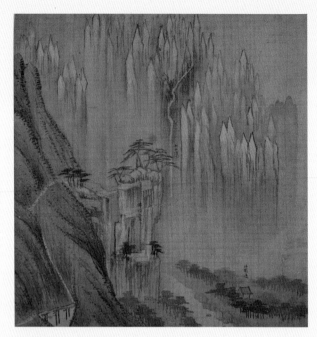

정선, 〈불정대〉, 《신묘년풍악도첩》, 국립중앙박물관

정선, 〈불정대〉, 《해악전신첩》, 국립중앙박물관

형(현실)에 따라 구불구불 흘러내리는 물줄기와 달리 수직으로 떨어지는 물줄기는 하늘과 땅 사이에 변수(현실)가 개입될 여지가 없는 탓에 위에 있는 정치이념이 그대로 아래로(정치 행위로) 전해지는 구조가 되기 때문이다. 이는 현실적 문제보다 성리학적 명분을 중시하며 국정을 이끌어간 노론 강경파들의 전형적인 정치 행태라 하겠는데… 아마 겸재의 《해악전신첩》이 그려지던 무렵(영조 23년, 1747)에는 금강산 불교계와 이곳에 은거 중인 영남 선비들이 더 이상 차별화된 정치적 입장을 피력하지 않게 된 상황을 비유한 것이 아닌가 한다.

千秋松老有歌謠 천추송로유가요
佛頂臺前獨木橋 불정대전독목교
多病中年心力弱 다병중년심력약
挾笻去下半山腰 협공거하반산요

사천 이병연의 금강산 시 「불정대」이다. 위 시에 대하여 일찍이 최완수 선생은

천추에 빛날 송강 노인 가요에 있듯
불정대 앞에는 외나무다리
다병한 중년이라 심력心力이 약해
지팡이 의지하고 산 중턱에서 내려오네

라고 소개한 바 있다. 지팡이를 짚고 불정대 앞 외나무다리까지 올라왔지만, 심약한 중년이라 두려움에 외나무다리를 건너지 못하고 되돌아왔다는 것인데… 그런 의미라면 마지막 시구를 '협공거하반산요挾笻去下半山腰'라고 하였겠는가? 생각해보라. '산요山腰'를 '산허리(중턱)'라

고 읽으면 '절반 반半' 또한 '산허리'와 같은 뜻이 되는 탓에 의미가 중첩된다. 그러나 정작 필요한 '산 중턱에서 돌아내려옴'에 해당하는 글자가 없으니, 이상하지 않은가? 사천 이병연 정도의 빼어난 시인이 '돌이킬 반返' '돌아올 환還' '돌아올 귀歸' 등등 많고 많은 글자들이 있음에도 '절반 반半'을 써넣어 시의詩意를 흐렸겠는가?

기나긴 세월 동안 송강 노인의 가요를 취해왔으나
불정대 앞엔 나무다리만 홀로 있네
병 많은 중년에 힘도 약하고 마음도 약해져
끼고 있던 지팡이를 내던지고 산허리에 태반이 머무네

무슨 말인가?

송강 정철은 불정대에 올라 십이폭을 보며 『주역』의 괘상卦象과 어두운 세상의 구심점이 되는 북극성의 빛을 열두 굽이 물줄기에서 찾고자 하였건만, 오늘의 불정대에는 송강과 같은 사람이 없는 탓에 나무다리만 홀로 자리를 지키고 있단다.* 이는 변화하는 정국에 적합한 정책을 찾아 이를 통해 정국을 이끌고자 하는 추진력과 열정을 지닌 자들은 사라지고, 태반이 산 중턱에 머물며 고고한 은자 흉내나 내며 세상과 자신을 속이고 있는 자들만 넘쳐나고 있으니, 더 이상 옛날의 불정대가 아니란다. 이는 결국 불정대가 더 이상 새로운 정치를 꿈꾸며 격렬히 담론을 나누던 장소가 아니라는 뜻이자, 눈여겨볼 만한 인물도 찾아볼 수 없게 되었다는 의미이기도 하다. 그런데 이 지점에서 사천이 말하고자 한 것이 더 이상 불정대에서 선동적 담론을 펼치는 야심가를 찾아볼 수 없으니 경계할 필요가 없다는 뜻인지, 아니면 반대로 그런 인물들이 사라져 아쉽다는 의미인지 궁금해진다.

전자라고 해야 할까, 후자라고 해야 할까?

* 송강 정철은 『관동별곡』에서 '마하연 묘길상 안문재 넘어지어/ 외나무 썩은 다리 불정대 올라하니/ 千尋絕壁 半空에 세워두고/ 은하수 한 굽이를 촌촌히 베어내어 실같이 펼쳐 있어 베같이 걸었으니'라며 불정대에서 바라본 십이폭을 노래하였다. 그런데 문제는 이어지는 '圖景 열두 굽이 내 봄에는 여럿이라'를 어떻게 해석할 것인가이다. '도경圖景'을 '그림 같은 경치'로 읽을 수도 있지만, '그림 도圖'를 河圖洛書로 읽으면 卦象이란 뜻이 되고 '빛 경景'을 『논어』를 통해 읽으면 '북극성의 빛'이란 의미가 되는데 … 문맥을 살펴보면 후자로 읽는 것이 합당해 보인다.

《신묘년풍악도첩》의 〈불정대〉와 《해악전신첩》의 〈불정대〉를 비교해보면 아무래도 후자에 방점이 찍혀 있는 것 같다. 왜냐하면 《신묘년풍악도첩》에 수록된 〈불정대〉를 살펴보면 그림 속에 '불정대佛頂臺' '십이폭十二瀑' '외원통外圓通'이라고 특정 지명이 명기되어 있기 때문이다.

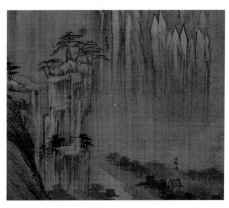

정선, 〈불정대〉 부분도

이는 이 작품을 그리고 된 이유가 불정대에 올라 십이폭과 외원통 지역을 살펴보는 것에 있었다는 의미가 되는데… 문제는 외원통 지역을 왜 예의주시하고 있었냐는 것이다. 왜냐하면 불정대는 통상 십이폭 물줄기를 보거나 동해 일출을 보고자 오르는 곳이지 외원통 지역을 내려다보기 위하여 오르는 장소가 아니었기 때문이다.

이에 대하여 최완수 선생은

'그러나 이 그림에서 (겸재는) 동해 바다를 그리지 않고 있다. 불정대 아래로 운림雲林에 싸인 외원통암外圓通庵을 까마득하게 포치시켰을 뿐이다. 절 주변을 감싸고 있는 하늘빛 훈염의 연하煙霞(안개와 노을)만으로도 그 밖에 바다가 이어질 듯한 느낌이 드는데 수직으로 끊어져 내린 암벽의 발치가 허공에 잠기고 있음에랴! 겸재는 한 붓도 바다를 그리는 데 쓰지 않았으나 그 바다를 느끼게 하고 있는 것이다.*

* 최완수, 『겸재를 따라가는 금강산 여행』 (대원사, 2011), 137-138쪽.

라고 한 바 있다. 여러분이 보시기엔 어떠신지?

최 선생의 말은 불정대 우측(동쪽) 방향에 동해가 있다는 것을 알고 있기에 할 수 있는 이야기이지 그림만 가지고는 누구나 깊은 산속 풍경이라고 할 것이다. 이는 결국 동해 쪽으로 시선을 끌기 위하여 외원통

암을 그린 것이 아니라 반드시 외원통암을 그려 넣어야 할 특별한 이유가 있었기 때문이라 하겠는데… 이쯤에서 사천 이병연의 금강산 시 「원통동圓通洞」을 읽어보며, 그 이유를 가늠해보자.

圓通洞裏踏明沙 원통동리답명사
雨歇鳩鳴山路斜 우헐구명산로사
知是曉來溪力健 지시효래계력건
紛紛搖落木蓮花 분분요락목련화

원통동 골짜기 속에서 제자리걸음을 하던 현명한 승려
비 그치자 비둘기 울음소리에 산길이 기울어졌네
앎을 증거할 새벽이 찾아와도 계곡의 힘 강건하면
어지럽게 흔들리며 떨어지는 목련화 신세가 되리

흔히 위 시의 첫 구절 '원통동리답명사圓通洞裏踏明沙'를 '원통골 속으로 밝은 모래를 밟고 가는데'라고 해석하는 경우가 많다.

그러나 사천이 선택한 시어 '명사明沙'는 '밝은 모래'라는 뜻도 되지마, '현명한[明] 승려[沙]'로도 읽을 수 있으니, 이는 중의적 표현으로 봐야 할 것이다.* 또한 '밟을 답踏'은 '제자리를 맴돌다'라는 뜻으로, '제자리걸음[踏步]' 등의 예를 통해 알 수 있듯 '~을 향해' 걸어가는 보행步行의 개념과 함께 쓰이는 글자가 아니다. 이는 결국 '원통동리답명사圓通洞裏踏明沙'는 '원통동 골짜기 속에 머물며 골짜기 밖으로 나아가지 않은 현명한 승려'라는 의미로, 그래서 이어지는 시구가 '우헐구명산로사雨歇鳩鳴山路斜'라고 하였던 것이다.

비가 내리면 계곡물이 불어나고, 계곡물이 불어나면 계곡에 있던 모래는 불어난 물에 휩쓸려 계곡 밖으로 나가기 마련이다. 그러나 사천은

* '모래 사沙'자는 梵語로 쓰인 佛經을 音譯할 때 통상 승려의 의미와 함께한다. 예를 들어 沙門은 梵語의 Sramana(출가한 승려)를, 沙彌는 Sramanera(수행 중인 어린 중)을 음역한 것이다.

원통동 골짜기의 밝은 모래는 골짜기에 머물러 있다고 한다. 무슨 말인 가?

명사明沙를 '밝은 모래'이자 '현명한 승려'의 의미로 읽으면 비가 내려 계곡물이 불어난 상태는 모래가 불어난 물을 타고 계곡을 벗어나 듯 승려가 바깥세상을 향해 나갈 수 있는 환경이 조성되었다는 뜻이 된다. 그럼에도 불구하고 원통동의 현명한 승려는 한사코 바깥세상으로 나가길 거부하고 있다고 한다. 그렇다면 문맥상 이어지는 시구는 바깥세상으로 나가길 거부하고 있는 이유가 되어야 하는데… 엉뚱하게 '비가 그치고 비둘기 울음소리에 산길이 기울었네[雨歇鳩鳴山路斜]'라니, 도대체 이것이 무슨 의미가 될 수 있을까?

'모래 사沙'를 범어凡於의 음역音譯으로 읽어 '승려'로 해석하였듯, '비둘기 구鳩'자도 범어의 음역으로 읽어주면 『금강경』을 비롯한 주요 불경을 한역漢譯한 구마라습鳩摩羅什(344-413)이 나타난다. 다시 말해 '비둘기 울음소리[鳩鳴]'란 '구마라습의 목소리(불경 번역)'를 비유한 것이고, '산길이 경사짐[山路斜]'이란 '산문山門이 나아갈 길(방향)이 이에 경도됨'이란 의미라 하겠다. 쉽게 말해 원통동 골짜기의 '현명한 승려[明沙]'가 말하길 '쓸데없이 세속을 기웃거리지 말고 산속으로 들어가 불경 편찬에나 매진하겠다'고 하였다는 것인데… 사천 이병연은 이에 대하여 '앎을 증거할 새벽이 찾아와도 계곡의 힘이 여전히 강건하다면[知是曉來溪力健] 어지럽게 흔들리며 떨어지는 목련화 신세가 될 것[紛紛搖落木蓮花]'이라며 으름장을 놓고 있으니, 이것이 어찌된 상황일까?

사천은 '앎을 증명해야 할 새벽이 찾아오면[知是曉來]'이라 하였다. 이는 역으로 지금은 어두운 밤이란 의미이고, 원통골 승려의 지혜 또한 검증된 적이 없는 지혜라는 뜻이 된다. 그러나 사천 스스로 검증되지 않은 지혜라 하면서도 원통골 승려에게 세상을 향해 나아갈 기회를 놓치면 반드시 후회할 것이라고 하고 있으니, 이상한 일이 아닐 수

없다. 중이 세상을 향해 나아간다는 것은 당연히 부처님의 가르침을 전하기 위함이다. 그런데 유가의 선비가 불제자에게 세상을 향해 나아가라고 독려하고 있는 것도 이상한 일이건만, 사천 스스로 그 승려의 지혜가 검증된 것도 아니라고 하였으니, 말 그대로 어불성설 아닌가? 그럼에도 불구하고 사천은 '새벽이 찾아와 원통골 승려의 지혜가 검증된 이후에도 여전히 원통골의 힘이 강건하다면 어지럽게 흔들리며 떨어지는 목련화를 보게 될 것'이라며 윽박지르고 있으니, 이는 원통골 승려의 지혜가 명성과 달리 별것 아니라는 뜻이자, 그 명성이 허상임이 밝혀진 이후에도 백성들에 대한 영향력을 잃지 않는다면 그때는 강제로 끌어내리겠다는 협박과 다름없지 않은가?

사천은 왜 이런 협박을 하였던 것일까? 어두운 세상에선 백성들이 종교에 의지하기 마련이고, 밝은 세상에선 말도 안 되는 일도 신앙의 힘으로 믿고 매달리는 것이 인간의 속성이기 때문이다. 이는 삼연 김창흡이 제5차 금강산 여행에 나섰던 숙종 37년(1711) 무렵 노론 강경파 장동 김씨들에게 원통골 승려의 지원이 반드시 필요한 일이 생겼을 것이라 여겨지는 부분이다. 겸재의 《신묘년풍악도첩》에 수록된 〈불정대〉를 살펴보면 당시 사천 이병연이 왜 원통골 승려를 회유하고자 하였던 것인지 짐작할 수 있으니, 다시 한번 세심히 살펴봐주시길 바란다.

겸재는 불정대와 외원통암 사이에 큰 개울을 그려 넣었다. 그런데 그 개울을 거슬러 올라가면 십이폭에 닿게 되며, 십이폭의 물줄기는 금강산에서 흘러나온 것이니, 외원통암 앞을 흐르는 큰 개울물은 당연히 금강산에서 흘러나온 물이 된다. 아직 이해가 되지 않는 분이 계신다면 겸재의 그림과 앞서 읽은 사천의 시를 겹쳐 보시길 바란다. 사천은 원통골의 명사明沙(현명한 스님)에게 비가 내려 불어난 개울물을 타고 세상을 향해 나아가라고 독려하였다. 그런데 겸재의 그림을 보면 외원통암 앞을 흐르는 큰 개울물은 금강산에서 흘러나온 것이니, 원통골

의 명사明沙는 결국 이 물줄기를 타고 세상을 향해 나아갈 수밖에 없는 구조 아래 놓여 있는 셈이 된다. 이는 결국 원통골 명사에게 금강산에서 일어난 모종의 사건에 편승하여 세상을 향해 나아가라고 한 것이거나, 아니면 금강산 승려들이 세상을 향해 나아가는 것에 대응하고자 원통골 승려도 세상을 향해 나아갈 것을 독려하였던 것이라 하겠는데 … 이를 어떻게 해석해야 할까?

유가의 선비가 불가의 승려에게 적극적으로 포교를 장려하였을 리는 없으니, 십중팔구 후자일 것이다. 이이제이以夷制夷라고 하지 않던가? 금강산 승려들이 거센 물줄기를 이루며 세상을 향해 나아가는 것을 막을 수 없다면 상대적으로 금강산 승려보다 유순한 내원통암의 저명한 스님을 함께 내보내 억센 금강산 승려들의 힘을 빼는 것 또한 하나의 방법이 될 수 있기 때문이다. 혹자는 이 지점에서 겸재의 〈불정대〉가 금강산의 억센 승려들을 견제하기 위하여 외원통암의 명사明沙에게 세상을 향해 나아가도록 독려하던 사천 이병연의 시의詩意를 반영하고자 한 것이라면 외원통암을 저렇게 작게 그렸겠냐고 반문하시는 분이 계실지도 모르겠다. 외원통암은 작지만 외원통암의 본찰 격인 유점사는 금강산에서 가장 규모가 큰 사찰이었으니 굳이 외원통암의 규모를 과장해 그려 넣을 필요가 없었던 것이다. 노론 강경파 장동 김씨들의 독려에 당시 원통골의 명사明沙와 유점사가 어떤 입장을 취했는지 정확히 알 수는 없다. 그러나 《신묘년풍악도첩》이 그려지고 36년이 지나 다시 제작된 《해악전신첩》 속 〈불정대〉를 감상해보면 더 이상 불정대를 찾지 않았음은 분명해 보인다.

정선, 〈불정대〉, 《해악전신첩》, 국립중앙박물관

겸재의 《해악전신첩》에 장첩된 〈불정대〉를 《신묘년풍악도첩》의 〈불정대〉와 비교해보면 십이폭의 모양과 위치가 바뀌었고, 화면 좌측 하단의 큰 다리와 외원통암이 없어졌으며, 불정대와 박달봉 사이 공간이 푸른색으로 메워져 있음을 확인하실 수 있을 것이다. 큰 다리와 외원통암이 사라지게 된 것은 36년 전과 달리 더 이상 원통골 명사明沙 (현명한 승려)에게 기대할 것이 없으니, 이들과 교유하고자 다리를 놓을 필요가 없었기 때문이라 하겠는데… 겸재가 불정대와 박달봉 사이 공간을 푸른색으로 메우게 된 것은 무슨 이유에서 였을까?

이에 대하여 미술사가 최완수 선생은

> 외나무다리가 놓인 천길 절벽의 틈새는 짙은 하늘빛으로 메워 한 점 없이 깊은 허공임을 강조해놓고 있다. 그것이 십이폭의 흰빛 물줄기와 절묘한 대비를 이루는 것이라는 점을 간과해서는 안 된다.*

* 최완수,『겸재를 따라가는 금강산 여행』(대원사, 2011), 138쪽.

라는 말끝에 입신入神의 경지에 든 노대가의 진면목을 보여주는 작품이라고 한다. 그러나 필자는 불정대와 박달봉 사이 공간을 수목樹木으로 메워주는 것과 같은 효과를 주고자 하였던 것이라 생각한다. 생각해보라. 불정대를 오르고자 하는 사람이 가장 두려움을 느낄 때는 외나무다리 위에 올라 불정대를 향해 발걸음을 옮길 지점을 가늠할 때일 것이다. 이는 발걸음을 옮길 지점(목표 지점)과 천길 허공(위험)이 겹쳐지기 때문인데… 천길 허공이 보이지 않도록 가려주면 어떻게 될까? 징검다리를 건너뛸 때보다도 편안하게 발걸음을 옮길 수 있을 것이다. 이것이 겸재가 천길 허공을 푸른색으로 칠해둔 이유 아니겠는가? 이는 36년 전과 달리 누구나 두려움 없이 불정대에 올라 천도天道와 왕도王道에 대해 언급하고 있다는 의미라 하겠는데… 불정대 뒤에 걸어놓은 십이폭이 일직선으로 떨어지고 있다.

불정대에 오르기 위해선 외나무다리에서 느끼는 두려움을 극복해야 한다. 그러나 이는 비유일 뿐 외나무다리를 건널 때 느끼는 두려움이라는 예상되는 불이익을 각오하고 십이폭의 물줄기처럼 천도와 왕도 또한 현실에 맞게 운용해야 함을 주창하는 자가 감내할 수밖에 없는 위험을 의미한다. 이런 관점에서 구불구불 흘러내리는 십이폭을 일직선으로 떨어지는 모습으로 바꿔준 것이 무슨 의미이겠는가? 일직선으로 떨어지는 십이폭은 변수가 개입되지 않은, 다시 말해 현실적 문제에 대한 고려 없이 정해진 정치이념에 따라 행해지는 정치의 모습이니, 이러한 원론적 주장을 펼침에 무슨 위험이 따르겠는가? 이는 결국 성리학의 정치이념과 현실정치의 간극을 줄이고자 격론을 벌이던 불정대가 36년 세월이 흐르며 원론적 주장만 펼치는 자들이 오르는 곳이 되었다는 의미로, 굳이 들어볼 필요도 없는 뻔한 주장을 듣고자 힘들게 불정대에 오를 필요는 없으니, 더 이상 불정대에 관심을 둘 필요도 없게 되었다고 하였던 것이다.

불정대佛頂臺

누가 이름을 지었는지 모르겠지만, 많은 생각을 하게 하는 이름이다. 부처님의 정수리에 대臺를 쌓고 그 위에서 무언가를 본다는 것은 결국 부처님의 머리 꼭대기에서 논다는 말과 다름없기 때문이나. 그런데… 그곳에서 보고자 하는 것이 구불구불 흘러내리는 십이폭이라니, 사람 사는 세상엔 부처님 머리 위에 정치가가 위치하고 있다는 뜻인지 아니면 그리되어야 한다는 의미인지? 그것이 무엇이든 금강산도 속세일 뿐, 신선(승려)이 노니는 별천지는 아니라는 뜻을 바탕에 깔고 있는 듯하여 왠지 씁쓸하다.

백천교

百川橋

정선, 〈백천교〉, 《신묘년풍악도첩》, 견본담채, 33.2×37.7cm, 국립중앙박물관

조선시대 금강산 여행객에게 장안사 앞 비홍교飛虹橋가 내금강의 입구라면 남대천의 백천교百川橋는 관동 지방의 명승지로 향하는 외금강의 출구 격이었다.

그러나 백천교는 비홍교와 달리 보는 이의 시선을 끌 만큼 특별히 아름답거나 규모가 크지는 않았던가 보다. 왜냐하면 비홍교가 그려진 작품은 많지만, 조선시대에 제작된 어떤 화첩에서도 백천교의 모습은 찾을 수 없기 때문이다. 그런데… 겸재가 처음 금강산 여행을 하고 제작한 《신묘년풍악도첩》에는 구룡연九龍淵을 비롯한 외금강의 수많은 명소들을 제치고 〈백천교〉라는 작품이 수록되어 있다. 이는 매우 이례적인 일이라 하지 않을 수 없는데…《신묘년풍악도첩》에 〈백천교〉가 수록되어 있다는 것은 겸재가 금강산의 6대 명소 중 하나로 백천교를 꼽은 셈이 되기 때문이다. 더욱 이해하기 어려운 것은 불과 13점의 그림이 수록된《신묘년풍악도첩》에는 〈백천교〉가 실려 있으나,《신묘년풍악도첩》을 참고하여 36년 후 제작된《해악전신첩》에 수록된 21점의 작품 속에는 〈백천교〉가 빠졌다는 것이다.* 이에 대하여 미술사가 최완수 선생은 '백천교에서 출산出山하는 아쉬움을 '백천교출산百川橋出山'이란 화제로 그려내고 있으니…'**라며, 금강산을 떠나는 아쉬움을 기록해두고자 하였기 때문이라고 한다.

물론 천하 명산을 뒤로하는 겸재의 마음에 아쉬움이 없었을 리 없겠으나, 이 지점에서 분명히 해두어야 할 것은 이 여행의 주관자는 겸재가 아니라 삼연 김창흡이었다는 것이다. 다시 말해 당시 겸재는 여행의 주관자가 아니었던 까닭에 설사 금강산을 떠나는 아쉬움에 발길이 쉽게 떨어지지 않았다고 하여도 일행의 여정을 지체시킬 위치에 있지 않았다. 그러나 겸재의 〈백천동〉을 살펴보면 겸재 일행, 아니 삼연 일행이 백천교 건너편에 마중 나온 견마꾼들이 기다리고 있음에도 백천교를 건너지 않고 있는 모습이 분명하니, 이를 어떻게 이해하여야 할까?

*《辛卯年楓嶽圖帖》에 수록된 13점의 작품 중 금강산과 관련된 그림은 6점뿐이다.

** 최완수, 『겸재를 따라가는 금강산 여행』(대원사, 2011), 147쪽.

이것이 금강산을 떠나는 아쉬움 때문이라면 이는 겸재가 느낀 아쉬움 때문일 수는 있어도 삼연의 아쉬운 마음 때문이라 할 수는 없을 것이다. 왜냐하면 겸재에게는 첫 금강산 여행이었지만, 삼연은 벌써 다섯 번째였던 탓에 아쉬움보다는 다음 행선지(관동 지방의 명소)를 향한 마음이 우선하였을 것이라 보는 것이 상식적이기 때문이다. 더욱이 겸재가 그린 〈백천교〉에는 다리가 유실된 상태이니, 다리를 통해 남대천을 건너는 것과 달리 시간이 많이 걸리게 될 텐데… 금강산을 떠나는 아쉬움에 젖어 마냥 시간을 지체시킬 만큼 남대천을 건너는 일이 간단할 수는 없었기 때문이다.

오늘날 겸재 정선은 알아도 삼연 김창흡을 아는 사람은 극히 드물다.

그래서인지 겸재를 중심에 두고 삼연의 제5차 금강산 여행의 성격을 규정하곤 하지만, 겸재가 금강산을 구경이나마 할 수 있었던 것은 삼연 김창흡이 금강산 여행길에 겸재를 데려갔기 때문임을 잊어서는 안 된다. 이런 관점에서 《신묘년풍악도첩》에 수록된 작품들은 삼연이 제5차 금강산 여행을 하게 된 이유 혹은 목적에 부합되는 작품들이었을 개연성이 매우 높은데… 삼연은 대표적 노론 강경파 장동 김씨 가문의 일원으로 뼛속까지 정치인이었으니, 겸재가 그렸을 수많은 금강산 그림들 중에서 무엇을 기준으로 선택되었겠는가? 삼연의 여행 목적이 단순한 유람을 위한 것이 아니었다면 《신묘년풍악도첩》에 수록된 금강산 그림들 또한 아름다운 풍광을 옮기는 것에 목적을 두고 있지 않았다는 의미이기도 하다. 그러나 기존 미술사가들은 삼연의 금강산 여행 목적을 유람에 두고 있었을 뿐, 다른 가능성을 염두에 두지 않았던 탓에 겸재의 금강산 그림 또한 금강산의 절경을 그린 것으로 속단하였던 것인데… 겸재의 화첩에 병기되어 있는 삼연 김창흡과 사천 이병연의 글을 곱씹어볼수록 이들의 여행 목적이 단순한 유람에 있지 않았음이

명백하니, 겸재의 금강산 그림들 또한 이제 다른 각도에서 살펴볼 때도 되었다고 생각한다. 이런 관점에서 《신묘년풍악도첩》에 수록된 〈백천교〉를 세심히 살펴보자.

최완수 선생을 비롯한 대다수 미술사가들은 겸재의 〈백천교〉가 금강산을 떠나는 아쉬움을 담아낸 작품이라 한다.

최 선생이 무엇을 근거로 이 작품을 출산出山의 아쉬움과 연결시켰는지 모르겠으나, 아마 백천교가 외금강에서 동해 쪽으로 나가는 출구였음에 착안하였을 것이다. 그러나 겸재의 〈백천교〉가 출산 지점을 그린 것은 분명하지만, 그것만으로 출산의 아쉬움을 그린 것이라 하기엔 부족하다. 이런 까닭에서인지 최 선생은 '중앙의 섬처럼 솟아 있는 너럭바위에 올라앉아 담소하는 두 선비는 출산의 아쉬움 탓에 섭천涉川(내를 건넘)을 고의로 지연시키는 듯한 인상이고…'라는 말을 덧붙였는데… 여러분이 보시기엔 어떠신지? 그림만 가지고는 그렇다고 할 수도 없고 아니라고 할 수도 없으니, 이쯤에서 당시 상황을 가늠해볼 수 있는 삼연 김창흡의 제사題辭를 읽어보도록 하자.

송자승이여반 送子僧以輿返　후자마향계시 候者馬向溪嘶
교동교서기호계경해지진호 橋東橋西其虎溪鯨海之畛乎
흥유여타 興有餘駄　시미영낭선선호 詩未盈囊僊僊乎
십주재전의 十洲在前矣

위 제사에 대하여 일찍이 최완수 선생은

보내는 자 중이니, 남여를 되돌리고, 맞는 자 말이니 시내 향해 울부짖네.
다리의 동서쪽이 그 호계라던가? 고래 사는 바다 경계일세.

흥은 남고 실은 시 아직 주머니에 차지 않았으니, 달려라 십주가
앞에 있구나.*

* 최완수,『겸재를 따라가는
금강산 여행』(대원사, 2011),
148쪽.

라고 해석한 바 있다. 그러나 문제는 최 선생의 해석에 따르면 삼연 일
행을 전송하는 것은 금강산 승려들이지만, 삼연 일행을 맞이하러 나온
것은 사람이 아니라 말[馬]이 된다는 것이다. 왜냐하면 '살필 후候'를
'~을 맞이함'의 뜻으로 읽을 수도 없지만, '후자候者'를 '맞이하는 자'
로 읽으면 '후자候者'는 당연히 백천교 건너편의 마중 나온 견마꾼이
되는데… 이어지는 말이 '마향계시馬向溪嘶'라 하였으니, 견마꾼이 '말
을 향하여 계곡에서 울부짖고 있는' 다시 말해 견마꾼과 말이 떨어져
있는 상황이 되어야 하기 때문이다. 또한 최 선생의 해석에 따라 '송자
승이여반送子僧以輿返'을 '보내는 자 중이니'라고 읽으면 '손님을 전송
하러 나온 스님[送子僧]께서[以] 남여를 돌려보냄[輿返]'이란 의미가 되
는 까닭에 손님 전송을 마친 남여꾼(스님)이 남여를 챙겨 떠나간 상태
가 되어야 한다. 그러나 겸재가 그린 〈백천교〉를 살펴보면 스님들과 남
여가 여전히 자리를 지키고 있다.

남여꾼이 자리를 지키고 있다는 것은 남여꾼의 역할이 아직 남아
있기 때문일 테고, 남여꾼의 소임은 손님을 남여에 태우고 가는 일에
있으니 이는 역으로 태우고 갈 손님이 있다는 뜻이 아닌가? 그렇다면
남여꾼은 누구를 기다리고 있었던 것일까? 그러나 겸재가 그린 〈백천
교〉를 아무리 살펴봐도 삼연 일행 이외에는 남여꾼이 태우고 가기 위
하여 기다리고 있는 손님으로 지목할 만한 사람이 보이질 않는다.

이 지점에서 다소 엉뚱한 질문을 던져보자. 삼연은 왜 첫 문장을 '손
님을 전송하러 나온 중은 남여를 되돌려 보내고'라고 하였던 것일까?
이어지는 문장 '후자마향계시候者馬向溪嘶'를 일종의 대조법對照法으로
사용하기 위함으로, 이는 백천교가 보냄[送]과 맞이함[迎]의 장소였기

때문이다.

최완수 선생이 '후자候者'를 '맞이하는 자'로 읽은 것도 아마 이 때문이었을 것이라 여겨지는데… 그러나 앞서 필자는 '후자候者'를 '맞이하는 자'로 읽을 수 없다고 하였다.

'후자候者'는 '예후(조짐)를 살피는 자' 혹은 '예후를 살피는 것'이란 뜻이다. 그렇다면 이것이 어떻게 '송자送者'와 대조 관계가 될 수 있을까?

> '(우리를) 전송하러 백천교까지 따라온 자라면[送者] 중을 시켜 남여에 태워 원래 있던 장소(금강산)로 돌려보내면 되지만[僧以輿返], 마음을 정하지 못한 채 예후를 살피며(눈치를 보며) 말을 향해 계곡에서 애달피 울고 있으니[候者馬向溪嘶]…'

라고 하였던 것이다. 무슨 말인가? 삼연 김창흡은 금강산 여행 중에 이곳에 은거 중인 어떤 선비를 만나게 되었고, 그 선비와 함께 금강산 구경을 하였던 것인데… 삼연 일행을 따라 백천교까지 오게 된 그 선비는 이 기회에 삼연 일행을 따라 금강산을 떠나고 싶지만, 자신을 보호해줄 마땅한 보호막도 없이 세상에 나갔다가 자칫 정치적 소용돌이에 휩쓸리면 재앙을 부른 격이 되니 애닯게 울고 있었던 것이다. 이는 결국 백천교 건너편에 대기 중인 말을 바라보며 애닯게 울었다는 것은 삼연에게 자신의 보호막이 되어 달라고 눈물로 호소하였다는 말과 다름없는데… 겸재는 이러한 상황을 어떻게 그려내었을까?

겸재의 〈백천교〉를 자세히 살펴보면 백천교를 아직 건너지 않은 선비가 도합 4명이다.

《신묘년풍악도첩》의 제작 주체를 삼연과 사천 그리고 겸재라 하였을 때 백천교를 건널 사람은 3명인데… 왜 한 사람이 더 그려져 있는 것일까? 바로 그 한 사람이 삼연 일행을 따라 백천교까지 내려온 제3의 인

물이었던 것으로, 백천교까지 따라오긴 하였으나 아직 마음을 결정하지 못하고 주저하고 있는 사람이다. 이쯤에서 잠시 쉬어갈 겸 겸재의 〈백천교〉에서 문제의 인물을 찾아보시길 바란다.

마음을 결정하지 못한 채 주저하는 사람은 불안함을 덜어내고자 했던 말을 반복하며 재차 삼차 확인하고자 하기 마련이고, 가능하면 가장 힘 있는 사람을 통해 확신을 얻고자 하는 법이니, 너럭바위 위에 앉아 대화를 나누고 있는 두 사람이 바로 삼연과 제3의 인물일 것이다. 그렇다면 두 사람 중에 누가 삼연 김창흡일까? 계곡을 등지고 앉은 사람이다. 왜냐하면 삼연은 문제의 인물을 '후자候者(예후를 살피는 자)'라고 하였는데… 삼연과 마주앉아 대화를 나누고 있는 선비의 시선을 따라가 보면 개울 건너 폭포가 걸려 있기 때문이다.*

* 필자는 앞서 겸재의 〈불정대〉를 소개하며 폭포는 天道나 王道를 누구나 볼 수 있게 懸示(公示)하는 것을 비유한다고 한 바 있다. 이는 삼연의 등뒤에 있는 작은 폭포가 바로 삼연이 문제의 선비에게 말한 내용(약속)을 비유하는 것이 된다.

정선, 〈백천교〉, 《신묘년풍악도첩》, 부분도

예정된 출산出山이 한참을 지나도록 대화가 길어지자 급기야 시간에 쫓긴 남여꾼의 우두머리 승려는 사천과 겸재부터 백천교를 건너주도록 지시하게 되었으니, 화면 중앙에 고깔 쓴 승려의 손짓에 민머리 승려가 앞으로 나서고 있는 모습이 그것이다. 그런데… 출산 시간을 늦추면서까지 삼연이 공을 들이던 사람은 대체 누구였던 것일까? 정확히 누구라고 지목할 수는 없지만, 은거를 빙자하며 금강산에 머물고 있던 유력 인사였을 것이다. 왜냐하면 삼연 김창흡은 벼슬길에 직접 나서지 않았지만, 그의 부친과 친형이 영의정을 지낸 장동 김씨 집안의 일원이었으니, 어쭙잖은 인물이라면 그렇게 긴 대화를 나누며 공을 들였을리도 없고, 무엇보다 문제의 선비 뒤에 지팡이를 챙겨 들고 서 있는 시종이 그려져 있기 때문이다.

한마디로 시종까지 거느리고 금강산에 은거 중인 거물이란 의미인데… 삼연은 그에게 무슨 말을 하였던 것일까?

> 백천교의 동쪽과 백천교의 서쪽은 그것이 호계虎溪와 경해鯨海의 경계이기 때문 아니겠소?〔橋東橋西其虎溪鯨海之畔乎〕
> 흥기함을 취할 여지가 아직 남은 탓에 짐을 싣고자 하니, 시가 아직 시낭에 가득 차지 않았을 때 서두르라 하는 것 아니겠는가?〔興有餘駄 詩未盈囊僛僛乎〕*

무슨 말인가?

백천교는 승려에겐 호계虎溪이지만, 고래가 노니는 큰 바다와 함께하는 밭의 경계이기도 한데… 그대는 중이 아니라 선비이니 백천교를 넘지 못할 이유가 없지 않냐고 하였던 것이다. 그대가 금강산에 은거하고 있는 것은 조정에서 쓰임을 얻을 수 없을 것이라 생각하고 있기 때문 아닌가? 그대가 흥성했던 시절의 여운을 취하여 나의 말에 싣고자

하나니[興有餘馱] 시가 아직 시낭에 가득 차지 않았을 때(자신이 필요로 하는 것을 아직 모두 갖추지 못한 상태) 서둘러 결단을 내려달란다.

한마디로 당신이 과거에 얼마나 대단한 사람이었는지 기억하고 있지만, 그렇다고 무작정 오래 기다려줄 수는 없으니, 함께할 생각이 있으면 빨리 결정을 내려달라 하였던 것이다. 그렇다면 삼연과 함께 대화를 나누던 선비는 백천교를 건넜을까, 아니면 남여를 타고 금강산으로 돌아갔을까? 이에 대하여 사천은 간략히 '십주재전의十洲在前矣(신선이 사는 땅이 눈앞에 있다)'라고 기록해두었다.

은거자가 말하길 이제 거의 신선의 경계에 이르렀으니, 속세의 먼지 속에서 살고 싶지 않다며 금강산으로 돌아갔다는 뜻이다.* 이는 금강산에 은거 중인 선비를 끌어내기 위하여 인내심을 가지고 회유책을 펼쳤으나 결국 실패하였다는 것인데… 삼연과 겸재는 왜 이때의 상황을 제사와 그림으로 남겨두고자 하였던 것일까?

* 인간들이 사는 세상을 통칭하여 九洲라 하고, 신선들이 산다고 하는 열 개의 섬을 十洲라고 하니, '十洲在前矣'의 十洲는 속세를 벗어난 금강산이란 의미가 된다.

명성이 능력을 보증하는 것도 아니고, 능력이 출중하여도 하고자 하는 마음이 없으면 무용지물이다. 또한 명성만 내세우며 이름값을 높이 부르는 사람치고 절실한 사람은 없는 법이니, 이런 부류에게 공을 들이는 것은 헛수고이기 십상이기 때문이다. 앞서 필자는 겸재의《신묘년풍악도첩》이 금강산 여행길에 만난 절경을 담아내고자 제작된 것이 아니라 삼연 김창흡의 여행 목적에 따라 작품의 소재와 내용이 결정되었다고 주장한 바 있다. 이런 관점에서 보면 〈백천교〉가 구룡연을 비롯한 금강산의 수많은 절경 대신《신묘년풍악도첩》에 수록되게 된 이유가 설명된다.

삼연의 금강산 여행 목적에는 조정에서 밀려나 은거 중인 선비들의 동태를 살피고, 가능하면 회유하는 것도 포함되어 있었는데… 삼연은 이것이 부질없는 짓임을 명시하고자 〈백천교〉를 《신묘년풍악도첩》에

수록해두었던 것이다.

앞서 필자는 13점의 그림으로 구성된 《신묘년풍악도첩》에는 〈백천교〉가 수록되어 있으나, 《신묘년풍악도첩》을 바탕으로 제작된 《해악전신첩》에는 21점의 그림이 실려 있음에도 〈백천교〉가 빠진 이유가 설명이 되지 않는다고 하였다. 그러나 삼연이 겸재의 〈백천교〉에 붙인 제사를 읽어보면 비로소 그 이유가 가늠이 된다.

겸재가 처음 금강산을 찾았을 때와 달리 36년이 지나 《해악전신첩》이 제작될 무렵에는 금강산의 은거자 중 욕심낼 만한 자도 없었지만 욕심낼 이유도 없었기 때문으로, 36년 세월이 바꿔놓은 정치 환경과 노론의 입지가 그만큼 달라졌다는 의미이기도 하다.

겸재의 〈백천교〉를 자세히 살펴보면 한 채의 남여가 조금 떨어져 놓여 있다. 이것이 무슨 의미이겠는가? 은거 중인 선비가 삼연을 따라 백천교를 건너지 않을 것임을 남여꾼(승려)이 먼저 알고 있었다는 뜻이다.* 그렇다면 금강산에 은거 중인 선비는 애당초 삼연을 따라 백천교를 건널 생각도 없으면서 왜 삼연과 긴 대화를 나누었던 것일까?

삼연과의 대화를 통해 자신이 완전히 잊혀진 존재가 아님을 느끼게되었을 테고, 오랜만에 맛보는 느낌을 쉽게 떨쳐낼 수 없었던 것인데… 그렇다고 덥석 삼연의 손을 잡자니 확신이 없는 탓에 그저 하릴없이 대화를 나누며 오랜만에 살아 있는 느낌을 만끽하고 싶었던 것뿐이다.

이쯤 읽으면 혹자는 필자의 해석이 너무 자의적이라 하실지도 모르겠다. 그러나 옛사람의 글을 주의 깊게 읽어보면 선택한 글자 한 자 한 자가 얼마나 심사숙고 끝에 고른 것인지 실감하게 되고, 그때마다 깜짝 놀라게 된다.

예를 들어 이런 것이다. 삼연은 '후자候者 마향계시馬向溪嘶(예후를 살피며 말을 향해 계곡에서 애달피 울고 있네)'라는 문장을 쓰면서 흔히

*겸재는 남여뿐만 아니라 백천교 건너편에서 대기 중인 말들도 세 마리는 계곡 건너편의 주인을 바라보는 모습으로 그린 반면 한 마리는 계곡을 등지고 있는 모습으로 그려 넣었다. 이는 하찮은 미물인 말도 아는 일이란 의미로 해석되는 부분이라 하겠다.

쓰지 않는 글자 '말 울 시嘶'를 선택하였다. 그런데 '말 울 시嘶'는 무리에서 떨어져 홀로 된 자가 동료를 애타게 찾으며 목이 쉬도록 울고 있다는 의미와 함께 쓰는 글자로, 삼연은 단순히 말이 울고 있는 모습[馬鳴]이 아니라 목이 쉬도록 울며 동료를 찾고 있는 모습에 방점을 찍어두었던 것이다.

삼연은 '말 울 시嘶' 단 한 글자를 통해 금강산에 은거 중인 선비가 자신을 따라 백천교를 건너지 못한 이유를 설명하고 있다. 삼연의 손을 잡고 백천교를 건너면 그동안 함께해온 동료들을 버리는 꼴이 되는데… 그렇다고 삼연이 자신을 진정한 동료로 받아줄 것이란 확신도 없으니, 자칫 잘못되면 외톨이가 될까 두려워하였기 때문이란다. 인간은 원래 사회적 동물인 탓에 무리에서 떨어지면 불안해하기 마련이다. 그러나 은거를 자처하며 스스로 세상을 등진 자가 외톨이가 될까 두려워하고 있다니, 소도 웃을 일이 아닌가?

『논어』를 읽어보면 백이 숙제를 비롯한 많은 은자들의 이야기가 나온다.

그런데 공자께서는 성인의 도가 사라진 세상을 등지고 은거하는 것이 최선의 방법은 아니라며, 관중管仲이 헛되이 목숨을 버렸다면 중국은 아직도 야만족 신세를 면치 못했을 것이라 하셨다. 도가 사라진 세상에 세상을 등지고 은거하는 것도 분명 불의에 항거하는 하나의 수단임에는 틀림없다. 그러나 문제는 은거를 보신의 수단으로 선택하는 유약한 지식인이 많다는 것이다. 관직을 버리고 숨어도 모아둔 재산으로 생활에 불편함이 없고, 불의에 저항하는 모습을 통해 명예도 지킬 수 있으며, 혹시 세상이 바뀌면 재등장의 명분으로도 사용할 수 있으니, 이보다 편리한 저항 수단을 달리 어디서 찾을 수 있겠는가? 이런 까닭에 세상이 바뀌어 조정에서 쫓겨난 자들 중에는 사실 은거를 자청하며

몸값을 올리려는 영악한 자들도 많았던 것인데… 이는 세상을 바꾸고자 열심히 뛰어다니는 자들은 고양이 손이라도 빌려야 할 처지이니, 결국엔 이들을 찾을 수밖에 없음을 잘 알고 있기 때문이다. 사정이 이러하니 그들이 어떻게 하겠는가? 맑고 시원한 계곡물에 발 담그고 종놈이 끓여주는 뜨거운 차나 홀짝이며 세월을 낚아도 절박함에 찾아온 자들이 이름값을 저절로 올려주는 구조이니, 그저 찾아온 손님을 박대만 하지 않으면 될 일이다.

이런 까닭에 옛말에 대은大隱은 깊은 산속이 아니라 저잣거리에 있다고 하였던 것이리라. 그러나 이 또한 밝은 눈이 필요한 일이니, 이쯤에서 허균許筠의 금강산 시 「백천교百川橋」를 읽어보며 은거자에 대한 생각을 정리해보자.

飛橋百尺跨林端 비교백척과림단
九月晴雷殷激湍 구월청뢰은격단
利涉何年誰建閣 이섭하년수건각
來游今日我憑欄 래유금일아빙란

霜淸巨壑奔流淨 상청거학분류정
風急層巒落木寒 풍급층만락목한
惆悵壯時題柱志 추창장시제주지
半生贏得鬢毛殘 반생영득빈모잔

백 척의 비교(높은 다리)를 (양쪽) 숲 끝단에 걸쳐두었으나
구월 장마 그쳐도 자주 뇌성이 울리고 여울엔 거센 물살 흐르네
이로움을 구하고자 언제 누가 백천교를 건너 다층집을 세우려나
장차 (이곳에서) 유설하고자 오늘 나는 난간에 기대어 서 있네

서리 맑아진 큰 계곡을 흐르는 맑은 물 달리듯 하고

바람 급한 층층 뫼의 나무는 추위에 잎을 떨구는데

서글퍼라 서른 무렵 기둥에 뜻을 두고 제제하였건만

반평생의 끝에서 얻은 것은 터럭 빠진 구레나룻뿐이네

허균이 무슨 말을 하고 있는지 듣고자 하면 먼저 그가 왜 시의 제목을 〈백천교〉라 하였을지 생각해볼 필요가 있다.

허균의 금강산 시 〈백천교〉는 '비교백척과림단飛橋百尺跨林端'으로 시작된다. '비교飛橋'는 당연히 백천교를 뜻할 테고, '백척百尺'은 백 척 높이(혹은 길이)로 해석되는데… 문제는 '과림단跨林端'이라 한 부분이다.

왜냐하면 '과跨'를 백천교가 계곡 양쪽 편에 걸터앉은 모습을 묘사란 것으로 해석하면 '임단林端(숲의 끝자락)'이 아니라 '애단涯端(물가 언덕의 끝단)'이나 '양안兩岸'이라 해야 하기 때문이다. 백천교를 숲에 매달아두었을 리 없건만, 허균은 왜 '임단林端'이라 하였던 것일까? 한마디로 '수풀 림林'자가 반드시 필요하였기 때문이었다.

무슨 말인가?

『시경』 이래 동아시아 문예에 풀[草]은 백성, 나무[木]는 사회를 이끄는 각계각층의 지도자급 인사를 상징하는 경우가 많은데… 그 나무들이 한곳에 모여 있는 숲[林]이 무슨 의미이겠는가?*

백천교는 외금강 불교계와 속세의 경계에 해당된다.

그렇다면 백천교 계곡 양쪽 숲의 끝단[林端]을 백천교가 걸터앉아 있다는 것이 무슨 말인지 자명하지 않은가? 속세의 정치인들과 외금강 지역에 은거 중인 선비 혹은 불교계 지도자들 사이에 소통의 창구가 열렸다는 의미이다. 그러나 '구월 장마가 그친 후에도 뇌성이 자주 울리고 여울엔 급류가 흐르니[九月晴雷殷激湍]' 여전히 위험한 길이라 한다.** 이에 허균은 '이로움을 위해 백천교 계곡을 건너 언제 누가 다충

* 공자의 묘소를 孔林이라 하고, 관우의 머리가 묻힌 곳을 關林이라 한다. 이는 文과 武를 대표하는 사람들이 마치 숲처럼 받들고 있다는 의미를 내포하고 있으며, 선비들의 집단을 土林(선비의 숲)이라 하는 것도 같은 맥락으로 이해할 수 있다.

** 가을이 되면 통상 계곡의 수량이 줄어들기 마련이다. 그러나 가을장마가 물러가려 하지 않으니 백천교 계곡엔 여전히 위험한 급류가 흐르고 있단다. 이는 결국 가을(전성기가 지난 정치세력)이 되었지만, 여전히 위세를 떨치고 있으니(급류) 계곡을 건너려다가 자칫 급류에 휩쓸리면 목숨을 잃을 수 있는 위험한 길이란다.

집을 세울 수 있을지[利涉何年誰建閣]' 모르겠으나, '장차 이곳에서 유설할 날을 꿈꾸며 오늘 자신은 난간에 기대어 서 있노라[來游今日我憑欄]'고 하였던 것인데… 이는 어렵게 연결된 다리(소통로)를 향후 조직적 협력체계로 발전되길 기대하고 있다는 뜻이다.* 그런데 허균의 시를 끝까지 읽어보면 그가 처음 생각하였던 것과 달리 원하는 성과를 얻지 못했던가 보다.

서리 녹은 맑은 물이 골짜기를 급히 흐르고 있지만(잠시 여건이 좋아졌으나) 바람이 빠르게 높은 산의 나뭇잎을 떨구며 겨울을 재촉하고 있네(원하는 결과를 얻기에는 시간이 부족하네). 젊은 시절 세웠던 계획은 이루지 못한 채 반평생을 바쳐 얻은 것이라곤 몇 가닥 남은 구레나룻 뿐이라 하였기 때문이다.**

법정法頂스님의 글 중에 인연因緣에 대해 언급하신 부분이 있다.

> 인연을 맺음으로써 도움을 받기도 하지만, 그에 못지않게 피해도 많이 당하는데… 대부분의 피해는 진실 없는 사람에게 진실을 쏟아부은 대가로 받는 벌이다.

법정스님은 함부로 인연을 맺지 말라는 말과 함께 아무에게나 진실을 투자하는 것은 위험한 일이기도 하니, 스쳐가는 인연에 연연하며 고통받지 말라고 한다. 그런데 우리는 왜 진실하지 않은 인연에 연연하며 인생을 낭비하게 되는 것일까? 원하는 것을 내가 아니라 상대를 통해 얻고자 하는 마음(미련)을 버리지 못하였기 때문일 것이다. 그러나 상대에 대한 과도한 기대와 허상은 실망으로 이어지기 십상이니, 좋은 인연을 이어가고자 하면 이 또한 나의 선택이자 책임임을 잊지 말아야 하는 법이다. 왜냐하면 상대에 대한 과도한 기대와 허상은 상대가 아니

* '利涉何年誰建閣'을 '백천교 계곡을 건너기 편하게 언제 누가 다층집을 세우려나'라고 해석하기 쉬우나, 利涉何年은 '백천교를 건너는 것이 이로울 때가 언제 오려나'라는 뜻이고, 閣은 '지휘부' 다시 말해 지휘체계를 지닌 조직이란 의미를 내포하고 있다. 이는 신분이 높은 사람을 일컬어 閣下라 하고, 내각을 조직하는 장관을 閣僚라 하며, 재상을 閣老라 하는 이유를 생각해보면 쉽게 이해할 수 있는 부분이라 하겠다.

** 『晉語』에 '美鬚長大則賢人(풍성한 구레나룻이 길고 큰 것은 곧 현인의 상징이니…)'라는 말이 나온다. 그러나 許筠은 '鬚毛殘(터럭이 빠져 볼품없는 구레나룻)'이라 하였으니 '현명치 못한 자가 되어버렸다'는 뜻이 된다.

라 자신이 만든 것이고, 상대에 대한 실망 또한 자신이 만들어낸 기대
치와 허상을 통해 판단한 결과이기 때문이다.

이런 관점에서 하오霞塢 유경시柳敬時(1666-1737) 선생의 『유금강산
록遊金剛山錄』에 수록된 「금강산 백천교」라는 시를 통해 당시 외금강
불교계와 영남 선비들이 어떤 인연을 이어갔는지 가늠해보도록 하자.

來自鉢淵去百川 내자발연거백천
方知夷險絶相懸 방지이험절상현
寄言遊客休探勝 기언유객휴탐승
殊護千金各愼旃 수호천금각신전

入山行色依僧肩 입산행색의승견
到底臨危輒汗顚 도저임위첩한전
跨馬今朝還快意 과마금조환쾌의
塵緣堪笑僧仙緣 진연감소승선연

장차 발연에서 시작하여 백천에 이르도록
모난 지식은 험하고 평탄함에 따라 절경이 매달려 있을 것이네
충고하노니 유객이여 (서두르지 말고) 쉬면서 절경을 탐방하시게
특별히 보호해 온 천금은 각별히 신중한 깃발 곁에 두어야 하리

산에 들어가는 행색이 중의 어깨에 의존하면
필경 위험을 보게 되고 번번이 진땀이 이마에 맺힐 것이네
두 마리 말에 걸터앉은 오늘의 조정에 돌아가 상쾌한 뜻을 펼치려면
속세의 인연을 견뎌 내고 웃는 승려와 신선의 인연을 맺어야 하리

조정에서 쫓겨난 자들이 은거를 빙자하며 금강산을 찾고 있는데… 만약 그대도 이런 신세가 되면 외금강 상류 발연에서 백천교에 이르도록 모난(편협한) 지식이 제각각 지형에 맞춰 저마다 자태를 뽐내고 있는 모습을 보게 될 것이란다.

무슨 말인가?

외금강 승려들 사이에도 세상을 보는 안목이 각기 다르단다. 이는 아무리 이름난 고승이라 하여도 각자 처한 상황에[夷險] 따라 판단할 수밖에 없는 인간인 까닭에 아무리 감탄을 자아내는 탁견처럼 보여도 그저 참고할 만한 모난 지식일 뿐[方知] 온전한 지혜는 아니기 때문이란다. 그러나 사람들이 절경에 몰리듯 보통 큰 사찰의 이름난 승려를 찾아가지만, 충고하노니 섣불리 마음을 의탁하지 않고 쉬엄쉬엄 이름난 곳을 두루 살펴본 후 신중히 결정하라고 한다. 왜냐하면 특별히 보호해온 천금같이 귀한 것을 떠벌릴 수는 없으니, 각별히 신중한 깃발이[愼旆] 필요하기 때문이란다.

그러나 고위직에서 물러난 사람일수록 편안함에 익숙해져 있는 탓에 금강산에 은거하는 처지가 되어서도 남여에 의존하기[依僧肩] 십상인데… 이런 행동은 반드시 위험에 당면하게 될 것이고, 그때마다 번번이 이마에 진땀이 흐르게 될 것[汗顙]이란다.

작금의 조정은 사화士禍와 환국換局이 거듭되고 있으니[跨馬今朝] 은거를 접고 상쾌한 마음으로 조정에 돌아가고자 하면, 속세를 원망하던 마음을 견뎌내고 웃을 수 있는 신선의 인연을 지닌 중처럼 행동해야 할 것이란다.*

위 시를 쓴 하오 유경시는 조선시대 관료들의 비리를 감찰하던 사헌부 장령掌令(정4품) 출신으로 감찰이 어떻게 시작되고 어떤 방식으로 증거를 잡는지 누구보다 잘 알고 있었던 사람이었다. 이는 역으로 감찰의 눈을 피하는 방법 또한 잘 알고 있었다는 뜻이기도 하다. 이런 관점

* 跨馬今朝還快意의 '跨馬'를 '말을 타고'로 해석하는 경우가 많지만, '跨'는 '한 차례 건너뛴 후'라는 의미를 내포하고 있는 글자로, 예를 들어 '跨年'이라 하면 '두 해에 걸쳐서'라는 뜻이 된다. 다시 말해 跨馬는 '타고 있던 말을 다른 말로 갈아타고 가다가 다시 원래의 말로 바꿔 탐'이란 뜻으로, 이때 말[馬]은 공직을 수행함이란 뜻이라 하겠다. 또한 塵緣堪笑僧仙緣을 '속세의 인연이 감히 신선의 인연을 비웃는구나'라고 해석하는 사람이 있는데… 이는 시의 대구 관계를 고려하지 않은 해석으로, 문맥이 연결되지 않는다.

에서 그의 금강산 시 「금강산 백천교」를 음미해보면 이 시가 정적의 감시망을 따돌리고 안전하게 은거할 수 있는 방법을 전수하기 위하여 쓰여진 것임을 어렵지 않게 알 수 있을 것이다.

미술사가들은 숙종조에서 정조 치세기까지 대략 125년간을 진경문화가 꽃피운 조선 문예의 황금기라 한다.

그러나 이 시기는 조정의 중심축이 끊임없이 요동치던 격변기로, 조정의 중심축이 흔들릴 때마다 수많은 선비들의 운명이 뒤바뀌었던 까닭에 이래저래 보신의 수단으로 은거를 택하는 자들이 많을 수밖에 없는 시절이었다. 이는 곧 금강산에 은거하고 있는 자는 물론 은거자의 동태를 살피고자 금강산을 찾은 감시자 또한 명승 타령할 입장이 아니었다는 뜻이다. 그러나 어찌된 영문인지 오늘의 학자들은 하나같이 명승 타령뿐이니, 금강산에 홀린 것인지 아니면 금강산에 홀리고 싶은 것인지 모르겠지만, 그것이 무엇이든 냉철해야 할 학자의 안목도 아니고 자세도 아니다. 아직도 금강산 절경 타령에 미련을 버리지 못하는 분이 계신다면 다산茶山 정약용丁若鏞 선생의 금강산 시 「회동악懷東嶽(금강산을 회상함)」을 읽어보고 다시 생각해보시길 바란다.

東嶽絶殊異 동악절수이
紫崿疊靑嶹 자악첩청표
雕鍥入纖微 조계입섬미
神匠洩機巧 신장설기교

仙賞委瀛壖 선상위영연
幽姿獨窈窕 유자독요조
惜無棲隱客 석무처은객

瀟灑脫塵表 소쇄탈진표

동악의 절경은 (여타 산들과) 몹시 달라
자줏빛 절벽을 첩첩이 쌓아 푸른 산마루 이루었네
다듬고 새겨넣은 솜씨 섬세하고 미묘하지만
귀신같은 장인의 교묘한 장치가 새어 나오네

신선이 내린 상에 만족한 듯 영산 바깥에 머물며
그윽한 자태로 홀로 얌전한 척하네
애석함이 없다며 (금강산에) 깃들어 은거 중인 손님께선
물 뿌려 청소하며 먼지에 찌든 거죽을 벗겨내고 있다 하네

다산 선생의 금강산 시 「회동악」의 첫 연만 읽어보면 자칫 조물주의
솜씨로 빚은 금강산의 절경에 대한 찬사로 오해하기 십상이다. 그러나
둘째 연을 읽어보면 이것이 절경 타령이 아니라는 생각이 들기 시작하
는데… 이런 생각을 가지고 다시 처음부터 읽어보면 다산 선생이 선택
한 시어詩語가 간단치 않음을 실감할 수 있을 테니, 여러분도 찬찬히
음미해보시길 바란다.

생각해보라. 다산 선생은 금상산은 흔히 보는 여타 산들과 다르다며
'자줏빛 벼랑과 푸른 산봉우리가 중첩되어 있다[紫崿疊靑嶂]'고 하였
다. 그러나 금강산은 화강암으로 이루어진 산이니, 만이천봉은 자줏빛
이 아니라 흰빛이라 해야 하지 않을까? 그러나 다산 선생은 금강산의
특별함을 자줏빛 절벽에 두고 있으니, 이를 어떻게 설명해야 할까? 이
상한 부분은 이뿐만이 아니다.

흔히 '신장설기교神匠洩機巧'를 '조물주가 교묘한 재주를 드러냈네',
다시 말해 조물주의 재주로 빚어낸 금강산이란 의미로 해석하는 경우

가 많지만, 그런 뜻이라면 '기교機巧'라 아니라 '기교奇巧' 혹은 '기교技巧'라 해야 하기 때문이다. '기교機巧'는 '교묘하게 만든 장치'라는 뜻에서 '공교한 지혜[巧智]' 나아가 '공교한 책략'이란 의미로 쓰이는 말인데 … 다산 선생이 이를 몰랐을 리 없으니, 이를 어떻게 해석해야 할까?

다산 선생이 선택한 시어 '자악紫嶽'을 『논어·양화』의 '악자지탈주惡紫之奪朱(자주색과 함께하며 붉은색을 빼앗음)'과 겹쳐주면 '국왕의 권위를 위협하며 고개를 뻣뻣이 세운 신하'라는 뜻이 된다. 또한 '신장설기교神匠洩機巧'는 『중용中庸』제26장과 겹쳐보면 무슨 말을 하고 있는지 가늠할 수 있다.

『중용』에 이르길

　　대저 오늘의 하늘이란 나뉘어 있는 밝음들이 많이 모여 마침내 그
　　것은 무궁한 것이 되었나니, 이는 해와 달과 별자리를 하나로 묶어
　　만물을 덮게 된 이유이다. 또한 대저 오늘의 땅이란 한 줌의 흙이
　　많이 모여 넓고 두터워진 것으로, 화산을 싣고도 무거워하지 않고
　　바다와 강을 수용하고서도 새지 않으니 만물이 실려 있는 것이다.*

라고 한다.

무슨 말인가?

우리는 하늘과 땅을 믿음(진리)의 근원으로 삼는 것을 당연시하고 있지만, 이는 작은 지식과 믿음이 쌓여 큰 지혜와 믿음이 되었기 때문으로, 이를 세상 만물과 겹쳐봐도(적용해봐도) 틀림이 없는 까닭에 오늘날 하늘과 땅을 믿음의 근원으로 삼게 되었단다. 간단히 말해 인간이 하늘과 땅을 진리의 기준으로 삼는 것은 하늘과 땅이라는 삶의 환경 속에서 경험을 통해 얻은 작은 지식들을 모아 큰 지식을 만들고 그 큰

*『中庸』 '今夫天 斯昭昭之多 及其無窮也 日月星辰繫焉 萬物覆焉 今夫地 一撮土之多 及其廣厚 載華嶽而不重 振河海而不洩 萬物載焉.'

지식을 통해 우주의 법리와 세상 만물을 설명할 수 있기 때문이지, 근거 없는 맹신이 아니라는 뜻이다.

다산 선생이 선택한 시어에 내포된 의미를 읽었으니, 이제 이를 통해 선생이 무슨 말을 하였는지 들어보자.

동악東嶽(금강산)의 절경은 여타 산들과 몹시 달라 국왕의 권위를 우습게 여기며 조정을 떠난〔紫崿〕 신하들이 은거를 가장한 채 기회를 엿보고 있다고 한다. 그러나 아무리 그럴듯하게 명분을 조각하고(꾸미고) 은거를 핑계로 금강산에 숨어 귀신의 솜씨를 훔친 교묘한 장치〔機巧〕 다시 말해 교묘한 책략을 꾸며도, 이들이 감추고 있는 비밀이 새어 나오고 있단다.

이에 다산 선생은 『중용』에서 이르길 '한 줌의 흙이 모여 넓고 두꺼운 땅이 되었기에 황하와 바다를 수용하면서도 물이 새지 않는 것'이라 하였건만, 확고한 논리와 검증을 통해 넓고 두터운 믿음을 얻으려는 노력 대신 교묘한 책략으로 권력을 잡으려는 것은 참 선비가 할 짓이 아니라고 한다. 그러나 이들은 신선이 내린 상〔仙賞〕(금강산 승려들이 제공한 은거지)에 만족해하며〔委〕 신선의 땅 바깥에 위치한 빈 땅에〔瀛壖〕 머물러 있는데… 이들이 물을 뿌리고 청소〔瀟洒〕(조정의 쇄신)하겠다며 벗어 던진 것이라곤 먼지에 찌든 거죽뿐이니, 딱한 일이라고 한다.*

한마디로 환골탈태해도 모자랄 판에 그저 옷에 묻은 먼지나 털어내는 것으로 조정의 쇄신을 이끌어낼 수 있겠냐고 하였던 것이다. 절에 머물고 있다고 해도 모두 불제자라 할 수 없고, 금강산을 찾는 자가 모두 명승 타령만 하는 것은 아니니, 학자라면 이제 금강산 타령을 하기 전에 옛사람들의 비유법부터 배우길 바란다. 『중용』에 이르길 하늘과

땅을 진리의 근원으로 삼게 된 것은 하늘과 땅을 오랜 기간 관찰하며 깨달은 법칙을 통해 세상 만물을 설명할 수 있기 때문이라 하였건만, 학자가 객관적 증거 없이 무조건 믿으라고 하는 것은 스스로 하늘과 땅보다 높은 권위를 부여하는 오만과 다를 바 없기에 하는 말이다.

겸재 정선의 그림 선생

『조선왕조실록』에 삼연 김창흡의 죽음을 알리는 내용과 함께 그에 대한 간단한 인물평이 쓰여 있다.

세제시강원世弟侍講院 진선進善 김창흡金昌翕이 졸卒하였다. …(중략)… (그는) 일찍이 장자莊子의 글을 읽고 황연恍然(정신이 흐리멍텅하여 마음이 팔림)해져 이와 함께하였는데, 이때부터 세상일을 버리고 산수를 떠돌며 고악부古樂府의 시도詩道를 창도唱導하여 이를 중흥시키고자 하였다. 또한 선가仙家와 불가佛家에 탐닉하여 오래도록 돌아오지 않으나, 가화家禍를 당하자 그의 형 창협昌協과 함께 학문에 종사하니 그 견해가 때론 초예超詣(학업에 통달한 수준을 넘어섬)하였다. 만년에 설악산에 들어가 거처를 정하고 『주역』을 읽고는 '만약 정자程子와 주자朱子가 발견하고 도달한 것을 본받아 그대로 따라 하면 능히 이에 도달한 (자신을) 발견할 수 있을 것이다.'라고 말하곤 하였는데… 이런 까닭에 그 성性이 (주자

와 정자에) 가깝게 되었으나, 이치에 맞지 않는 과격한 언사를 일
반론으로 만들더니 급기야 시론時論(세상사에 대한 일반적 여론)에
대하여 소매를 걷어붙이고 장문의 글을 지어 당로當路(조정이 결정
한 노선)를 번번이 가로막는 편파적인 처사處士(재야인사)를 앞세워
도리에 어긋나는 의론을 펼치는 것으로 이름나게 되었으니, 사람
들이 많이 애석해하였다.

필자가 『경종실록』에 쓰여 있는 삼연 김창흡의 인물평에 주목하고
자 하는 것은 『경종실록』의 주된 내용이 노론과 소론의 대립과 신임사
화辛壬士禍를 다루고 있기 때문이기도 하지만, 무엇보다 실록의 특성
상 비교적 객관성을 지니고 있기 때문이다.

『경종실록』에 의하면 삼연 김창흡은 세상사를 초월한 듯 산수를 떠
돌며 지내던 젊은 시절에도 단순히 산수 유람을 즐기고 있었던 것이
아니라 조선의 시도詩道를 『고악부古樂府』를 통해 새롭게 정비하고자
하였다고 한다. 이는 그의 산수시山水詩의 성격을 가늠해볼 수 있는 중
요한 단초가 된다. 왜냐하면 중국 고대부터 수隋나라까지의 악부를 수
록한 『고악부』*는 서민의 애환이 담긴 악부가 주로 수록되어 있으며, 조
선 후기 악부의 내용 또한 주로 명·청 교체기 지식인의 고뇌와 사회비
판의식을 담고 있기 때문이다.

간단히 말해 삼연은 판에 박힌 시구나 늘어놓으며 절경 타령이나 해
대는 팔자 좋은 한량들과 달리 나름의 사회의식을 담은 산수시를 추
구하였다고 하겠는데… 이는 그의 산수시가 비유의 일환으로 쓰였다
는 뜻이자 『시경』을 비롯한 옛 시의 상징체계를 차용하여 쓰였을 것이
란 의미이기도 하다.

그러나 그동안 학자들은 이를 간과한 채 그의 금강산 시들을 풍경
묘사로 읽어왔던 탓에 그저 그런 내용에 문맥도 연결되지 않는 어설픈

* 樂府集은 통상 각 詩 앞
에 原詩의 소재가 되는 小
序가 병기되어 있다. 이는
소재의 역사적 연속성과 함
께 비유와 상징체계를 공유
하고 있다는 뜻으로, 原詩
에 사용된 비유와 상징을
이해하여야만 樂府의 내용
을 알 수 있다는 의미이기
도 하다.

시가 되었던 것이니, 어처구니없는 일이다.

『논어』에 의하면 공자께서는 벼슬길에 올라 현실정치에 종사하는 것뿐만 아니라 제자를 양성하고 정치 이념을 세우는 것도 정치에 참여하는 길이라고 하셨다.

이런 관점에서 삼연이 세상사와 무관한 듯 행동하던 시절에도 그는 정치적 행위에 적극적이었다고 하겠는데… 그러나 이 또한 그의 부친 영의정 김수항金壽恒이 사사되기 이전까지일 뿐, 이후에는 그 양상이 달라졌다고 한다.

삼연 김창흡은 기사환국己巳換局(숙종 35년, 1709)으로 부친이 사사되자 설악산 백담사에서 3년을 지낸 후 '영원히 세상에 나가지 않겠다는 맹세의 뜻을 담은 '영시암永矢庵'을 창건한 후 한동안 이곳에 머물다가 숙종 40년(1714) 춘천으로 거처를 옮기게 된다. 다시 말해『경종실록』에 쓰여 있는 설악산에 은거한 채 배후에서 수하를 조종하며 조정 대사에 큰 소리를 내었다는 시기가 바로 이 무렵에 해당되는데… 이쯤에서 삼연이 춘천으로 거처를 옮기기 일 년 전 쓴 시를 읽어보자.

伐木丁丁響碧虛 벌목정정향벽허
垂簾寂寂閉精廬 수렴적적폐정려
神歸理窟忘言久 신귀리굴망언구
風捲牀頭未了書 풍권상두미료서

이 시에 대하여 흔히 다음과 같이 해석하는 경우가 많다.

허공에 나무 베는 소리 (요란하여)
수렴동 적막한 곳 문 닫아걸었네
정신을 되돌려 이치를 깨우치려는 글에서 말을 잊은 지 오래

바람 스치는 책상머리에 앉아 아직 책을 읽고 있다네

어렴풋이 시의詩意가 잡힐 듯 잡힐 듯하지만, 왠지 손가락 사이로 모래가 빠져나가는 듯한 느낌이 든다.

왜냐하면 삼연 김창흡이 젊은 시절 산수를 떠돌 때부터『고악부』의 시도詩道를 주창하며 이를 중흥하고자 하였음을 간과하였던 까닭에 이 시가 '벌목정정伐木丁丁'으로 시작하게 된 이유를 놓쳤기 때문이다. 삼연이 선택한 첫 시구 중 '벌목정정'은『시경·녹명지습』「벌목」에서 옮겨온 것이다. 다시 말해『시경·녹명지습』에 나오는「벌목」이란 시의 내용과 겹쳐 보아야 삼연이 무슨 말을 하는지 알 수 있다는 뜻이니, 이쯤에서 잠시『시경·녹명지습』「벌목」의 해당 부분을 읽어보도록 하자.

伐木丁丁 鳥鳴嚶嚶 벌목정정 조명앵앵
出者幽谷 遷于喬木 출자유곡 천우교목
嚶基鳴矣 求基友聲 앵기명의 구기우성
相彼鳥矣 猶求友聲 상피조의 유구우성
矧伊人矣 不求友生 신이인의 불구우생
神之聽之 終和且平 신지청지 종화차평

나무 찍는 소리 쨍쨍 울리자 새들이 울어대며
산골짜기를 벗어나 높은 나무로 옮겨가라 하네
지저귀는 새의 울음은 벗을 구하려는 소리로
새도 서로를 부르며 벗을 구하려고 소리치건만
하물며 저 사람이란 것이 벗의 생명을 구하려 하지 않으랴
신령께서 내 노래를 들으시면 끝까지 화평을 쌓게 도와주소서

새들이 깃들어 사는 숲에 벌목꾼이 찾아와 나무를 찍어대는 소리가 들려오자 새들이 서로 동료를 부르며 어서 달아나라고 울어대고 있단다.

한낱 미물인 새들도 동료의 안위를 걱정하며 함께 달아나자고 하건만, 어찌 사람이 저만 살겠다고 친구를 버려둔 채 혼자 달아나겠냐고 한다. 친구를 걱정하는 나의 마음을 신령께서 헤아리시고 끝까지 우정을 쌓아가며 화평和平을 이룰 수 있도록 도와달라는 내용이다.*

삼연은 「벌목伐木」의 첫 대목인 '벌목정정 조명앵앵 伐木丁丁 鳥鳴嚶嚶(나무 찍는 소리 쩡쩡 울리자 새들이 서로를 부르며 울어대네)' 부분을 '벌목정정향벽허伐木丁丁響碧虛(나무 찍는 소리 쩡쩡 허공에 가득하네)'라고 바꿔주는 것으로 새들만도 못한 각박한 인심에 침을 뱉었던 것이니, 벌목꾼이 (위기가) 오기도 전에 한때는 뜻을 함께하던 자들이 저만 살겠다고 일언반구도 없이 모두 사라지고 자신만 홀로 덩그러니 남겨져 있더란다. 그렇다면 말년의 삼연은 설악산에 기거하며 무엇을 하고 있었던 것일까? 이에 대하여 언급한 부분이 '수렴적적폐정려垂簾寂寂閉精廬'이다.

'정려 精廬'는 '절[寺]'이란 뜻도 되지만, '학문을 가르치는 집'이란 의미로도 쓰인다. 이는 삼연이 창건하였다는 '영시암永矢庵'이 암자이자 삼연의 문하생들이 모이던 일종의 서원 역할을 하고 있었다는 의미이기도 하다. 이런 까닭에 문학계에선 이곳을 18세기 설악산 문학의 산실이라고 한다. 그러나 문제는 이어지는 '수렴적적垂簾寂寂'을 어떻게 해석할 것인가이다. 흔히 '수렴적적'을 설악산 수렴동 계곡으로 해석하는 경우가 많지만, 수렴동 계곡은 '물 수水'에 '발 렴簾'을 써서 '수렴동水簾洞'이라 하지 '드리울 수垂'자를 쓰지 않기 때문이다.

결국 '수렴적적'은 '발을 드리운 곳이 외롭고 쓸쓸함'이란 의미로 해석할 수밖에 없는데… 불공을 드리는 곳이든 학문을 논하는 곳이든

* 『시경·녹명지습』 「벌목」은 어려운 시기가 닥쳤을 때 서로 믿고 의지하며 함께 위기를 헤쳐 나갈 대상인 친구→혈족→형제와 어떤 관계를 유지하여야 하겠냐고 반문하는 3편의 시로 구성되어 있는데… '伐木丁丁'은 그 첫 수에 해당된다.

찾아온 손님과 주인(삼연 김창흡)이 발을 사이에 두고 만나는 것이 자연스러운 모습이라 할 수는 없을 것이다. 도대체 삼연은 무슨 말을 하고 있는 것일까?

어린 나이의 왕이 즉위하였을 때 왕대비나 대왕대비가 발을 드리우고 뒤에서 왕을 대신하여 나랏일을 결정하던 일을 수렴청정垂簾聽政 혹은 간단히 줄여 수렴垂簾이라 함을 고려할 때, 발 뒤에서 나랏일을 지시하듯 문하생들에게 지시를 내려왔다는 의미가 아니겠는가?*

그런데 발을 드리운 곳이 외롭고 쓸쓸하여[垂簾寂寂] '영시암'의 문을 닫는다[閉精廬]고 하였으니, 찾아오는 사람이 없어 더 이상 이곳에 머물러 있을 필요가 없다는 뜻이라 하겠다.

「삼연 김선생 영시암 유허비 三淵金先生永矢庵遺墟碑」에 의하면 그가 이곳에 머문 지 6년이 되던 해(숙종 40년, 1714) 공역을 하던 찬모가 호환을 당하자 춘천으로 떠난 후 다시 돌아오지 않았고 사찰은 그 후 폐허가 되었다고 한다. 그러나 이는 표면적 이유일 뿐 삼연이 이곳을 떠난 이유는 자신의 지시에 따라 수족처럼 움직이던 조력자들이 '나무 찍는 소리 쩡쩡 울리기[伐木丁丁]'도 전에 말 한마디 없이 모두 사라졌기 때문으로 보는 것이 옳을 것이다.

'배가 침몰할 기미가 보이면 쥐들이 먼저 도망간다.'고 하지 않던가?

삼연은 찾아오는 사람 하나 없는 영시암에서 일 년을 더 버티다가 결국 춘천으로 거처를 옮기게 되는데… 이에 대하여 언급한 부분이 세 번째 시구 '신귀이굴망언구神歸理窟忘言久'이다.** 삼연이 무슨 말을 하였는지 듣고자 하면 『시경·녹명지습』 「벌목」의 '신지청지神之聽之 종화차평 終和且平(신령께서 내 노래를 들으시고 끝까지 화평을 쌓도록 도와주소서)'와 겹쳐주면 된다.

귀신이 돌아오라는 것은[神歸] 동료들이 돌아와 예전처럼 화평하게

* 수렴청정은 발 뒤에서 왕대비나 대왕대비가 나랏일을 결정한다고 하여도 조정 신료들에게 命을 내리는 것은 국왕의 입을 통하는 형식을 취한다. 이는 왕대비나 대왕대비가 지시를 하는 것이 아니라 조언을 해주는 것일 뿐, 이를 받아들여 명을 내리는 것은 국왕인 까닭에 명목상으론 왕명이 된다. 다시 말해 수렴청정은 발 뒤에 누가 있느냐의 문제라기보다는 의사결정 구조(형식)의 문제라 하겠는데… 삼연이 선택한 詩語 '垂簾'은 바로 이러한 의사결정 구조를 빗댄 것이다.

** 삼연이 이 시를 쓴 것은 숙종 39년으로 그가 춘천으로 떠나기 일 년 전에 해당된다.

지내도록 도와달라는 뜻이고, '이굴理窟'은 그러한 이치理致에 해당되는데… 말을 잊은 지 오래[忘言久]라 하였으니, 결국 돌아온 사람이 아무도 없었다는 의미라 하겠다.* 이에 삼연은 '바람이 말아 올린 책상머리엔 아직 끝내지 못한 글이 있는데…[風捲牀頭末了書]'라며 영시암을 거점 삼아 정치세력을 키우려던 계획이 수포가 되었다고 한다.

* 理窟은 '어떤 이야기의 줄거리'나 '핵심이 되는 理致'라는 뜻으로, 唐代 시인 包融의 시구 '一談入理窟 再索破幽襟(한 번의 담소로 핵심을 파악하고 다시 실마리를 잡아 가슴속 깊이 감춰진 본심을 드러냄)'을 통해 그 의미를 읽을 수 있다.

> 나무 찍는 소리 쩡쩡 (메아리 없이) 허공에 울리고
>
> 발을 드리운 곳 외롭고 쓸쓸해 학당을 닫았네
>
> 귀신의 도움을 청할 도리를 몰라 말을 잊은 지 오래인데
>
> 책상머리를 스치는 바람이 아직 끝내지 못한 글을 말아 올리네

삼연 김창흡은 불교계와 인연이 깊은 사람이었다.

그러나 종교인과 종교학자가 다르듯 그에게 불교는 신앙의 대상이 아니라 정치적 변수로서 관심의 대상이었을 뿐이다. 이런 까닭에 그가 불교에 조예가 깊고 불사佛事에 적극적이었다고 하여도 이는 신앙심에서 비롯된 것이 아니라 불교계를 관리하기 위한 정치적 목적에서 비롯된 것이라 하겠는데… 당시 불교계도 삼연의 속내를 정확히 간파하고 있었으니, 밀당을 거듭하며 몸값을 올리고자 하였다.

산삼도 임자를 못 만나면 도라지 값에 팔린다고 한다. 이런 까닭에 영악한 장사치는 산삼이 탐날수록 오히려 관심이 없는 척하건만, 삼연이 명산대찰을 떠돌고 있는 이유를 알만한 사람은 다 알고 있었으니, 썩은 산삼도 천금을 부르는 일이 벌어지곤 하였던가 보다.

강원도 회양군과 통천군이 만나는 추지령 부근에 용공사龍貢寺라는 절이 있다.

고려 태조 왕건이 신라 흥덕왕 때 와룡조사臥龍祖師가 창건한 발삽사勃颯寺에 통천군의 군공郡貢(나라에 바치는 공물)을 대신 바치도록 한

이후 용공사龍貢寺로 불리게 된 명찰이다. 그러나 조선의 건국과 함께 용공사에 주어지던 군공이 다시 국가로 환수되자 절의 위세가 급격히 위축되었고, 여기에 설상가상 잦은 산불로 절이 소실되며 근근이 명맥만 이어가던 고찰이었다.

그런데 어찌된 연유에서인지 삼연은 사천과 겸재를 대동하고 폐허가 되다시피 한 용공사를 찾게 되었고, 이는 『해악전신첩』에 겸재의 〈용공동구龍貢洞口〉라는 그림과 함께 삼연의 제사와 사천의 제시가 수록되었는데… 그 내용이 의미심장하다.

운림창창雲林蒼蒼 간도다곡절澗道多曲折 의유가사意有佳寺 이부
지소종입요재而不知所從入窅哉

구름 속 나무 짙푸르나 깊은 계곡에 이르는 길이 많이 구불대며
꺾이는 탓에 아름다운 절을 취하고자 하는 뜻이 있지만, 따라 들
어갈 입구를 찾지 못함은 움펑눈에서 비롯된 것일세…*

* 최완수 선생은 이 부분을 '구름 덮인 나무 숲 짙푸르고, 시내 긴 바윗길 굽이치니, 좋은 절 있을 듯한데, 들어가는 곳 알지 못하겠다. 깊겠구나'라고 해석한 바 있다. 그러나 유서 깊은 고찰 용공사가 아무리 깊은 산속에 있다고 하여도 신도들이 있기 마련이고, 이들의 안내를 받으면 쉽게 찾아갈 수 있건만, 용공사 골짜기에서 입구를 찾지 못해 포기하였겠는가?

삼연의 제사를 읽어보면 용공사를 취하고 싶은 뜻은 있지만, 움펑눈의 승려가 이를 거부하는 탓에 어떻게 시작해야 할지 모르겠다고 한다.

삼연이 아름다운 절을 취하고 싶다는 것은 결국 용공사에 많은 도움을 주며 가깝게 지내고 싶다는 뜻이건만, 움펑눈의 승려는 왜 이를 거부하였던 것일까?

그 이유를 가늠해볼 수 있는 내용이 후계后溪 조유수趙裕壽(1663-1741)의 문집 『후계집后溪集』의 「용공사동구龍貢寺洞口」에 나온다.

영동산지개모금강유이야嶺東山之皆冒金剛有以也
부하차동지심사만폭야夫何此洞之甚似萬瀑也

영동의 산과 함께함은 모두 금강산을 가리고 취함으로써 그리된
것이다.

사내가 어찌 이 골짜기와 함께할 것이며, 더욱이 만폭동과 유사한
것이 되랴?

푸른 바다 곁의 거침없는 물결은 이곳에서 시작된 물이 흘러 꽃을
피운 결과라오.*

무슨 말인가?

삼연이 영동의 산에 있는 사찰들과 함께하는 것은 모두 금강산의 사
찰들을 가리고자 하는 목적에서 취한 것으로, 이는 금강산 사찰들의
위용(권위)를 견제하기 위함이란다. 그러나 중도 대장부인데, 중다운 중
이라면 어찌 이 골짜기[龍貢寺洞口]와 함께할 것이며, 더욱이 만폭동 선
승인 양 속이고 있겠냐고 한다.

그럼에도 불구하고 만폭동 선승들을 이들로 견제하고자 동해 바다
곁에 거센 용공동 골짜기의 물을 흐르게 하고 있지만, 용공동 골짜기
의 물이 아무리 거센들 동해 바다의 격랑에 비할 바이겠냐고 한다. 그
러나 삼연을 비롯한 노론 강경파들의 지원을 업고 깜냥도 되지 않는
자들이 동해안까지 진출하여 꽃을 피우도록 하고 있으나, 이는 이미 사
그러들기 시작하고 있는 것에 헛돈만 쓰는 격이란다. 한마디로 만폭동
의 선승들을 견제하기 위하여 능력도 되지 않는 영동의 사찰들을 지원
한 결과 어쭙잖은 사찰들까지 몸값을 올리고 있었다는 뜻이다. 그렇다
면 삼연 김창흡과 함께 용공사를 찾았던 사천 이병연은 당시 상황을
어떻게 판단하였을까?

* 최완수 선생은 이 부분
을 '영동 산은 모두 금강산
에 갖다 대지만, 대체 이 동
구는 어떻게 이처럼 만폭동
과 꼭같은가? 푸른 바다가
곁에서 일렁이지만, 이곳은
스스로 물 흐르고 꽃 피는
구나'라고 해석하였으나, '같
은 似'는 원래 '~을 모방
함'이란 의미로 겉으로는 같
아 보이나 실제로는 다른 것
을 似而非라고 하듯 似金剛
은 '금강산처럼 보이나 금강
산과 다른'이란 뜻이다. 또한
龍貢寺洞口의 계곡물이 동
해 바다 곁을 흐른다는 것
이 말이 되는 소리인지 묻고
싶다.

松檜蒼蒼石燈深 송회창창석등심

又來龍貢寺前吟 우래용공사전음

好山却爲題詩宿 호산각위제시숙

佳境多成輟路尋 가경다성철로심

羸馬倒騎看暴布 영마도기간폭포

老僧堅挽坐楓林 노승견만좌풍림

春糧百里今千里 용량백리금천리

隨處流連任此心 수처유연임차심

사천의 위 시에 대하여 간송 미술관의 최완수 선생은

소나무 전나무 짙푸르고 돌길 깊기만 한데

또 용공사 앞에 와 읊게 되었다

좋은 산 만나면 문득 시 짓기 위해 머물러 자고

좋은 경치 만나면 길 찾기 그만두길 얼마나 했나

약한 말 거꾸로 타고 폭포를 보니

노승이 억지로 단풍숲에 끌이내 앉힌다.

백리 길 양식 찧어 이제 천리 됐건만

간 곳마다 머물러 이 맘 맡기네

라고 해석해주었지만, 첫 시구에 나오는 시어詩語 '석등石燈'을 석경石徑 (돌이 많은 좁은 산길)의 의미로 읽은 탓에 처음부터 시의詩意가 어그러 져버렸다. 사천의 첫 시구 '송회창창석등심松檜蒼蒼石燈深'에 내포된 의 미를 읽으려면 많고 많은 나무 중에서 왜 소나무와 회나무라고 하였을

지 생각해봐야 한다.

사천이 '송회창창松檜蒼蒼'이라 하였던 것은 용공사 골짜기에 소나무와 회나무가 많았기 때문이 아니라 『시경·위풍』「죽간竹竿」이란 시에 나오는 '기수유유淇水瀄瀄 회즙송주檜楫松舟(굽이굽이 흐르는 기수엔 회나무로 만든 노와 소나무로 만든 배가 마련되어 있으니)'라는 시구를 차용한 것으로, 이때 '창창蒼蒼'은 초목이 무성한 모양이 아니라 오래된(늙은) 모양으로 읽는다.

『시경·위풍』「죽간」은 고향으로 돌아갈 배와 노를 마련해두었지만, 고향으로 돌아가게 해달라고 설득할 방법이 없어 시름에 잠겨 있는 시인의 서러움을 담고 있는 시인데… 사천은 고향으로 돌아가게 해달라고 설득할 방법이 없는 상황을 '석등심石燈深(석등이 깊숙이 감춰져 있네)'라고 하였던 것이다.

무슨 말인가? 용공사는 고려 태조 왕건이 강원도 통천군의 군공郡貢을 발삽사勃颯寺에 바치도록 한 것에서 유래된 이름이다. 그러나 조선의 건국과 함께 그 특권이 국가로 귀속되었으니, 용공사의 입장에서 옛 지위를 되찾고 싶지 않았겠는가? 다시 말해 용공사의 입장에선 통천군의 군공을 받던 시절로 돌아가는 것이 바로 고향으로 돌아가는 것과 마찬가지였던 셈이라 하겠다. 이런 관점에서 사천의 시를 다시 읽어보자.

통천군의 군공을 받던 용공사의 옛 지위를 회복시키기 위하여 소나무 배와 회나무로 만든 노를 마련해 둔 지 오래이나, 마땅한 방법을 찾지 못해[松檜蒼蒼石燈深] 또다시 용공사를 찾아와 앞선 시를 읊네[又來龍貢寺前吟]
좋은 산을 거절하고자 함은 정해진 시의 제목에 맞춰 미리 초안을 마련하고자 함이나[好山却爲題詩宿]* 아름다운 경계 속에 많은 것을 이루고자 하면 길을 고르는 짓을 그만두어야 하리[佳境多成輟

* 흔히 '잠잘 숙宿'으로 읽는 宿은 '떼별 수宿'로도 읽으며, 떼별(별자리)은 시간 개념을 내포하고 있다. 이는 별자리의 위치가 바뀌는 것을 보고 시간을 가늠할 수 있기 때문인데… 숙구宿構라 하면 '미리 詩文의 초안을 작성함'이란 뜻이 된다.

路尋]

　용공사의 힘을 빌려 금강산 불교계의 위세를 꺾으려면 고려시대처럼 통천군의 군공을 용공사에 바치도록 하여 용공사의 잃어버린 권위부터 회복시켜달라고 하더란다. 이에 노론 강경파들은 그 방법을 마련해둔 지 오래이나, 마땅한 명분을 찾지 못해 실행에 옮기지 못하고 있으니 기다려달라고 하였던 것인데… 용공사 측에서도 유교 국가 조선에서 이것이 가능한 일이 아님을 잘 알고 있었음에도 계속 무리한 요구를 하는 것은 다음 요구 조건을 검토하고 있기 때문이란다. 이에 사천은 자신들보다 좋은 조건을 제시할 사람은 없을 테니 이제 저울질 그만하고 확실히 노선을 정하라고 하였던 것이다.

　　속박을 풀어준 말을 거꾸로 타고 가며 폭포가 변하는 추이를 살피던〔羸馬倒騎看暴布〕노승을 굳세게 끌어당겨도 단풍나무 숲에 앉아 움직이려 하지 않는 것은〔老僧堅挽坐楓林〕찧을 양식이 백리이던 것을 오늘에는 천리로 만들기 위함으로〔春糧百里今千里〕자신들을 따르는 곳의 흐름을 연결시킬 소임 또한 이 마음에 달렸다오〔隨處流連任此心〕

　노론 강경파들이 파격적인 조건을 제시하여도 용공사 측은 말을 거꾸로 타고 가며 폭포가 변하는 추이를 살피고 있는데… 이는 앞을 보고 나아갈 길을 찾는 것이 아니라 지난 일을 통해 판단을 내리고 있는 격이란다.

　말을 거꾸로 타고 가면 당연히 지나온 길(과거)만 보이게 마련이다.

　이런 까닭에 말을 거꾸로 타고 가는 사람은 과거를 통해 미래를 설계하기 마련인데… 문제는 말을 거꾸로 타고 있으면 말이 데려다주는

대로 가게 될 뿐, 나의 의지에 따라 목적지에 도착할 수 없다는 것이다. 나의 의지에 따라 나아갈 방향을 잡을 수 없는 상태에서 미래를 설계하고 의지를 표출하는 것은 헛된 바람이자 염치없는 욕심일 뿐이다.

이런 관점에서 사천 이병연의 두 번째 시구 '노승견만좌풍림老僧堅挽坐楓林'을 읽어보자. '노승'은 말을 거꾸로 타며 폭포가 변하는 추이를 살피던 용공사의 늙은 중이고, '견만'은 삼연을 비롯한 노론 강경파들이 그 노승을 설득하며 함께하자고 끌어당기고 있는 모습인데… 그 노승은 단풍나무 숲에 버티고 앉아 요지부동이란다.

무슨 말인가? 사천이 선택한 시어 '풍림楓林'은 '풍신楓宸(임금의 궁전)'과 같은 의미로, 한漢나라 궁전에 많은 단풍나무를 심은 것에서 유래된 말이다. 이는 결국 늙은 중이 벼슬자리를 주지 않으면 움직일 수 없다고 버티고 있다는 뜻인데… 부처님을 모시는 승려가 늘그막에 웬 벼슬 욕심일까?

억불정책을 취한 조선은 명종明宗 치세기에 잠시 승과僧科를 실시하였을 뿐, 문정왕후가 세상을 떠난 이후에는 유명무실해졌던 탓에 벼슬은커녕 도첩度牒(나라에서 공인해준 승려의 신분증)조차 얻기 어려웠다. 그러나 서산대사西山大師를 비롯한 몇몇 승려에게 나라에서 벼슬을 내린 전례가 있었으니, 유교 국가 조선에서 고려처럼 통천군의 군공을 용공사에 돌려줄 수는 없겠지만, 이것은 해줄 수 있는 것 아니냐고 하였다는 의미이다. 그러나 서산대사나 사명대사는 임진왜란 때 혁혁한 공을 세웠으니 벼슬을 내리는 것이 당연한 일이겠으나, 용공사 늙은 중이 무슨 공적이 있길래 벼슬을 내리도록 조정을 설득할 수 있겠는가?

그래서 현실을 보지 못하고 과거의 사례만 보고 판단하며 무리한 요구를 하고 있는 늙은 중을 말을 거꾸로 타고 가는 것에 비유하였던 것이다. 그러나 벼슬만 내려주면 용공사의 사세寺勢를 당장 10배로 늘릴

수 있으니[春糧百里今千里] 자신들을 따르는 자들을 하나의 흐름으로 연결시킬 수 있는 것도 (일사불란하게 통솔하는 것도) 당신이 벼슬을 내리도록 마음먹기에 달렸다고[隨處流連任此心] 하더란다.

승려도 많은 식구를 거느리려면 정치 감각이 필요하겠지만, 그래도 속인들과는 달라야 할 텐데… 염치를 모르면 이런 일도 벌어지는가 보다.

삼연의 제사와 사천의 제시에 내포된 의미를 읽었으니, 이제 함께 장첩된 겸재의 〈용공동구龍貢洞口〉라는 작품을 감상하며 이야기를 이어 가보도록 하자.

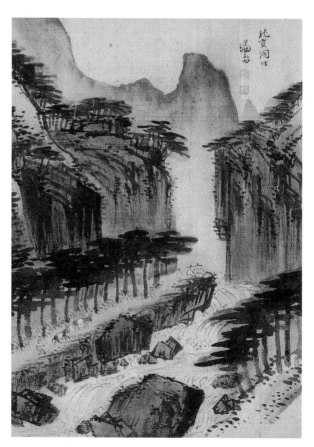

정선, 〈용공동구〉, 견본담채, 24.5×33.2cm, 간송미술관

거세게 흐르는 용공사 골짜기의 물을 가리키며 대화를 나누고 있는 두 선비는 삼연과 사천일 텐데… 그림 어디에도 용공사가 보이지 않는다. 이에 대하여 미술사가 최완수 선생은 겸재가 이곳에 들렀을 때는 아마 화재로 소실된 용공사를 새로 중건하고 있었거나 폐허가 된 상태였기 때문이었을 것이라고 한다. 한마디로 용공사에 들를 상황이 아님을 미리 알고 있었지만, 용공사 골짜기의 수려함을 즐기고자 이곳을 찾았다는 것인데… 만약 그렇다면 삼연이 '구름 속 나무 짙푸르나 깊은 계곡에 이르는 길이 많이 구불대며 꺾이는 탓에 아름다운 절을 취하고자 하는 뜻이 있지만, 따라 들어갈 입구를 찾지 못해…'라고 하였을지 되묻고 싶다.

삼연은 분명히 용공사에 가고자 하였으나, 그 길을 찾지 못하였다고 하였으니, 절이 화마에 소실되었든 아니든 간에 목적지는 용공사이지 용공사 골짜기가 아니었다. 그렇다면 겸재는 왜 용공사가 아니라 용공사 골짜기에서 담소를 나누고 있는 두 선비의 모습을 그렸던 것일까? 흔히 우리는 어떤 일을 추진하며 더 이상 진행할 수 없는 장애물을 만났을 때 '길이 보이지 않는다' 혹은 '길이 없다'고 한다. 이런 관점에서 겸재의 그림을 다시 한번 살펴보시길 바란다.

두 선비가 앉아 있는 뒤쪽으로는 길이 끊겨 있으니, 깊은 산속 어딘가에 있을 용공사를 찾아가는 길이 없는 것과 마찬가지이다. 더욱이 우회로를 찾으려 해도 한쪽은 거센 물결이고, 다른 한쪽은 가파른 절벽이 막고 있으니, 말 그대로 뚫고 나갈 길이 보이지 않는다. 이것이 무슨 의미이겠는가? 용공사를 취하고 싶지만 용공사 측에서 무리한 요구를 해대는 탓에 더 이상 설득할 방법도 마땅치 않은데… 그렇다고 용공사를 따르는 무리들을 포기하긴 아까워 거세게 흐르는 물줄기를 가리키며 '저 물줄기를 우리 쪽으로 방향을 틀어줄 수만 있다면…'이라며 아쉬워하고 있었던 것이다. 그러나 아무리 욕심난다고 무한정 값을

처줄 수는 없으니, 값이 맞지 않으면 포기할 줄도 알아야 하는데… 쉽게 떨칠 수 없는 것이기에 욕심이라 하는 것이니, 이럴 때는 주변에서 말리며 끌고 나와야 한다.

그래서 겸재는 용공사 골짜기에서 삼연과 사천을 태우고 나올 당나귀 두 마리를 몰고 가는 모습을 그려 넣었던 것으로, 이는 '이제 그만 포기하시죠?'라는 말과 다름없다 하겠다. 그렇다면 당나귀를 부른 사람은 누구였을까?

사천 이병연이다. 혹자는 이 지점에서 필자의 주장이 지나치게 단정적이라고 하실지도 모르겠다. 그러나 필자가 이렇게 단정적으로 말하는 것은 조선 후기 서화가이자 대표적인 문예비평가 담헌澹軒 이하곤李夏坤(1677-1724) 또한 그렇게 봤기 때문이다.

> 余嘗愛摩詰 여상애마힐 '不知香積寺 부지향적사 數里入雲峯 수리입운봉 古木無人逕 고목무인경 深山何處鐘 심산하처종' 元伯此幅完然此詩也 원백차폭완연차시야.
>
> 自古工詩者多善畵 자고공시자다선화 盖詩情與畵意相通 개시정여화의상통 品格自然淸高意者 품격자연청고의자 元伯亦工於詩者耶 원백역공어시자야*

* 『頭陀草』 권14 「題─源所藏海嶽傳神帖」 龍貢寺.

나는 일찍이 마힐(왕유 王維)의 '향적사가 있는 곳을 알지 못한 채/ 구름 덮인 봉우리 속으로 몇 리를 들어갔으나/ 고목 무성할 뿐 사람 다닌 오솔길도 없었네/ 깊은 산속 어디에 종鐘이 있으려나'라는 시를 사랑하였는데 원백(겸재 정선)의 이 그림은 마치 이 시와 같다.

예부터 공교한 시를 짓는 사람이 그림을 잘 그리는 경우가 많은 것은 대개 시정과 화의가 상통하기 때문으로, 품격이 자연스레 맑고 높은 뜻을 감추고 있는 탓이다. 원백이 이를 그대로 따라 하여 공

교함을 갖추게 된 것은 어느 순간 시가 그러한 것(시가 그렇게 만든 것) 아니겠는가?

남종화의 비조 격인 왕유는 빼어난 화가이자 이백과 두보에 버금가는 시인으로 추앙받는 인물이다.

이러한 왕유의 예술세계는 훗날 소동파에 의하여 재조명되었고, 이때부터 선비들의 문예는 그림과 시가 하나로 결합되는 시화일치詩畫一致를 추구하게 되었다.

담헌은 문인화의 이러한 특성을 거론하며 겸재의 〈용공동구〉가 이러한 문인화의 특성을 잘 보여주고 있다고 하였던 것이다. 그런데 문제는 담헌이 마지막에 '원백역공어시자야元伯亦工於詩者耶'라고 하였다는 것이다.

최완수 선생은 이 부분을 '원백도 역시 시를 잘 하는 사람이겠지?'라고 해석하였으나, 이것이 그렇게 간단하지 않다. 왜냐하면 '또 역亦'은 '부모나 선배가 하는 행동을 그대로 따라 하며 모방함'이란 의미로, 이는 곧 겸재가 문인화의 전통에 따라 시와 그림을 하나의 화면에 담아내기 위하여 아주 정교하게 화면을 설계하였다는 의미가 되기 때문이다.

그러나 겸재는 빼어난 화가라고 할 수는 있어도 시인은 아니었다. 또한 '어조사 어於'는 '의식하지 못하고 있었으나 어느 순간 ~한 상태가 되어 있음을 알게 됨'이란 의미를 내포하고 있는 글자로, 조사助詞에 의하여 문장의 의미가 전혀 다른 것이 될 수 있음을 감안할 때 두루뭉술 넘겨서는 안 된다.

담헌은 겸재가 문인화의 전통에 따라 화면을 정교하게 설계하여 문인화다운 문인화를 그려내었는데… 이것이 자신이 '미처 알아보지 못한 사이에 갑자기 겸재가 시인이라도 되었단 말인가?'라고 하였던 것이

다. 그러나 겸재는 제대로 된 시 한 편 남긴 적도 없으니, 이를 어떻게 해석해야 할까? 반어법反語法이다.

담헌의 말인즉 겸재가 문인화다운 문인화를 그리게 된 것은 누군가의 시를 그림으로 구현해내기 위하여 화면을 치밀하게 설계해낸 덕택이라는 것인데… 시를 제공한 사람이 따로 있으니, 시의詩意를 화의畫意로 구현해내었다고 하여도 겸재는 손만 빌려준 환쟁이에 불과하다고 하였던 것이다.

그렇다면 겸재는 누구의 시를 그림으로 구현해내었던 것일까? 이는 삼연과 사천의 제사와 제시가 겸재의 화첩에 왜 항상 함께하고 있는지 생각해보면 저절로 알 수 있는 일이니, 따로 설명할 필요도 없을 것이다. 혹시 필자의 해석과 견해에 동의하기 어려운 분이 계신다면 담헌 이하곤이 왜 많고 많은 왕유의 시중에서 「과향적사過香積寺」를 인용하며 글을 시작하였는지 생각해보시길 바란다.

이 시의 주제가 가려져 있는 본성을 찾아가는 과정의 첫 단계, 다시 말해 본성을 찾겠다는 열의를 가지고 공부에 임하는 상태를 다루고 있기 때문이다.* 이는 겸재가 문인화다운 문인화를 그리기 위하여 시의詩意와 화의畫意를 한 화면에 담아내는 방식을 모색하기 시작하였다는 뜻이 되는데… 담헌 이하곤의 이러한 견해는 겸재와 사천이 '시화환상간詩畵換相看(시와 그림을 서로 바꿔 봄)'하였나고 소개해온 미술사가들의 주장과 일맥상통하는 부분이다.

그런데 담헌의 글을 음미해보면 겸재와 사천 사이에 행해진 '시화환상간'이 동등한 입장에서 행해진 것이 아니라 사천의 시를 겸재가 그림으로 구현해내는 일방통행식으로 이루어진 것임을 지적하고자 쓰였음을 알게 된다. 담헌은 왜 이 문제를 지적하였던 것일까? 타인의 시의를 차용하여 그림에 담아낸 화의는 결국 남의 생각을 옮긴 것에 불과하니 큰 가치가 없다고 하였던 것일까? 물론 그것도 이유가 될 수 있겠으나,

* 王維의 詩 「過香積寺」는 인간의 본성 속에 내재되어 있는 佛性을 찾아가는 과정을 비유한 것으로, 본성을 찾아가는 과정을 소를 찾는 것에 비유한 十牛圖와 겹쳐 보면 詩意가 분병해진다. 담헌 이하곤이 인용한 「過香積寺」의 첫 수는 十牛圖의 첫 단계 尋牛(本性을 찾겠다는 열의로 공부에 임함)에 해당되며, 이는 겸재가 문인화다운 문인화를 그리겠다고 새로운 길에 들어섰다는 의미이다. 그러나 담헌은 이제 겨우 첫 단계(목표를 정함)에 들어선 겸재가 어떻게 갑자기 10단계(문인화를 통해 세상을 향해 나감)에 도달할 수 있겠냐며, 이는 필경 편법이 개입되었기 때문일 것이라고 한다.

주된 이유는 따로 있었을 것이다.

왜냐하면 옛 고사나 유명 시인의 작품을 차용하여 재창조해내는 것은 동양화뿐만 아니라 동아시아 문예의 특성이기도 하기 때문이다. 그렇다면 생각해볼 수 있는 것은 사천의 시의를 겸재가 제대로 파악할 수 있도록 사천이 설명해주는 해석의 문제와 사천의 시의를 그림으로 정확히 구현해낼 수 있도록 일일이 훈수를 두는 표현의 문제가 있겠는데… 사천은 겸재의 그림에 어디까지 관여하였던 것일까? 이 문제에 대하여 추론해볼 수 있는 사천 이병연의 제시題詩 「관정원백무중화비로봉觀鄭元伯霧中畵毗盧峯(정원백이 안개 속에서 그린 비로봉을 보고)」을 읽어보자.

吾友鄭元伯 囊中無畵筆 오우정원백 낭중무화필
時時畵興發 就我手中奪 시시화흥발 취아수중탈
自入金剛來 揮洒太放恣 자입금강래 휘주태방자
白玉萬二千 一一遭點毀 백옥만이천 일일조점훼
驚動九淵龍 亂作風而起 경동구연룡 난작풍이기
偃蹇毗盧峯 不肯下就紙 언건비로봉 불긍하취지
三日惜出頭 深深蒼霧裏 삼일석출두 심심창무리
元伯却一笑 用墨略和水 원백각일소 용묵략화수
傳神更奇絶 薄雲如蔽月 전신갱기절 박운여폐월
興闌投筆起 與山聊戲爾 홍란투필기 여산료희이
顧我且收去 郡齋窓中置 고아차수거 군재창중치*

* 『槎川詩抄』卷上,「鄭元伯霧中畵毗盧峯」.

사천 이병연의 위 제시에 대하여 저명한 미술사가 최완수 선생은

내 벗 정원백은, 주머니에 화필도 없어

때때로 화흥이 일면, 내 손에서 뺏어간다네

금강산 들어갔다 나온 뒤로는, 휘둘러 그리는 것 너무 방자해

백옥 만이천봉, 하나하나 먹칠해지니

구룡연 용이 크게 놀라서, 어지러이 비바람 일게 하였지

비로봉 기대 누워, 안 그려지려

사흘을 머리 내기 아까워하니, 깊고 깊은 푸른 안개 속일 뿐

원백이 문득 크게 웃고는, 먹 쓰는데 대략 물을 타내니

모습은 더욱 기절해져, 엷은 구름이 달을 가린 듯

흥이 한창 오르자 붓을 던지고 일어나, 산과 즐길 뿐

날 보고 또 가져가라니, 군아 서재 창 안에 갈무리하였네

해석하여, 겸재의 호방한 성격과 천재성을 아끼는 사천의 모습을 그려
주었다.

그러나 사천이 선택한 시어詩語의 면면을 살펴보면 이것이 그렇게 해
석해도 되는 것인지 의문이 든다. 예를 들어 '白玉萬二千 一一遭點毁 백
옥만이천 일일조점훼' 부분을 '백옥 만이천봉/ 하나하나 먹칠해지니'
라고 해석하여 '점훼點毁'를 '묵점을 찍어 그려냄'이란 의미로 풀이하였
는데… '점훼'는 '묵점을 찍어 무언가를 그려냄'이란 뜻이 아니라 '잘
못 그린 부분을 묵점을 찍어가며 훼손함'이란 의미로 읽는 것이 마땅하
기 때문이다.* 또한 '원백각일소元伯却一笑'를 '원백이 문득 크게 웃고
는'이라 하는데… '각却'은 소송 서류를 받아들이지 않는 것을 각하却
下라고 하는 것에서 알 수 있듯 '물리치다[斥]' '거절하다' '맞서다' 등의
의미로 쓰이는 글자이니, '각일소却一笑'는 '일체 웃음을 물리치고(웃음
기를 거두고 진지하게)'라는 뜻으로 해석함이 마땅할 것이다.

한시漢詩를 해석함에 있어 의역이 필요한 부분이 있는 것을 모르는
바 아니나, 그것이 근거 없는 해석으로 엉뚱한 창작을 하라는 것은 아

* '헐 毁'는 '무너트리다'
라는 뜻에서 '험담하다', '몸
이 상하다', '얼굴이 창백해
지다' 등의 부정적인 의미로
쓰이는 글자이다. 『시경·빈
풍』 「鴟鴞」 '鴟鴞鴟鴞 旣取
我子 無毁我室(올빼미야 올
빼미야 이미 내 자식을 취했
으니 내 집을 허물지 마라)'.

니니, 제발 신중하시길 바란다.

그건 그렇고 사천은 대체 무슨 말을 하였던 것일까?

사천 이병연은 '나의 벗 정원백은 자루 속에 그림 그리는 붓도 없어 때때로 그림을 그리고 싶은 흥취가 일어나면 나를 쫓아 손 안의 것을 뺏어갔네[吾友鄭元伯 /囊中無畵筆/ 時時畵興發/ 就我手中奪]'라고 하였다. 언뜻 들으면 겸재가 준비성 없이 덜렁대며 다소 무례하게 굴어도 그의 천재성을 아끼는 사천이 너그럽게 포용하며 우정을 이어가는 모습으로 들린다.

그러나 사천의 말에 따라 당시 상황을 그려보며 고개가 갸우뚱해진다. 생각해보라. 겸재가 금강산 여행을 할 수 있었던 것은 사천 이병연의 추천으로 삼연 김창흡의 금강산 여행길에 동행할 수 있었기 때문이다. 그렇다면 당시 사천이 삼연에게 겸재가 어떤 사람이라고 추천하였겠는가? 당연히 쓸 만한 화가라고 하였을 것이다. 이는 결국 삼연이 겸재에게 금강산 여행에 동행하도록 허락한 것은 겸재에게 금강산 그림을 그리도록 시키기 위함이란 뜻인데⋯ 겸재가 그림 도구도 챙기지 않고 비로봉까지 올랐겠는가? 또한 여러 가지 정황상 사천의 이 시는 두 사람의 교류가 이루어지던 초기에 해당되는데⋯ 5살이나 많은 사천에게 붓을 빌리는 것도 아니고, 사천이 무언가를 쓰고 있던 붓을 그림을 그리겠다고 손에서 뺏어가는 것이 말이나 될 법한 소리일까?*

손자를 귀여워하면 할애비 수염을 잡아당긴다고 하지만, 그것이야 손자니까 그렇다손 쳐도 나이로 보나 지위로 보나 이는 있을 수 없는 일일 뿐만 아니라 같은 문예인으로서 예의도 아니다. 그렇다면 이 부분을 어떻게 해석해야 할까? 앞서 필자는 담헌 이하곤의 글을 소개하며 겸재가 선비의 그림다운 그림을 그리기 위하여 시의詩意를 화의畫意로 담아내는 공교한 방법을 모색하기 시작하였으며, 겸재의 그림은 사

* 사천은 이 시의 마지막 시구로 '郡齋窓中置'라 하였는데⋯ 여기서 말하는 郡齋는 사천이 처음 현감에 부임한 금화현의 군제로, 이때는 사천과 겸재가 교류를 시작한 초기에 해당된다.

천의 시를 바탕으로 선비의 그림다운 그림으로 변모하였다는 주장을 전한 바 있다. 이는 역으로 겸재가 선비의 그림다운 그림을 그리려면 사천의 시를 가져와야 한다는 뜻이 되는데… 사천의 시가 모두 그림으로 표현하기에 적합한 것은 아니었을 테니, 그림으로 표현하기 적합한 시를 발견하면 당연히 욕심을 내지 않았겠는가? 그래서 '시시화흥발時時畵興發(때때로 화흥이 일면)'이라 하였던 것이다.

무슨 말일가? 쉽게 말해 겸재의 가슴에 화흥畵興(그림을 그리고 싶은 욕구가 일어남)이 촉발된 것은 사천의 시 중에서 그림으로 표현하고 싶은 작품을 발견하였기 때문이고, 이것이 늘상 있는 일이 아닌 까닭에 때때로[時時]라고 하였던 것이다.

그런데 이어지는 시구가 '취아수중탈就我手中奪(좇아다니던 나의 손 가운데서 뺏어감)'이니, 이는 아직 시가 손 가운데 머물러 있는 상태[手中], 다시 말해 아직 시가 완성되지 않은 초고 상태에서 그림을 그리겠다고 뺏어갔다는 의미가 된다.

그렇다면 '낭중무화필囊中無畵筆(주머니 속에 그림 그리는 붓이 없음)'의 '주머니 낭囊'은 필낭筆囊(붓을 넣어서 차고 다니는 주머니)이 아니라 시낭詩囊(시의 원고를 넣어두는 주머니)의 의미로 읽어야 하지 않을까?* 왜냐하면 이런 관점에서 읽으면 '낭중무화필囊中無畵筆'은 '주머니 속에 그림 그리는 붓이 없다'는 뜻이 아니라 '주머니 속에 그림으로 담아 낼 화의畵意가 없다'는 뜻이 되기 때문이다. 생각해보라. 선비의 그림은 형사形似(표현 대상의 외형을 닮게 그림)가 아니라 사의寫意(화가의 생각이나 뜻을 그림에 담아냄)에 가치를 두고 있는 까닭에 화의畵意를 분명히 세우지 못하면 그릴 수 없고, 그릴 수가 없다는 것은 결국 붓이 없는 것과 마찬가지이니 무화필無畵筆이 아닌가?

사천의 말인즉 겸재가 선비의 그림다운 그림을 그리고자 하였지만, 시인의 자질이 부족하였던 탓에 쉽게 붓을 들지 못하고 고민만 하고

* 詩囊은 李賀가 지은 詩를 奚奴가 비단 주머니에 주워 담았다는 이야기에서 비롯된 표현이니 李賀를 사천으로 奚奴는 겸재로 바꿔주면 사천이 무슨 말을 하고 있는지 쉽게 이해할 수 있을 것이다.

있었는데… 간혹 자신이 쓰고 있던 시의 초고를 읽고 화흥이 일어나면 아직 완성되지도 않은 시를 빼앗아 그림의 소재로 삼았다고 하였던 것이다. 혹자는 이 지점에서 이태백을 비롯한 빼어난 시인이 한둘이 아니건만, 겸재가 왜 사천의 시에 목을 매고 있었냐고 하실지도 모르겠다. 물론 선비의 그림은 옛 시인의 시나 고사故事를 소재로 한 그림들이 주를 이루고 있다. 그러나 겸재는 진경산수화를 추구하였기 때문에 널리 알려진 옛 고사나 시가 아니라 당시 조선에서 벌어지고 있는 문제를 다루고 있는 시가 필요했던 것이고, 이러한 시는 현실에 대한 정확한 판단과 올바른 방향을 제시할 수 있어야 한다. 그러나 겸재는 이를 감당해낼 수 없었던 까닭에 사천의 시를 통해 노론 강경파들의 주장을 그림으로 담아내는 것으로 방향을 잡았던 것이라 하겠다.*

아무리 잘 길들인 매도 바람이 잊고 있던 야성을 깨우면 바람 따라 날아가버린다고 한다.

바람이 매의 야성을 깨우듯 금강산의 절경은 겸재의 화가의 본능을 자극하기에 충분하였던가 보다. 사천의 도움으로 어렵게 선비의 그림을 배우던 겸재가 금강산의 절경에 홀려버린 것이다. 선비의 그림이 무엇이든 선비의 그림이 무엇을 추구하든, 겸재는 이와 별개로 가슴이 먼저 알고 터질 듯 뛰는 것을 주체할 수 없었던가 보다. 그래서 이어지는 다음 시구가 '금강산에 들어온 이후 붓을 휘두르는 것이 심히 방자해져 백옥 같은 만이천봉이 하나하나 묵점으로 훼손되는 일과 만나게 되었네[自入金剛來/ 揮洒太放恣/ 白玉萬二千/ 一一遭點毁]'라고 하였던 것이다.

무슨 말인가? 쉽게 말해 사천은 금강산이 아무리 눈을 떼지 못할 정도로 절경이라고 하여도 감흥에 취해 풍경을 옮기는 것은 선비의 그림이 아니라고 하였으나, 겸재는 이를 무시하고 가슴을 뛰게 하는 절경을 옮기기에 바빴던 것이다. 이에 사천은 삼연을 어렵게 설득하여 겸재가

* 이에 대한 자세한 내용은 필자의 전작 『노론의 화가 겸재 정선』을 참고하시길 바란다.

금강산 여행에 동행할 수 있도록 해준 것은 선비의 그림을 보고자 함이었건만, 기대를 저버리고 멋대로 쟁이의 그림을 그리고 있으니 방자放恣하다 하였던 것이고, 급기야 겸재가 그린 금강산 그림에 먹칠을 해가며 잘못된 부분을 지적하는 일[點毁]까지 벌어지게 되었던 것이다.

이는 결국 겸재의 그림이 사천의 시를 바탕으로 그려졌을 뿐만 아니라 작품을 구상(설계)하고 표현하는 방식에까지 사천이 관여하였다는 의미 아닌가? 그러나 사천의 시를 읽어보면 이처럼 인정하고 싶지 않은 놀라운 일이 실제로 벌어졌던 것 같다. 왜냐하면 사천은 당시 상황에 대하여 상당히 구체적으로 언급하고 있기 때문이다.

사천의 시는 겸재가 그린 금강산 그림을 선비의 그림으로 변모시키기 위하여 어떻게 수정하도록 하였는지 구체적 사례를 들어주었으니, 이어지는 시구 '경동구연룡 난작풍이기 언건비로봉 불긍하취지 警動九淵龍 亂作風而起 偃蹇毗盧峯 不肯下就紙'가 바로 그것이다.

구룡연의 모습을 그리고자 하는 것이 아니라 구룡연의 용이 무언가에 깜짝 놀라 움직이게 된 상황을 표현하는 것에 목적이 있으니, 용이 날아오를 수 있도록 어지러운 바람을 만들어(그려주어) 용이 기동起動할 수 있게 고쳐주고, 교만하게 누워 움직이려 하지 않는 비로봉의 모습은 허락할 수 없으니, 당당한 비로봉의 위용을 떨어뜨려(낮춰) 다시 그리라고 하였다는 부분이다.*

그러나 감흥이란 것이 그러하지만, 한번 촉발된 흥분을 칼로 무 자르듯 갑자기 멈출 수 있는 것도 아니고 금강산의 절경은 겸재를 계속 자극해대니 난감한 일이 아닐 수 없었을 것이다. 이에 사천의 힐책은 계속 이어져 '사흘을 출두하길 아끼더니[三日惜出頭] 깊고 깊은 안개 속이 무성해졌다[深深蒼霧裏]'라며 이것이 이치에 맞는 것이냐고 질책한다. 삼일을 출두하길 아낀다는 것은 겸재가 삼일이 지나도록 사천의 지도를 받는 것을 게을리하였다는 뜻이고, 그 결과 깊고 깊은 안개 속에 묻

* 사천은 九龍淵이 아니라 九淵龍이라 하여 작품의 주제가 구룡연의 龍임을 명시해두었고, 不肯은 不可와 같은 뜻이니 下는 아래[上之對]가 아니라 높은 곳에 있는 것을 아래로 떨어뜨림[自上而下]이란 의미로 읽어주면 就紙는 그림이 아니라 다시 그림을 그린 빈 畫紙를 향해 나아감(다시 그리고자 새 종이를 펼침)이란 뜻이 된다.

힌 모습으로 그려야 할 부분을 무성하게[蒼] 그렸으니, 이는 그림을 그리는 목적을 망각한 채 예전처럼 눈에 보이는 모습을 묘사하는 데 급급한 환쟁이의 그림을 그리고 있는데… 환쟁이가 되겠다는 것인지 선비의 그림을 그리겠다는 것인지 분명히 하라고 하였다는 뜻이다.

사천의 이와 같은 질타가 거듭되자 비로소 겸재는 웃음기를 빼고[元伯却一笑] 진지한 자세로 그림에 임하여, 먹을 사용함에 물과 조화를 이루고 묘사를 간략히 하게 되었다[用墨略和水]고 한다. 이처럼 겸재가 사천의 지도를 받아들여 다시 선비의 그림다운 그림을 그리려고 노력한 결과 겸재의 그림은 '전신갱기절傳神更奇絶(전신이 다시 매우 기묘해짐)'해져 '마치 엷은 구름이 달을 가린 듯[薄雲如蔽月]'하여졌다고 하는데… 이것이 무슨 의미일까?

'전신傳神'이라 함은 표현 대상의 겉모습이 아니라 정신을 그림에 옮긴다는 뜻으로, 외형을 닮게 그리는 것이 아니라 표현 대상의 속성을 파악하여 그것답게 그린다는 뜻이다. 그런데 사천에 의하면 전신의 묘법은 엷은 구름이 마치 달을 가린 듯한 것에 있다고 한다. 엷은 구름이 밝은 달을 가리면 달의 모습을 직접 볼 수는 없지만, 누구나 구름 뒤에 밝은 달이 있음을 안다. 이는 엷은 구름에 달이 가려진 모습처럼 간접 화법을 통해 그림에 담긴 의미를 전하는 것이 선비 그림의 특징이라 하였던 것으로, 우리는 흔히 이를 비유적 표현이라고 한다.

사천은 이러한 비유적 표현에 능숙해지기 위해선 먼저 표현 대상을 접하면서 촉발된 일차적 감흥을 억제하고, 붓을 던져(그림을 그려) 필의筆意를 일으켜야[起] 너와 함께하는 산이 아우성치며 대장군의 깃발을 너에게 줄 것[興闌投筆起 與山聊戲爾]이라고 한다.* 한마디로 화가들의 우두머리가 되고 싶으면 즉흥적인 표현을 자제하고 비유적 표현 속에 화의畵意를 담아내는 방법부터 배우라고 하였던 것이다.

* '차면 란闌'은 '사생활을 보호하기 위하여 문 뒤에 세운 가림판'을 뜻하는 글자인 까닭에 興闌이라 하면 흥을 가리고(감흥을 진정시킨 후)라고 해석되며, 흔히 '놀 희戲'는 '놀다', '희롱하다'의 의미로 널리 쓰이지만, '대장군의 깃발 휘戲'로도 읽는다.

그러나 문제는 비유적 표현을 통해 선비의 그림을 그리고자 하여도 『시경』이래 사용되어온 '상징체계를 알아야 소통이 가능한 비유법을 구사할 수 있다는 것이다. 그러니 겸재가 어찌해야 하겠는가? 화가로 출세를 하고 싶으면 계속 사천에게 지도를 부탁할 수밖에 달리 선택의 여지가 없었을 것이다. 그래서 마지막 시구가 '고아차수거 군제창중치 顧我且收去 郡齋窓中置'가 되었던 것이다. 자신에게 뒷일을 부탁한다며[顧我] 또다시 그려놓은 그림들을 거두어 가지고 가서[收去] 현청 서제[郡齋]의 창 가운데 두어달라고 [窓中置]하더란다.

그런데 왜 하필 창 가운데 두어달라고 하였던 것일까?* 창은 빛이 들어오도록 벽에 구멍을 뚫어 만든 곳이니, '밝은 빛 아래서 세심히 살펴보시고 지도 편달 부탁드립니다'라고 하였다는 뜻이다.

* '돌아볼 고顧'는 '돌보아줄 고顧'로도 읽는다. 예를 들어 顧念이라 하면 '지난 일을 돌이켜 생각하며 불쌍히 여겨 돌보아줌'이란 의미가 되는데… 이는 '돌아볼 고顧'가 단순히 '고개를 돌려 바라봄'이란 행위에 국한된 것이 아니라 '돌이켜보며 살펴주기 위하여 돌아봄'이란 의미에 초점이 맞춰져 있다고 하겠다.

나의 벗 정원백은/ 주머니에 (그림의) 소재가 없는 탓에

때때로 화흥이 일면/ 내 손 안의 것을 뺏어갔었네.

금강산에 들어온 이후/ 붓을 휘두르는 것이 심히 방자해져

백옥 같은 만이천봉이/ 하나하나 묵점으로 훼손되는 일을 겪게 되었네.

깜짝 놀라 움직이는 구룡연의 용은/ 어지럽게 그려낸 바람으로 일으켜주고

교만한 비로봉은/ 허락할 수 없으니 높이를 낮춰 다시 그리라 하였네.

사흘을 출두하길 아끼더니/ 깊고 깊은 안개 속이 무성하구나.

원백이 모든 웃음기를 지우고/ 먹을 씀에 물과 조화를 이뤄 간략히 하자

전신이 다시 매우 기묘해져/ 엷은 구름이 마치 달을 가린 듯해졌네

흥을 가리고 붓을 놀려 화의를 세워야/ 대장군의 깃발을 맡아달라 아우성치게 되리.

(이에 겸재는) 돌아보는 나에게 또다시 그림을 수거해 가서/

군아 창가에 두고 (찬찬히 살펴본 후) 지도 편달해달라고 하네.

화업에 들어선 지 40년 현역 화가로서, 사천 이병연의 시를 읽고 난 소감이 놀랍기도 하고 씁쓸하기도 하다.

사천은 겸재를 친구라고 하였으나[吾友鄭元伯] 이는 친구는커녕 같은 문예인으로 여기기나 하였는지 의문이 들기 때문이다. 친구라고 부르든 동료라고 하든 겸재를 그렇게 생각하였다면 적어도 같은 문예인으로서 상대의 작품세계를 존중하는 마음이 있어야 하건만, 이는 거의 길들이기 수준이기 때문이다.

미술사가들은 겸재와 사천이 '시화환상간詩畵換相看(시와 그림을 바꿔보면 서로의 작품세계가 변화하는 추이를 살핌)'을 하며 서로의 작품세계에 영향을 끼쳤다고 한다. 그러나 이는 두 사람이 노년에 접어들 무렵의 일이었고, 무엇보다 이것이 가능하였던 것은 겸재가 선비의 그림을 그릴 수 있도록 사천이 이끌어주었기 때문이다. 물론 선비의 그림에는 선비 그림만의 어법이 있으니, 겸재가 사천의 지도를 기꺼이 받아들인 것은 부끄러운 일이 아니라 오히려 아름다운 우정으로 볼 수도 있다. 그러나 겸재가 함부로 붓을 놀린다며 '방자放恣하다' 하고, 자신에게 선비의 그림을 그릴 수 있도록 지도 편달을 부탁하더라는 말을 남겨두었다는 것은 자신이 겸재를 선비화가로 만들어낸 사람이라고 공공연히 떠벌린 격인데… 과연 친구로 여기기나 하였던 것일까? 더욱이 사천이 겸재에게 선비의 그림을 가르친 주된 이유는 노론의 정치적 메시지를 은밀히 전하기 위한 수단으로 쓰고자 하였기 때문이었고, 겸재 또한 이를 알면서 출세를 위해 사천의 지도를 받아들였건만, 이런 것이 우정이라면 서글프지 않은가? 이야기가 감상적으로 흘러버린 듯하니, 이쯤에서 사천이 겸재의 그림에 구체적으로 어떤 변화를 이끌어냈는지 겸재가 그린 〈비로봉〉이란 작품을 통해 살펴보자.

필자는 금강산 비로봉에 오른 적이 없기에 비로봉이 정확히 어떤 모

습인지 모른다.

그러나 비로봉은 금강산의 주봉인 까닭에 겸재가 금강산과 함께 비로봉을 그리고자 하였다면 비로봉이 어떤 모습이든 높고 우람한 모습으로 그리고자 하였을 것이다. 왜냐하면 전통산수화론에 의하면 비로봉처럼 뭇 산봉우리를 거느리고 있는 주봉主峯은 대소 신료를 거느리고 국정을 펼치는 군왕처럼 위엄이 있는 모습이어야 한다고 하였기 때문이다.

다시 말해 비로봉이 높고 우람한 모습이어야 만이천봉을 하나로 묶어낼 수 있는 구심력이 생기고, 그 구심력을 바탕으로 조화를 이루어낼 수 있는 까닭에 주봉의 실제 모습과 관계없이 주봉의 역할을 할 수 있도록 그려주어야 하기 때문이다. 그러나 사천 이병연은 겸재가 그린 비로봉 그림을 보고, '교만한 비로봉은 허락할 수 없으니 (비로봉의) 높이를 낮춰 다시 그리도록 하였다[傲寒毗盧峯 不肯下就紙]'고 하였으니, 이는 전통산수화론에 어긋나는 것이 된다.

사천이 산수화론의 기본을 몰랐을 리 없건만, 왜 이런 말을 하였던 것일까? 문제는 교만한 비로봉에 있었던 것이다. 무슨 말인가? 전통산수화는 흔히 정치적 의미를 담고 있으며, 이런 까닭에 산수화론에서 뭇 산봉우리를 거느리고 있는 주봉의 당당한 모습은 천자나 군왕의 영도 아래 조화로운 정치가 펼쳐지고 있는 모습을 비유하는 경우가 많다. 이런 관점에서 볼 때 금강산의 주봉 비로봉은 금강산 불교계의 군왕 격이니, 그 비로봉을 크고 높게 그리면 무슨 의미가 되겠는가? 그렇지 않아도 말을 잘 듣지 않고 교만하게 굴고 있는 금강산 불교계의 지도부가 한껏 콧대를 세우고 있는 모습이 된다. 그래서 금강산 불교계 지도부의 콧대가 납작해진 모습으로 다시 그리라고 하였던 것인데… 이는 교만한 금강산 불교계의 콧대를 납작하게 만들겠다는 노론 강경파들의 생각을 그림 속에 담아내라는 말과 다름없다. 그렇다면 겸재는 사천의 이러한 요구를 어떻게 수용해냈을지 다음 세 작품을 비교해보

시길 바란다.

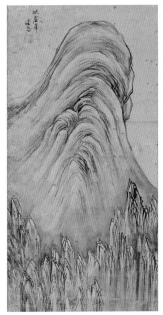

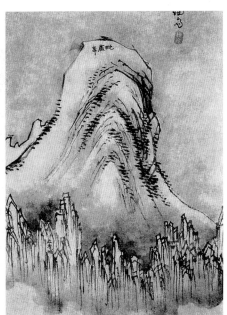

정선, 〈비로봉〉, 국립중앙박물관 소장 정선, 〈비로봉〉, 개인소장

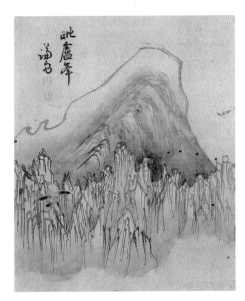

정선, 〈비로봉〉, 견본담채, 19.2×25cm, 개인소장

세 작품은 거의 동일한 구도로 그려졌으나, 위쪽 두 그림의 비로봉이 아래쪽 그림의 비로봉보다 높고 가파른 것을 확인하실 수 있을 것이다. 사천은 위쪽 두 작품처럼 그린 비로봉을 보고 다시 그리라고 하였고, 겸재는 아래쪽 작품과 비슷하게 비로봉의 모습을 바꿔주었을 것이라 여겨지는데… 여러분은 두 작품에서 어떤 차이가 느껴지시는지? 부드러운 피마준을 사용하였음에도 딱딱하고 도식적인 느낌을 주던 비로봉의 모습이 한결 부드러워졌음을 느끼실 수 있을 것이다.

그러나 아래쪽 그림을 자세히 살펴보면 놀랍게도 부드러운 피마준을 사용한 국립중앙박물관 소장 〈비로봉〉과 달리 메마르고 간결한 속필로 그려져 있다. 이는 통상적인 필법의 느낌과 정반대의 효과가 생긴 셈이라 하겠는데…

겸재는 메마르고 간결한 속필에서 오는 거친 필치를 담묵을 화지에 깊게 스미게 하여 부드럽고 축축한 느낌으로 바꿔주었다. 그런데 놀라운 것은 이것이 사천의 시구와 정확히 일치한다는 것이다. 사천은 겸재가 호된 꾸지람을 듣고 대오각성하여 일체 웃음기를 빼고 먹을 사용함에 물과 조화를 꾀하며 간략히 그려내었다[元伯却一笑 用墨略和水]라고 하였는데… 이를 그림으로 표현하면 국립중앙박물관 소장 〈비로봉〉이 아래쪽 〈비로봉〉의 모습으로 변모하게 되니, 이것이야말로 사천의 지도에 따라 겸재의 그림이 바뀌었다는 증거 아니겠는가?

사천은 겸재가 자신의 지시에 따라 그림에 수정을 가하자 '전신이 매우 기묘해지고, 마치 엷은 구름이 달을 가린 듯[傳神更奇絶 薄雲如蔽月]해졌다면서 선비의 그림은 비유를 통한 간접화법으로 뜻을 전하는 것에 그 묘처가 있다고 하였다. 이는 겸재가 그려낸 〈비로봉〉 또한 비유의 일환으로 그려졌다는 의미이기도 하다.

이런 관점에서 겸재의 〈비로봉〉을 세심히 살펴보며 숨겨진 의미를 읽어보자.

겸재가 사천의 가르침을 받아들여 다시 그린 〈비로봉〉에는 이전 작품에는 없던 비구름이 꿈틀거리고 있다.

이는 비가 갠 직후의 모습을 그린 것이라 하겠는데… 비로봉 정상 부분은 메마른 필치로 그려진 반면 아래쪽은 담묵이 깊게 스미게 하여 축축한 느낌을 주고 있으니, 이는 비에 흠뻑 젖은 비로봉이 마르고 있는 모습이다.

비에 젖은 비로봉이 마르고 있다는 것은 비정상적인 상태에서 정상적인 상태로 회복되고 있는 중이란 뜻으로, 이는 사천의 시구 '거만한 비로봉을 허락할 수 없어 다시 그리게 하였네'와 겹치는 부분인데…

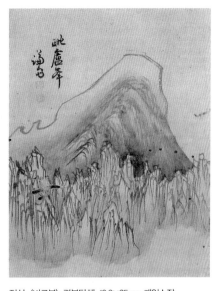

정선, 〈비로봉〉, 견본담채, 19.2×25cm, 개인소장

이것이 무엇을 비유한 것이라 할 수 있을까? 비구름 속에서(비정상적 상황을 틈타) 거만하게 굴던 금강산 불교계 지도부의 위세가 꺾이고, 불교계 본연의 모습이 회복되고 있는 모습이다. 그렇다면 사천은 금강산 불교계 본연의 모습이란 어떤 모습이어야 한다고 하였던 것일까? 메마르고 간결한 필치로 그려낸 비로봉의 모습처럼 거친 삼베옷을 입고(메마른 필치) 온갖 거추장스러운 것을 버린 채 오직 깨달음을 향해 용맹정진하는 결연함(굵고 간결한 선묘)이다.

그런데… 겸재가 다시 그린 〈비로봉〉을 세심히 살펴보면 금강산 불교계의 주인 격인 비로봉은 승려 본연의 자세를 회복해가고 있는 중이나 (정상 부분의 빗물이 흘러내리며 물기가 마르고 있는 모습) 비로봉 바로 아래 중향성은 비로봉에서 배출된 물기를 배경 삼아 오히려 그 모습이 또렷하게 부각되고 있다. 이것이 무슨 뜻이겠는가? 금강산 불교계의 주인 격인 비로봉이 수행에 전념하며 모든 것을 내려놓자, 비로봉이 내려놓은 헛된 것(세속적 권위와 욕망)을 주워 담아 중향성이 위세를 부리

고 있는 모습이다. 그러나 비로봉이 내려놓은 헛된 것을 주워 담아 중향성이 위세를 부려본들 이는 자신들의 실력으로 쌓아올린 권위가 아닌 일종의 반사이익인 탓에 결코 오래갈 수 없는 신기루일 뿐이라고 한다.* 이에 겸재는 중향성 부분을 그리면서 어지럽게 그어 내린 선을 얽어내어 중향성을 그려내었던 것인데… 마치 가느다란 철사로 만든 구조물(중향성)이 과중한 무게를 이기지 못하고 휘청거리고 있는 모습이 그것이다.

* 郭熙의 『林泉高致』 「山水訓」에 의하면 '大山堂堂 爲衆山之主 所以分布以次岡阜林壑 爲遠近大小之宗主也. 其象若大君赫赫當陽 百辟奔走朝會 無偃蹇背却之勢也(큰 산은 당당하게 하여 뭇 산의 주인이 될 수 있도록 하여야 하니, 이는 소위 언덕과 숲 그리고 골짜기를 차례로 분포시켜 원근의 대소를 주는 것으로 종주가 되게 하기 위함이다. 그 형상이 만약 대군의 광명을 지니게 되면 마땅히 태양이 되어 뭇 제후들이 분주히 조회하며 거만함 없이 배반을 거부하는 형세가 될 것이다.'라고 하였는데… 사천의 시구 '偃蹇毗盧峯 不肯就紙'는 『林泉高致』의 '無偃蹇背却之勢' 부분을 풀어 쓴 것이다.

논리적 설득력을 갖추지 못한 채 세운 권위는 환상을 필요로 하기 마련이니, 이는 검증을 피하기 위한 연막일 뿐이다.

그러나 신神조차 인간을 구원하기 위하여 인간 세상에 내려올 때는 신의 권능을 포기하고 인간의 모습으로 내려오건만, 승려가 세상 밖에 위치한 채 안개를 피워 올려 세운 권위가 무엇을 위한 것이겠는가?

절에 가면 견성見性에 이르는 과정을 10단계로 비유한 십우도十牛圖가 대웅전에 그려져 있다.

본성을 찾겠다는 열의로 공부에 임하는 심우尋牛(올바른 소를 찾아 나섬)를 첫 단계로 마지막 십 단계 입전수수入廛垂手(저잣거리에서 포교함)까지의 과정을 그려낸 십우도에서 말하고자 하는 핵심은 부처님의 가르침을 전하는 승려는 분별심分別心을 두지 않는 불성佛性에 이르러야 한다는 것으로, 이는 모든 인간은 불성을 지닌 존재라는 생각을 바탕에 두고 있다. 참된 승려는 중생들이 불성을 지닌 존재임을 일깨워주기 위하여 포교에 나서는 것이지 부처의 권위를 세우기 위함도 아니고, 부처의 권위를 빌려 승려가 중생들 위에 군림하기 위함도 아니라는 의미인데… 중노릇을 벼슬인 양 여기면 어찌 되겠는가?

그렇지 않아도 힘든 중생들의 어깨에 올라타는 것을 당연시하게 된

정선, 〈비로봉〉 부분도

다. 물론 부처님의 가르침을 전함에도 권위가 필요치 않은 것은 아니다. 그러나 이는 부처님이 전하는 설법을 통한 권위, 다시 말해 부처의 가르침을 정확히 전하고 있는 자의 말의 무게이지 불계佛界에서 얻은 벼슬자리로 권위를 세우려 하는 것은 아닐 것이다.

부처님은 분별심이 없다고 한다. 그런데 승려가 속인처럼 벼슬을 통해 권위를 세우고자 하면 어떻게 분별심을 없애고 부처가 될 수 있겠는가? 물론 불법을 전하는 데도 힘이 있어야 부처님의 말씀을 널리 전하기 수월함을 모르는 바 아니지만, 소탐대실이라고 중이 수월한 방법을 찾아 속인처럼 굴면 영악한 속인들에게 이용만 당하기 십상이니, 정도正道를 잃어서는 안 된다.

『경종실록』에 이르길 말년의 삼연 김창흡은 설악산에 은거한 채 조정의 지침을 번번이 가로막는 범법자들을 앞세워 사사건건 흠집을 잡고 배척하게 하는 일에 팔을 걷어붙이고 적극적으로 나섰다고 한다.

주목할 것은 『경종실록』에서 언급한 설악산에 은거한 곳이란 다름 아닌 백담사와 삼연이 창건한 영시암永矢庵으로, 이는 그가 불교계의

뒤에 숨어 조정을 비판해왔다는 뜻이 되는데… '이러한 까닭에 편파적인 처사들을 얻어 도리에 어긋나는 의론을 펼치는 것으로 이름났다[故頗得處士 橫議之名]'고 하였다는 것이다. 그런데 『맹자·등문공』에 의하면 공자께서 역사서 『춘추春秋』를 저술하게 된 이유 중에 하나가 처사處士(재야인사)들이 횡의橫議를 남발하는 것에 있다고 한다.

성스러운 왕의 행적을 기술하지 않은 탓에 제후들이 방자해지고, 처사들은 의론을 남발하여 양주와 묵적의 학설이 천하에 가득 차니, 이에 천하의 학설이 양주에게 돌아가지 않으면 묵적에게 돌아갔다. 그러나 양주의 주장은 자기만을 위하는 위아爲我이니 군왕이 없다는 증거요, 묵적의 주장은 똑같이 사랑하는 겸애兼愛이니 애비가 없다는 증거이다. 아비도 없고 군왕도 없는 것은 금수라는 증거이다.

…(중략)…

양주와 묵적의 도가 불식되지 않고, 공자의 도가 저술되지 않는 것은 사악한 학설로 백성을 속이고 있는 증거로, 인의仁義를 막는 것인데… 인의를 막으면 짐승을 거느리고 와서 사람을 잡아먹다가 나중에는 사람끼리 서로 잡아먹게 된다.

…(중략)…

주공이 오랑캐 나라를 겸병(병합)하고 맹수를 몰아내자 백성들이 비로소 평안하게 되었으며, 공자께서 『춘추』를 완성하자 난신적자들이 비로소 두려워하였다.

…(중략)…

양주와 묵적같이 아비도 없고 임금도 없는 자는 주공께서도 이렇게 응징하였을 것이다. 이에 나 또한 이를 그대로 따라 하며 사람의 마음을 바로잡고, 괴이한 학설을 종식시켜 성인들의 도를 계승

하고자 함이지 어찌 변론하기 좋아하기 때문이랴? 부득이 변론을 하지 않을 수 없어 그리하는 것뿐이다. 능히 말로써 양주와 묵적의 학설을 막아낼 수 있는 사람이라면 마땅히 성인의 도를 따르는 무리라고 할 수 있을 것이다.

필자가 『맹자·등문공』의 위 대목을 길게 소개한 이유는 『경종실록』에서 삼연 김창흡에 대하여 언급하며 횡의지명橫議之名(이치에 맞지 않는 의론을 일삼는 것으로 명성이 자자하였음)이라 하였던 것이 유가儒家의 도道를 해치는 일이자 인의仁義를 막고 사람답지 않은 일을 행하도록 용인하는 격이라고 말한 것과 다름없기 때문이다.

그런데 조선 선비들이 불가의 승려들을 비난할 때마다 하던 말이 있다. 부모와 국왕의 은혜를 모르는 무부무군無父無君의 무리라는 것이다. 이는 결국 『경종실록』에서 삼연 김창흡의 행실을 언급하며 횡의지명橫議之名이라고 하였던 것은 삼연의 삶을 승려와 연결시켜 보았다는 의미와 다름없지 않은가? 삼연이 얼마나 부처님의 가르침에 감화를 받았는지 모르겠지만, 분명한 것은 그는 유가의 선비이자 노론 강경파의 정치이념을 이끌던 정치인으로 단 한순간도 불가의 승려가 되고자 한 적은 없다는 것이다. 그럼에도 불구하고 『조선왕조실록』에서조차 삼연 김창흡의 행적을 불교계와 연결시켜 거론하고 있다는 것은 당시 불교계의 의사와는 별개로 조정 인사들은 불교계를 정치적 시각으로 바라보고 있었다는 반증인데… 문제는 이것이 당시 불교계가 원하는 바이든 아니든 간에 부처님의 미소를 배워야 할 산사에 정치꾼이 몰고 온 붉은 먼지가 자욱할 수밖에 없게 된 원인이 되었다는 것이다.

대웅전에 모셔둔 불상에 금박을 한 번 더 올린다고 부처님의 미소가 더 아름다워지는 것도 아니고, 기도발이 더 세지는 것도 아니건만, 딱한 일이 아닐 수 없다. 스님들은 인과응보를 입에 달고 살건만, 인과응

보는 알면서 어찌 '세상에 공짜가 없다'는 말은 몰랐던 것인지…

獨立蓬萊頂 독립봉래정

茫茫天地間 망망천지간

東南唯有海 동남유유해

西北更無山 서북갱무산

自覺胸襟壯 자각흉금장

何曾造化閑 하증조화한

可憐秦漢帝 가련진한제

徒得夢中攀 도득몽중반

홀로 봉래산 정상에 서본들

하늘과 땅 사이의 경계가 흐릿하긴 마찬가지일세

동남쪽에서 취할 것이라곤 바다뿐이요

서북쪽에는 다시 쓸 산이 없구나

스스로 깨달은바 가슴을 풀어헤쳐 왕성히 하여도

어찌 거듭하여 천지 사이에 있는가

가련한 진시황과 한무제를

따르는 자들만이 꿈속에서 (비로봉을) 휘어잡고 오른다오

　사천 이병연의 외숙外叔 임호臨湖 홍만적洪萬迪(1660-1708)의 금강산 시 「비로봉」이다.

　언뜻 들으면 비로봉 정상에서 바라보는 풍광에 가슴이 후련해지고, 이런 상쾌한 기분은 진시황이나 한무제도 느껴보지 못했을 것이라 하고 있는 것으로 오해하기 십상이다. 그러나 이 시는 금강산 불교계를

향하여 뼈를 깎는 힘든 수행 끝에 금강산 불교계의 최고봉의 자리에 올라도[獨立蓬萊頂] 하늘[佛界]과 땅[俗世]의 경계가 흐릿하니, 성불의 길은 보이지 않는데[茫茫天地間]… 그렇다고 속세를 둘러봐도 동남쪽에서 취할 것이라곤 바다뿐이요[東南唯有海] 서북쪽에는 다시 쓸 산이 없으니[西北更無山] 금강산 불교계가 뻗어나갈 곳도 없다고 한다.*

이는 결국 금강산 불교계가 고립무원의 상태라는 뜻으로, 이를 타계하려면 어떻게 해야 하겠냐고 자문해보라는 뜻이다.

각고의 노력 끝에 스스로 깨달은 바를 가슴을 풀어헤치고 왕성히 포교에 나서도[自覺胸襟壯] 어찌 거듭하여 이 세상 사이에 있는가[何曾造化閒]. 깨달음을 통해 아무리 중생에게 부처님의 가르침을 전하는 승려의 본분을 충실히 따라도 성불에 이를 수 없음이건만, 가련한 진시황과 한무제가 영생의 불로초를 탐하며 헛고생을 하였듯[可憐秦漢帝] 영생의 길을 얻으려는 무리는 꿈속에서 비로봉을 휘어잡고 성불의 길에 오르려 하고 있으니[徒得夢中攀] 딱한 일이라고 한다. 이는 결국 금강산 불교계가 아무리 승려의 본분에 충실하여도 성불에 이를 수 없으니, 헛된 고집 부리지 말고, 고립무원의 상태를 벗어날 수 있는 현실적인 방법이나 찾아보라고 하였던 것이다.

유가의 선비에게 불교는 종교가 아니라 그저 하나의 잠재적 정치세력이었을 뿐이었다.

불교에서 신앙을 떼어내면 이익집단에 불과하고, 이익집단은 정치세력을 필요로 하는 법이니, 이런 협상안(금강산 불교계가 고립에서 벗어날 수 있는 방안)을 들고 나올 수 있었던 것인데… 협상은 원하는 바를 상대에게서 얻고자 함이니, 당시 금강산 불교계에 유가의 정치가들이 원하는 바가 많았다는 뜻이기도 하다. 이는 역으로 임호 홍만적이 금강산 불교계에서 얻고자 한 것을 대표적 노론 강경파 장동 김씨들이 탐내지 않았을 리 없고, 금강산 불교계가 영향력을 확장시킬 방안을

* '망망할 망茫'은 넓고 큰 모습을 형용하는 글자로 '茫茫'이라 하면 '너무 넓고 커서 경계가 분명치 않은 상태' 다시 말해 '흐리멍텅함'이란 뜻이 된다.

찾고 있음을 임호 홍만적이 간파하였다면 장동 김씨들 또한 이를 몰랐을 리 없건만, 삼연 김창흡은 팔자 좋게 금강산 유람을 하는 것도 모자라 겸재에게 금강산의 절경을 그리도록 후원해주었겠는가? 겸재의 금강산 그림들을 보며 절경 타령만 해대는 것이 오늘의 미술사가들의 팔자가 그만큼 좋은 탓은 아닐 것이라 믿고 싶을 뿐이다.

글을 마치며

잘못 알려진 조선시대 선비의 그림에 대한 인식을 바로잡고자 시작한 여정이 어느덧 네 번째 책에 이르렀다.

기존의 학설과는 너무 다른 필자의 주장에 그동안 많은 분들이 관심을 보이며 박수로 응답해주셨지만, 대체로 어렵다고 하신다. 이는 필자가 사서삼경을 비롯한 옛 문헌과 한시漢詩를 통해 조선시대 선비문예작품에 내포된 의미를 재해석해내고 있으나, 일반 독자들의 입장에선 이를 검증하기 어려운 탓일 것이다. 그러나 명백히 틀린 부분이나 논리적 모순을 지적하는 것이라면 논증을 통해 진위를 밝혀내면 될 일이겠으나, 증거가 되는 문헌 자체를 읽어낼 수 없다니 난감한 일이 아닐 수 없다.

이에 필자를 아끼는 지인들은 조금 더 쉽게 책을 써보라고 한다.

물론 아인슈타인의 상대성 원리도 비유를 통해 설명할 수는 있다. 그러나 비유는 비유일 뿐, 높은 수준의 물리학적 지식과 수학적 계산 그리고 실제적 증거를 통해 입증되지 않은 상대성 원리는 그저 흥미로운 주장에 불과하듯, 이는 전문가의 검증이 필요한 부분이다. 그러나 예의가 아님을 알면서도 실명까지 거론하며 다소 거친 말투로 책임 있

는 미술사가들을 향해 누차 검증을 요구하였으나, 응답이 없다.

학문의 발전은 다양한 가설을 검토해보고 보다 설득력 있는 학설을 이끌어내는 것에 있다고 할 때, 이는 학자의 본분을 망각한 처사라 하지 않을 수 없다. 세상사 모든 일이 그러하지만, 검증을 요구하는 목소리를 권위로 묵살하려는 것은 폭력일 뿐이니, 이런 풍토에서 학문이 발전하길 기대하는 것은 부질없는 짓일 뿐이다. 그런데 더 큰 문제는 기존 미술사학계의 정설로 자리잡고 있는 많은 학설들이 제대로 된 검증한 번 없이 정설로 자리매김되었다는 것으로, 이런 식이라면 학문적 설득력보다 나잇값을 높이 쳐주는 관행을 용인하는 것이 된다는 것이다. 이것이 한국 미술사학의 현주소이고, 이를 모두가 인정하고자 한다면 필자는 더 이상 할 말이 없다. 그러나 그것이 아니라면 우리 옛 그림을 아끼는 마음을 지닌 일반인들이 웅크리고 있는 학자들을 공론의 장에 이끌어내어야 한다. 왜냐하면 여러분들에게 각인된 우리 옛 그림에 대한 인식이 여러분들이 도출해낸 것이 아니라 기존 학자들이 심어준 것이기 때문으로, 여러분들에겐 이에 대한 입증 책임을 기존 학자들에게 요구할 권리가 있기 때문이다. 그러나 검증의 무대가 만들어진다고 하여도 이는 시작일 뿐, 검증 과정이 순조롭지는 않을 것이라 여겨진다. 왜냐하면 필자의 주장은 많은 부분 옛 선비의 그림과 함께하는 제화시題畵詩와 제사題辭를 바탕으로 하고 있는 까닭에 무엇보다 정확한 한시漢詩 해석이 필요하지만, 미술사가들은 지금까지 이 부분을 연구 범주밖에 두어왔기 때문이다. 이런 이유로 그동안 많은 미술사가들은 한학자의 도움을 받아 제화시를 읽어왔던 것인데… 문제는 한학자들이 그림을 모르는 탓에 해석이 어그러지는 경우가 많다는 것이다. 그러나 제화시는 원래 그림을 소재로 쓰인 만큼 그림과 시를 겹쳐가며 공통분모를 찾아내고 이를 통해 시의詩意와 화의畵意를 이끌어낼 수 있는 종합적인 판단력이 필요한 영역으로, 어긋남 없는 해석을 하고자 하면 미

술사가가 한시를 배우든 한학자가 그림을 배우든 하여야 한다.

옛 선비들의 그림을 제대로 이해하려면 한시와 그림에 능통하여야 할 뿐만 아니라 사서삼경에 근거한 논리구조와 사고체계에 익숙해질 필요가 있다.

이는 오늘날 우리가 자유민주주의 이념을 근거로 정치적 의견을 피력하듯, 조선시대 선비들은 유학의 근간을 이루고 있는 사서삼경의 가르침을 통해 목소리를 내었기 때문이다.

선비의 문예는 단순히 어떤 감정을 표출해내는 것에 뜻을 두고 있었던 것이 아니라, 선비가 품고 있던 생각(정치적 견해)을 문예작품이란 형식 틀에 실어 감흥을 이끌어내기 위한 것이었던 탓에 제대로 된 작품일수록 유연함 속에 치밀한 논리를 숨기고 있는 것이 특징이다. 이는 역으로 선비의 그림과 함께하는 제화시는 기본적으로 논리적 체계를 갖추고 있으며, 학문적 성취도에 따라 그 수준을 달리한다는 의미이기도 하다. 이런 까닭에 선비문예에 내포된 의미를 제대로 읽어내려면 작가가 어떤 사람인지 확인해보고 신중히 접근해야 한다. 그러나 오늘날 학자들은 무턱대고 글자들을 읽어내는 것으로 해석을 대신하는 경우가 많은 탓에 논리적 해석은커녕 문맥조차 연결되지 않거나, 근거 없는 의역으로 억지 감흥을 조장하기 일쑤이니, 큰 문제이다.

말과 글은 기본적으로 뜻을 전하기 위하여 쓰이지만, 같은 말도 누가 어떤 상황에서 한 것인가에 따라 그 의미가 달라진다.

누구나 한 번쯤 들어봤을 우스갯소리를 예로 들어보자. 할아버지와 함께 목욕탕에 간 어린 손자가 뜨거운 탕 속에서 연신 "시원하다"고 하는 할아버지의 말을 듣고, 뜨거운 탕에 발을 들여놓았다가 깜짝 놀라며 "세상에 믿을 x 하나도 없네…"라고 욕을 하였다는 이야기이다. 학자는 이 이야기를 듣고 그냥 웃는 것으로 끝내서는 안 된다. 왜냐하면 이러한 상황이 벌어지게 된 이유를 논리적으로 설명해주는 것이 학자

의 역할이기 때문이다.

손자의 말처럼 할아버지가 손자를 골탕 먹이기 위하여 속인 것일까? 속인 것이 아니라 손자가 할아버지의 말을 이해하지 못하였던 탓으로, 손자의 언어 수준이 짧았기 때문이다. 손자는 '시원하다'는 말을 '뜨겁다'의 반대인 '차갑다[冷]'의 의미로 이해하였으나, 할아버지는 '풀리다[解]'의 의미로 사용하였던 것이다. 뜨거운 물이 일상에서 쌓인 피로를 풀어주니 시원하고, 뭉쳐 있던 근육이 풀리면서 몸이 나긋나긋해지는 것이 편안하길래 연신 '시원하다'고 하였던 것인데… 이를 몰랐던 손자는 '속았다'고 하였던 것이다. 오랫동안 골칫거리였던 일이 비로소 해결되었을 때 '시원하다'라고 하기도 하고, '차갑다[冷]'를 '열의가 없다[不勉]'라는 뜻으로도 쓸 수 있는 것이 언어의 묘미 아니던가? 이런 까닭에 옛 선비들의 글을 읽으면서 문맥이 매끄럽게 연결되지 않으면 해석자가 할아버지의 말(표현법)을 이해하지 못한 어린 손자와 같은 상황에 처한 것이 아닌지 생각해볼 필요가 있다. 왜냐하면 옛 선비들은 기본적으로 학자인지라 논리적 사고에 익숙한 사람들이기 때문이다.

'다반향초茶半香初'라는 말이 있다.

'찻잔의 차茶가 반半이 되었으나, 그 향香이 처음[初]과 같다'라는 뜻으로, 흔히 '한결같은 원칙과 태도를 중시함'이란 의미로 쓰이는 말인데… 북송시대 시인 황정견黃庭堅(1045-1105)의 시구로 알려진 '정좌처 다반향초靜坐處茶半香初 묘용시수류화개 用時水流花開'를 추사 선생이 서예 작품으로 남김으로써 우리에게 한결 친숙해진 시구이다. 그런데 … 문제는 이 시구에 대한 해석으로, 많은 사람들이 제각기 다른 해석을 내놓고 있다는 것이다.

이 시구에 대하여 미술사가 유홍준 선생은 '고요히 앉아 있는 것은 차가 한창 익어 향기가 나오기 시작하는 것과 같고, 오묘하게 행동할

때는 물이 흐르고 꽃이 피는 것과 같네'라고 하였고, 한양대의 정민 교수는 '고요히 앉은 곳 차 마시고 향 사르고, 묘한 작용이 일 때 물 흐르고 꽃이 피네'라고 풀어내었다. 그러나 두 사람의 풀이를 읽어보면 '다반향초' 부분의 '절반 반半'자를 해석에서 뺀 채 두루뭉술 얼버무린 탓에 꽁지 빠진 수탉 꼴이 되어버렸다. 도대체 다반향초가 무슨 뜻일까?

아무리 생각해봐도 '다반향초茶半香初'는 '찻잔 가득하던 차가 절반이 되었으나 차의 향기는 여전히 처음과 같네…'라는 뜻으로밖에 달리 해석할 여지가 없어 보인다. 그러나 이치적으로 차를 반이나 마시도록 향이 처음과 같을 수는 없는 것이 문제이다. 왜냐하면 차향이 처음과 같을 수도 없지만, 설사 차향이 처음과 같다고 하여도 차향을 느끼는 것은 후각인 까닭에 처음과 같은 강도를 느낄 수 없기 때문이다. 그렇다면 생각해볼 수 있는 것은 실제로는 처음보다 향이 줄었으나, 차를 마시는 사람이 차가 절반이 되었어도 처음의 향기 그대로라고 여기는 경우가 있겠는데… 생각과 감각은 다른 영역이니, 이 또한 설득력이 없다.

답답하던 차에 한국 선문화의 대가 정성본 스님의 해석을 읽어보니 '선정의 다도삼매 법향法香은 여여如如하고, 지혜 작용의 묘용 물 흐르고 꽃이 피네'라는 해석과 함께 '다반茶半'은 '야반夜半'과 같이 절대의 경지에 푹 빠져 몰입한 다도삼매를 뜻하는 것이라 한다. '다반'을 무슨 근거로 '야반'과 연결시켰는지 정확히 알 수 없지만, 아마 선방에서 차를 마시며 밤이 깊도록 용맹정진하고 있는 선승의 모습과 연결시킨 것이리라. 그렇다면 성본 스님이 '선정의 다도삼매 법향이 여여하고'라고 하였던 것은 '차를 마시며 용맹정진한 결과 부처님의 법향과 같은 향기를 뿜어내고 있네'라는 뜻이 되는데… 문제는 이어지는 '묘용시수류화개'이다. 성본 스님은 '묘용시수류화개'를 '진여본성의 지혜 작용은 시절 인연에 따라 물 흐르고 꽃피는 어법하고'라고 하며 '이는 시절 인

연에 따라 자연스럽게 일어나는 불법과 같은 것으로, 저절로 그리되는 [自然] 법과 일치하였기 때문이다.'라고 한다.

그러나 불법(부처님의 가르침)이 저절로 그리되는[自然] 법[眞理]을 담고 있다고 하여도 좌선은 깨달음을 얻기 위한 수행 방법일 뿐, 다도삼매에 빠졌다고 저절로 깨달음에 이르러 법향을 뿜어낼 수 있는 것은 아니다.

이런 관점에서 필자는 문맥상 '정좌처 다반향초'는 깨달음을 얻기 위하여 용맹정진하고 있는 선방의 모습을 묘사한 것이고, '묘용시 수류화개'는 깨달음을 얻고자 밤늦도록 용맹정진하고 있는 이유를 설명하고 있다고 생각한다. 왜냐하면 '묘용시妙用時'를 '시절 인연에 따라 오묘한 쓰임을 얻을 때'라는 의미로 읽으면 '수류화개水流花開'는 물이 흐르고 꽃이 피는 일이 항시 벌어지고 있는 일이 아니라 시절 인연에 따라 특정한 시기에 일어나게 되는 특별한 일이 되기 때문이다. 무슨 말인가?

'수류화개'는 단순히 물이 흐르고 꽃이 피는 모습을 읊은 것이 아니라 겨우내 얼어붙어 있던 골짜기에 봄이 찾아오자(시절 인연) 다시 물이 흐르고 꽃이 피고 있는 모습으로, 이때 꽃나무는 지난해의 그 꽃나무이되 꽃은 지난해의 그 꽃이 아니라 하겠다.

그렇다면 '다반향초'는 무슨 의미가 될까? '다반향초'와 대구 관계에 있는 '수류화개'를 통해 풀어보면 '수류화개'가 새봄이 되어 다시 흐르는 물과 새로 피어난 꽃이니, '다반향초' 또한 그런 것이 되어야 하지 않겠는가? 생각해보자.

찻잔에 차가 절반만 남은 상태에선 차향이 처음과 같을 수 없는 것은 당연한 이치이다. 그렇다면 어떻게 해야 처음과 같은 차향이 되도록 만들 수 있을까? 절반만 남은 차를 버리고 새 차를 끓여 붓는 방법밖

에 달리 방법이 없다. 이렇게 생각해보면 '다반향초'란 '찻잔의 차가 절반이 되었는데[茶半] 어떻게 차향이 처음과 같으랴[香初]'라는 뜻이 되며, 이런 질문을 통해 '절반만 남은 식은 차를 담고 있는 찻잔을 비우고, 새 차를 끓여 부어 넣을 수밖에…'라는 답을 스스로 이끌어내도록 하였던 것이라 하겠다.

시절 인연이 다하면 차향이 줄어들게 마련이다. 또한 시절 인연에 따라 봄이 찾아와도 새로운 꽃을 피우는 일은 저절로 이루어지는 자연스러운 일이 아니다. 따뜻한 봄기운은 꽃을 피우기 좋은 적절한 환경을 제공해줄 뿐 꽃을 피우는 일은 온전히 꽃나무의 몫이기 때문이다. 이런 까닭에 또다시 불교의 중흥을 이끌어내고자 하면 선방의 스님들이 새로 끓인 차를 찻잔에 채울 수 있도록 용맹정진하라고 하였던 것이다.

혹자는 이 시구를 언어로써 정확히 해설할 수 없는 깨달음의 시라 하고, 심지어 언어로써 해설하려는 시도 자체가 시의詩意를 훼손하는 것이라고 한다.

물론 말로써 뜻을 온전히 전하는 일에는 한계가 있다. 그럼에도 불구하고 불경이 쓰일 수밖에 없었고, 무엇보다 불교가 깨달음의 종교라 하는 것은 원인과 결과를 하나로 묶어 설명하는 인과론因果論에 있건만, 선시禪詩가 논리적으로 해석할 수 없는 것이라면 어떻게 중생들을 인도하는 횃불이 될 수 있단 말인지 묻고 싶다.

성본 스님은 '다반향초'의 향을 '법향法香(불법의 향기)'으로 읽고, '묘용시'를 시절 인연으로 풀어준 후 '선정의 다도삼매를 통해 부처님의 가르침을 올바르게 전할 때 지혜 작용의 묘용이 물이 흐르고 꽃이 피듯 자연스럽게 이루어지리…'라는 의미로 해석해주었다. 이는 깨달음을 구하는 승려의 입장에선 지극히 합당한 해석이라 할 수 있다. 그러나 문제는 이 시의 작자는 승려가 아니라 유가의 선비이자 현실정치인이었으니, 당연히 관점을 달리하여야 하지 않을까?

이 시구를 쓴 황정견과 이를 서예 작품으로 옮긴 추사 선생은 성불을 위하여 불교에 귀의한 승려들과 달리 불교의 쓰임, 다시 말해 어지러운 세상에 불교가 어떤 역할을 할 수 있는가에 더 관심을 두고 있던 사람들이었다. 관심사가 다르면 보고 듣고 말하는 것도 달라지게 마련이니, 이것이 필자가 옛 선비들의 글에 담긴 의미를 정확히 읽어내고자 하면 그가 어떤 사람인지 살펴볼 필요가 있다고 한 이유이다.

자연은 예술가에게 많은 영감을 주지만, 자연물을 예술품이라 하지는 않는다.

예술품은 사람의 생각과 의지가 반영된 결과물이기 때문이다. 같은 이유에서 예술작품을 감상하는 것과 예술작품에 내포된 작가의 생각을 읽어내는 일은 구별되어야 한다. 그러나 학자들조차 이를 명확히 구별하지 않고 있는 경우가 의외로 많다. 이런 까닭에 작품 속에서 발견되는 분명한 증거조차 간과되는 경우가 많은데… 이로 인하여 우리네 옛 선비들의 예술작품 특히 옛 선비의 그림들이 빛을 보지 못하고 있으니, 안타까운 일이다. 선비들의 그림은 사의성寫意性(그림에 내포된 작가의 생각이나 뜻)을 가장 중요시한다. 이는 곧 옛 선비들에게 그림은 생각을 전하는 도구(수단)였다는 뜻이자, 그림을 통해 자신의 생각을 타인과 공유(소통)할 수 있는 장치를 따로 마련해두고 있다는 의미이기도 하다. 이런 까닭에 옛 선비들의 그림을 제대로 감상하려면 그림 속에 남겨둔 힌트부터 찾아보아야 한다. 그렇다면 그 힌트는 어떻게 찾을 수 있고, 또 그것이 힌트임은 어떻게 알 수 있을까?

모든 힌트가 그러하듯, 상식적으로 이해할 수 없는 이상한 흔적이나 전체와 어울리지 않는 이질적 요소를 찾아낸 후 합리적인 답을 통해 그 이유를 설명하면 된다. 이런 까닭에 학자는 눈썰미부터 키워야 하는 법이다. 실력 없는 학자일수록 예술은 말로 설명할 수 없는 오묘한

세계라는 찬사를 늘어놓지만, 이는 자신의 무능을 감추려는 변명인 경우가 태반이니, 언어도단言語道斷이란 말에 현혹되는 일이 없었으면 한다. 말로 설명할 수 없다는 것은 결국 말이 뜻을 전하는 유용한 수단이지만 완벽한 것은 아니라는 주장일 뿐이다. 그러나 말과 글뿐만 아니라 사람이 만들어낸 어떤 것도 완벽한 것은 하나도 없다. 그저 끊임없이 개선해가며 보다 완벽한 것에 가깝도록 만들어갈 뿐이다.

'말로는 뜻을 온전히 전할 수 없다[言不盡意]'는 생각은 오랜 옛날부터 동아시아 지식인들의 공통된 견해였지만, 동시에 말과 글의 불완전성을 극복할 수 있는 방안에 대하여 열띤 논쟁을 벌여왔다.『주역·계사전』에 공자께서 말과 글의 불완전성을 극복할 수 있는 방안에 대하여 예시한 부분이 나온다.

글은 말을 다하지 못하고, 말은 뜻을 다하지 못한다. 이를 보완하
고자 성인께서는 상象(팔괘의 상징)을 세우고 괘卦(64괘)를 갖춘 후
사辭(괘효사卦爻辭)를 붙여주는 것으로 그 할 말을 다하였다.

언부진의言不盡意(말은 뜻을 온전히 전할 수 없음)를 전제로 일종의 초월적 언어인 상象, 괘卦, 사辭를 도입하여 언어의 불완전성을 보완할 수 있다고 하였던 것인데… 동아시아 문화권에서 괘상卦象은 최초의 그림에 해당된다.

무슨 말인가? 선비의 그림이 시와 함께하게 된 것은 남종화가 득세하며 나타난 현상이지만, 그 기원을 거슬러 올라가면 일찍이 공자께서 씨를 뿌리신 것이 뒤늦게 꽃을 피운 것이란 뜻이자, 선비의 그림에 시가 함께하는 이유는 뜻[畵意]을 보다 명확히 전하기 위함이란 의미이기도 하다. 이러한 선비의 그림이 어떻게 모호한 것이 될 수 있겠는가?

공자의 학문을 계승한 유가의 학자들은 자의적 해석이 가능한 논쟁

적 언어를 거부하며 가능한 한 뜻을 명료히 전하고자 노력하였건만, 선비의 문예작품을 언어도단의 세계에 묶어두는 것이 말이나 될 법한 소리인가?*

『장자·외물』에 '올무는 토끼를 잡는 수단이니, 토끼를 잡고 나면 올무를 잊어버린다.'라는 이야기가 나온다.

이때 올무는 말과 글의 비유로, 말과 글은 뜻을 전하는 수단일 뿐이니, 말과 글이 무슨 뜻을 전하고 있는지 알았으면(토끼를 잡고 나면) 더 이상 말과 글에 얽매여선 안 된다고 한다[得意忘言]. 장자는 왜 이런 말을 하였던 것일까?

『시경·소남』「행로」에 '누가 말하는가 참새에겐 뿔이 없다고, (그렇다면) 내 집 지붕을 누가 뚫었단 말인가?'라는 시구가 나온다.** 참새에겐 뿔이 없으니 지붕을 뚫은 것은 참새가 아니라는 증거라고 한단다. 그러나 뿔이 있어야만 지붕을 뚫을 수 있는 것이 아닌 탓에 뿔이 없는 것이 참새가 범인이 아니라는 증거가 될 수 없다는 뜻이다. 참새는 뿔이 없지만, 지붕을 뚫을 수 있는 부리가 있기 때문이란다. 이 시구는 재판관이 판결에 앞서 증거를 어떻게 다루어야 할지에 대한 이야기를 담고 있다. 그러나 비유를 비유로 읽지 못하면 그저 참새 이야기일 뿐이다.

그런데 안타깝게도 이 땅의 미술사가들은 옛 선비의 그림에 담겨 있는 뜻을 읽어내려 하지 않고, 망막에 맺힌 형상을 그대로 읊으며 그것이 마치 학자가 지켜야 할 객관적 시각이나 태도인 양 착각하고 있는 경우가 의외로 많다. 그것이 비유임을 깨닫지 못하고 있기 때문이다. 그렇다면 옛 선비의 그림들이 비유와 함께하고 있음을 어떻게 알 수 있을까? 여러 가지 방법이 있겠으나, 가장 쉽고 확실한 것은 그림과 함께하는 제화시를 살펴보면 된다.

이는 일찍이 공자께서 '주남과 소남을 읽지 않으면 벽을 마주보고

* 孔子를 비롯한 동아시아 지식인들은 일찍이 '말과 글로는 뜻을 온전히 전할 수 없다[言不盡意]'는 것을 인정하였으나, 말과 글을 포기한 적이 없다. 이는 역으로 '말과 글이 불필요하다'는 뜻이 아니라 말과 글의 불완전성을 지적하는 것으로, 보완의 필요성을 강조하고자 하였던 것이라 하겠다. 이런 관점에서 쉽게 言語道斷을 입에 올리는 것은 지식인임을 포기하는 것은 아닌지 생각해볼 일이다.

** '誰謂雀無角 何以穿我屋'.

있는 격이다.'라고 하신 것과 일맥상통하는 부분인데… 문제는 이 또한 제화시에 담긴 의미를 제대로 읽어내지 못하면 그것이 비유인 것도 모르고 엉뚱한 소리만 하게 된다는 것이다.

겸재 정선의 진경산수화는 거의 대부분 사천 이병연의 제화시와 함께하고 있다.

이는 비록 겸재가 직접 쓴 것은 아니지만, 누구보다 겸재를 가까운 거리에서 지켜보며 함께하였던 당대 최고의 시인이 겸재의 진경산수화에 대하여 언급한 가장 믿을 만한 기록이나 마찬가지라고 하겠다. 그러나 오늘날 미술사가들은 이에 대한 심도 있는 연구는 외면한 채 믿음도 가지 않고 별 쓸모도 없는 문헌 연구에 매달려 있으니, 이것이야말로 업은 아이 삼 년 찾는 격이 아닌가? 도대체 왜 이런 일이 벌어지게 된 것일까?

한마디로 사천의 제화시가 무슨 말을 하고 있는지 알 수 없었기 때문이다. 그래서 공자께선 '주남과 소남을 읽지 않으면 벽을 마주보고 있는 격이다'라고 하신 것인데… 높은 벽을 마주한 채 벽 너머에 또 다른 세상이 펼쳐져 있다고 하여도 확인할 수 있는 방법이 없다며 버티고 있으니, 소위 언어도단言語道斷의 세계라며 학문의 영역에서 배제시킨 부분이다. 흔히 언어도단의 세계라고 하지만, 학자라면 어떤 말로도 설명이 불가능한 영역과 자신이 이해하지 못하고 있는 영역의 차이는 인정할 줄도 알아야 하지 않을까?

겸재의 진경산수화와 함께하는 사천의 제화시는 결국 산수시山水詩에 해당된다. 그러나 산수시는 산수풍경을 묘사하기 위한 것이 아니다. 물론 산수시에는 산수풍경을 묘사하는 장면이 등장하지만, 이는 비유일 뿐이라는 것은 상식에 속한다. 그러나 겸재의 진경산수화와 함께하는 사천의 제화시를 해석한 기존의 해석들은 하나같이 풍경 묘사 일색

이다. 이런 까닭에 겸재의 진경산수화 또한 실경을 바탕으로 한 개성적 작품 그 이상도 그 이하도 아닌 것이 되어버렸지만, 비유는 일반적인 말과 글을 초월적 언어로 바꿔주는 힘이 있으며, 이는 예부터 문예작품이 비유와 함께하고 있는 이유이기도 하다.

겸재의 금강산 그림들을 어떤 각도에서 봐야 하겠는가?

2023년 초봄 雲梯山房을 나서며

도판 목록